혹시 나의 양을 보았나요

프랑스 예술기행

박혜원
지음

청색종이

그림, 그 영혼의 여정

나는 방랑하는 여행가이다

동경에서 태어나 유년기를 해외에서 보내고 십대 이십대의 십 년은 유럽 벨기에에서 지냈다. 귀국 후에도 매년 유럽으로 떠난다. 가장 감수성이 예민한 청소년기를 유럽에서 보내서인지 유럽의 공기와 문화, 그리고 무엇보다 그 여유로움을 접하지 못하면 나는 금세 답답함을 느낀다.

나는 미술을 하는 사람이다. 이 길로 접어든 것 역시 문화적으로 풍요롭고 여유로운 유럽에서 공부하다 보니 자연스럽게 그 깊은 매력에 물들게 되었다.

'아름다움'에 대해 이야기하기 위해서는 아름다운 것들에 물들어 있어야 한다고 생각한다. 유년기에 좋은 친구를 사귀어 서로 닮아가며 아름답게 성장하듯, 아름다움에 노출되어 있어야 그 가치를 알아보고 이를 귀하게 여기게 된다고 생각한다.

나는 감수성이 예민한 청년기를 유럽에서 보내게 된 것이 무엇보다 가장 큰 축복이라고 생각한다. 그런 기회를 주신 부모님께 깊이 감사드린다. 그리고 아름다운 것을 무심히 지나치지 않고 이를 알아보고 감동할 수 있는 감성을 주신 하느님께 감사드린다.

매년 유럽에 가면 내 마음과 영혼을 깨우고, 깊은 감동으로 촉촉이 적셔주는 예술작품을 열심히 찾아다닌다. 많이 보면 볼수록, 이 세상에 인간이 만들어놓은 놀라운 작품들을 접하면 접할수록, 자연스럽게 아름다움의 최상위의 것을 찾게 된다. 그리고 자연에서 영감을 받아 만들어낸 걸작들을 만나면, 그 뒤에는 이를 가능케 한 절대적인 에너지, 존재 또는 신이 있을 수밖에 없다는 결론에 이르게 된다. 철학 공부를 깊이 들어가면 결국 '신학', 음악에서는 '종교음악'의 경지에 이르게 되듯 미술에서 역시 '성(聖)미술'에 매료되는 것은 진지한 예술가가 궁극적으로 맞닥뜨릴 수밖에 없는 것이라 생각한다.

이 책은 신의 창조물인 '자연', 그리고 인간의 신비로운 영감을 받아 만들어낸 '예술작품' 안에 배어 있는 '생명력', 그 '비밀'을 발견해나가는 발자취이다. '아름다움'에 다가가면 갈수록 그 안에서 빛나는 천상의 신비를 발견해가는 영혼의 여정을 걷게 된다.

여기서 소개하는 장소들은 모두 프랑스의 명소들로 꾸며져 있다. 알자스-로렌지방의 콜마르에서 만난 '이젠하임 제단화'와 '장미덤불의 성모', 샤르트르 대성당의 스테인드글라스와 조각들, 파리와 렝스의 노트르담대성당, 중세 대표 순례지인 로카마두르의 검은 성모, 20세기 현대 성당의 초석이 된 아시성당 그리고 로카마두르를 향한 오솔길에서 마주친 양과의 만남에 이르기까지 다양하다.

내가 소개하는 곳들은 많이 알려진 곳도 있고 유럽에서 매우 유명한데 한국에는 덜 알려진 곳도 있다. 이 책은 내가 직접 찾아가 보고 느낀 것을 소개하니 여행에세이이고 또한 꿈같은 환상의 세계로 이끄는 그림 여행이니 미술에세이기도 하다. 이는 나의 의식, 마음이 이끄는 대로 자유로이 여행하는 영혼의 여정에 대한 기록이다.

나의 여행은 물리적으로 이동하는 여행이기도 하지만 무엇보다 내면으로의 여행이다. 새롭고 낯선 환경에 던져져 "나에게 어떤 일이 일어날까?" 하는 설렘 반, 긴장 반의 상태가 되면 오롯이 '나' 자신에게 집중하게 된다. 내 안의 깊이 잠자고 있던 세포까지 깨어나 온 신경을 곤두세우고 새로운 환경을 대한다. 나는 이 즐거운 긴장감을 좋아한다. 그리고 이 '낯섦'은 마치 이 세상에 갓 태어난 듯, 맑은 눈으로 이 세상과 나를 바라보게 해준다. 사실 나는 내향적인 성향의 사람이라 내 방에서 이것저것 '혼자놀이'를 하거나 몽상에 잠기는 것을 가장 좋아한다.

　안락하고 아늑한 내 침실의 따뜻한 램프 불빛, 잔잔하게 흘러나오는 음악, 레이스 커튼 사이로 들어오는 은은한 햇살을 받으며 창가에 앉아 즐기는 독서, 여기에 향기로운 커피 또는 와인 한 잔…… 그리고 나를 올려다보며 애교부리는 사랑스러운 똥강아지 나리가 내 옆에서 낮잠 자는 이 평온함을 너무 좋아한다. 늦은 저녁시간에는 따뜻한 촛불의 낭만 역시 빼놓을 수 없는 즐거움이다.

　이같이 '일상 속 소소한 행복'을 뒤로하고 설렘, 긴장, 그리고 예기치 못한 사건의 연속인 여행의 불편함을 감수하고 끝없이 떠날 궁리만 하는 것은 왜일까?

　여행은 익숙한 안락함 안에서는 도저히 깨우칠 수 없는 생기를 불어 넣어주며 내가 진정 이 지구상에 숨쉬며 살아 있고 멋진 것들을 잔뜩 누리고 있음에 감사하는 소중한 발견을 허락해준다! 끝없이 흘러가는 삶의 쳇바퀴 안에서는 도저히 상상할 수 없는 인생의 깊이를 바로 타지에서, 낯선 곳에서 깨우치게 된다.

　여행을 일컬어 '나를 찾아가는 여행', 결국 '나에게로 돌아오기 위한 것이 여행'이라는 말이 '절대 진리'임을 몸소 확인하고 뜨거운 희열을 느낀다. 일

상을 충실히 살다 보면 나도 모르게 그 익숙함 안에 안주하고 있는 나를 발견하게 된다.

그러면 나는 또 떠날 차비를 한다. 당장 물리적으로 불가능하다면 마음의 여행을 떠난다.

그림, 아름다움의 여정을 시작하다

인류 역사가 시작된 이래로 인간이 이 세상에 '아름다움'을 만들어내는 데 몰두한 이유는 무엇일까?

우리 눈을 즐겁게 하는 시각예술을 비롯하여, 귀를 위한 음악, 영혼의 양식인 문학, 그리고 이 모두를 아우르는 공연예술, 영화에 이르기까지 우리는 아름다운 것을 보면 그저 좋고 행복감을 느낀다.

세상을 향해 외치는 그 어떤 직설적인 '선전 문구'(propaganda)나 논리정연한 설교보다 아름다움을 만들어내는 예술의 힘이 강렬한 것은 예술이야말로 가장 은근하고 부드럽게 우리 영혼의 깊은 곳을 건드려주기 때문이라고 생각한다. 아무리 많이 만나고 친해져도 그 깊은 매력에 계속 빠져들 수밖에 없는 이유이다.

물질만능주의가 팽배한 이 세상에서 정신적인 것, 아름다운 것에 대해 이야기하는 것은 시대착오적이고 시류를 거스르는 '나이브한' 이야기 또는 몽상가의 헛소리라고 손가락질하는 사람도 있을 것이다. 하지만 다시 생각해 보면 권력이 지배하는 세상에서는 항상 종교, 인문학 그리고 예술이 함께 발달해왔다.

오늘 우리는 정신이 고갈되고 정신적 가치가 밑바닥으로 추락한 삭막한

시대에 살고 있어서 더더욱 지친 영혼과 마음이 쉴 수 있는 '영성(靈性)의 시대'에 대한 요구가 절실해졌다.

'영성'(靈性)의 사전적 정의에 의하면 '신령한 품성이나 성질'이라고 한다. 내가 이 책에서 초점을 맞춘 것은 바로 깊은 영혼의 울림을 주는 보석과 같은 작품을 엄선하기 위해 주력했다는 사실이다. 누군가와의 만남이 개인적이고 특별하듯이 작가의 혼이 실린 한 작품과의 만남 역시 그러하다. '영성'의 '신령한 품성'이 담긴 작품은 어느 특정 종교에 국한된 것이 아니라 그 너머에 존재한다. 진정한 아름다움은 모든 것을 초월하기 때문이다.

나는 가톨릭 신자이다. 비록 날라리 신자지만 유아세례를 받았고 자연스럽게 그리스도교 문화와 정서가 배어 있는 환경에서 성장했다. 그래서 비신자가 느끼기에는 다소 편향된 감정이나 표현이 있을 수 있지만 이는 나의 감동을 최대한 충실하고 진실되게 담아내기 위해 불가피한 것이니 이에 대한 너그러운 이해를 구하는 바이다.

하지만 이 책은 거의 이천 년에 이르는 그리스도교 역사를 자랑하는 유럽 문화 탐방이니 그리스 로마 신화를 비롯하여 그리스도교 문화가 배어 있는 것이 당연하고 자연스러운 것임을 밝히고 싶다. 사실상 객관성을 고수한다는 이유로 기독교 문화에 대한 깊이 있는 이해와 그 핵심인 '신앙'이 배제된 미술사적 관점은 정작 작품이 담고자 하는 궁극적인 메시지, 그 정신의 본질을 놓치는 경우가 많다는 점 또한 조심스레 지적하고 싶다. 너무 종교적으로 감상적이지 않고 이성적이고 메마르지도 않은 균형을 찾는 것은 참으로 어렵지만 그러려고 노력했다.

성경에는 '돌아온 탕아'의 유명한 비유가 있다. 이 세상에 나가 방탕한 삶을 살다 결국 누더기 꼴이 되어 집으로 돌아왔을 때, 이 어리석은 아들을 나무라지 않고 그저 두 팔 벌려 품에 안는 아버지, 즉 하느님의 사랑에 대한 이

야기이다. 이는 형식에만 얽매어 성경의 핵심인 '사랑'의 실천을 놓치는 율법학자가 외치는 사랑 메시지와는 비교할 수 없는 진실된 사랑의 표현이다.

나는 95세 최고령으로 재활요양병원에서 내과의사로 현역인 한원주 선생님의 인터뷰에 깊은 감동을 받았다. 이는 진정한 사랑의 의미에 대해 생각하게 해준다.

요즘은 '나'를 돌보고 '나'를 먼저 생각하는 것이 나를 사랑하는 것이라 생각하는 사람들이 많잖아요. 그런데 내가 나를 사랑하는 것만으로는 온전한 사랑이 될 수 없어요. 사랑의 대상이 있을 때 내가 그 대상에게 사랑을 줄 때 나도 다시 사랑을 전해 받게 됩니다. 그렇게 주고받는 게 사랑입니다. 그러니까 결국 사랑을 베푸는 것이 나를 사랑하는 가장 좋은 방법인 거지요. 그래서 나는 나에게 가장 좋은 일을 하며 이렇게 즐겁고 기쁘게 살아왔으니 도리어 감사할 뿐입니다.

나는 남을 사랑하고 사랑을 받을 때 비로소 완성되는 '온전한 사랑'을 배우고 싶다. 오늘날과 같이 근본적인 '가치의 혼란' 속에 살고 있을수록 우리가 이 세상에서 상실하고 망각하고 있는 것이 무엇인지 그리고 우리가 인간다운 삶을 살기 위해 지향해나가야 할 가치와 의미에 대해 진지하게 고민해야 할 것이다. 나는 '온전한 사랑'을 실천하기 위한 바탕을 마련해주는 도구로 '아름다움'을 찾는 예술을 제안한다.

예술은 단순히 남들 앞에서 근사해 보이기 위해 착용하는 액세서리와 같은 의미의 '교양'이 아니라, 지친 삶 속 진정한 휴식과 안식을 제공해주는 삶의 '원동력'이다. 시각적 또는 감각적인 즐거움을 제공하는데 그치는 것이

아니라 진정한 '나'를 발견하도록 이끌어준다. 이는 바로 '온전한 사랑'을 실천하기 위한 첫 번째 단계이다. 예술은 나 자신도 의식하지 못한 채 조용하고 은근하게 진정한 나를 드러내게 해준다.

이 책에서 소개하는 것은 프랑스의 여러 명소를 다니며 발견한 아름다움을 향한 탐색의 흔적이다. 그림은 영적인 만남이다. 나와 그림의 은밀하고 비밀스러운 만남은 내 기억에, 심장에 그리고 영혼에 각인되어 머무른다.

단지 우려되는 것은 내가 느낀 깊은 감동을 글로 전달하는데 있어서 부족한 나의 제한된 어휘와 표현력이지만 그저 신비로운 성령, 또는 영감의 여신이 개입하여 이심전심(以心傳心)으로 전해지기를 희망할 뿐이다.

바흐의 교회 칸타타 170번의 아리아가 뇌리에 맴돈다.

오, 사랑하는 영혼의 기쁨이여, 행복한 안식은 악의 길로는 얻어질 수 없으니,
이는 천상과의 영적인 결합으로만 가능하리라.
당신만이 나의 나약한 마음을 강인하게 해줄 수 있으리니,
당신의 고결한 선물들이 나의 마음에 둥지를 틀 수 있으리라.

나의 행복하고 특별한 영혼의 여정에 당신을 초대한다. 그리고 내가 준비한 아름다운 선물들이 당신 마음에 둥지를 틀 수 있기를.

2020년 8월,
박혜원 소피아

혹시 나의 양을 보았나요

프랑스 예술기행

'작은 베니스' 콜마르

그뤼네발트, 아픈 영혼을 어루만지다

2016년 9월의 어느 화창한 가을날, 나는 벨기에 안트웨르펜(Antwerpen)에서 여유로운 시간을 보낸다. 결혼해서 스위스에 살고 있는 여동생과 성격 나쁘지만 너무 예쁘게 생긴 강아지를 만나 즐겁게 회포를 풀고 프랑스 북동부 알자스 지역의 예쁜 동화마을, 콜마르로 향한다.

푸른 하늘 아래 신나게 달리는 차창 밖에는 비현실적으로 아름답고 평화로운 경치가 끝없이 펼쳐지고, 차에서 들리는 신나는 음악소리와 동생과 나누는 지칠 줄 모르는 수다……. 납작코의 페키니즈(동생 강아지)가 앞좌석을 다 차지해서 매우 불편한 삐딱한 자세로 콜마르(Colmar)로 향하지만 너무 즐겁기만 하다.

사실 콜마르의 아름다운 경치는 나에게 덤으로 주어진 멋진 선물이고, 콜마르는 예전부터 꼭 가보고 싶었던 미술사 속의 걸작, 마티아스 그뤼네발트 (Matthias Grünewald, 1472~1528)의 '이젠하임 제단화'(Isenheim Altarpiece)가 있는 곳이라 더욱 각별한 곳이다.

유럽 성당에서 제대 뒤에 신자들의 신앙을 고취시켜주는 '제단화'가 설치

되었는데, 가장 일반적인 것이, 총 세 개의 폭으로 이루어진 형태로 '세 폭 제단화'(triptych)라 한다. 이같이 제작된 수많은 제단화 중 '이젠하임 제단화'는 최고의 걸작 중 한 점으로 손꼽는다. 여기서 최고의 의미는 작품이 품고 있는 훌륭한 표현력과 생명력도 놀랍지만 그 표현이 너무 독창적이어서 신비스러움을 넘어 기이하기까지 하다는 뜻이다.

예전 벨기에 브뤼셀에서 고등학교를 다니던 시절, 서양미술사 수업시간에 거대한 슬라이드 화면과 화집으로 보는 것만으로도 큰 충격에 휩싸였던 그 원화를 마침내 만난다는 격한 설렘으로 고대하고 고대하던 콜마르로 향한다.

한국 독자들에게 콜마르는 프랑스의 자연주의 소설가 알퐁스 도데의 단편소설 「마지막 수업」의 배경이 되었던 곳이라 더욱 애잔한 향수가 있을

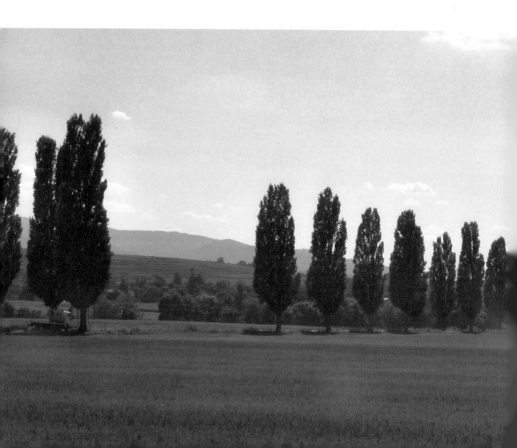

것이다. 1871년 보불전쟁에서의 프랑스 패배로 프랑스어로 된 마지막 수업을 해야 했던 역사의 비극이 도데의 아름다운 문체로 탄생한 작품이다. 제2차 세계대전 후인 1947년 결국 프랑스는 독일의 전쟁 패배로 알자스-로렌지방의 콜마르와 스트라스부르크를 되찾게 되었다. 그래서 이 곳은 독일과 프랑스 문화를 모두 만날 수 있는 독특한 지역적 특색과 매력이 있는 지역이다.

콜마르에 도착하니 이른 오후 시간, 먼저 강아지를 호텔방에 두고, 서둘러 카메라를 둘러메고 곧바로 운터린덴 미술관(Museum Unterlinden)으로 향한다. 워낙 작은 도시기도 하지만 여행의 목적지인 미술관 바로 앞에 있는 호텔을 잡았다.

13세기에 세워진 도미니코회 수녀원 건물을 개조하여 만든 운터린덴 미

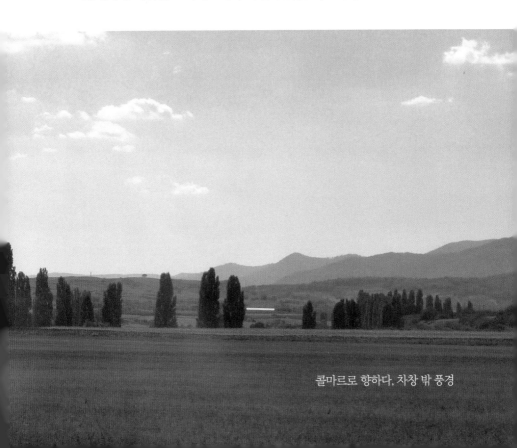

콜마르로 향하다, 차창 밖 풍경

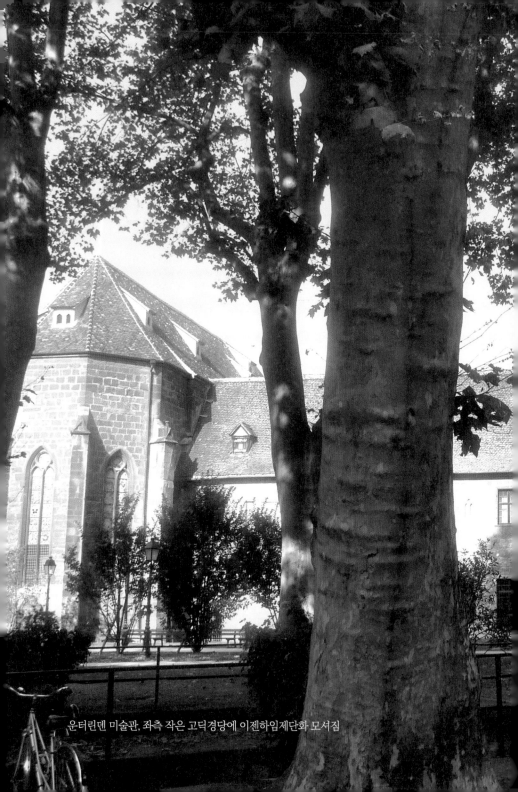

운터린덴 미술관, 좌측 작은 고딕경당에 이젠하임제단화 모셔짐

운터린덴 미술관 회랑 안뜰의 부서진 기둥들에서 과거와 현재의 공존을 느낀다.

술관은 무려 200여 년 전인 1835년에 개관한 긴 역사를 자랑한다.

프랑스에서의 미술관 역사는 매우 길다. 1793년 세계 최초의 미술관이 개관하게 되는데, 이는 런던의 대영박물관, 로마 바티칸 박물관과 함께 세계 3대 박물관 중 하나인 파리 루브르박물관이다. 그 역사가 무려 1793년에 시작된 것이다.

1789년 7월 14일 일어난 프랑스대혁명의 자유, 평등, 박애 정신을 바탕으로 시민 모두를 위해 열린 공유의 장이 생겨난 것이다. 이제 아름다움이란 더 이상 왕실 또는 특권층만 누릴 수 있는 특권이 아니라 모두에게 감상의 기회가 주어지게 되었다. 이같이 궁전이었던 루브르의 일부가 미술관으로 대중에게 공개되는 것을 시작으로 점차적으로 프랑스 전역에 미술관들이 개관되기 시작한 것이다.

서양에서는 아주 어린 나이부터 부모가 아이들과 미술관에 가는 것이 아주 일상적인 일이다. 어렸을 때부터 아름다운 것을 감상하고 즐기게 해주는 것은 단순히 심미안을 키워주는 것을 넘어 인격과 교양을 겸비한 어른으로 성장할 수 있는 바탕을 형성해준다. 예술작품 감상이 진정한 나를 발견하고, 마음의 치유를 해주고 깊은 행복감을 느끼고 정서적 여유를 키워주는 것 또한 말할 나위가 없다. 무려 18세기 말부터 '아름다움에 손쉽게 노출'되어 성장하는 유럽의 교육환경과 그 가치를 알고 적극적으로 지지하는 유럽의 높은 문화인식은 우리에게 참으로 귀감이 된다.

중세에서 20세기 현대미술을 아우르는 방대하고 우수한 컬렉션을 자랑하는 운터린덴 미술관은 계속해서 훌륭한 작품들을 구입 또는 기증 받으면서 작품 양이 기하급수적으로 늘어나게 되었다. 결국 기존의 수도원 건물로는 작품 수용 공간이 턱없이 부족하다고 판단되어 미술관 확장 및 리모델링 공사가 결정되었다.

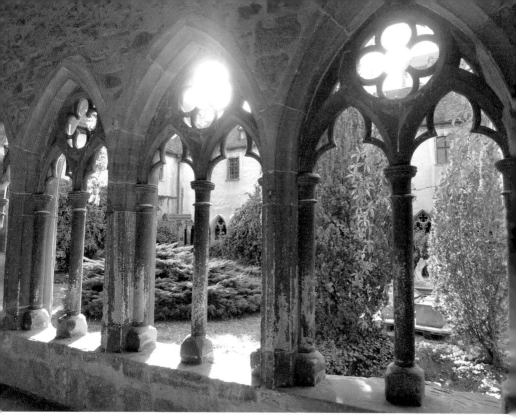

회랑 안으로 쏟아지는 눈부신 햇살

　국제건축공모를 통해 이 막중한 작업을 맡게 될 건축 팀으로 스위스 국적의 헤르조그 & 뫼롱(Herzog & Meuron)이 결정되었다. 1950년 스위스 바젤(Basel) 태생 동갑내기 친구들인 자크 헤르조그(Jacques Herzog)와 피에르 드 뫼롱(Pierre de Meuron)이 파트너로 공동운영하는 이 세계적인 건축사무소는 특히 2008년 북경 하계올림픽이 개최된 '제비 둥지' 모양의 주경기장 설계로 전 세계의 이목을 집중시킨 바 있다.

　나는 2015년부터 2016년까지 진행된 미술관 확장 작업이 끝났다는 소식을 듣고 콜마르를 찾았다. 중세의 멋스러운 정취가 고스란히 느껴지는 수녀원 건물 구관에 연결되어 설계된 신관은 수백 년의 역사와 숨결을 고스란히

품고 있는 고풍스러움과 21세기 동시대의 표현이 자연스럽게 어우러지는 모습이었다. 이는 과거와 현재가 절묘한 조화를 이루는 성공적인 미술관 레노베이션 프로젝트로 평가된다고 한다.

이들이 진정 훌륭한 현대건축가임을 확인할 수 있었던 것은 디자인의 세련됨은 물론, 13세기 건물에서 21세기 현대에 이르기까지 물 흐르듯 자연스럽게 연결되어 수백 년의 격차가 전혀 느껴지지 않을 뿐만 아니라 중세의 멋스러움이 더욱 돋보이도록 해주고 있다는 사실이다. 과연 뛰어난 작품은 과거와 현재 그리고 미래를 품는 진지한 접근을 하면서도 나만의 색깔을 그 안에 녹여내고 있었다. 역시 시대를 초월하는 조형적 '조화'를 이들 거장의 손길에서 확인할 수 있었다.

한편 옛것의 진정한 가치를 알아보지 못하고 무조건 새로운 건축물을 크고 높게 올리는 것이 최고라는 생각이 지배하고 있는 한국의 현실을 떠올리면 마음이 씁쓸해진다. 요즘 한국에는 '빈티지'의 낡고 오래된 것을 찾는 소수가 있긴 하지만 그저 유행에 불과한 경우를 많이 본다. 역사의 소중함을 인지하고 이를 지켜나가는 것이 성숙한 현대화의 첫걸음이라는 생각을 한다.

중세 수도원의 고풍스러움과 안뜰의 푸른 녹음이 어우러져 형언할 수 없는 성스러움과 정제된 분위기에 압도되어 미술관 안으로 발을 옮긴다.

멜랑콜리

우선 나의 눈을 사로잡는 것은 운치 있는 직사각형 꼴의 수도원 회랑(Cloister)이다. 중세 고딕 양식의 첨두아치가 멋스럽게 이어지는 회랑의 묵직

하면서 섬세한 석조건축과 마당의 녹음이 우거진 푸르름과 청명하고 맑은 하늘은 더할 나위 없는 매력적이고 신비로운 사색의 공간을 제공해준다.

회랑을 천천히 거닐고 미술관 안에 들어서서 마주치게 되는 중세의 빼어난 조각들과 회화 작품들! 미술관 확장 작업으로 완전히 새롭게 전시된 작품들은 작품 감상에 집중할 수 있는 충분한 벽면과 공간, 그리고 조명이 어우러진 최적화된 전시환경을 갖추고 있었다.

공사 이전 모습을 보지 못해 비교할 수 없지만 오늘의 조명과 공간 활용은 철저히 작품에 초점이 맞춰져 오롯이 작품 감상에 집중할 수 있었다. 건축의 기능과 아름다움 두 가지를 충족시키는 모습이 놀라웠다.

미술관에 소장되어 있는 수많은 걸작들 중에서 유독 나의 발길을 붙드는 작품을 만났다. 바로 1532년에 그려진 '멜랑콜리'(Melancholy, 우울)라는, 16세기 독일 회화를 대표하는 대가 루카스 크라나흐(Lucas Cranach, 1472~1553)의 작품이다.

이는 역시 16세기 독일 회화의 거장, 알브레히트 뒤러(Albrecht Dürer, 1471~1528)의 대표작 '멜랑콜리아 I'(Melancholia I, 1514년)의 턱을 괴고 앉아 깊은 생각에 잠긴 천사의 이미지와 매우 닮은 모습이다. 물론 뒤러 작품은 흑백의 동판화 작품이어서 느낌이 많이 다른 이유도 있지만 이 회화는 뒤러의 무거운 분위기와 상대적으로 가볍고 밝은 느낌을 주었다.

우선 미묘한 표정의 사랑스러운 인물이 깊이감이 느껴지는 공간에 표현된 것을 보면 바로 르네상스의 과학적이고 인본주의적 사고가 반영된 작품임을 알아볼 수 있다. 뒤러의 '멜랑콜리아 I'에 대한 크라나흐의 재해석으로, 뒤러가 천사 모습에서 '예술가의 우울'을 어쩔 수 없는 고질병으로 보았다면, 크라나흐는 여기에 그치지 않고 더 나간다. '고통 받는 예술가'는 끝없는 사탄의 유혹을 받아서 우울한 것이라는 것이다. 예언자와 같이 특별하고 예

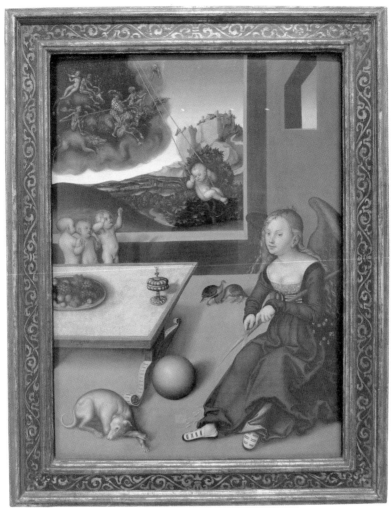

'멜랑콜리', 1532년, 루카스 크라나흐(Lucas Cranach, 1472~1553), 목판에 유채, 76,5 x 56cm, 콜마르 운터린덴 미술관, 프랑스

민한 감수성을 타고난 예술가의 우울은 어쩔 수 없는 숙명이라 할지라도 이를 이겨낼 수 있는 유일한 길은 하느님이 내려주신 지상의 양식을 감사히 먹고 마시는 것 또한 예술가의 임무라는 독일의 종교개혁자 마르틴 루터의

생각을 반영하고 있다.

뒤러는 예술가의 우울을 피할 수 없는 운명으로 보았다면, 크라나흐는 그럼에도 불구하고 인간의 강인한 의지와 삶에의 긍정적인 자세로 이를 극복하고 지상에서의 행복과 의미를 찾도록 노력해야 한다고 말하고 있다. 그림 좌측 상단의 검은 구름에는 마차를 끄는 악(토성의 기질)의 위협이 도사리고 있고, 그 아래에는 녹음이 우거진 축복받은 지상낙원이 펼쳐져 있다.

단순하고 기하학적인 청회색 톤의 방에는 '우울함'의 의인화인 '날개 단 천사'가 긴 금발에 붉은 드레스를 입은 매력적인 자태로 우리 시선을 사로잡는다. 입가에 신비로운 미소를 띠며 바라보는 천사는 칼로 깎아 뾰족한 무언가를 만들고 있는데 이는 나태한 자가 하는 쓸모없고 부질없는 행동을 나타낸다. 천사 발치에 있는 바닥 색깔과 같은 색으로 칠해진 개 한 마리 역시 그의 주인과 같은 '나태'의 알레고리로 잠들어 있다.

또한 그림 상단의 먹구름과 우울한 감정에 빠진 천사 사이에는 천진난만하게 그네를 타고 노는 어린 아이들이 있다. 방 창가에 서 있는 세 아기들은 마치 자기 순서를 기다리고 있는 듯 보이는데, 다소 무겁게 느껴질 수 있는 화면에 유머러스하고 낭만적인 요소를 부여해주며 분위기를 정화시킨다.

날카로운 지성과 섬세한 감성을 가진 예술가는 일반인보다 높은 차원에서 사유하는 자로 형이상학적인 이상을 추구하지만 어느 지점에 이르게 되면, 그 능력의 한계로 좌절하고 만다. 바닥에 뒹구는 완벽한 원형의 공은 과연 우리가 지상에서 이와 같이 완벽한 행복을 찾을 수 있을지 질문을 던진다. 크라나흐는 우리에게 주어진 유한하고 소중한 삶을 우울한 기분과 의미 없는 행동으로 낭비하지 말고 일상에서의 소소한 행복을 찾아 인생을 즐기라는 희망적 메시지를 던져주고 있다. 이 세상에서의 행복은 멀리 있는 것이 아니라 바로 탁자위에 놓여 있는 '지상의 양식'을 즐기는 데 있다. 바로 지금

이 순간에 충실하고 즐기는 데(카르페 디엠, carpe diem) 있는 것이다.

이 작은 그림은 여기 담긴 그의 숨은 메시지를 읽어내지 않더라도 그 수수께끼 가득한 회화적 매력만으로도 우리 눈과 마음을 즐겁게 해주기에 충분하다. 그래도 나는 믿고 싶다. 비록 부질없어 보일지 모르지만 뾰족한 무언가를 열심히 만들며 이 순간에 몰두하는 것, 그 과정 자체가 이 순간에 특별한 의미를 주는 것은 아닐지.

나는 이러한 크라나흐의 '삶에 대한 긍정'이 참으로 좋다. 물론 뒤러 작품보다는 진중한 무게가 덜 느껴질지는 모르지만, 나는 날이 갈수록 행복의 메시지가 좋다. 지상에서의 삶의 무게가 버거워 억지스럽게 주장하는 것일지라도, 이는 '긍정'에 대한 절실함의 표출일 것이기 때문이다.

독일의 성 베네딕도회 수도자이자 영성가인 안셀름 그륀(Anselm Grün, 1947~)은 "순간과 영원의 구분이 없고 하늘과 땅이 서로 맞닿아 하느님과 인간이 서로 하나 되는 그런 삶이 영원한 생명"이라고 했다. 순간의 긍정, 현재에서 행복을 찾는 노력은 바로 천상의 행복으로 이끌어준다. 과거, 현재, 미래는 서로 단절된 것이 아니라 영원의 세계로 이어져 있다.

단언컨대 크라나흐가 '부정' 대신 '긍정의 길'을 선택한 것은 결코 삶의 무게를 몰라서가 아니리라.

이젠하임 제단화를 만나다

설레는 마음으로 미술관의 보물이 모셔져 있는 이 수녀원 건물의 가장 귀한 공간인 경당으로 들어간다. 그 설렘을 오래 즐기기 위해 일부러 다른 전시실을 천천히 둘러봤다. 마침내 내가 그토록 보고 싶었던 '이젠하임 제단

화'를 만나는 순간이다!

군더더기 없이 정갈한 수도원 경당은 이 작품만을 전시하고 있어서 온전히 작품 감상에 집중할 수 있었다. 경당의 천장은 중세 고딕 양식의 교차 궁륭으로 우아하고 벽면은 온통 백색으로 칠한 깔끔한 공간에 제단화가 서 있다.

일반적으로 '이젠하임 제단화'라고 하면 화가 그뤼네발트의 작품으로만 알고 있지만 사실 이는 조각가 니콜라 드 아그노(Nicolas de Haguenau, 1445~1538)가 만든 거대한 제단 조각, 바로 '성 아우구스티누스, 성 히에로니무스와 함께 있는 성 안토니우스'이 제작된 후 그뤼네발트의 회화 패널들이 더해진 것이다. 아그노의 제단 조각을 중심으로 총 세 개의 패널이 중앙에서 양옆으로 열리는 독특하고 복잡한 구조를 하고 있는데, 이 같은 제단화를 일컬어 '다폭 제단화'(polyptich)라고 한다. 더 정확히 말하면 이는 '복합적인 제단 회화조각'인 것이다.

그러지 않아도 복잡한 구조의 작품인데, 오늘날 이 미술관에 전시된 모습은 제단화 원형을 부분 해체하여 다시 조합해놓은 형태여서 이야기의 연결이 부자연스럽다.

1789년 프랑스대혁명 때, 왕족과 귀족의 편을 들어 부를 축적했다고 비난받은 교회에 대한 깊은 반감으로 왕족은 물론 많은 성직자들 역시 단두대에 오르게 되었고, 교회건물은 물론 교회의 미술품들 역시 사치와 부의 축적물이라 여겨져 불태워지거나 심하게 훼손되었다. 그래서 당시 제단화 훼손을 방지하기 위해 이 웅장한 스케일의 걸작이 해체되어 숨겨서 보관하기 용이하도록 조치를 취한 것인데 오늘날 그 모습 그대로 전시되어 있다.

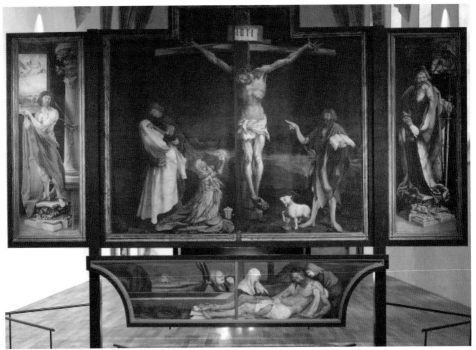

이젠하임 제단화 한 번 펼친 모습 : 성 세바스티아누스(좌), 십자가에 달린 그리스도(중앙), 성 안토니우스(우), 그리스도 매장(하단, 프레델라) / '이젠하임 제단화', 1512~1516년경, 마티아스 그뤼네발트(Matthias Grünewald, 1472~1528) & 니콜라스 드 아그노(Nicolas de Haguenau, 1445~1538), 보리수나무에 템페라와 유채, 292 x 534cm, 콜마르 운터린덴 미술관, 프랑스

닫힌 모습(이젠하임) - 십자가에 달린 그리스도

이젠하임 제단화는 총 세 단계, 즉 닫힌 모습, 한 번 펼친 모습, 그리고 두 번째 펼친 모습의 복잡한 구조로 되어 있다. 그중 가장 널리 알려진 패널은 양 날개를 모두 닫았을 때 드러나는 '십자가에 달린 그리스도'이다. 이는 중앙패널 양쪽으로 열리는 구조를 하고 있다.

우선 시선을 사로잡는 것은 그야말로 새까만 암흑의 배경 중앙에 원근법

과 비례를 완전히 무시하고 화면 가득 십자가에 매달려 있는 그리스도의 고통스러운 모습이다! 서양미술사에서 '십자가에 달린 그리스도'의 모습은 수없이 많이 그려졌지만 이같이 그 고통이 끔찍하게 과장된 표현은 없었다.

그리스도는 머리에 가시관을 깊이 눌러 쓰고, 입은 시퍼렇게 질려 있다. 고통으로 몸부림치다가 이제 마지막 숨을 내쉬고 생명의 끈을 놓는 그 순간, 이 세상이 온통 칠흑 같은 암흑에 뒤덮인 모습이다. 그뤼네발트는 십자가 처형의 비극을 보다 강렬하고 극적으로 보여주기 위해 과학적인 원근법, 인체 비례를 모두 무시했다. 또한 원래 하늘 높이 서 있어야 하는 십자가를 거의 지면에 닿을 정도로 낮게 표현함으로써 못 박힌 그리스도의 모습을 더욱 가까이에서 볼 수 있도록 연출하였다. 비좁은 공간 안에 그려 넣음으로써 이 사건의 밀도감과 긴장감을 극대화하기 위함이다.

십자가에 달린 그리스도의 육체적 그리고 정신적 고통을 표현하기 위해 온몸은 끔찍한 상처로 곪고 벌써 부패의 기운이 가득 어려 있다. 형언할 수 없는 고통으로 사지가 온통 뒤틀린 예수, 인정사정없이 내리친 굵은 못에 박힌 손바닥과 손가락 끝에서는 모든 신경이 쭈뼛하게 곤두서 꿈틀거린다. 이 그림에서 느껴지는 무거운 침묵은 평화로움이 아니라 너무 고통스러워 속으로 삼킬 수밖에 없는 고통의 절규이다.

기분 나쁜 녹색 기운을 띠는 그의 몸을 온통 뒤집고 있는 상처는 거친 가시에 찔려 곪거나 피고름이 고인 모습이고 어느 부위에는 아직도 가시가 박혀 있는 상태이다. 그가 골반에 두르고 있는 천 역시 갈기갈기 찢겨진 모습으로 '지상에 이보다 더 끔찍한 고통이 있을까?' 하는 생각마저 들게 한다.

우리는 이상적인 멋진 외모를 한 이탈리아 남성 모습의 그리스도 이미지에 익숙해서 이처럼 처참하고 적나라하다 못해 극도로 과장된 형태적 왜곡과 추한 모습에 혐오감을 느낄지 모른다. 우리도 모르는 사이에 이탈리아 르

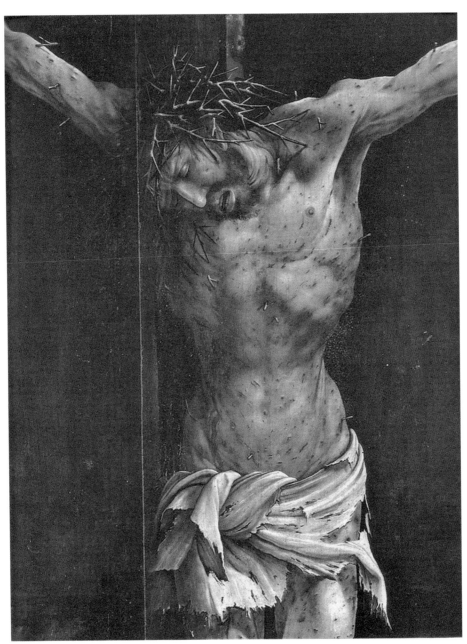

십자가에 달린 그리스도(부분)

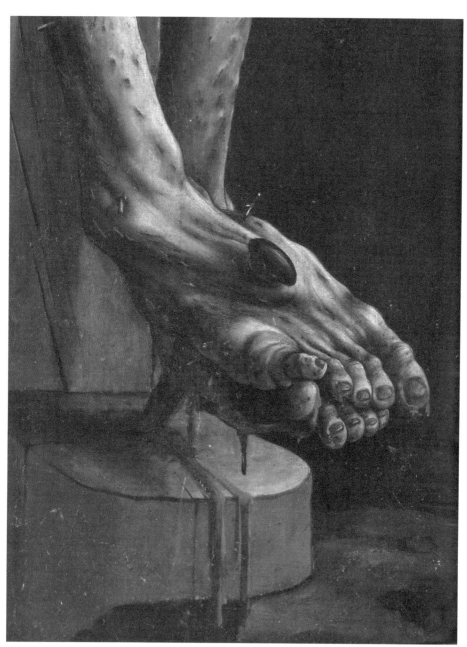

못 박힌 그리스도의 발

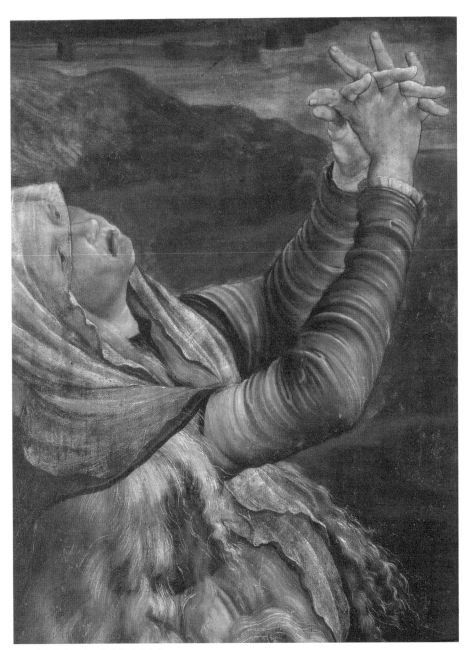

몸부림치며 기도하는 마리아 막달레나

네상스 거장들이 이상적으로 그려놓은 그리스도모습에 친숙해졌고 보기에 도 아름다워서 그 어떤 저항 없이 받아들이고 그같이 믿고 싶어 한다. 로마 성 베드로 대성당에 있는 미켈란젤로(Michelangelo Buonarroti, 1475~1564)의 걸작, '피에타'(Pieta, 1498~1499년)에서 아름다운 성모의 무릎 위에 힘없이 늘 어져 있는 예수는 마치 귀공자와 같이 기품이 넘치고 잘생긴 모습으로 널리 알려져 있다. 그는 십자가에 매달리는 고통을 당한 자라고는 믿기지 않는 평 온히 잠든 모습인데 미켈란젤로가 묵상한 예수는 인간적 시간 개념을 초월 한 신의 영역에 있는 존재로 여겨졌기 때문에 인간적 잣대 너머의 이상적인 모습이었던 것이다.

반면 그뤼네발트의 그리스도는 '신의 신성이 부각된 모습'이 아니라 한 인 간이 숨이 끊기는 마지막 순간까지 고통을 호소하며 울부짖는 '인간적인 모 습'이다. 그리스도를 나와 거리를 두고 한 발치 뒤에서 이상화시켜 바라본 '신 예수'가 아니라 '인간 예수', 그것도 잔혹한 고통을 겪는 다름 아닌 우리 와 같은 연약한 인간 모습인 것이다.

그렇다면 그뤼네발트는 왜 이같이 잔혹한 모습으로 표현해야만 했을까? 무슨 억한 심정이 있어서 신성모독을 하려고 한 것일까? 성스러운 후광에 눈부신 그리스도의 모습을 연출함으로써 경건한 신앙심이 일도록 하는 것 은 고사하고 그 처참한 광경에 눈살 찌푸리며 시선을 돌리게 만드는 이런 혐오스러운 표현의 저의는 과연 무엇일까?

이를 이해하기 위해서는 이 그림이 그려지게 된 특별한 배경을 살펴봐야 한다.

16세기 알자스-로렌 지방의 콜마르 일대에서는 일명 '성 안토니우스의 불'(St. Anthony's fire)이라 불리는 피부병이 번져 수많은 농민들의 목숨을 앗아 갔다. 위생 상황이 좋지 않던 당시, 질이 나쁜 빵에 들어있는 호밀 균이 원인

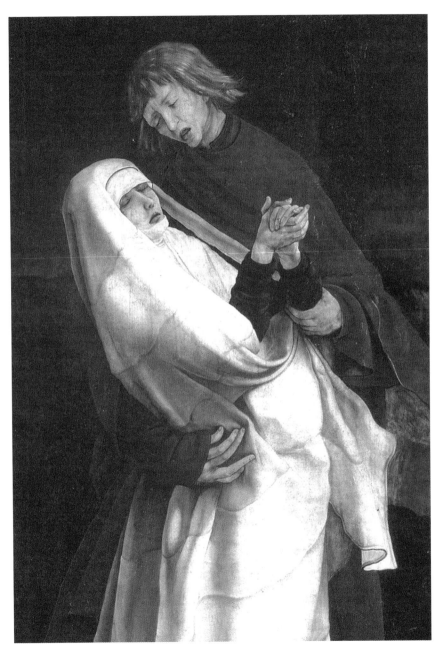

실신하는 성모를 부축하는 제자 요한

이 되어 생겨난 질병으로 알려져 있는데, 그 증상은 혈관을 수축시켜 몸에 경련과 괴저가 일어나고 살이 부풀어 오른 후 온몸이 마치 흑사병 환자처럼 새까맣게 변해 죽음에 이르게 되는 끔찍하고 치명적인 병이었다.

14세기 유럽 전역에 무섭게 번져 유럽 인구의 1/3을 죽음으로 내몬 페스트(흑사병)의 트라우마에서 채 벗어나기 무섭게 내려진 가혹한 형벌이었으니 이들이 당시 느꼈을 공포심과 절망은 가히 상상할 수 없을 정도였을 것이다.

'이젠하임 제단화'를 그린 화가 마티아스 그뤼네발트의 본명은 마티스 고트하르트 니트하르트(Mathis Gothart Neithardt)로 전해지는데 안타깝게도 그의 삶의 상당 부분은 베일에 싸여 있다. 프랑스와 독일 간 끊임없는 영토 분쟁의 장이었던 16세기 알자스-로렌 지방은 당시 독일 영토였고, 17세기 베스트팔렌 조약으로 프랑스에 귀속되었다. 동시대 화가로, 활발한 작품 제작 및 저술 활동을 하며 자신을 드러내길 좋아한 진정한 르네상스적인 인물, 알브레흐트 뒤러와 달리 그는 외향적인 인물이 아니었다.

그에 대해 알려진 몇 가지 사실을 소개하자면, 그뤼네발트는 매우 우울한 성격의 소유자로 전해지고 그의 어린 부인은 정신질환으로 정신병원에 감금되는 비극을 겪었다고 한다. 이 사실만 보더라도 그가 왜 우울할 수밖에 없었는지 이해가 될 듯하다.

불행한 사생활에도 불구하고 화가로써는 최고의 명성과 명예를 누렸는데, 독일 마인츠(Mainz) 대주교의 궁정화가로 일할 정도로 널리 인정받아 활발한 작품 활동을 한 그는 아직 밝혀지지 않은 어떤 이유로 경제적으로는 여유롭지 않은 삶을 살았다고 전해진다.

하지만 그의 불행은 여기서 그치지 않았다. 그의 왕성한 작품 활동에도 불구하고 오늘날 현존하는 그의 작품 수가 불과 10점의 유화와 30여 점의 드로잉에 그치는 이유는, 그의 작품 상당수를 배에 싣고 스웨덴으로 항해하던

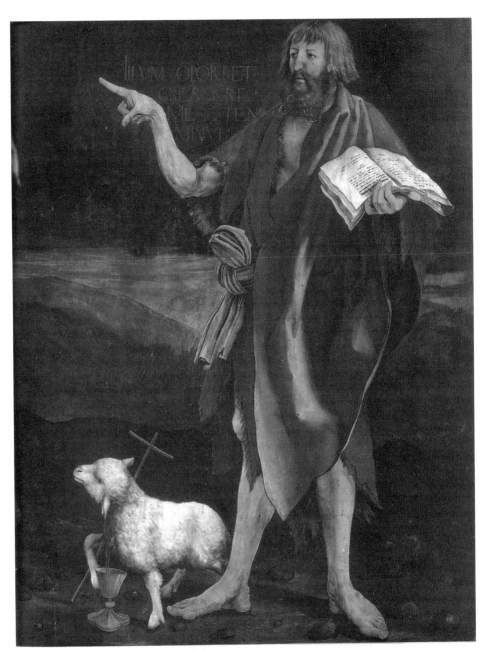

예수를 가리키는 세례자 요한과 아뉴스 데이

중 배가 침몰하여 모두 사라져버렸기 때문이라고 한다.

어쩌면 이리도 불운의 연속일까? 깊은 안타까움과 연민을 느낀다.

콜마르 남부 근교에는 이젠하임(Isenheim)이라 불리는 작은 마을이 있다. 이곳에 '성 안토니우스 수도회'의 본원이 있는데 바로 이 수도원에서 제단화를 그뤼네발트에게 의뢰했으며, 마을 이름을 따서 '이젠하임 제단화'라 불리게 된 것이다.

그런데 여기에는 정말 감동적인 일화가 전해진다. 비록 개인의 삶은 극심한 고통을 겪었지만, 화가로서 최고의 명성을 날리던 그뤼네발트가 전염성이 있는 '성 안토니우스의 불'이라는 끔찍한 병에 감염될 위험을 감수하고도 기꺼이 제단화 작업을 맡아 혼신을 다했다는 사실이다. 이 제단화를 볼 사람은 바로 죽음으로 모는 병에 걸린 병자들이었다. 죽어가는 이들에게 일말의 희망을 주기 위해 자신의 목숨 바쳐 그림을 그리다니!

일반적으로 성미술 또는 교회미술가들은 '십자가에 달린 그리스도'의 모습을 그리기를 가장 버겁고 힘들어한다. 일반 세속미술과 달리 그림을 바라보는 신자들에게 그리스도의 고통이 와 닿게 그리기 위해서는 화가 자신이 그 고통 속으로 깊이 들어가 하나가 되어야 하기 때문이다. 죄 없는 자가 스스로 희생양이 되어 인류 구원을 위해 십자가에 달린 그리스도의 수난과 그 고귀한 희생에 대한 깊은 묵상, 즉 그 고통을 간접적으로 체험한 자여야 비로소 보는 이의 심금을 울리는 이미지를 형상화할 수 있다.

그런데 그뤼네발트는 이 제단화를 그리기 마음먹는 것 자체도 힘겨운 일인데 아예 자신의 목숨을 담보로 이 무거운 작업에 착수한 것은 물론, 그리스도의 고통과 함께 병자들의 고통까지 녹여내야 하는, 일반 성화보다 몇 곱절 고통스러운 이 작업에 용기 있게 뛰어든 것이다.

병자들은 십자가에 매달려 형언할 수 없는 고통으로 뒤틀린 몸과 썩어가는 피부를 가진 그리스도를 바라보면서 그들만이 이 같은 고통을 겪는 것이 아니며, 그리스도 역시 이들의 고통을 이해하고 함께한다는 정신적 위안과 위로를 받을 수 있었을 것이다.

구약 성경 욥기에서 욥의 절규가 떠오른다. 깊은 신심의 소유자인 욥은 자식들, 재산을 모두 잃고 부스럼까지 얻어 고통으로 몸부림치며 이 고통의 순간 목숨을 앗아가지 않는 하느님을 향해 한탄하며 절규한다.(욥. 3, 20-24)

> 어찌하여 그분께서는 고생하는 이에게 빛을 주시고
>
> 영혼이 쓰라린 이에게 생명을 주시는가?
>
> 그들은 죽음을 기다리건만, 숨겨진 보물보다 더 찾아 헤매건만 오지 않는구나.
>
> 그들이 무덤을 얻으면 환호하고 기뻐하며 즐거워하련만.
>
> 어찌하여 앞길이 보이지 않는 사내에게
>
> 하느님께서 사방을 에워싸 버리시고는 생명을 주시는가?
>
> 이제 탄식이 내 음식이 되고 신음이 물처럼 쏟아지는구나

넓은 의미에서 예술은 치유의 기능을 갖는다. 이 그림은 그 어떤 절박하고 절망적인 상황에서도 실낱같은 희망의 끈을 놓지 말고 정신의 치유, 더 나아가 영혼의 치유가 가능하다는 희망의 메시지를 던져주고 있다.

예로부터 육체적, 정신적 질병은 '죄의 표징'으로 여겨져 수치스럽게 여겨졌는데, 이러한 사고는 19세기까지 이어져 신체불구자를 '사회의 악'으로, 그리고 정신병에 걸린 자를 '마귀 들린 죄인'으로 치부했다. 당시 병자들이 겪는 육체적, 정신적 고통은 자신들이 하늘로부터 저주받은 자이자 대역 죄인이라는 죄책감과 절망감에 허덕였을 것이다. 이들은 사회에서 버림받는

것도 모자라 스스로를 자책하며 깊은 수렁에 빠져 사는, 이 세상에서 버림받은 외로운 자들이었다.

일반적으로 부유한 후원자나 기부자의 주문으로 그려지면서 후원자 가족의 안위를 보장받는 제단화와 달리 '이젠하임 제단화'는 사회에서 가장 낮은 자들, 가장 가난한 이들에게 위안을 주기 위해 그려졌다.

제단화 중앙패널은 온통 암흑에 휩싸인 세상에서 십자가에 달린 그리스도가 마지막 숨을 기둘 당시의 장면을 그리고 있다.

"낮 열두 시부터 어둠이 온 땅에 덮여 오후 세 시까지 계속되었다. 오후 세 시쯤에 예수님께서 큰 소리로, "엘리 엘리 레마 사박타니?" 하고 부르짖으셨다. 이는 "저의 하느님, 저의 하느님, 어찌하여 저를 버리셨습니까?"라는 뜻이다."(마태, 27, 45-46)

십자가에 달린 그리스도 우측에는 이 처참한 광경을 바라보며 실신하는 성모를 제자 요한이 조심스레 부축하고 있다. 여기 성모가 입은 백색 드레스는 16세기 당시 과부가 입었던 의상임과 동시에 아들의 시신을 감싼 수의를 연상시킴으로써 성모가 아들의 고통과 일심동체가 되었음을 보여주고 있다. 뒤로 거칠게 꺾인 듯 실신하는 성모의 경직된 모습에서 그녀의 극심한 고통이 과장되어 표현되었다.

십자가 발치에는 향유로 그리스도의 발을 닦아 드린 마리아 막달레나가 무릎 꿇고 기도하고 있다. 그녀 앞에는 자신을 상징하는 기물인 향유병인 단지가 하나 놓여 있다. 이 화면에 등장하는 다른 인물들에 비해 유난히 작게 그려진 '인간이 저지른 죄악'의 상징으로 등장하는 그녀는 오렌지빛 드레스에 매혹적인 금발머리가 여러 갈래로 휘날리는 모습으로 표현됨으로써 이 여인의 격정적인 고통의 몸부림을 보여주고 있다. 마치 성령의 강렬한 불길에 감전된 듯 경련이 일어나 온몸을 부르르 떨고 있는 듯한 표현이 기이하

고 절묘하다.

죽을힘을 다해 깍지를 끼고 있는 그녀의 손가락은 비틀 듯 꿈틀거리며 기도하며 간절히 호소하고 있다. 예전 그녀가 화려하고 세속적인 삶을 살았음을 보여주는 흔적은 그녀의 매혹적인 금발머리와 예쁘장한 이목구비에서 엿볼 수 있다. 한 인간의 처절한 참회와 고통을 어쩌면 이같이 절실하게 표현할 수 있을까. 그 간절함과 슬픔이 고스란히 전해진다.

그 반대편에는 시선을 비스듬히 관객으로 향하고 있는 세례자 요한이 검지를 들어 그리스도를 가리키고 있다. 우리에게 그를 바라보라고 가리키는 손과 얼굴 사이 배경에는 붉은 색으로, "그 분은 커지셔야 하고 나는 작아져야 한다."(요한 3.30)고 적혀있다. 이 세상에 그리스도가 오기 전, 그분의 길을 닦기 위해 먼저 온 세례자 요한은 29년 헤롯왕으로부터 참수형 선고를 받아 벌써 이 세상에 없는 상태여서 그가 십자가 아래에 있는 것이 현실적으로는 맞지 않지만 여기서 그는 상징적인 존재로 등장하고 있다. 암흑의 공간을 배경으로 한 손짓이라 우리 시선은 오롯이 그의 손끝, 바로 그리스도에게 집중된다.

오른손에 성경을 활짝 펼쳐 든 그의 얼굴은 반대편의 인물들과 같이 고통스러운 것이 아니라, 사명감과 신념에 찬 지도자이자 현자의 모습을 하고 있다. 또한 그의 발치에는 가느다란 십자가를 앞발로 끼고 있는 순백의 어린양이 그의 옆구리에서 흘러나오는 피를 성배에 담으며 마치 거울을 보듯 그리스도를 올려다보고 있다. 그는 다름 아닌 '그리스도', 죄 없는 어린양의 거룩한 희생이다.

성 세바스티아누스

'십자가에 달린 그리스도'의 중앙패널 양 날개 중 좌측 날개에는 창가 앞 큰 기둥을 배경으로 서 있는 인물이 한 명씩 등장한다. 먼저 좌측 날개에는 '성 세바스티아누스'가 있다. 좌측 상단에는 활짝 열린 창이 있고, 창가에 놓인 기둥 하단 위에는 마치 조각상과 같이 늠름한 자태로 서 있는 성 세바스티아누스가 있는데 그의 어깻죽지에는 깊이 박혀 그의 몸을 관통한 화살이 뒤의 기둥에 꽂혀 있다.

3세기 말 로마 황제 디오클레티아누스의 근위병이었던 성 세바스티아누스는 그리스도교 박해 시절 투옥된 기독교인들을 구하려다 순교한 초대 교회의 대표적인 성인이다. 그는 기둥에 묶여 궁수들이 쏘는 수많은 화살을 맞는 사형선고를 받게 되는데 하느님이 보우하사 기적적으로 살아났으나 결국은 황제에 의해 처형되었다. 여기서 그는 온몸에 화살이 꽂혔지만 기둥과는 약간 거리를 둔 모습으로 표현되었다. 그의 시선은 중앙패널의 그리스도를 향하고 있는 반면 몸은 화면 밖, 바로 '성 안토니우스의 불'로 죽을 듯한 고통을 겪는 병자들을 향하고 있다.

그리스도교에서 성인, 성녀들은 모두 우리와 같은 인간들로 그리스도를 모범으로 훌륭히 살았고, 사후에는 하느님 가까이 머무는 존재들이다. 하지만 이들은 태생적으로 우리와 같은 나약한 인간들이어서 더욱 가깝게 다가살 수 있는 자들로 여겨져 사랑받고 존경받는 것이다.

물론 신자들은 하느님에게 기도하지만 성인들의 중재를 부탁하는 것이다.

이처럼 화살을 맞고도 기적적으로 살아난 그의 이야기는 그가 왜 중세시대를 강타한 '흑사병' 또는 '피부병의 수호성인'으로 추앙받게 되었는지 충분

히 납득시켜 준다. 여기서 성 세바스티아누스의 죽음은 영광된 것임을 보여주고 있다. 하늘에는 푸른빛의 신비로운 구름이 지나가는데 그 안에 천사들이 천상의 영광스러운 황금관을 들고 그에게 다가간다.

이 장면을 보는 병자들 역시 크나큰 위안을 얻었을 것이다.

"아. 비록 내가 지상에서는 이같이 끔찍한 고통을 겪고 있지만 사후에는 천상의 평화와 영광스러운 기쁨이 나를 기다리고 있구나……."

성 안토니우스

우측 날개에는 바로 '성 안토니오 수도회'의 주보성인이자 치유의 성인인 일명 '사막의 안토니우스', '대수도원장 안토니우스', '은자 안토니우스', '이집트의 안토니우스', 그리고 '모든 수사들의 교부'로 알려진 대 안토니우스(Anthony the Great, 251~356경)가 등장한다.

긴 시간 사막, 광야에서 지내는 동안 악마의 온갖 유혹을 물리친 인물로 '성 안토니우스의 유혹'(The Temptation of St. Anthony)이라는 주제는 서양미술사 속 회화에서 널리 다루어진 주제이다.

콜마르 남부 작은 마을 이젠하임에 있는 '성 안토니오 수도회'는 초대 교회의 교부인 성 아우구스티누스(St. Augustinus, 354~430)의 규율을 따르며 주로 흑사병과 같은 전염병 치료를 전문으로 하는 자선 의료 활동을 하였다.

성 안토니우스 뒤에는 역시 육중한 돌기둥이 서 있는데, 이는 맞은편 날개의 성 세바스티아누스 뒤의 기둥과 조형적 균형을 맞추기 위함이다.

기둥에 묶여 화살을 맞은 성 세바스티아누스와 달리 이 기둥에는 특별한 의미가 없으므로 그저 성인 뒤 그늘진 곳에 서 있을 뿐인 반면 성 안토니우

영광의 관을 든 천사들(성 세바스티아누스 부분)

스는 성 세바스티아누스에 비해 화면 가득 더욱 위엄 있고 비중 있는 모습으로 서 있다.

역시 화려하게 조각된 기둥 하단의 받침돌 위에 서 있는 그는 덥수룩한 턱수염에 두툼한 수사복 차림에 붉은 모자와 망토를 두르고 있고, 오른손에는 일명 '성 안토니우스의 십자가'라 불리는 그리스 자모인 T자형 십자가를 들고 있다. 성 안토니우스의 몸과 시선 모두 병자들을 향하는 더욱 적극적인 자세로 표현되었다. 마치 병자들에게 성큼 다가와 위로를 해주고픈 측은지심 따뜻한 눈빛과 인자함이 느껴진다.

또한 이 그림의 주된 매력은 바로 성인 뒤로 나 있는 작은 창에서 찾을 수 있다. 당시 귀족이나 부르주아 저택에는 둥근 볼록형 유리창을 끼워 넣었다. 창 너머에는 정말 기분 나쁘게 생긴 악마가 손에 들고 있는 돌멩이로 창을 깨고 입에서는 악의 기운을 내뿜고 있다.

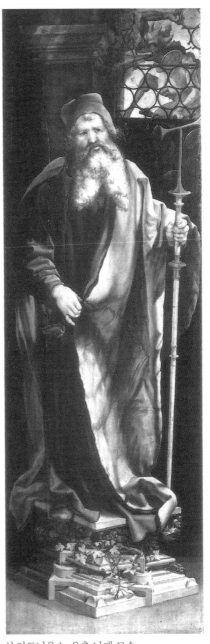

성 안토니우스, 우측 날개 모습

너무나 생생하게 표현된 위협적인 악의 세력은 성 안토니우스가 사막에서의 고되고 긴 은둔생활을 하는 동안 어떤 모습의 악마를 만났을지 짐작하게 해준다.

성 안토니우스가 온갖 유혹을 뿌리쳤음에도 불구하고 잠시 긴장의 끈을 느슨하게 한 순간 악마는 바로 창 밖에서 호시탐탐 유혹의 기회를 노리고 있음을 보여준다.

호시탐탐 기회를 엿보는 창밖의 악마

우리 마음의 평화를 훼방 놓는 온갖 악의 마음, 불안, 두려움, 시기, 질투, 욕심…… 이 모두는 우리 곁, 바로 창 너머에서 작은 틈새를 엿보며 기다린다. 이 화면은 항상 자신을 성찰하는데 게을리하지않고 건강하고 맑은 영혼을 유지하도록 노력하라고 일러준다. 무거운 경고의 메시지를 기발한 상상력과 위트 넘치는 괴물 모습으로 보여주고 있다.

제단화 하단의 낮고 긴 띠 모양의 공간을 프레델라(predella)라고 한다. 이 공간은 중앙패널과 날개 부분에 그리는 이미지의 연장선상에서 이를 부연 설명해주려 화면을 정리해준다. 그뤼네발트는 이 수평의 공간에 십자가에서 내려진 그리스도를 무덤에 매장하는 장면을 그려 넣었다. 그가 눕혀질 석관은 온통 붉은색으로 텅 비어 있고 마치 수난의 피로 물든 듯 느껴진다. 붉

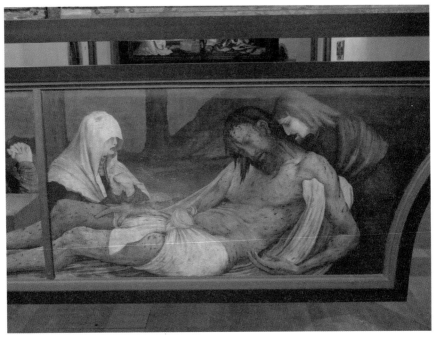

그리스도 매장(제단화 하단, 프레델라 부분)

은 관 뒤에는 역시 핏빛 얼굴의 젊은 여인, 마리아 막달레나로 추정되는 여인이 마지막 순간까지 두 손 모아 그리스도 영혼의 안식을 위해 기도하고 있다. 힘없이 늘어진 예수의 시신은 벌써 오래전부터 부패가 진행된 듯 기분 나쁜 녹색을 띠고 있고, 그가 제자 중 가장 사랑한 요한은 예수 뒤에서 그의 힘없는 상반신을 떠받고 있다. 관에 그리스도를 안치시키기 전 그의 처참한 모습을 마지막으로 병자들에게 보이기 위해서. 그리고 그리스도 앞에는 울다 지쳐 흰 베일 속에 얼굴을 파묻고 기도하는 성모가 있다. 이 화면에는 일말의 희망도 없는 '죽음의 상태'만 있을 뿐이다.

이와 같이 패널이 모두 닫힌 모습의 제단화 양옆에는 병자들에게 보다 가까이 다가가 그리스도와 병자를 중재하는 두 명의 성인이 있고 중앙에는 십

자가에 달린 예수 그리고 하단의 그리스도 매장으로 이어지는 모습을 바라보며 그리스도의 고통과 죽음을 묵상하도록 구성되었다. 병자들은 고통의 그리스도 모습에서 동질감과 영적 위안을 얻었을 것이다.

한 번 펼친 모습(이젠하임) – '성모영보'

중앙패널을 펼치면 좌측으로부터 '성모영보'. 두 번째는 음악을 연주하는 천사들에 둘러싸인 성모가 기도하는 모습을 그린 '천사들의 콘서트와 성모' 장면이, 세 번째는 화면 중앙 신비로운 자연 속에 있는 '성모자'가 등장하고, 끝으로 '그리스도의 부활' 장면에서 절정에 이른다.

총 네 개의 다른 이야기로 구성된 이 패널들을 얼핏 보면, 화면 전체에서 암흑의 배경이 지배하고 있는 것을 제외하고 연결성이 잘 느껴지지 않는데 자세히 살펴보면 좌측으로부터 우측으로 이야기가 전개되는 것을 알 수 있다. 역시 현재는 분해되어 독립적으로 전시되어 있다.

일반적으로 '성모영보'(또는 수태고지) 그림에서 성모는 닫힌 방안 또는 수도원 회랑에서 기도하던 중 가브리엘 대천사가 나타나 예수 잉태 소식을 듣는 모습으로 표현된다. 여기서는 북유럽 미술의 전통에 따라 마치 웅장한 고딕 성당 안에서 일어난 사건으로 묘사하고 있는데 이는 마리아가 단순히 예수를 낳은 여인이 아니라 '교회의 어머니'임을 이야기해주는 것이다. 여기서 북유럽미술이라 하면 오늘의 스칸디나비아 반도를 일컫는 것이 아니라 벨기에, 네덜란드, 독일을 포함한 지역, 남유럽인 이탈리아, 스페인에 상대적으로 북쪽에서 발달한 미술을 일컫는다.

교회 내부지만 동시에 사적인 공간임을 말해주기 위해 마리아 뒤로 기다

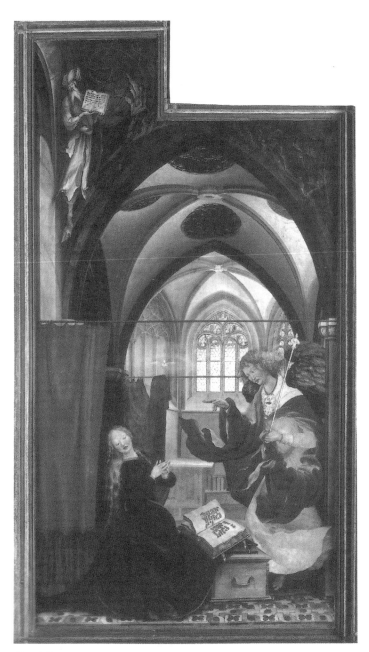

성모영보

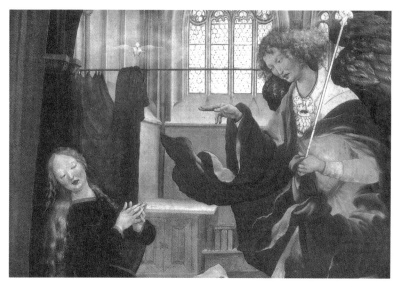

고개를 뒤로 젖히는 마리아, 비둘기 형상의 성령 천상의 소식을 전하는 가브리엘 대천사(부분)

란 수평의 봉이 있고 좌측 끝에는 붉은 천을 드리워 놓음으로써 교회 공간과 마리아가 있는 사적 공간을 구분해주고 있다. 마리아가 탁자 위에 펼쳐놓은 성경에는 이사야서 7장 14~15절이 적혀 있다.

> 그러므로 주님께서 몸소 여러분에게 표징을 주실 것입니다. 보십시오, 젊은 여인이 잉태하여 아들을 낳고 그 이름을 임마누엘이라 할 것입니다. 나쁜 것을 물리치고 좋은 것을 선택할 줄 알게 될 때, 그는 엉긴 젖과 꿀을 먹을 것입니다.

마리아는 바로 이 순간 그리스도를 잉태하여 그를 임마누엘이라 부른다. 가톨릭에서 이를 '무염시태'(無染始胎)라 하는데 이는 '성모가 잉태한 순간 원죄가 사해졌다는 믿음'이다. 즉, 모든 인간은 이브가 에덴동산에서 선악과를

따먹고 하느님의 뜻을 거역한 죄로 인해 태어나면서부터 죄를 갖게 되는데 (원죄) 성모는 유일하게 '원죄 없는 잉태'를 한 것이다. 구약의 예언자 이사야는 이 중요한 사건의 간접적인 증인으로 그림 좌측 상단 아치 위 조각 모습으로 등장한다.

화면 우측에는 천상의 거센 바람을 몰고 성당 안에 급히 날아든 가브리엘 대천사가 있다. 그는 엄지발가락만 살짝 바닥에 닿은 채 왼손에는 그가 천상에서 온 자임을 알려주는 지팡이를 들고 있고 오른손을 들어 마리아를 가리키면서 천상의 놀라운 메시지를 전달하고 있다. 대천사는 천상의 권위와 확신에 찬 강인한 모습인 반면 마리아는 놀라움, 두려움 그리고 순응에 이르기까지 복잡미묘한 감정이 뒤섞인 듯 느껴지는 인간적인 모습이다.

마리아는 연약한 십대 소녀에게 주어진 너무나 막중한 운명의 무게에 짓눌려 거부하려는 듯 고개를 힘껏 뒤로 젖히면서도 그녀의 조심스레 모은 두 손은 결국 하느님의 뜻에 순응하는, 고통스럽지만 용기 있는 길을 선택했음을 보여준다. 그녀의 두 손 위에는 거의 투명한 모습으로 임해 있는 비둘기 형상의 성령이 있다.

한 여인, 어머니, 그리고 교회의 어머니로서 그녀가 감당하기에 너무 버거운 이 소식에 그 아무리 순수한 영혼의 소유자라 한들 흔들리지 않을 수 있을까? 세속적인 안락함에 머물기를 거부하고 용기 있게 자신에게 주어진 운명에 순응하는 마리아는 그녀의 아들 예수로 인해 겪어야 할 고통의 대가로 하늘에서의 최고의 자리를 얻게 될 것이다.

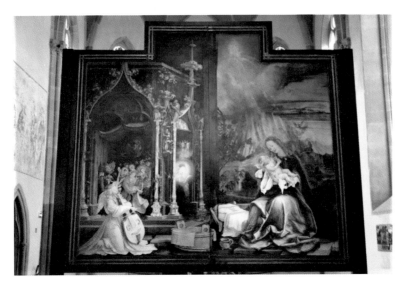

천사들의 콘서트와 성모 & 성모자

천사들의 콘서트와 성모

'천사들의 콘서트와 성모'에서 야외의 '성모자'로 바로 연결되는 중앙패널은 하느님의 '새로운 약속'인 구세주 예수 그리스도의 탄생과 인류의 구원, 즉 하느님이 인간에게 하는 신약(新約)이 마침내 이루어지는 드라마틱한 희망의 메시지를 전해주고 있다.

얼핏 보기에 좌측의 성모영보 장면과 별개의 장면으로 보이지만 이는 그뤼네발트가 과학적인 르네싱스의 일점투시원근법, 인체 비례, 건축양식 등의 연결성을 무시하고 표현해서 그리 느껴지는 것이다. 이와 같이 비과학적인 표현은 그가 '과학'보다 '정신'을 중시하는 중세의 정신을 선택했기 때문이다. 이 성당 건축은 바로 16세기 초, 화려한 중세고딕양식이 절정에 달한 '국제 고딕 양식'(International Gothic)으로 표현된 것이다.

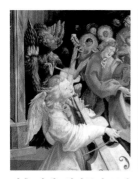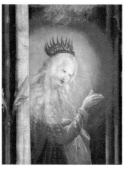

좌측 날개, 천사들의 콘서 인류구원을 위해 전구하는 성당 현관 상부, 두 명의 예
트와 성모 중 악기연주하는 빛 속의 성모(부분) 언자, 멜키세덱과 아브라함
천사와 루시퍼 (부분)

성당 내부에는 성모영보 사건이 일어나고 있고 밖으로 나오면 뾰족하게
솟아 있는 고딕 첨두아치로 장식된 성당의 현관(porch)이 있는데 여기에는
마치 살아 꿈틀거리는 듯 느껴지는 환상적인 꽃장식이 넘실대고 있다.

그리고 성당 밖 화면 전경에는 연한 핑크빛 드레스를 바닥에 넓게 펼치
고 앉아 비올라다감바(viola da gamba, 첼로의 전신)를 연주하는 천사가 있다. 성
당 안 뒤편에는 앞의 천사와 대조적인 기분 나쁜 녹색 기운을 띠는 천사가
있는데 그의 몸에는 온통 털이 뒤덮여 있고 머리에는 공작새의 깃털을 달고
바이올린을 연주하고 있다. 서양미술사 속 공작새의 깃털은 다양한 상징을
갖는데 여기서는 '허영', '자만' 등 '악'의 상징으로 등장한다. 이 천사는 다름
아닌 하늘에서 추락한 천사, 루시퍼(Lucifer)인 것이다.

내면에서 치열하게 들끓는 선과 악의 갈등과 유혹 속에서 그는 결국 악을
선택한 자이다. 여기서 인상적인 것은 그의 표정인데, 당혹스러움에 입을 반
쯤 벌리고 있는 그는 하느님을 배신한 지금 이 순간에도 한결같이 하느님을
향하며 구원을 갈구하는 듯 보인다. 그를 선두로 뒤에 있는 푸른빛의 무리

역시 그와 같이 악의 유혹에 넘어간 천사들이다.

루시퍼라 하면 그저 나와 동떨어진 존재, 마치 처음부터 악의 성질만 갖고 태어난 괴물로 치부하며 나와는 전혀 무관한 존재로 생각하고 있는 것이 아닌지 자문한다. 모든 인간 안에는 선을 선택한 천사와 악을 선택한 루시퍼가 공존하고 있다. 어느 한 순간 세상의 유혹에 현혹되어 하느님의 뜻, 혹은 정의에 어긋나는 생각, 말과 행동을 할 때 내 안의 루시퍼가 되살아난다. 앞의 그림 속 성 안토니우스 뒤에서 날름거리고 있는 악마와 같이.

내 안에서는 끝없이 선과 악의 치열한 투쟁이 벌어진다. 나약한 나를 있는 그대로 인정하고 신에게 의탁할 수밖에 없는 이유일 것이다. 세상의 달콤한 유혹을 이기지 못하고 하늘에서 추락한 천사의 시선이 지금 이 순간에도 하늘로 향하고 있듯이.

루시퍼 앞에는 붉은 드레스를 입은 천사 무리가 있고, 이들을 따라가면 눈부신 빛 속에서 빛나는 성모와 만나게 되는데 그녀는 겸손하게 무릎 꿇고 인류 구원을 위해 간구하고 있다. 성모 위에는 두 명의 작은 천사가 왕홀과 관을 들고 있는데 이는 그녀가 바로 '교회의 어머니'로 '천상모후의 관'을 쓰고, 천상의 가장 영광스러운 자리인 그리스도의 오른편에 앉게 될 것임을 알려주고 있다.

마리아 위의 성당 장식에는 두 명의 예언자가 조각되어 있다. 이들은 창세기 14장 18절에 등장하는 최초의 사제 멜키세덱과 선조 아브라함의 모습이다.

"살렘 임금 멜키세덱도 빵과 포도주를 가지고 나왔다. 그는 지극히 높으신 하느님의 사제였다. 그는 아브람에게 축복하였다."

두 예언자는 바로 신약시대에 이르러 구세주 그리스도가 탄생하고 십자가에 못 박혀 죽고, 부활하여 이 세상을 구원하리라는 '영성

56

예수탄생 소식을 알리는 천사들(부분)　누더기천의 아기예수와 산호 목걸이(부분)

체'의 기적을 예언하고 있는 것이다.

성모자

성당 밖으로 나가면 초현실적이고 환상적인 자연이 펼쳐지고 바로 화면 중앙에는 '성모자'가 있다. 성당내부에서 외부로의 연결이 그리 자연스럽게 느껴지지 않지만 자세히 보면, 성당 밖에는 짙은 녹색의 융단 커튼이 수직으로 길게 드리워져 안과 밖의 공간을 조심스레 구분하며 경계 짓고 있다.

좌측의 어두운 성당 공간과 대조적으로 우측의 외부 공간은 매우 밝을 뿐 아니라 원근법적인 표현도 무시하여 내부의 성모에 비해 너무 커다랗게 표현된 성모와 만나게 된다. 이같이 비과학적인 표현은 이 화면이 세상의 잣대

를 초월한 성스러운 세계의 이야기여서 가능한 것이다.

이같이 커튼 우측 외부 공간에서는 자연 속 무한대로 펼쳐지는 풍경이 펼쳐지고, 중경의 붉은 울타리가 쳐진 '닫힌 정원' 안에 성모자가 있는데 바로 좌측에는 굳건히 닫힌 아치형의 문이 보인다. 성모 품에 안겨 있는 이 연약한 자가 바로 타락한 인류를 구원하기 위해 하느님이 이 세상에 보낸 그가 사랑하는 아들, 그리스도이다. 이같이 성모는 '닫힌 정원'(hortus conclusus) 안에 있는데, 이는 아가서 4장 12절에 언급하고 있는 "그대는 닫힌 정원, 나의 누이 나의 신부여"라는 구절을 그린 것으로, 바로 성모의 순결에 대한 은유이다.

일반적으로 성탄 그림에서는 소와 나귀가 있는 마구간, 성 요셉, 그리고 신생아를 씻겨주는 여인들의 모습 등이 함께 그려지는데 여기에는 그저 성모자만 있고 그녀의 발치에는 아기 출산에 필요한 침대, 목욕통과 물동이가 놓여 있을 뿐이다.

고통과 열정적인 사랑을 상징하는 붉은 드레스에 천상의 푸른 망토를 두른 성모는 애처로운 눈으로 아기 예수를 바라보고 있다. 성모는 갈기갈기 찢긴 누더기 천으로 예수의 몸을 조심스레 감싸 안고 있는데, 이 찢긴 천은 후에 수난을 받고 십자가에 못 박히게 될 그의 운명을 암시해주고 있다. 또한 아기가 눕혀질 작은 요람은 온통 흰 천으로 감싸여 있는데 이 역시 그가 후에 입게 될 수의를 연상시킨다.

아기 예수는 손에 산호목걸이를 들고 장난치고 있는데 이는 '그리스도의 피'를 상징하고, 그의 거룩한 희생으로 인간의 죄를 씻어줌으로써 인간을 모든 악으로부터 보호해줄 것임을 말해주는 것이다.

또한 성모 좌측에는 무화과나무 한 그루가 서 있는데, 이는 '풍요'의 상징과 동시에 '금지된 나무'로 등장한다. 바로 중앙의 성모가 신약의 '새로운 이

브'임을 알려주고 있는 것이다. 신약의 성모가 따게 되는 무화과 열매는 영적인 풍요로움을 약속하는 생명의 열매이다.

계속해서 성모 우측 뒤, 키가 작아 잘 보이지 않지만, 가시 없는 '붉은 장미나무'가 있고 이는 성모의 순수함과 사랑을 상징한다.

그리스도교의 4대 교부 중 한 명인 성 암브로시우스(St. Ambrosius, 340~397)는 에덴동산의 장미나무에 원래 가시가 없었는데, 인간이 에덴동산에서 추방당한 후에 장미에 가시가 돋아났고 이는 인간의 죄를 상기시키기 위한 것이라 한다.

그림 속 '무화과나무'와 '가시 없는 장미'는 죄 없는 그리스도의 고결한 희생으로 인해 마침내 인류가 원죄에서 벗어났음을 알려준다.

또한 성모자 뒤 우측의 산 위에는 연분홍 연푸른빛의 천사가 양을 치는 목자들에게 나타나 예수 탄생 소식을 전하는 방면이 있다.

과연 우연의 일치일까? 이들은 좌측 패널, '천사들의 콘서트와 성모'의 성당 내부 붉은 톤의 옷을 입은 선한 천사 무리와 뒤에 어두운 푸른 톤으로 표현된 추락한 천사들을 연상시킨다. 지상에서와 같이 천상에서도 선과 악은 그 내재된 선악의 가능성을 품고 공존하고 있다는 의미일까.

다사다난하고 복잡한 세계에서 적당히 크고 작은 유혹에 현혹되어 죄를 짓고 뉘우치면서 살아가는 것, 죄를 짓고 다시 일어나 선한 방향으로 살려고 노력하는 모습이 우리의 진솔한 인간적인 모습이 아닐까. 전체적으로 밝고 신비로운 분위기의 화면 전체에 어둠이 배어 있어 선과 악의 운명적인 조화로움을 넌지시 보여주고 있다.

화면 좌측 최상단에는 눈부신 빛 덩어리가 있고 그 위에 신비롭게 표현된 하느님은 지상세계를 내려다보며 천상의 축복을 내리고 있다.

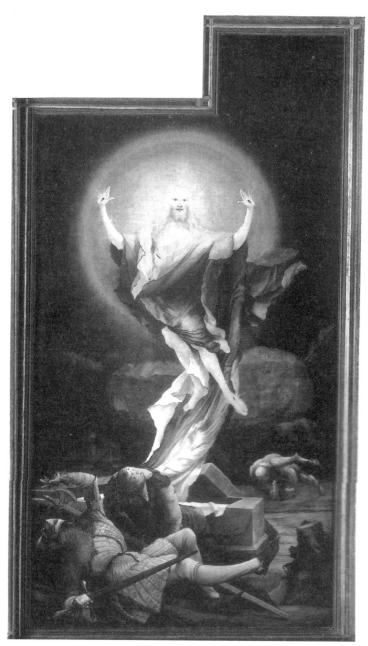

그리스도 부활

빛 속의 그리스도(부분)

그리스도 부활

　서양미술사 속에서 '그리스도의 부활'을 주제로 한 수많은 그림 중 가장 초현실적이고 신비로운 작품으로 손꼽히는 그뤼네발트의 또 다른 걸작이다.

　이 장면은 전통적으로 그려지는 '부활' 그림에서와 같이 빈 무덤을 찾은 세 여인에게 천사가 나타나 그리스도 부활 소식을 전하거나 관 위에 앉아 있는 모습이 아니다. 마치 노랑, 오렌지 그리고 붉은빛으로 점차적으로 물들어가는 거대한 후광이자 빛에 감싸인 듯 보이는 그리스도는 그를 무겁게 짓누르던 석관의 덮개를 활짝 열고 밖으로 나왔다. 놀랍게도 이 장면에는 그리스도의 '거룩한 변모', '부활' 그리고 '승천'의 모습이 모두 담겨 있다.

　마태복음 28장 3절에서, "그의 모습은 번개 같고 옷은 눈처럼 희었다."고 묘사하고 있듯이 그리스도는 흰 옷을 입고 강렬한 신비의 빛에 물들어 붉게 변한 모습이다.

　이 놀라운 광경에 병사들은 잠들어 있거나 눈이 부셔 눈을 가리며 나동그라져 있고, 기적적으로 열린 석관으로부터 하늘로 이어지는 흰 수의는 죽음에서 생명으로 연결해주는 사다리가 되어 천상의 신비를 품은 푸른빛을 띠며 높이 솟아오른다.

　하늘에는 커다랗고 둥근 빛 덩어리에 감싸인 그리스도가 양팔을 번쩍 들어 올려 못 박힌 손바닥의 못 자국을 보이며 그가 진정 십자가에서 못 박혔다가 부활했음을 보여주고 있고, 그가 두르고 있는 흰 수의는 빛에 물들어 붉은색, 오렌지, 그리고 노란색을 띠고 있다.

　여기서 가장 놀라운 것은 그리스도의 얼굴이 빛 속에 파묻혀 있어 더 이상 그리스도와 빛 사이의 경계를 느낄 수 없다는 점이다!

　그렇다. 그리스도는 바로 이 세상의 빛이다!

이보다 더 생생하게 살아 있는 그리스도의 모습을 표현할 수 있을까? 이 신비로운 그림은 '그리스도는 빛 그 자체'라고 말하고 있다.

그리스도의 변모, 부활, 승천의 기적을 모두 담고 있는 천상의 신비, 인간의 잣대로는 도저히 상상하고 표현할 수 없는 차원의 이야기이기에 그뤼네발트는 이같이 초현실적이고 환상적으로 표현할 수밖에 없었을 것이다.

이 세상을 뒤덮은 칠흙 같은 어둠을 뚫고 빛으로 온 그리스도를 바라보며 그 안에서 구원을 얻으라고, 오로지 그 빛만을 바라보라고 일러주며 우리를 그 빛의 세계, 영생의 세계로 초대하고 있다.

두 번째 펼친 모습(이젠하임) - 제단조각과 두 날개

장대하고 복잡한 구성의 화면이 모두 펼쳐지면 마침내 니콜라 드 아그노 (Nicolas de Haguenau, 1445~1538)의 제단조각이 그 웅장한 모습을 드러내게 된다.

중앙패널에는 아그노의 제단 조각이 있고 좌측 날개에 그뤼네발트의 '은수자 성 바오로를 방문하는 성 안토니우스' 그리고 우측에는 '마귀들의 공격을 당하는 성 안토니우스' 모습이 있는 것이 본래의 모습이었다. 그런데 오늘날에는 앞에서 설명한 바와 같이, 작품 훼손 등의 우려로 두 날개를 떼어 보관했다가 오늘날에는 두 패널씩 붙여 전시하고 있다.

이 웅장한 '다폭 제단조각화'는 교회 전례에 맞추어 보여졌다. 평상시, 그리고 사순 주간에는 패널을 모두 닫은 '십자가에 달린 그리스도' 장면이, 성모 축일과 부활 주간에는 '성모자'의 모습이 드러나는 한 번 펼친 모습이, 그리고 성인들의 축일에는 성인들의 모습이 그려진 두 번째 펼친 모습이

보이도록 했다고 한다. 명확한 기능과 목적을 갖고 제작된 이 작품은 지속적으로 신자들, 특히 병자들의 영적 삶과 함께 한 것이다.

중앙의 화려하고 정교하게 조각된 닫집이 달린 옥좌에는 '성 안토니우스 수도회'의 주보성인인 성 안토니우스가 오른손에 'T자형'의 '안토니우스의 십자가'를, 왼손에는 수도회 회칙을 든 위엄 있는 모습으로 앉아 있다.

그의 발치에는 그에게 기도와 보호를 부탁하며 봉헌하는 두 사람이 있다. 한 사람은 이 수도회의 문장이기도 한 작은 돼지 한 마리를 성인에게 바치고 있는데, 당시 돼지비계는 '성 안토니우스의 불'을 치료하는데 사용되었을 뿐만 아니라 성 안토니우스는 돼지치기, 바구니, 솔 제작자, 무덤 파는 이들의 수호성인이기도 하였던 것이다. 또한 여기 다른 사람이 들고 있는 닭은 당시 성 안토니우스 수도회의 주요 수입원이었다고 한다.

그의 양편에는 성 아우구스티누스(St. Augustine of Hippo, 354~430)와 성 히에로니무스(St. Hieronymus,~342~420)가 서 있는데, 이들은 바로 16세기 스위스 가톨릭 작가인 장 겔러(Jean Geiler, 1445~1510)의 표현대로, "무두장이가 살의 모든 흔적을 없애 가죽만 남기듯이 오로지 영혼에만 집중하기 위해서는 살덩어리의 모든 것에서 벗어나야 한다."는 가르침을 모범적으로 실천하며 산 성인들이었음을 일러주고 있다.

과연 이 세상에 살며 '영적인 것에만 집중하는 것'이 가능할까. 불가능하지만 높은 이상을 지향점으로 삼고 살아간다면 아주 조금은 본질에 다가가는 삶이 될 수 있으리라는 희미한 소망을 다시 마음에 되새긴다.

아프리카 히포의 대주교였던 성 아우구스티누스 발치에 있는 남자는 바로 '이젠하임 제단화'를 주문한 기 게어스(Guy Guers)인데, 그는 성 안토니우스 발치의 돼지와 닭을 봉헌하는 이들과 같은 사이즈로 표현되었다. 세 인물이 성인에 비해 작은 것은 인물의 서열대로 표현했기 때문이다.

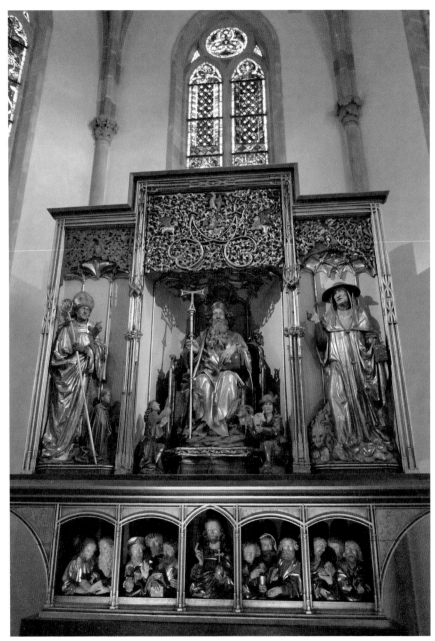

아그노의 제단조각, 성 안토니우스를 중심으로 성 아우구스티누스(좌)와 성 히에로
니무스(우), 최후의 만찬(하단)

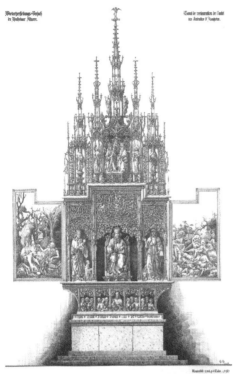

그의 맞은편에는 성 히에로니무스가 사자와 함께 등장한다. 어느 날 그가 발에 가시가 박혀 괴로워하는 사자의 가시를 뽑아 주자 사자는 그 은혜를 잊지 않고 계속 성인 곁에 머물며 지켜주었다고 한다. 그래서 성 히에로니무스 그림에는 마치 순한 양 같은 사자 한 마리가 그와 함께 있는 모습으로 등장한다.

또한 그의 오른손에는 매우 화려하게 장식된 붉은 책을 들고 있는데 이는 그가 최초로 희랍어에서 라틴어로 번역한 성경이다.

이같이 초대 그리스도교의 교부 세 명 모두 병자들

'제단화의 원형을 재구성한 모습', 1905년, 테오필 클렘(Théophile Klem), 루트만(G.Ruthmann)의 드로잉, 콜마르 운터린덴 미술관, 프랑스
이 도판은 1905년 콜마르의 조각가 테오필 클렘이 원형을 상상하여 재현한 '제단조각' 모습을 정밀묘사한 드로잉이다.

의 설실한 기도가 하늘에 닿을 수 있도록 도와주었으리라.

제단 조각 하단에는 수평으로 긴 공간인 프레델라(predella)가 있다. 아그노는 이 공간을 십분 살려 '최후의 만찬' 장면을 조각해 넣었다. 로마 병사들에게 체포되어 십자가에 못 박히기 전, 사랑하는 제자들과 함께 나눈 마지막 만찬이다.

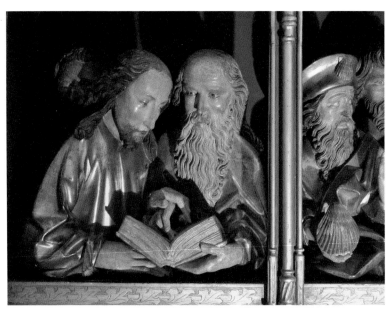

최후의 만찬 중 어둠 속 유다(프레델라 좌측)

수평의 긴 탁자를 중심으로 총 다섯 칸으로 구분하여 표현하고 있는데, 그리스도가 정 중앙에 있고 그 주위에 열두 제자가 모여 있다. 예수는 왼손에 십자가가 달린 지구본을 들고 있고 오른손으로는 온 인류에게 축복을 내리고 있다.

열두 제자는 한 칸에 세 명씩 비좁게 들어가 창 너머 고개를 내민 모습으로 표현되어 더욱 친근하고 사실적으로 다가온다. 그중 맨 좌측 칸에는 알페오의 아들 야고보와 바르톨로메오가 성경을 펼쳐 읽으며 이야기를 나누고 있고, 야고보 뒤 어둠 속에 또 한 명의 제자로 바로 그리스도를 배신한 유다가 있다.

당당하게 얼굴을 앞으로 내보이고 있는 다른 제자들과 달리 죄를 지은 그는 빛 뒤에 모습을 숨기고 있다. 그가 이 순간 느낄 양심의 가책과 어둠

고 음흉한 마음을 암시하기 위해 마치 어둠 속에 숨어 있는 모습으로 표현한 조각가 아그노의 뛰어난 발상과 재치넘치는 표현이 돋보인다.

유다는 선천적으로 악인으로 낙인 찍힌 자가 아니었다. 그도 우리와 같은 인간으로 그저 순간의 달콤한 유혹에 넘어갔을 뿐이다. 하늘에서 추락한 루시퍼처럼. 그리고 그는 스승을 배신한 괴로움으로 스스로 목을 매달았다.

과연 나는 이 세상을 살아가면서 저지른 수많은 죄, 그 배신에 대한 대가를 치르며 살고 있을까. 적어도 일말의 양심의 가책을 느끼고 있을까. 혹시 배신보다 더 무거운 것이 양심의 가책을 느끼지 못하는 무신경함이 아닐지 스스로 되묻는다.

성 안토니우스의 은수자 성 바오로 방문

이 장면은 성 히에로니무스가 쓴 '테베의 성 바오로의 생애'에 등장하는 일화로 13세기 성인들의 전설집 '황금전설'(Legenda aurea)에도 등장한다.

이 그림은 하느님을 찾기 위해 최초로 은둔생활을 선택, 기도하며 살았다고 전해지는 '은수자 성 바오로'(Paul Hermit, 3-4세기)를 방문한 '은수자 성 안토니우스'(수도원장 성 안토니우스', St. Antonius Abbot, 251-346)와의 영적 만남 장면을 담고 있다.

90년 가까이 사막에서 수도생활을 한 '은수자 성 바오로'는 종려나무 가지를 거칠게 엮어 만든 옷을 입고 살며, 나무에서 절로 떨어진 과일과 까마귀가 매일 물어다 주는 빵만을 먹으며 연명하였다고 전해진다. 사실상 성 바오로의 삶에 대한 기록이 많이 없지만 그는 성 안토니우스 보다 무려 한 세

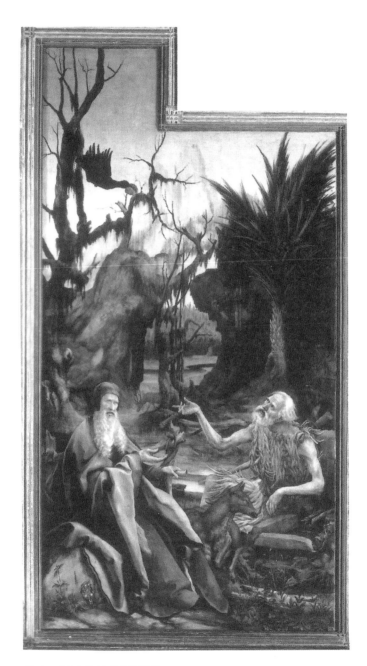

성 안토니우스의 성 바오로 방문

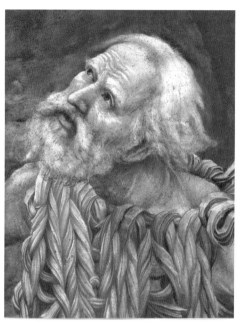
은수자 성 바오로

기 전에 산 인물이었다.

어느 날 성 안토니우스는 성 바오로의 영혼이 하늘로 날아가는 환시를 보았다. 그의 시신이 사막에 방치되어 있는 것을 알게 된 안토니우스는 그곳을 찾아가 바오로가 편히 쉬도록 매장하기로 맘먹는다. 그 어떤 매장 도구도 없이 무작정 사막으로 나선 안토니우스 앞에 사자 두 마리가 나타났는데 이들이 성 바오로의 매장을 도왔다고 한다.

두 성인은 이 세상에서 실제 만난 적 없이, 각자 다른 시대에 살았지만 성 안토니우스는 하느님의 인도로 성 바오로의 존재를 알게 되었고, 자기 전에도 사막에서 고독한 은둔생활을 한 자가 있었음을 환기시켜줌으로써 그에게 '겸손한 마음'을 심어주었다고 한다.

이 그림은 바로 이 두 성인의 감동적인 '영적인 만남' 장면을 그리고 있는 것이다. 신비롭고 성스러운 기운이 감도는 자연을 배경으로 우측 뒤편에는 종려나무 한 그루가 서 있고 그 앞에는 종려나무 잎을 엮은 옷을 입은 성 바오로가 있다.

그리스도가 예루살렘에 입성할 당시, 로마제국의 탄압에서 해방시켜 줄 구세주가 바로 예수라고 믿은 이스라엘 백성은 어린 나귀를 타고 입성하는

예수를 환영하기 위해 그들이 두른 망토를 흙바닥에 깔고 올리브와 종려나무 가지를 흔들었다. 이같이 종려나무는 올리브 가지와 함께 '기쁜 소식'을 상징하고 그림 속 무성하고 푸른 종려나무는 곧 신약시대가 열리고 구원의 기쁜 소식인 그리스도의 도래를 예언하고 있는 것이다.

나무 위에는 까마귀 한 마리가 여기 두 명의 성인이 먹을 빵 두 개를 입에 물고 날아들고 있다. 이 영적인 빵을 받아먹은 두 성인은 깊은 묵상 안에서 그리스도를 만날 것이다.

아! 어쩌면 이같이 시공간을 초월하는 영적인 만남을 이리 신비롭고 생생하게 그려낼 수 있을까. 그뤼네발트의 기발한 상상력과 그 섬세한 표현력에 그저 넋을 놓고 바라볼 뿐이다.

마귀들에게 공격당하는 성 안토니우스

'이젠하임 제단화', 무려 열두 개의 독립된 이미지(이중, 두 점은 아그노의 조각)로 구성된 미술사 속 걸작 중 마침내 마지막 패널이다.

여기서는 앞에서 본 모든 화면 중에서도 그뤼네발트의 환상적이고 신비로운 상상력이 초절정에 달하고, 화려한 색채와 역동적인 움직임이 지배하는 이 그림은 열두 점 중 가장 격정적이다.

수도원에서의 편안한 생활을 뒤로하고, 사막에서의 고된 은수생활을 하고 있는 수도원장 성 안토니우스는 마귀들로부터 온갖 괴롭힘과 공격을 당하고 있다. 마귀들에게 죽기 직전까지 두들겨 맞고 사막에 버려진 그를 수사들이 발견하여 다시 수도원으로 데리고 와 치료해 살리지만, 그는 마귀들의 공격에 좌절하지 않고 다시 어둠과 야만의 힘이 지배하는 사막으로 떠난다.

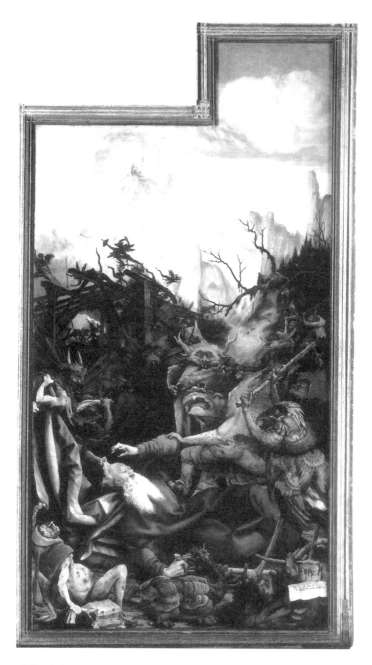

마귀들에게 공격당하는 성 안토니우스

이번에도 역시 온갖 끔찍한 괴물 모습의 마귀들에게 공격당하는데 바로 그 위기의 순간, 하느님에게 간절히 구원을 간구한다. 흉측한 괴물 모습을 한 마귀들의 거센 공격에 바닥에 내동댕이쳐진 성 안토니우스는 왼손을 들어 올려 허공을 허우적거리고 있고, 다른 손으로는 그의 십자가 지팡이와 묵주를 필사적으로 꼭 쥐고 하느님에게 매달린다. 그의 뒤에서는 머리채를 힘껏 잡아당기는 마귀, 마치 공룡 같은 외모에 육중하고 흉측한 몰골로 짓밟는 괴물, 우측에 독수리 머리를 한 괴물이 굵은 지팡이로 힘껏 내려치는 등 그는 온갖 모진 학대를 받고 있다.

이는 지옥의 형상들을 환상적으로 빚어낸 북유럽 플랑드르의 거장 히에로니무스 보쉬(Hieronymus Bosch, 1450~1516) 그리고 20세기 스페인의 초현실주의 화가 살바도르 달리(Salvador Dali, 1904~1989)의 초현실적인 화면을 연상시키는, 엿가락처럼 길게 늘어진 괴기스러운 모습의 괴물들은 성인을 혹독하게 고문하고 유혹한다. 영원히 깰 것 같지 않은 끔찍한 악몽을 보고 있는 듯 느껴진다.

그런데 자세히 살펴보면 이 위기의 순간 놀라운 기적이 일어났다. 잔혹한 학대에도 불구하고 그의 몸은 그 어떤 상처도 입지 않은 모습을 하고 있는 것이다. 그의 간절한 기도에 하느님의 응답이 있었기 때문이다. 푸른 하늘빛 속의 하느님은 정의의 천사 부대를 이끌고 그를 구해주기 위해 나타났다.

죽음으로 이끄는 끔찍한 피부병의 이름을 '성 안토니우스의 불'이라 한 것 역시 이 끔찍한 고통과 고문에도 불구하고, 성인의 굳은 신앙과 하느님의 보호로 인해 이같이 멀쩡한 모습으로 목숨을 부지했기 때문, 바로 그와 같은 기적을 기대했기 때문일 것이다.

여기 성 안토니우스 말고도 우리 시선을 사로잡는 또 다른 인물이 있다. 바로 화면 좌측 하단 구석에 있는 인물이다. 그는 머리에 붉은 고깔모자를

쓴 괴기스러운 모습인데 너무 흉측해서 과연 사람인지 확실치 않을 지경이다. 그는 있는 힘껏 몸을 뒤로 젖히고 땅바닥에 털썩 주저앉아 성 안토니우스가 마귀들의 유혹에 맞서 싸우는 모습을 지켜보고 있다.

마치 이 놀라운 사건의 관객이자 증인으로 등장하는 그의 몸 전체는 녹색과 푸른 빛이 도는 끔찍한 종기로 뒤덮여 있고, 배는 고무풍선처럼 부풀어 올랐다. 그는 오른팔로 그의 몸을 지탱하면서 바닥을 짚고 있는데 그의 오른손에는 자루 하나가 들려 있다. 이는 성경을 보호하기 위해 감싸는 자루로 그 안에는 성경이 들어 있다.

이 폭력의 장에서 악의 무리와의 몸싸움으로 인해 자루가 온통 갈기갈기 찢겨졌지만 하느님의 말씀, 희망의 말씀이 담긴 성경은 전혀 훼손되지 않았다.

그의 정체는 바로 '고통받는 인간', 바로 '성 안토니우스의 불'이란 피부병을 앓는 병자이다. 이 그림을 보는 병자는 바로 그를 바라보면서 자신의 모습을 발견하였을 것이다.

"아! 성 안토니우스 역시 우리와 같이 나약한 인간에 불과했으며 온갖 고통을 극복함으로써 그 영광스러운 자리에 오르게 된 것이다. 저기 나와 꼭 닮은 흉측한 몰골의 생명체가 세상의 온갖 환란과 폭력에도 불구하고 하느님 말씀에 매달려 구원을 받듯이 나 역시 '빛'의 메시지에 의존하리라."

너무나 절절하고 환상적으로 표현된 '인간 고통에 대한 찬가'이다.

또한 이는 1517년 독일의 성직자 마르틴 루터가 시작한 종교개혁 당시 부패와 타락으로 허덕이던 가톨릭교회의 모습을 고발하고 있는 것이며 이 혼란스러운 세상 속 좌절하여 악과 타협하지 않고 구원에 대한 신앙과 희망의 끈을 놓지 않으려는 처절한 몸부림이다.

복잡한 인간 세상을 살아가는 우리는 온갖 악한 감정과 어두운 생각들—

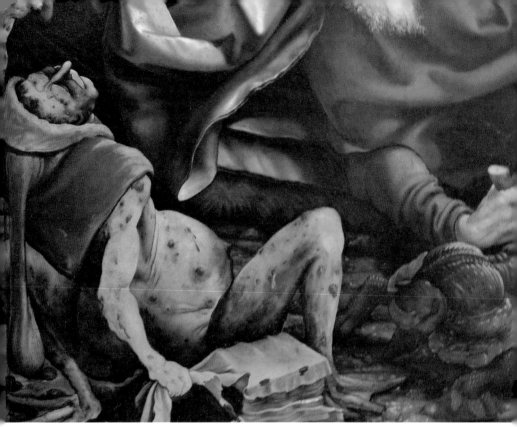

처참한 몰골을 한 성경 자루를 든 병자

교만, 오만, 환상, 질투, 시기, 증오 등—을 갖고 살아가고 있고 이는 다름 아닌 우리 안의 마귀이다.

그뤼네발트의 기발한 상상력으로 탄생한 악의 모습은 상상을 초월하는 괴물 형상을 하고 있다. 그런데 이 괴물들은 왜 이같이 괴기스러운 모습일 수밖에 없었을까?

인간은 주어진 고된 여건의 삶을 살아가기 위해 각자 자기에게 주어진 '가면'을 쓰고 살아가고, 그 가면 뒤에는 차마 그대로 노출시키기에 추악하고 두려운 감정들을 감추고 있다. 그뤼네발트는 바로 이 괴물들을 통해 가면 뒤에 숨겨진 진실된 모습, 즉 '벌거벗은 진실'(Nuda veritas)을 보여준다. 일상적

언어로 표현 가능한 범주를 초월하여 내 안에 꽁꽁 숨겨놓은 진실, 이는 억제되고 억압된 밑바닥에 있는 어둠이다.

그는 이성적으로는 도저히 형상화 될 수 없으며 또한 형상화되어 표면에 드러나기를 거부하는 모습들을 과감히 그려내고 있다. 우리가 그가 만들어낸 괴기스럽고 일그러진 괴물들 앞에서 당혹스러우면서도 묘하게 빠져들게 되는 이유이다.

우리는 깊이 숨겨 놓은 어두운 모습을 발견함과 동시에 거부할 수 없는 친근함을 느낀다. 뿐만 아니라 이 작품이 그 충격적인 회화적 표현을 넘어 영혼을 울리는 깊은 감동을 주는 것은 그뤼네발트가 이 작품을 통해 예술가로서의 기량을 과시하는 개인의 욕심과 명예를 내세우려는 것이 아니라, 육체적 그리고 정신적으로 상처받는 병자들에게 위안을 주고 영적 치유를 제공해주기 위해 그의 혼을 실어 그려냈다는 사실 때문이라 생각한다.

그뤼네발트가 병든 이들의 고통을 단지 '감상적으로' 받아들여 그렸다면, 단연코 그들에게 깊은 공감대를 얻지 못했을 것이다. 그는 기꺼이 그들의 고통과 하나가 되기 위해 자신을 온전히 내던졌고, 그들과 같이 이 세상에서 손가락질 당하고 버림받는 끔찍한 고독과 고통을 온몸으로 받아들였다. 세속적인 욕심을 조금이라고 갖고 있는 자는 도저히 상상할 수 없는 용기 있는 선택이었다. 이는 그뤼네발트가 그의 깊은 신앙심과 동시에 본질을 포착하려는 투철한 작가정신, 그리고 가난한 자들에 대한 진정한 '사랑'의 소유자임을 증명해준다.

서양미술사 속 거장들 중에는 이탈리아 르네상스 전기에 활동한 프라 안젤리코(Beato Fra Angelico, 1387~1455)가 있다. 도메니코회 수사화가였던 그는 '성모영보'를 비롯하여 성스러움이 가득한 아름다운 그림을 많이 남겼고 그의 삶 또한 모범적이어서 "덕행과 신앙을 증거하여 공경의 대상이 될 만

하다고 교황청에서 공식으로 지정하여 높여 이르는" '복자'(福者)품에 오른 자이다.

그뤼네발트는 결코 프라 안젤리코처럼 온화하고 고상한 그림을 그리지 않았고, 수도자도 아니었다. 하지만 그의 삶은 이 세상의 병든 자들을 위해 자신의 목숨을 내놓는 순교 성인을 닮았다. 어떻게 세속적인 욕심을 모두 내려놓는 '진정한 비움'의 미덕을 깨우칠 수 있었을까. 그의 어여쁜 부인이 정신질환을 앓는 가혹하고 고통스러운 현실에서 도통하게 된 '비움'일까. 아니면 혼을 실어 그린 대부분의 작품이 바닷물 속에 잠겨버렸을 때 깨닫게 된 '덧없음'이었을까.

그에게는 세상의 악을 이상화시키지 않고 또는 외면하지 않고 고스란히 보여주는 용기와 선견지명이 있었다. 그는 인간의 상상을 뛰어넘는 우리의 어두운 면을 비춰볼 수 있는 거울을 제시함으로써 우리 안의 어둠, 그 진실과 대면하도록 이끌어준다.

우리는 우리의 인식을 초월하는 것을 이해할 수 없을 뿐만 아니라, 알고 싶어 하지도 않는다. 아마도 은닉된 어두운 나와 마주치는 것이 두렵기 때문일 것이다.

그뤼네발트는 통상적 인식 너머의 세계를 펼쳐 보여주고 있다. 매혹적이면서도 두렵게 느껴지는 이유이다. 우리는 그의 천재성과 독창성을 인정할 수밖에 없지만 프라 안젤리코의 그림처럼 사랑스러워할 수는 없다.

하지만 나는 아름답게 포장하지 않은 '진실'을 추구하는 그뤼네발트의 진실함에 깊은 감동을 받는다. 20세기 표현주의 작가들이 그의 그림에 열광한 것 역시 그의 '진실'됨과 '용기'에 공감한 것이리라. 가장 본질적인 것은 영원한 것임을 그의 그림에서 확인한다.

이젠하임의 작은 마을에서 이 세상에서 버림받은 이름 없는 자들을 위해

어둑어둑해진 시간, 미술관을 나오다.

자신을 온전히 버린 그뤼네발트의 살아 있는 신앙은 오늘도 콜마르의 작은 수도원을 찾는 수많은 상처받은 영혼을 일깨워주고 어루만져주고 있다. 진정 살아 있는 걸작이 갖고 있는 위력이다.

　사실 이 미술관에는 그 외에도 매우 빼어난 현대미술 컬렉션을 소장하고 있는데, 주인공인 '이젠하임 제단화'의 아우라와 어우러지도록 하는 것이 본 컬렉션의 방향성이었는지 이곳의 현대미술 컬렉션은 특히 '프랑스 현대 교회미술'의 주요 작가들 작품이 주를 이루었다.
　매우 빼어난 작품들이 많았는데, 제단화의 강렬한 충격 때문일까 전시실에 있는 작품들 중 유독 차분한 초상화 한 점이 내 발길을 붙들었다.

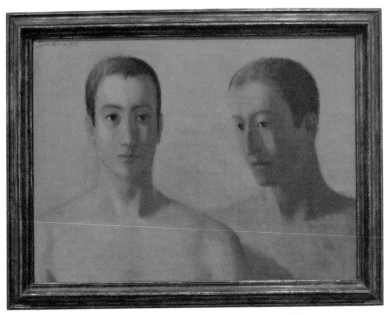

'두 사람의 이중초상화'(Double Portrait of Two Men), 1931년, 레옹 자크(Léon Zack, 1890~1980), 캔버스에 유채, 60.5 x 180cm, 콜마르 운터린덴 미술관, 프랑스

이는 '두 사람의 이중초상화'(Double Portrait of Two Men, 1931년)라는 유화작품이다. 러시아 출신인 레옹 자크(Léon Zack, 1890~1980)는 모스크바에서 활동하다가 1923년 자유를 찾아 그의 부인, 딸과 함께 프랑스 파리로 망명한다. 자유로운 표현과 기회의 땅에 정착한 그는 파리에서 활동하는 피카소를 만나고 같은 러시아 화가로 그보다 일찍 파리에 온 미하일 라리오노브(Mikhail Larionov, 1881~1964)를 만나 새로운 시대정신을 담고자 한 '에콜 드 파리'(Ecole de Paris)와 뜻을 함께하며 활동했다. 초기에는 구상작업을 하다가 후에는 추상작업에 심취하였는데 이 그림은 그의 초기작품에 해당한다.

1930년 당시 파리 화단의 주류를 이루던 입체주의에 반하는 미술운동, '신인본주의'(Néo-humanisme)와 뜻을 함께 하였다. 이는 크리스티앙 베라르

콜마르 광장에서의 저녁식사 콜마르 풍경

(Christian Bérard, 1902~ 1949)가 주축이 되어 전개된 운동으로 외향적이고 화려한 조형적 유희가 아니라 인간을 사고의 중심에 놓고 사물을 바라보는 영적이고 내향적 성향의 운동이다.

　바로 이 작품은 이 시기를 대표하는 작품으로 꿈꾸는 듯 보이는 두 얼굴은 마치 한 인물이 거울에 비추인 자신의 모습을 바라보는 듯 느껴진다. 한 사람인 듯 두 사람으로 보이는 신비로운 모습은 깊은 묵상으로 이끌어 준다. 세상에 초연한 듯 맑고 투명한 눈으로 내면을 관조하는 고요한 시선에서 진정한 마음의 평화를 얻는다. 파스텔 톤의 은은하고 부드러운 표현은 내 마음에 은근히 다가와 스며든다. 세상풍파에 지친 나를 어루만져주고 그 정제된 침묵 안에서 내 영혼이 정화된다.

　나는 형언할 수 없이 깊은 감동을 뒤로하고 미술관을 나온다. 어느덧 어둑어둑 하루가 저물어 간다.

　이젠하임 제단화를 보기 위해 찾은 콜마르! 알자스-로렌 지방 특유의 아기자기 동화마을 같은 낭만적 운치가 이곳을 찾은 기쁨을 더해준다.

미술관 직원에게 추천받은 알자스 지역의 대표 음식인 소시지에 양배추를 시큼하게 절인 슈크루트(choucroute)를 곁들인 요리를 먹으려니 저녁식사로 너무 부담스러워 좀 가벼운 메뉴를 선택했다.

일단 호텔에 들어가 심심하게 호텔방을 지키던 동생 강아지를 데리고 나왔다. 유럽에서는 거의 모든 식당에 개를 데리고 들어갈 수 있으니 정말 강아지들의 천국이다. 서울에서 집을 지키고 있는 똥개 나리를 생각하니 미안한 마음이 든다.

식당 안에도 자리가 있었지만 테라스에 자리 잡았다. 강아지 때문에 테라스 자리로 내쫓긴 것이 아니라 기분 좋은 가을바람과 낭만적인 콜마르의 야경을 만끽하기 위한 즐거운 선택이었다. 작은 광장에 위치한 식당 바로 앞에 작은 성당이 보이고 시끌벅적 즐겁게 떠드는 사람들. 식사를 하기도 전에 이 멋진 분위기에 흠뻑 취한다.

고심 끝에 이 지역에서 즐겨 먹는 피자 종류인 '타르트 플랑베'(tarte flambée)를 선택했다. 신선한 샐러드, 맛있는 빵과 곁들인 이 지역의 화이트 와인 리즐링(Riesling) 역시 탁월한 선택이었다. 일 년 만에 반갑게 만난 내 동생과 강아지와 함께 하는 시간이어서 더욱 즐거웠다. 역시 영혼과 눈을 즐겁게 해주는 예술작품 감상 후에 입을 즐겁게 하는 것은 최고의 궁합이다.

화이트 와인 한 병을 주문했는데 둘이 떠들며 마시니 어느새 텅 비었다. 기분 같아서는 한 병 더 마시고 싶었지만 내일 소화해야 하는 즐거운 일정이 기다리고 있으니 순간의 유혹을 억누르고 꾹꾹 참았다. 바로 성 안토니우스에게서 얻은 귀한 가르침이다. 역시 배움에는 끝이 없으니.

호텔까지는 도보로 십 분 거리. 산뜻한 리즐링에 멋진 분위기까지 더해졌으니 기분은 최고이고 목소리 볼륨도 조금 높아졌다. 하지만 무엇이 걱정인가. 조금 비틀비틀 걸어 들어가면 그만이니 두려울 것이 없다.

알자스-로렌 전통 의상을 입은 인형	성 도미니크 성당 입구

이렇게 콜마르에서의 밤이 깊어갔다.

아름다운 장미덤불 속의 마리아여!

전날 콜마르에 도착하여 운터린덴 미술관의 '이젠하임 제단화'를 본 것만
으로도 뿌듯해서 기분 좋게 하루를 시작한다. 햇살에 비추는 이 도시의 매력
을 아직 제대로 둘러보지 못해서 이번에는 강아지도 함께 콜마르 시내를 둘
러보며 이곳을 떠나기 전 맛있는 점심 식사를 할 맛있는 식당을 물색한다.
오늘은 동생과 점심식사 후 헤어져 동생은 다시 스위스로 돌아가고 나는 스
트라스부르크로 향할 계획이다.

이 골목 저 골목 아기자기한 콜마르의 구시가지 매력에 흠뻑 빠져 시내

구경을 한다. 여기 저기 맛있어 보이는 군것질거리, 예쁜 기념품 가게들이 잔뜩 있는데, 유독 귀여운 얼굴의 인형이 내 시선을 끈다. 알자스-로렌 지방의 전통의상을 입고 있는데, 그리 정교하게 만든 인형은 아니지만 갖고 싶어 만지작거린다.

"나 이거 살까?" 하자 동생 반응이 한심하다는 표정이다.

"언니, 참어! 언니가 애니?"

그래, 나도 주책이다 싶어 아쉬운 마음에 사진 한 장만 찍어주며 약속했다. 내가 다시 이곳을 찾을 핑계거리를 만들고 싶었나 보다.

"기다려줘! 내가 담에 콜마르에 가면 우리 집에 꼭 데리고 올게."

한 가지 인상적인 점은 콜마르 시내에 유독 노년층의 관광객이 대부분이라는 점이다. 동양인들과 달리 유럽인들은 단체여행 하는 것이 드문데 단체로 다니는 그룹을 계속 마주치게 된다. 아무래도 스케일이 큰 대도시의 화려한 모습에 환호하는 젊은 세대보다는 시골의 정겨움과 소박함이 매력인 이 마을의 진정한 멋을 느끼기에는 연륜이 있어야겠다고 생각했다.

시내를 둘러보던 중, 성 도미니크 성당이라는 작은 성당이 나타났다. 카페, 식당, 가게에 개 출입은 허락되지만 성당 출입은 안 된다. 한 사람이 강아지를 데리고 야외 카페에서 기다리고 한 사람씩 들어가기로 했다.

이곳에는 16세기 북유럽 르네상스의 거장 뒤러에게 막대한 영향을 준 중세 말기인 15세기 말 작가 마르틴 숀가우어(Martin Schoengauer, 1450~1491)의 걸작, '장미덤불 속의 성모'가 전시되어 있었다! 화집에서 무심코 보았을 뿐, 이 작품이 콜마르에 있는 줄 몰랐는데 또 다른 감동이 나를 기다리고 있었다!

숀가우어는 15세기 플랑드르 미술의 거장 로지에 반데르 웨이든(Rogier Van der Weyden, 1400~1464)의 섬세함과 정신성의 영향을 받아 게르만 특유의 밝고 금속공예적 섬세함이 어우러진 화풍을 구사했고, 특히 그의 빼어난 동

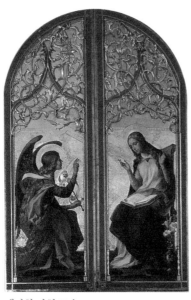
제단화 닫힌 모습

판화 작품에서 그 빛을 발한다.

작품에 대한 설명을 읽어 보니 이 작품은 원래 성 마르티노 참사회성당에 있었는데, 1972년 도난당했다가 다음 해에 되찾는 우여곡절을 겪은 후, 더욱 안전하게 모시기 위해 이 성당에 전시하게 되었다고 한다. 라인강 상류 지방인 쾰른(Köln), 아우구스부르크(Augsburg), 그리고 뉘른베르크(Nuremberg) 등지에서는 이같이 성모에 대한 깊은 사랑을 노래하는 '장미덤불 속의 성모' 그림을 즐겨 그렸다.

중세시대 그려진 성화의 배경색으로는 고귀한 천상계를 표현하기에 걸맞은 황금색을 즐겨 사용했다. 비현실적으로 화려한 황금 배경에는 가는 나뭇가지로 울타리가 쳐 있고 이를 장미 넝쿨이 타고 오른다. 장미 봉오리, 활짝 핀 붉은 장미 외에도 사랑스러운 작은 새들이 숨어 있어 화면에 매력을 더해주며 생기를 불어 넣어준다. 화면 뒤로 울타리가 쳐져 있는데 이는 앞의 '이젠하임 제단화'의 '성모자'에서와 같이 '닫힌 정원'으로, 성모의 순결을 상징함과 동시에 이곳이 바로 지상낙원임을 말해준다. 이 아기자기하고 섬세한 배경 앞에는 역시 작은 꽃으로 빼곡히 수놓은 잔디가 푸르르고, 화면 가득 아기 예수를 안고 있는 붉은 드레스 차림의 성모가 있다.

그녀의 입을 꼭 다문 모습에서는 이 세상으로부터 사랑하는 아들을 지키고픈 굳은 의지, 그리고 차마 형언할 수 없는 깊은 슬픔을 읽을 수 있다. 화

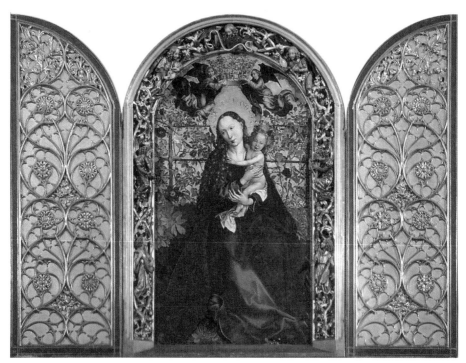

'장미 덤불 속의 성모', 1473년, 마르틴 숀가우어(Martin Schoengauer, ~1450~1491), 목판에 유채, 200 x 115cm, 콜마르 성 도미니크 성당, 프랑스

면 밖으로 고개를 살짝 돌린 그녀의 모습에서는 어머니로서 맞닥뜨려야 할 가혹한 현실을 외면하려는 듯 깊은 우수에 젖은 모습이다. 혼자만의 생각에 잠겨 고통을 속으로 삼키는 어머니의 고독하고 애틋한 마음이 절절히 전해져 마음을 울린다.

　'이젠하임 제단화'가 '다폭 제단조각화'였다면 이 작품은 제단화의 가장 일반적인 형태인 '세폭 제단화'이다. 아치형의 그림으로 그 주위를 감싸는 화려한 액자는 19세기에 작가 테오필 클렘(Théophile Klem)이 신고딕양식으로 제작한 것으로, 액자에 조각된 천사들은 하느님의 말씀인 두루마리 또는 천상의 악기를 연주하고 있다. 클렘은 앞의 이젠하임 제단화의 원형을 재구성

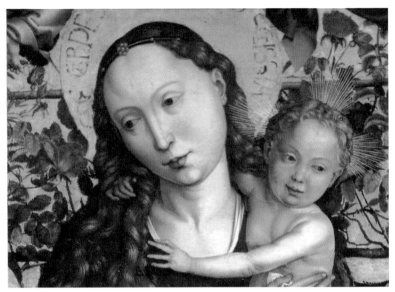
성모자(부분)

한 사람으로 소개한 바 있다.

날개 앞면에는 역시 19세기 화가인 포이어스타인(Feuerstein)이 그린 '성모영보'가 있는데, 매우 아름다운 낭만주의적 표현이지만 역시 그 밀도감은 거장 숀가우어에 미치지 못한다.

또한 원래 이 작품은 성모자 양쪽으로 확 트인 넓은 공간에 있는 모습이었다고 하는데 무슨 이유에선지 작품이 손상되어 그 주위를 잘라내어 오늘의 모습에 이른 것이라고 한다.

그러나 작품 훼손은 반드시 비극적인 결말을 갖고 오기만 하는 것이 아니다. 파리 루브르박물관에 소장되어 있는 '밀로의 비너스상'(Vénus de Milo, B.C.130~B.C.100)을 상상해 보면, 원래 비너스는 완전한 두 팔이 있었는데, 19세기 그리스 밀로 섬에서 발굴 당시 팔 하나는 사라지고 다른 한 팔은 상단부만 남아 있는 상태였다고 한다.

장미 덤불 속의 새

가는 줄기 뒤의 새

활짝 핀 붉은 장미

여기 신이 너무나 멋지게 개입하여 처음 조각가가 의도하지 않았던 작품의 신비로움이 더해져 그 매력이 배가되는 결과를 낳았다.

'장미덤불 속의 성모'의 경우도 그리 느껴진다. 양측과 위로 그림이 잘려나가고 19세기에 덧붙여진 액자로 인해 그림이 다소 답답하게 느껴질 수도

있겠지만, 오히려 숀가우어의 금속공예적 정밀함과 밀도감이 부각되는 결과를 낳았기 때문이다.

성모는 팔을 뻗어 엄마의 목을 와락 껴안는 아기 예수를 품에 꼭 안고 있다. 오늘의 미인형과는 다르지만 성모는 15세기 말 중세 말기 미인의 모습이다. 높고 넓은 이마를 가진 성모의 역삼각형꼴 얼굴에 비해 너무 작고 가느다란 앙상한 손은 과학적 비례를 무시하고 있는데 이는 15세기 중세 북유럽 미술의 전형적인 표현이다. 얼굴에 비해 자그마한 눈에 길고 곧은 코, 그리고 앵두 같이 작고 붉은 입술의 성모는 정신이 응축된 영적인 아름다움으로 빛난다.

성모의 황금색 후광에는 "성모여, 당신 아들을 위해 꽃을 따주세요"라는 낭만적인 기도문이 적혀 있다. 수난의 상징이자 열렬한 사랑을 상징하는 붉은 장미를 아기 예수에게 선물하고픈 신자들의 고운 신심이 은근하게 전해진다. 성모 위에는 천상의 푸른 옷을 입은 천사들이 천상모후의 관을 들고 있고, 이로부터 황금빛이 쏟아져 내려와 성모에게 영광을 기리고 있다.

'이젠하임 제단화'의 아름답지만 너무 큰 감동과 고통을 가슴에 안고 콜마르를 떠나게 될 줄 알았는데 이같이 매력적인 '성모 찬가'를 보고 떠날 수 있어서 내 마음은 더욱 큰 즐거움으로 춤을 춘다. 콜마르의 기억을 아름답게 간직하기 위해 이보다 더 완벽한 스케줄이 있었을까.

지금 이 순간에도 내 책상 앞에는 성 도미니크회 성당에서 산 점이시 그림엽서가 세워져 있다. 나는 오늘도 붉은 장미가 발산하는 아름다운 장미향에 취해 황홀하다.

"성모여, 당신 아들을 위해 꽃을 따주세요, 그리고 저를 위한 작은 한 송이도요."

나의 영원한 순례지,
샤르트르 노트르담

다시 찾은 샤르트르

프랑스 파리에 온 지 벌써 일주일의 시간이 흘렀다. 거의 매년 오지만 매 순간이 너무 소중한 프랑스에서의 시간. 멋진 낭만적 정취가 넘치는 파리의 미술관, 공원, 운치 있는 거리, 맛있는 빵, 치즈와 와인. 나는 파리에 머무는 동안, 파리지엔이 되어 잠시 잊고 있었던 유럽의 여유와 낭만을 만끽한다.

2017년 9월 어느 화창한 가을날, 나는 아침 일찍 서둘러 파리 몽파르나스 역으로 향한다. 몽마르트와 같이 가난한 보헤미안 예술가들이 모여 살던 동네, 바로 몽파르나스에 있는 기차역이다. 오늘은 내가 프랑스에 올 때마다 꼭 홀로 찾는 나만의 순례지, 샤르트르(Chartres)에 가는 날이다.

프랑스에 올 때마다 빠듯한 일정을 짜서 특별기획전, 그리고 아직 못가 본 곳을 찾아 열심히 돌아다니는 나인데, 이상하게도 항상 샤르트르 방문을 일정에 넣게 된다. 마치 내가 프랑스에 가면 이곳에 들러 "저 다시 왔습니다. 감사합니다."라는 신고식을 하는 마음이다. 과연 이는 무슨 특별한 이끌림일까. 이곳의 대표적인 명소는 바로 샤르트르 노트르담 대성당(Cathédrale Notre Dame de Chartres)이고 스테인드글라스에 대해 깊은 관심이 있다면 '샤르트르

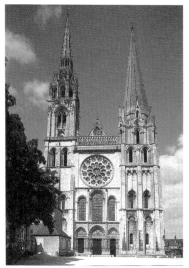
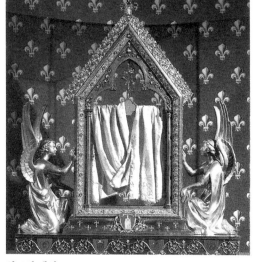

샤르트르의 정문, 서쪽 파사드 성모의 베일

'국제 스테인드글라스 센터'(Centre International de Vitrail de Chartres) 역시 볼만
하다. 이곳에는 스테인드글라스 미술관과 함께 스테인드글라스 제작 공방
이 운영되고 있다.

샤르트르 노트르담 대성당은 프랑스 고딕 성당 중 가장 아름답기로 손꼽
히는 곳으로 12세기 중반에서 13세기 초반에 걸쳐 지어졌고, 일명 '프랑스
고딕성당의 3대 파르테논'(Parthenon)이라 불린다. 여기서 아름다움의 대명
사의 의미로 쓰이는 '파르테논'은 고대 그리스 아크로폴리스 언덕 정상에 있
는 아테네 신전(Parthenon,B.C.5세기)을 일컫는다. 샤르트르와 함께 렝스 대성
당(Cathédrale Notre Dame de Reims)과 아미엥 대성당(Cathédrale Notre Dame de
Chartres)이 있다.

이 세 성당 모두 두 가지 공통점이 있다. 첫 번째는 '노트르담'(Our Lady, 우
리들의 귀부인), 즉 '성모'에게 봉헌된 대성당이라는 점이다. 유럽에 수많은 노

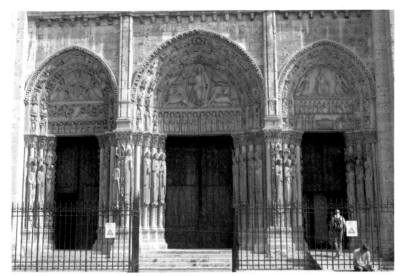

샤르트르 서쪽 파사드의 팀파늄, 12세기 / '샤르트르 노트르담 대성당'(Cathédrale Notre Dame de Chartres), 1145~1220년경, 석회석, 프랑스

트르담 성당이 있는 이유 역시 교회에서 가장 많은 사랑을 받는 '교회의 어머니', 성모에게 봉헌된 성당이 많기 때문이다.

두 번째로 이들 모두 '대성당'(cathédrale)이다. '주교좌'(cathedra)가 있는 성당이란 뜻으로, '주교를 두고 있는 교구 전체의 모성당'이어서 한 도시에는 하나의 대성당이 있다.

샤르트르 노트르담은 본래 9세기에 건설되기 시작하여, 1020년 중세 로마네스크 양식으로 지어졌다가 1194년의 화재로 파괴되었는데, 농민과 영주들의 적극적인 후원으로 복원되었고, 초기고딕양식으로 증축되었다. 유럽에서 대략 5~12세기 중반까지 발달한 로마네스크 양식(Romanesque style, 넓게는 5~12세기, 좁게는 10~12세기)은 단순하고 명료한 표현이 특징이고, 12세기 중반~15세기 말까지 전개된 고딕 양식(Gothic style)은 우아하고 섬세한 양식을 구사한다.

또한 본래 '고딕'이란 15세기 이탈리아 르네상스인들이 서기 410년 로마를 침공하고 약탈한 게르만족인 동고트족(오스트로고트, Ostrogoths)과 서고트족(비지고트, Visigoths)의 '고트족'(goths)에서 유래되었는데 이 명칭이 주는 투박하고 거친 뉘앙스와 거리가 먼 매우 화려하고 정교하며 우아한 양식을 발달시켰다.

샤르트르 노트르담 대성당은 초기 고딕양식 건축의 최고 걸작으로 손꼽힌다. 12세기 프랑스 중세 고딕미술의 정신적 지주였던 쉬제 신부(Abbé Suger, 1081~1151)가 "하느님의 전당은 아름다운 것을 진열해놓은 장소여야 한다."는 주장이 프랑스 전역으로 확산되며 본격적으로 성당건축이 활성화되며 높다랗게 우뚝 선 웅장한 성당들이 올려졌고, 그 내부는 아름답고 화려하게 채워지기 시작했다.

12세기 중반, 파리 북부에 위치한 생드니 왕실 수도원(Abbaye royale de St. Denis)의 수도원장이었던 쉬제 신부로 인해 새로운 고딕 양식의 미학, 특히 빛의 미학이 구축되어 이는 프랑스 전역으로 파급되었다. 성당건축은 그의 신비주의 신학의 조형적 구현이었다. 오늘날 생드니 대성당(Basilique St. Denis)은 프랑스 역대 왕, 여왕들이 안치되어 있는 프랑스 역사의 중요한 명소이다.

또한 쉬제는 스테인드글라스에 대한 남다른 예술철학을 피력했다. "경이로운 다양성을 가진 색유리창은 우리로 하여금 보이는 물질계로부터 비물질계, 즉 보이지 않는 영원의 세계로 나아가도록 인도한다."는 그의 발언은 바로 화려한 투명성을 가진 신비로운 매체인 색유리창이 우리 인간을 지상에서 천상의 신비에 다가가도록 해주는 '다리' 또는 '창' 역할을 해준다고 일러주고 있다. 중세 고딕 성당 내부를 가득 채우는 매체로 스테인드글라스가 등장한 이유이다.

샤르트르 노트르담 대성당은 그 내·외부를 장식하는 아름다운 조각들과 환상적인 스테인드글라스(stained glass)로 널리 알려져 있다. 중세 성당은 '돌로 된 성경'이라 불릴 만큼 구·신약의 주요 장면과 인물들을 비롯하여 프랑스 역대 왕들의 모습에 이르기까지 정교한 조각과 스테인드글라스로 가득 차 있다.

과연 이같이 아름다운 작품이 어떻게 인간의 머릿속에서 나왔으며 손으로 만들어질 수 있는지 그저 경이로울 뿐이다.

'신 중심의 사고'를 한 중세인들은 하느님을 위해 만든 공간인 성당을 아름답게 장식함으로써 자신의 예술적 기량을 과시하고 자신의 명예를 드러내려는 것이 아니라 오로지 하느님에게 그 영광을 돌린다.

뼈를 깎는 깊은 고민과 연구 그리고 고된 노동에 대한 대가로 근사한 '예술가'의 명예가 주어져 자손 대대로 이름을 남기는 것이 아니라 이들은 그저 '작가미상의 이름 없는 장인'일뿐, 작품만이 자손 대대로 영원히 남는다. 근사하게 자신을 포장하여 외부에 드러내는 데에만 급급한, 아니 그럴싸하게 포장하는 것이 능력으로 간주되는 우리 현대인에게는 도저히 이해불가인 '겸손'된 자세를 옛 중세인들에게서 배운다. 진정 오로지 자신에게 주어진 일에 혼신을 다한 수많은 무명의 장인들이 만들어낸 놀라운 결과물을 보며 부끄러운 모습의 나 자신과 마주친다.

몽파르나스역에서 기차로 한 시간 남짓 가면 바로 샤르트르역에 이르게 된다. 파리에서 남서 방향으로 85km 떨어진 이곳을 찾아가는 교통수단으로 기차여행을 추천한다. 일일이 작은 역에 다 서니 더디지만 나는 샤르트르에 이를 때까지의 황홀한 설렘을 만끽하며 덜커덩거리는 완행열차에 몸을 싣는 것을 좋아한다. 예로부터 이곳은 중요한 순례성당으로 5월 성모성월에

는 연례행사인 도보 순례를 하기도 하지만, 나는 관광객 모드로 기차여행을 한다.

한 사람과의 만남이 극히 개인적이고 특별한 교감이 있듯이, 희한하게도 샤르트르는 내가 이곳을 찾을 때마다 새롭고 특별한 울림을 주는 영적 만남을 허락해준다.

샤르트르역에 내려 성당으로 향하는 길을 찾는 것은 어렵지 않다. 이곳으로 향하는 거대한 인파 행렬을 조용히 따라가기만 하면 된다. 기차로 찾아가는 것은 이번이 세 번째인데 기차 안에는 미국, 캐나다, 호주 등에서 온 서양 관광객으로 정년퇴직한 노부부의 모습이 가장 많다. 무리하지 않고 쉬엄쉬엄 발 닿는 대로 시골 마을을 여행하는 노부부의 여유롭고 정다운 모습은 항상 보기 좋다. 인생의 온갖 희로애락, 우여곡절을 함께 나누고 극복하며 걸어간 진정한 인생의 동반자와 함께 있는 모습이어서 더욱 그럴 것이다. 녹록치 않은 삶을 살아가면서 힘들 때 기댈 수 있는 든든한 친구와 함께 걷는 모습은 아름답다.

대체 이 많은 사람은 무엇을 찾기 위해 이곳에 온 것일까. 나의 발걸음은 왜 다시 이곳으로 향하고 있는 걸까. 멀리 보이는 성당을 향해 한 걸음 한 걸음 다가간다.

성당 앞에 도착하여 온몸으로 눈부신 축복의 가을 햇살을 받으며 수백 년의 시간을 품고 굳건하게 우뚝 서 있는 돌 건축물의 웅장한 자태와 고귀함에 압도된다. 항상 처음으로 그 모습을 보여주는 듯 이상하게도 신선하게 느껴진다. 나는 그저 넋을 놓고 한참 올려다본다.

"인생은 짧고 예술은 길다"고 하듯, 시간이 흐르면 인간은 떠나지만 시간의 증인이자 수많은 이들의 혼이 실린 예술은 물리적 시간을 초월하고 영원히 그 자리를 지키고 서 있다.

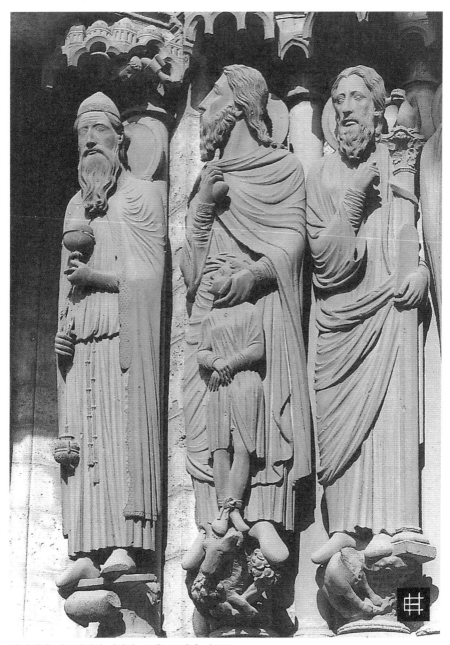

'멜키세덱, 아브라함과 이사악, 모세', 13세기, 북쪽문

프랑스인의 조상인 갈리아인(Gauls)들의 유적이 남아 있는 성당 터에는 성스러운 샘이 있었다고 하고, 대성당의 지하경당에 그 흔적이 남아 있다고 한다.

샤르트르 대성당뿐 아니라 예로부터 성당은 가장 성스럽고 고귀한 터에 자리 잡았다. 대부분의 경우 하느님이 계신 하늘과 가까운 높은 지대가 성스럽고 신에게 봉헌하기에 걸맞은 곳으로 여겨졌다. 메소포타미아인들이 세운 인류 최초의 건축물이 바로 신에게 제사를 지내기 위해 높게 올린 지구라트(Ziggurat)였으며, 고대 그리스인들이 아크로폴리스 언덕 위 아테네를 수호하는 아테네 여신을 위해 파르테논(Parthenon)을 지은 것 역시 같은 이유에서이다.

모든 대성당이 그렇듯이 샤르트르 역시 매우 귀한 성유물을 모시고 있는데, 이는 마리아가 성모영보 때 혹은 예수 출산 당시 입고 있었다고 전해지는 튜니크(tunic, 여성용 강의) 또는 머리에 두른 베일 조각이다.

이는 동로마 비잔티움의 이레네 황후가 서로마제국의 샤를 대제(Charlemagne, 742~814)에게 선물한 귀한 성유물로, 샤를 대제의 아들인 샤를 2세가 샤르트르 대성당에 기증한 것이다. 그로 인해 샤르트르는 천상의 모후이자 여왕인 성모를 위한 지상의 궁전이 되었고 줄곧 끊임없는 순례자들의 발길이 이어지는 순례지가 되었다.

그런데 놀랍게도 오늘날 샤르트르로 향하는 대부분의 관광객은 이 귀한 유물은 둘째 치고 성모에게 봉헌된 아름다운 성당 건축과 특히 이를 장식하는 스테인드글라스와 조각 작품을 보기 위해 전 세계에서 몰려든다. 실제 성모의 베일은 성당 안 작은 경당에 귀하게 모셔져 있는데, 이곳을 그냥 지나치는 사람이 대부분이다.

'종교'가 형언할 수 없는 것을 표현하는 힘이 바로 '예술', 아름다움에 있다는 놀라운 사실을 여실히 확인하게 되는 순간이다.

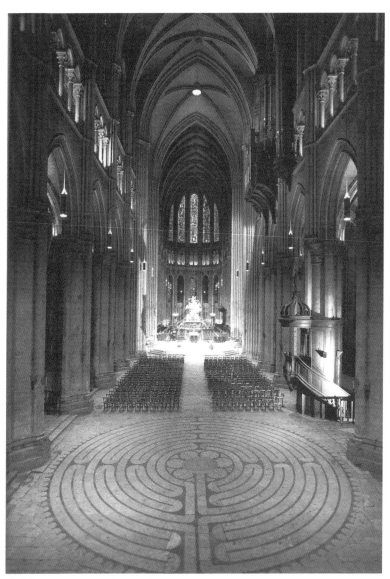

'라비린토스'(Labyrinthos), 1200년

'합창석을 장식하는 조각들'

성당 내부로 들어가기 전 우선 그 외부를 살펴본다. 성당 좌측 측면으로부터 한 바퀴 돌면 바로 옆에는 옛 주교관 건물이었던 샤르트르 미술관(Musée des Beaux Arts de Chartres)이 있는데, 프랑스 대부분의 작은 도시들과 같이 아주 빼어난 작품들을 소장하고 있다. 성당 맨 끝인 동쪽으로 가면 이 건축물이 고지대에 위치하고 있음을 알 수 있는데, 바로 이곳에서 내려다보이는 도시의 평화로운 풍광이 일품이다.

다시 성당 정면으로 돌아와 살펴본다. 기다란 라틴형 십자가 모양을 한 중세 고딕성당들의 정문 또는 중앙문은 서쪽에 위치해 있다. 이를 서쪽 '면'이라는 뜻의 프랑스어 단어 '파사드'(façade)라 하는데, 성당건축의 건축양식을 알아보기 위해서는 우선 정문인 서쪽 파사드의 아치문을 살펴보면 된다.

안정감이 느껴지는 아치형 문의 로마네스크 양식과 달리 샤르트르의 문은 위가 약간 봉긋하게 올라가 있어서 이는 바로 초기 고딕양식의 성당임을 알아볼 수 있다. '첨두 아치'(pointed arch)라고 하는데, 고딕 말기에 이를수록 더욱 뾰족하게 솟으며 수직 상승의 기운이 더해지는 것뿐 아니라 문의 장식도 더욱 복잡하고 화려해진다.

고딕성당의 천장 높이는 평균 40여 미터에 이르고, 육중한 돌을 쌓아올린

높다란 석조건물의 붕괴를 막기 위해 새로운 건축적 장치인 '버팀벽'(flying buttress)이 고안되었다. 성당 외부 벽면에 대각선으로 성당 벽면을 떠받들어 주는 구조물인데, 마치 건설현장의 비대를 보는 듯 느껴지기도 하고 거대한 범선에 달린 노의 모습이 연상되기도 한다.

샤르트르 대성당 서쪽 파사드 중앙문을 중심으로 양편으로 조금 낮은 문들이 있다. 오늘날에는 오른쪽 문이 성당 입구 그리고 왼쪽 문이 출구로 사용되고 있다. 서쪽 중앙문 상단에 반원형의 공간이 있는데 이를 팀파늄 (tympanum)이라 한다. 로마네스크 양식 성당에서는 '최후의 심판 날의 그리스도'의 모습이 조각된 경우가 많은데, 여기서는 중앙의 '그리스도와 복음사가'의 모습이 조각되어 있고 이들은 천사(마태오), 독수리(요한), 마르코(사자), 그리고 루카(황소)의 모습으로 표현된다.

아브라함과 이사악(성당외부 조각)

서쪽 파사드 팀파늄을 포함하여 성당 정면의 조각들 모두 아름답지만, 샤르트르의 수많은 아름다운 조각들 중 내가 너무 좋아하고 이곳의 최고 걸작으로 손꼽히는 것은 바로 '아브라함과 이사악' 조각이다.

이는 성당 북쪽 문에 있는 조각으로 맨 좌편에는 구약 최초의 사제장인 '멜키세덱'이 권위 있고 신념에 찬 근엄한 모습으로 정면을 향하고 있고, 그 옆 중앙에는 하느님의 축복으로 늦은 나이에 귀한 아들 이사악을 얻은 '아브라함과 이사악' 그리고 그 옆에는 왼손에 시나이산에서 하느님에게 받은 십계명을 들고 비장한 모습으로 역시 정면을 향하고 있는 '모세'가 있다. 13세기에 제작된 고딕양식의 절제된 고전미와 우아함이 절정에 달하는 놀라

운 걸작이다. 아브라함과 이사악을 제외하고 모두 정면에서 약간 위를 올려다보고 있는데, 이는 이들의 시선이 오로지 하느님을 향해 있음을 보여주고 있다.

여기서 맨 중앙에 있는 '아브라함과 이사악'을 살펴본다. 반듯하게 정면을 향하는 멜키세덱과 모세와 달리 아브라함과 이사악은 일제히 고개를 돌려 그의 우측 상단을 올려다보고 있다. 아브라함과 사라는 그토록 아이를 갖고 싶었지만 깊이 좌절한 순간, 이들은 하느님의 놀라운 은총을 받아 귀하고 사랑스러운 아들 이사악을 얻게 되었다.

그러던 어느 날 청천벽력 같은 하느님의 명령이 내려졌다. 아무리 하느님의 뜻이라지만 이 귀한 아들을 제물로 바치라니. 너무 가혹하고 잔인한 요구임에 불구하고, 단 한 순간의 원망이나 망설임 없이 이사악을 데리고 산에 올랐다.

그리고 연약한 양과 같이 죄 없는 이사악의 손과 발을 꽁꽁 묶고 단검을 들어 아들을 희생시키려는 순간, 하늘에서 천사가 나타나 "그 아이에게 손대지 마라. 네가 너의 아들까지 나를 위하여 아끼지 않았으니, 네가 하느님을 경외하는 줄을 이제 내가 알았다."(창세 22, 11~12)는 하느님의 목소리가 들려왔다.

그리고 나서 "하느님께서 번제물로 바칠 양을 손수 마련해주셨다."고 하는데, 이들 앞에는 어디서 왔는지 숫양 한 마리가 나타나 대신 번제물로 바쳐지게 되었다. 여기 이사악 발치에는 몸을 둥글게 웅크리고 기다리는 숫양 한 마리가 있다. 그야말로 죄 없는 양은 하느님을 기쁘게 해드리기 위해 자신을 온전히 내놓았다.

이 세상에 참으로 아름다운 조각 작품들이 많이 있다. 눈 앞에 보고 있으면서도 도무지 믿기지 않는 무수한 아름다움이 있다. 그중에서도 13세기,

놀라운 재능을 가진 어느 무명 조각가에 의해 탄생한 '아브라함과 이사악'은 내가 여태껏 본 수많은 걸작들 중에서도 단연 가장 깊은 울림을 주는 손꼽는 작품 중 하나이다.

하느님의 그 잔인한 요구에 저리 순진무구한 구김 없는 얼굴로 순종하는 아브라함의 굳은 신앙이 그저 놀라울 뿐이다. 아브라함은 '돌과 같은 굳은 신앙'의 본보기를 보일 수 있는 자이기에 하느님의 자손을 두루두루 번창시킬 자로 선택되었던 것이다.

더욱 놀라운 것은 영문도 모른 채 아버지에게 끌려와 억울하고 참혹한 죽음을 당할 뻔한 순간 이사악의 얼굴은 겁에 질리거나 억울해하는 모습과 거리가 먼 내적 평화로 충만한 온화한 얼굴을 하고 있다. 그는 마치 자신의 죽음을 알고 있으면서도 기꺼이 하느님을 위해 자신을 내어놓는 자인 듯 느껴진다. 이사악은 사랑하는 아버지와 같이 천사의 목소리가 들리는 곳으로 고개를 돌려 같은 곳을 응시하고 있다.

서양미술사 속 '아브라함의 희생' 주제의 그림은 무수히 많은데 일반적으로 희생당하는 그 순간 이사악의 감정을 표현하는 경우는 드물다. 보통 아브라함의 굳은 신앙을 증명해 전달하는데 초점이 맞춰졌기 때문이다. 놀랍게도 이 조각의 이사악은 능동적으로 순교하는 자의 모습이어서 더욱 깊은 감동을 전해주고 있다.

또한 아브라함은 그의 큰 손으로 사랑하는 아들 이사악의 조그마한 얼굴을 사랑 가득 감싸며 다칠세라 떠받고 있는데, 그의 제스추어에서 지극한 부성애가 느껴져 더욱 애틋하게 와 닿는다. 이사악의 연약함을 강조하기 위해 유독 작게 표현된 그의 얼굴은 티 없이 맑고 순수한 모습이다.

하느님을 위해서는 이같이 귀하고 사랑스러운 아들마저 순순히 내놓는 아브라함의 신앙. 이들 부자가 이 순간에 느낄 인간적이고 내적인 갈등과 고

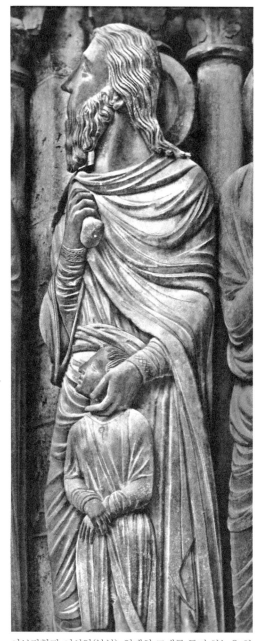

아브라함과 이사악(부분), 일제히 고개를 돌려 하늘을 향하는 부자

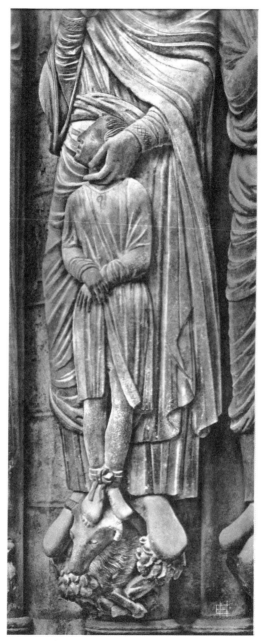

이사악의 작은 머리를 사랑으로 감싼 아브라함, 대신 희생
당하기 위해 대기하는 어린양

통의 감정표현이 배제된 체 묘사되어 이 놀라운 희생 장면의 드라마가 더욱 극대화 되고 있다.

극심한 고통을 극복하고 나면 이같이 영적으로 고양되고 승화된 내적 평화에 이르게 될 수 있는 걸까. 그 고통을 상상하는 것은 우리의 몫이고 여기에는 정제된 신앙, 초월적 신앙만 남아 있다.

삶 속에서 부딪치게 되는 난관 앞에서 원망하기만 하는 어리석고 나약한 나 자신을 돌아보면서도 성당 문 양편 돌기둥 모습으로 서 있는 구약의 의인들을 보며 그 굳은 신앙을 초석으로 그리스도교가 서 있음을 확인하며 마음의 위안을 얻는다. 이천 년이 넘는 세월 꿋꿋하게 서 있는 신앙의 기둥이 나약한 우리를 떠받쳐 주고 있어서 우리는 쉽게 무너지지 않는다.

역시 북쪽 문에 등장하는 조각상 중 놀라운 영적 아름다움을 선사해주는 '세례자 요한과 천주의 어린양' 조각이 있다. 샤르트르의 세례자 요한은 세상의 집착과 욕심의 마지막 한 조각까지 모두 내려놓은 가장 가난하고 겸손한, 그래서 너무나 고귀하고 성스러운 자태로 조용히 서 있다.

마침내 성당 내부로 들어간다.

성당에 들어서면 바닥에는 놀라운 길이 숨겨져 있다. 사실 커다란 원 모양의 돌 문양인데, 무려 지름이 12.85m에 달하는 대형 원으로, 중심으로 향하는 전체 길이가 261.50m에 달하는 규모라 시야에 잘 들어오지 않지만 이는 바로 '미로'인 '라비린토스'(Labyrinthos)이다.

본래 고대 그리스신화의 시절, 크레타 섬에 사는 전설적인 미노스왕은 당대 천재 발명가인 다이달로스를 시켜 괴물 미노타오루스를 감금하기 위한 '미로'를 만들라고 주문하여 만든 감옥으로, 한번 들어가면 절대 출구를 찾을 수 없는 곳이다. 물론 성당 바닥의 라비린토스는 그리스신화 내용과 연

관성이 없다. 서구문화 속 뿌리 깊은 원천으로 존재하는 기존의 그리스 로마 신화에서 가져온 이 미로에 그리스도교의 상징이 더해지며 성당 안으로 들어온 것이다.

중세시대, 성모의 베일을 보기 위해 이 성당에 순례 온 순례객들은 원의 가장자리부터 시작하여 무릎 꿇고 기도하면서 원의 종착점인 중앙의 꽃이 있는 곳으로 향했다고 한다. 꼬불꼬불한 이 긴 길은 모든 그리스도교인들이 그리는 성지인 예루살렘 성전으로의 여정이자 '영혼의 긴 여정'을 상징한다.

물론 오늘날 이곳에서 무릎 꿇고 기도하는 순례객을 볼 수 없으나 무심코 그냥 밟고 지나칠 수 있는 이 라비린토스에는 당시의 깊은 영성과 간절한 기도의 염원이 그대로 배어 있다.

잠든 동방박사와 성모자(성당내부 조각)

역시 성당 내부에서도 아름다운 조각들을 만날 수 있다. 내부는 주로 13세기 중세 고딕양식, 16세기 르네상스 그리고 17세기 바로크 양식의 작품들로 꾸며져 있다.

그 많은 조각들 중, 13세기 조각으로 나의 마음에 와 닿는 두 개의 디테일이 있다.

첫 번째는 바로 '잠든 동방박사'의 얼굴이다. 제대 주위를 둘러싸고 있는 합창석 공간의 조각이다. 아카펠라식의 다성음악(polyphony), 즉 '독립된 선율을 가지는 둘 이상의 성부로 이루어진 단순한 음악'이 주를 이루던 중세시대에는 제대 주위로 합창석이 있었다. 그러다 점차적으로 커지는 성당 규모에 걸맞은 웅장한 미사곡이 연주되며 거대한 파이프오르간이 설치되는 등

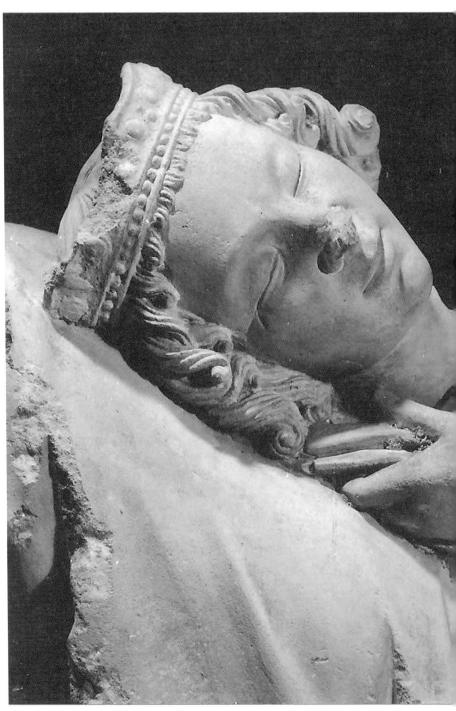

'잠든 동방박사'(부분), 13 세기, 합창석

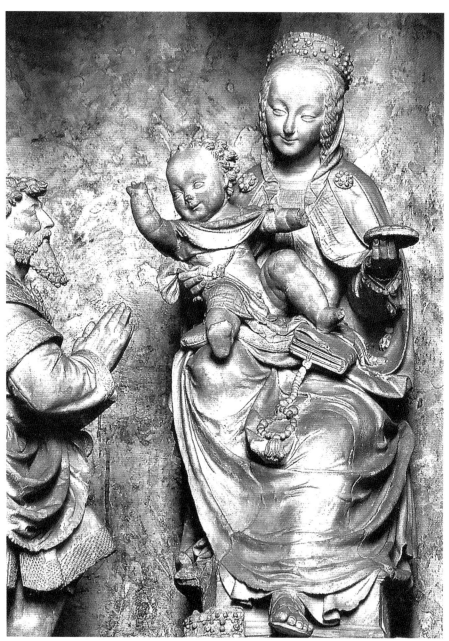

'동방박사들과 있는 성모자'(부분), 16세기, 합창석

미사에서의 교회음악 비중이 커지면서 성당 측랑 벽면이나 뒷면 이층에 자리 잡기에 이르렀다고 한다.

얼핏 보기에 머리에 왕관을 쓰고 있어서 풋풋한 프랑스 왕이 행복한 꿈을 꾸고 있는 듯 보이는데, 놀랍게도 이는 동방박사의 잠든 모습이다. 꿈속에 천사가 나타나 반짝이는 별을 따라 가면 그 자리에 "왕이 나셨다"는 놀라운 소식을 들은 그는 구원의 기쁨에 심취한 듯, 깊은 행복감에 젖은 모습이다. 어쩌면 이렇게 순수하고 아름다운 얼굴이 있을 수 있을까? 일반적으로 아기 예수에게 경배를 드리기 위해 동방의 세 각지에서 온 박사 또는 왕은 근엄한 모습으로 표현되는 것이 일반적인데, 이렇게 순수하고 앳된 청년이라니! 이 역시 내가 '샤르트르' 하면 같이 떠올려져 행복하게 해주는 이미지이다.

다음 작품 역시 합창석에 있다. 얼핏 보기에도 표현이 훨씬 자연주의적이고 동글동글 볼륨감의 풍만한 느낌이 더해졌다. 이 '동방박사들과 있는 성모자'는 16세기 르네상스 시대의 작품이다. 더 이상 신이 아닌 인간이 사고의 바탕인 휴머니즘의 긍정과 풍요로움이 느껴진다. 입가에 고운 미소를 짓고 있는 성모는 앳되고 어여쁘면서도 기품이 넘치는데, 그 얼굴에서는 아기 예수가 후에 겪을 수난을 알고 있는 듯, 은근한 걱정스러움을 읽어낼 수 있다.

성모가 16세기 르네상스 시대의 귀부인 복장을 하고 있는 것은 동시대인들의 공감을 자아내기 위한 것이고, 이들 성모자 앞에는 경건하게 무릎 꿇고 경배하는 동방박사가 있다. 천진난만하고 포동포동 사랑스러운 아기예수는 이 상황을 전혀 모르는 듯 발랄한 모습이다.

이는 르네상스 시대 작품임을 알려주는 표현으로, 무명의 조각가는 인간에 대한 깊은 관심과 애정 어린 시선으로 사실적인 신생아의 모습을 섬세하게 관찰하여 표현하였다. 후에 자신이 겪게 될 고통, 고독, 그리고 영광에 대해 무지한 듯 순수한 모습이 사랑스러움과 동시에 애잔하게 느껴진다.

샤르트르의 스테인드글라스, 빛의 환희

중세 고딕성당의 꽃은 바로 스테인드글라스이다. 작은 색유리 조각들을 감싸는 검은 납선들을 용접하여 만드는 스테인드글라스는 이전 시대인 로마네스크 양식의 창에서도 존재했지만 당시 창은 실질적으로 작은 아치형 창의 형태로, 건축물 전체에서 작은 공간을 차지하고 사이즈도 작았던 반면, 고딕 성당에서는 매우 큰 비중을 차지하게 되었다.

대략 12세기 중반에서 13세기 중반에 제작된 샤르트르의 스테인드글라스는 왕실을 비롯하여 귀족, 성직자와 상인조합이 총동원하여 지원, 제작된 대대적인 합동작업의 결과물로 그 내부는 무려 176개(둥근 장미창 포함)의 정교하고 화려함의 극치인 스테인드글라스로 이루어져 있다.

스테인드글라스는 각자 다양한 성경 내용을 들려주고 있다. 천천히 성당 내부를 거닐며 스테인드글라스를 바라보면 마치 황홀한 천상의 빛이 성당 내부로 쏟아져 내린 듯 환상적인 분위기에 빠져들게 되고 어느덧 천상의 신비로운 세계로 들어간다.

중세고딕미술에서 스테인드글라스의 비중이 왜 그리 커졌는지 이해하기 위해서는 13세기 이탈리아의 대신학자로 중세 스콜라철학이 집대성된 「신학대전」의 저자, 토마스 아퀴나스(Thomas Aquinas, 1225(?)~1274)가 제시하는 '미(美)의 3대 조건'을 살펴봐야 한다.

첫 번째 미의 조건 '전체 비율'(proportio)의 조화, 둘째는 하느님의 위대함(magnifico)을 드러내는 '완전함', 즉 '온전함'(integrity)이 표현되는 아름다운 형태여야 하며 셋째는 바로 생명이자 빛인 하느님의 속성을 드러내는 '밝음, 빛'(claritas)을 표현해야 한다고 한다.

첫째와 두 번째 조건이 다소 추상적인 의미로, 조형적인 조화와 균형이 어

우러진 전체적인 아름다움을
요구하고 있다면 세 번째 조
건은 매우 구체적이다.

색유리의 반투명 재질은
자연광을 내부로 들여오며
'빛 그 자체인 하느님'의 속성
을 그 명료성으로 증명한다
고 생각한 것이다. 비로소 중
세고딕시대에 이르러 스테인
드글라스가 기존의 넓은 벽
면을 차지하던 프레스코화를
대체하게 되고 그 사이즈 역
시 거의 성당 벽면 전체를 차
지할 정도로 비중이 커진 것
이다.

'아름다운 창의 노트르담'(Notre Dame de la Belle
Verrière), 12~13 세기, 스테인드글라스

이탈리아의 사상가 움베르토 에코(Umberto Ecco, 1932~2016)는 "중세는 세
계에 대해 빛과 낙관주의로 가득 찬 이미지를 갖고 있었고, 이 세상의 미가
이상적인 미의 영상이자 반영이라는 범미적 사고가 지배했다."고 했는데, 이
는 중세인들이 왜 성당을 그토록 아름답게 장식하는데 혼신을 다했는지 설
명해준다. 중세인들은 지상의 아름다움이 곧 천상의 아름다움의 거울이라
고 믿은 것이다.

이같이 스테인드글라스는 오색찬란한 빛의 조화를 통해서 그리고 성당
내·외부를 장식하는 석조상들은 그 작품들을 비추는 빛과 그림자의 신비로
운 조화를 통해 우리에게 '천상의 메시지'를 들려주고 있다.

샤르트르의 176개에 달하는 스테인드글라스 중 가장 유명한 창은 이 성당이 봉헌된 '성모'를 주제로 하고 있는 일명 '아름다운 창의 노트르담'(Notre Dame de la Belle Verrière)으로 불린다.

위로 봉긋 솟은 첨두아치 상단에는 화려한 자태의 예루살렘 성전이 있고, 그 아래에는 새하얀 비둘기 형상의 성령이 성모 위에 임해 있다. 붉은 배경을 뒤로하고 옥좌에 앉아 있는 성모자를 중심으로 양편의 녹색 기둥들이 있고 그 외곽으로는 푸른 공간이 펼쳐진다. 여기에는 손에 향로 또는 촛대를 든 천사들이 중앙의 성모자를 향해 무릎 꿇고 경배하고 있다. 천상모후의 관을 쓴 성모의 머리를 둘러싼 후광과 옷은 천상계의 신비와 성모의 순결을 상징하는 연푸른 하늘빛으로 눈부시고, 그녀를 감싸는 루비 빛 배경은 푸른색과 대비를 이루며 더욱 화려하게 빛난다. 정면을 응시하며 입가에 은은한 미소를 짓고 있는 마리아에게서는 근엄하면서도 온화한 기품이 느껴지고, 어머니 무릎 위 확신에 찬 모습의 아기 예수는 왼손에 성경을 펼쳐 보이고 오른손으로는 그가 바로 '이 세상의 빛'임을 알려주고 있다.

놀랍게도 아기 예수는 아기에 걸맞은 작은 체구를 하고 있지만 그의 얼굴에서는 아기의 자연주의적인 면모와 특징을 찾아볼 수 없다. 아기 예수가 마치 중년의 성숙한 남성 얼굴로 표현된 이유는 첫째 당시 중세인들은 신자들에게 성경의 충실한 내용 전달에만 초점이 맞춰져서 아기를 아기다운 모습으로 표현하는 것이 주된 관심사가 아니었을 뿐만 아니라, 둘째로 아기 예수는 인간적 나이를 초월한 '성숙하고 거룩한 하느님의 아들'임을 표현하려 했던 것이다.

수많은 색유리 조각들을 납선으로 용접하고 얼굴의 이목구비와 옷주름 등의 섬세한 세부적 표현은 붓으로 직접 그려 부식시키는 등의 매우 복잡하고도 정교한 작업을 거친다. 어떻게 이같이 신비로운 성스러움을 뿜어내는

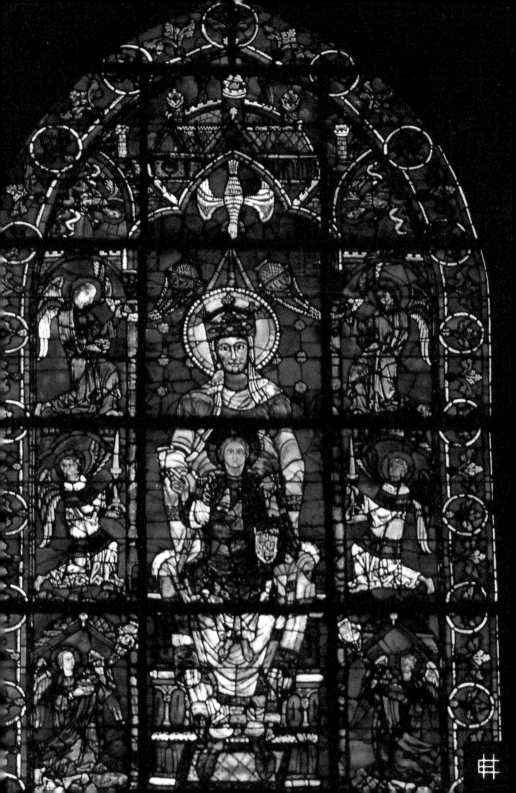

표현에 이를 수 있는지 그저 놀랍기만 하다.

중앙의 붉은 수직 창은 12세기에 제작되었고, 이를 감싸는 푸른 배경 부분은 13세기 작품이다. 한 세기를 넘긴 긴 시간 여러 장인들의 손길을 스쳐간 작품이라는 사실이 믿기지 않을 정도로 놀라운 통일성이 느껴진다. 장인들이 오로지 '아름다운 창'을 만들려는 하나의 신념이 아닌, 자신의 기량을 과시하려는 욕심이 앞섰더라면 결코 이같이 놀라운 조형적 조화에 이르지 못했을 것이다.

성모의 얼굴은 고전적이자 이상적인 아름다운 모습이 아니다. 그녀에게서는 '교회의 어머니'에 걸맞은 위엄이 느껴지는데 이상하게도 그 얼굴을 바라보면 볼수록 모든 것을 품는 성모의 자비가 느껴져 마음의 평온과 위안을 얻게 된다.

다음으로 살펴볼 작품은 서쪽 중앙에 있는 '예수의 육화창'(Vitrail de l'Incarnation) 맨 하단에 있는 '마리아의 엘리사벳 방문' 부분이다. 성모영보, 즉 천사가 마리아에게 예수 잉태 소식을 전하는 장면을 시작으로 예수의 생애를 주제로 하고 있는 창이다. 역시 천상의 푸른 공간을 배경으로 둥근 테두리가 있는 작은 공간이 있고 그 안에는 마리아가 사촌 엘리사벳을 방문하여 반갑게 재회하는 장면을 담고 있다. 좌측에는 연녹색 드레스에 베이지색 망토를 두른 사촌 엘리사벳이 한 손을 들어 마리아를 환영하고 있고, 다른 손은 세례자 요한을 품고 있어 볼록 나온 배 위에 조심스레 올리고 있는데, 마리아가 다가오자 엘리사벳은 이렇게 말했다고 한다. "태 안에서 아기가 즐거워 뛰놀았습니다. 행복하십니다, 주님께서 하신 말씀이 이루어지리라고 믿으신 분!"(루카 1, 44~45)

그녀 앞에는 겸손하게 서 있는 마리아가 두 손을 활짝 펼치며 반갑게 인

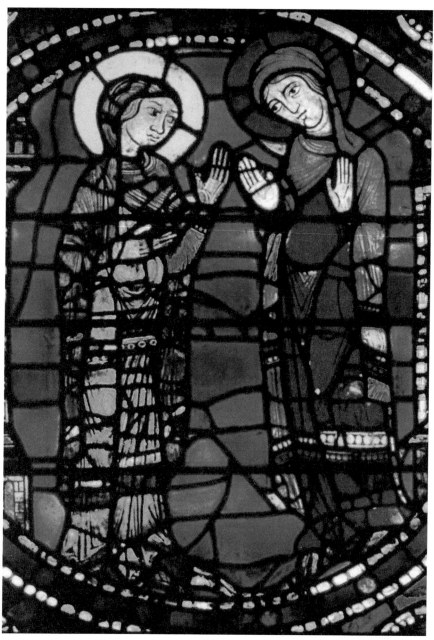

마리아의 엘리사벳 방문(부분), 12세기, '그리스도 강생의 창' 중앙 하단(Vitrail de l'Incarnation), 스테인드글라스

사하고 있다. 엘리사벳보다 약간 앳된 모습인 그녀는 사랑과 수난을 상징하는 붉은 드레스에 천상의 푸른 망토를 두르고 있다. 영원의 짙푸른 공간을 배경으로 펼쳐지는 이 감동적인 장면은 그 형태와 구성이 단순하여 이 감동적인 '만남'의 드라마에 집중할 수 있도록 하고, 감정표현이 배제된 듯 진지함이 묻어나는 절제된 표정은 우리를 더욱 깊은 묵상으로 이끌어준다. 마리아와 엘리사벳의 두 손이 모아져 만들어진 기다란 푸른 삼각형은 우리에게 푸른 공간을 열어주고, 우리의 더럽혀지고 지친 영혼은 모든 것을 포용하는 이 신비의 공간으로 초대받는다.

12세기에 만들어진 '예수 수난과 부활 창'은 서쪽 장미창 아래에 있는데, 역시 예수 생애의 다양한 에피소드를 다루고 있다. 그중 중앙에 있는 아름다운 디테일, '최후의 만찬'을 살펴본다.

천상의 푸른 배경 중앙에는 예수 그리스도가 포도주가 든 잔을 들고 오른손으로 축복을 내리고 있다. 수평의 긴 탁자를 중심으로 그의 양편으로 제자들이 다섯 명씩 그룹 지어 있는데, 이들은 예수에게서 약간 떨어져 서로 비좁게 겹쳐진 모습으로 표현되어, 우리 시선은 자연스럽게 중앙의 그리스도에게로 집중되도록 하고 있다. 또한 그리스도 무릎에 기대어 행복한 미소를 지으며 잠든 이는 바로 그가 사랑한 제자 요한이다.

여기에 시선을 사로잡는 마지막 인물이 있다. 바로 그리스도를 배신한 유다이다. 그는 화면 전면 가장 가깝게 있는데도 등장인물들 중 가장 작게 표현되었다. 이는 고대부터 내려오는 표현으로 인물의 중요도 또는 계급서열에 따라 가장 중요한 인물을 크게 그리고 덜 중요한 인물을 작게 표현하는 방식을 따른 것이다. 그래서 그리스도를 가장 크게, 그리고 그를 배신한 유다가 전면에 있음에도 불구하고 가장 작게 표현한 것이다. 또한 유다는 탁자를 경계로 이들과 다른 공간에 둠으로써 그가 이 만찬의 축복에서 배제된

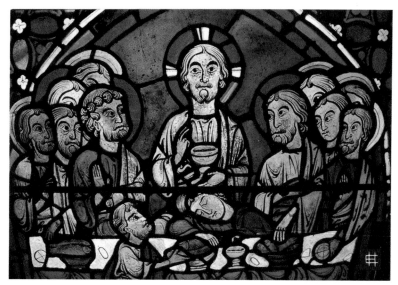

'최후의 만찬'(부분), 12세기, '예수 수난과 부활 창', 스테인드글라스

자임을, 즉 그의 배신을 암시해주고 있다.

이 아름다운 색유리들 중 고딕성당 스테인드글라스의 꽃은 단연 장미창(rosace)이다. 성당 서쪽 파사드 상단, 그리고 남과 북 양쪽 익랑에 위치하는데, 이는 남쪽 익랑의 '요한묵시록의 장미창'이다. 13세기에 제작되었으며 지름이 무려 10m에 달하는 거대한 원 중앙에는 '영광의 그리스도'가 오른손으로는 만인에게 축복을 내리고 왼손에는 성배를 들고 눈부신 에메랄드 옥좌에 앉아 있다. 그 주위를 에워싸는 12개의 원형 메달 안에는 8명의 경배하는 지품천사들과 복음사가가 각자 독수리(요한), 소(루가), 사자(마르코) 그리고 천사(마태오)의 모습으로 등장하고, 계속해서 이들 주위에는 총 24개의 원형 장식(외곽까지 두 개의 층)이 있다. 이들 역시 요한묵시록에 등장하는 인물로 천상의 24명의 원로들이다. 이들은 각자 중세 악기와 성인들의 기도가 담긴 향수병을 들고 있다.

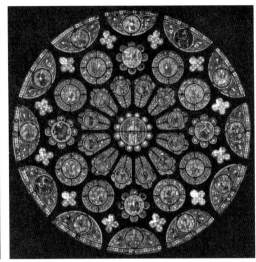

'요한묵시록의 장미창', 13 세기, 남쪽 익랑, 스테인드글라스, D.12m

　계속해서 장미창 아래에는 다섯 개의 긴 창이 있다. 맨 중앙에 있는 성모자를 중심으로 양편에는 구약의 네 예언자 어깨 위에 앉아 있는 복음사가의 모습이 등장한다. 예언자 아사야 위에 마태오, 예레미아 위에 루카, 다니엘 위에 마르코 그리고 에제키엘 위에 요한이 있다. 구약의 예언자들의 예언대로 이제 신약의 시대가 열려 구세주 그리스도의 구원 역사가 이 땅에 도래했음을 증거해주고 있다.

　또한 이 환상적인 장미창은 성모를 상징한다. 12세기 프랑스의 로베르투스(Molesme Robertus, 1027~1111)를 이어 시토회(Ordre cistercien, Cîteaux) 제2의 창립자로 불리는 수도원장 클레르보의 베르나르(Bernard de Clairvaux, 1090~1153)가 성모를 일컬어 '신비로운 장미'라고 표현한 것에서 비롯되었고, 성당의 '장미창'은 성모의 사랑과 열정을 상징하게 되었다.

　무려 38m 천장 높이의 샤르트르 노트르담 대성당, 차가운 돌로 된 견고하고 웅장한 건축물에 활짝 핀 장미는 오색빛으로 빛나며 성당 전체를 은은

기둥의 성모 앞에서 기도하는 여인

하고 신비로운 향으로 물들인다.

기둥의 성모를 만나다

나는 그 다음 해 다시 샤르트르를 찾아갔다. 항상 새롭게 느껴지는 이 아름다운 성당 안을 천천히 거닐며 황홀한 스테인드글라스에 담긴 숨겨진 의미를 찾는다. 그리고 항상 그 자리에서 나를 맞아 주던 '아름다운 창의 노트르담'에 다가갔는데, 보수 중이라 흰 천을 씌워놓은 것이었다.

유럽에서 귀중한 문화유산을 철저히 관리하기 위해 끝없이 복원, 보수작업을 진행하고 있어서 예상할 수 있는 일이긴 하지만, 그래도 섭섭한 마음을 뒤로 다시 천천히 둘러보던 순간, 예전에 눈여겨보지 않았던 작은 '성모자

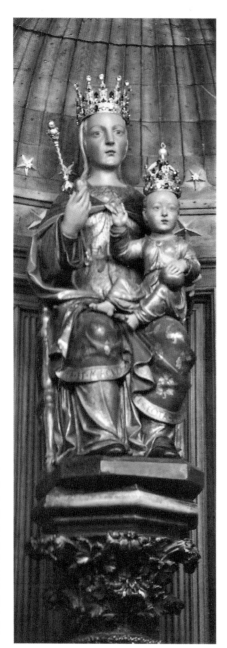

상'이 내 발길을 붙들었다.

'기둥의 성모'라 불리는 이 작은 성모상은 16세기 배나무를 조각해 만든 것으로 13세기에 만들어진 기둥 위에 올려져 붙여지게 된 이름이다. 프랑스가 대재앙을 겪을 때마다 손에 횃불을 들고 온 아이들이 이 '기둥의 성모' 앞에 무릎 꿇고 '성모송'을 바쳤고 그때 매번 기도에 대한 응답이 있었다고 한다.

성모는 그 시대의 양식인 이탈리아 르네상스풍의 미인형이 아니라 둥글넓적하니 푸근함이 느껴지는 '엄마'의 모습이라 더욱 친근하게 느껴졌고 아기 예수는 천진난만한 아기라고는 믿기지 않는 똘망똘망한 눈망울을 하고 있었다. 황금색 드레스에 천상의 짙은 푸른색에 붉은 안감이 있는 망토를 두르고 손에 지휘봉을 든 성모에게서 온갖 세상풍파로부터 우리를 막아주는 강인하면서도 자비로운 어머

니를 본다.

순간 나는 깨달았다. 이해할 수 없는 어떤 부름을 받고 나를 이곳으로 인도해준 분들이 바로 내 눈앞에 있는 성모자였다! 나도 모르게 그 앞에 무릎을 꿇었다. 이 세상에 나는 혼자가 아니었다.

내 앞에는 이곳 주민으로 보이는 한 흑인 여성이 무릎 꿇고 간절히 기도하고 있었다. 그녀의 진심어린 모습은 그 옛날 불을 밝히고 천진난만하게 기도하는 어린아이의 모습을 떠올리게 했다.

지금도 '기둥의 성모' 앞에는 수많은 초가 환히 빛나고 있다.

파리의 노트르담, 기적의 현장

2019년 4월 15일 나는 파리에 있었다. 며칠 전 파리에 도착하여 보고 싶었던 중요한 기획전 등을 둘러보고 바로 15일 낮에는 멀리서 노트르담 사원을 바라보며 "덕분에 다시 파리에 왔습니다. 감사합니다" 하고 인사했다.

그리고 바로 그날 초저녁 나는 피곤한 몸을 이끌고 숙소로 돌아왔는데 파리에 사는 친구에게서 연락이 왔다.

"노트르담이 불에 타고 있어!"

이같은 시적인 표현을 하는 친구가 아닌데 왠일일까, 노을에 붉게 물든 대성당이 아름답다는 말이구나 하고 이해했다. 그래도 혹시나 하고 TV를 틀어보니 진짜 '파리 노트르담 대성당'이 불타고 있었다. 단 한 번도 상상하지 못한 일이어서 그 광경이 그저 비현실적으로만 느껴졌다.

그리고 그날 밤 나를 비롯하여 프랑스 전 국민은 TV 앞에서 또는 현장에 나가 애간장을 태우며 화재 진화 상황을 지켜봤다.

노트르담이 속수무책으로 활활 불타고 있는데, 턱없이 약한 물줄기의 호스로 진화하는 광경이 답답하기만 했다. 그런데 이는 서쪽 파사드의 두 개의 탑과 스테인드글라스를 살리고 건물 기반이 붕괴되는 것을 막기 위한 최선의 방법이라는 전문가의 설명을 듣고서야 납득이 되었다.

나는 "이제 화재 원인이 밝혀지면 책임추궁으로 온 나라가 떠들썩하겠구나" 하는 착잡한 심정으로 낮에는 파리 시내를 열심히 돌아다니며 전시를 보고, 매일 저녁 TV 뉴스와 토론에 출연한 논객들, 패널들의 목소리에 귀를 기울였다.

그리고 나는 참으로 놀라운 광경을 목격했다. 화재 바로 다음 날, 한국 인터넷 뉴스를 검색해보니, 성당 보수공사로 설치해놓은 비계, 전선에서 화재가 났다며 성급히 화재 원인을 보도하는 반면, 정작 현지 프랑스 뉴스의 초점은 화재의 원인 분석과 책임 소재를 밝히는 데 있지 않았다. 화재가 발생한 일주일간 프랑스 언론에서 보도된 내용을 간략히 요약하자면 다음과 같다.

프랑스의 혼이자 정신인 노트르담 대성당이 화염에 휩싸였습니다. 프랑스의 문화, 종교의 상징이자 전 세계인이 사랑하는 소중한 문화유산의 손실로 프랑스는 물론 전 세계가 충격에 빠졌고, 끝없는 애도의 물결이 이어지고 있습니다.

프랑스의 피노(Pinault)와 아르노(Arnault)를 비롯한 프랑스 대표 기업인들의 성당 재건을 위한 거액 기금기부 등 전 세계는 세계적인 인류문화유산인 '파리 노트르담 대성당 재건축기금모금'에 적극 참여하고 있습니다.

불행 중 다행으로 서쪽 파사드, 장미창, 그리고 무엇보다 노트르담 대성당에 모셔놓은 귀한 성유물인 그리스도의 가시관과 못, 성루이왕의 튜닉, 성모

상을 구조해내는데 성공했습니다. 더욱 놀라운 것은 단 한 명의 희생자도 없이 일사불란하게 대피시킨 신부님과 관계자들, 그리고 목숨 걸고 시뻘건 화염 속에 뛰어들어 일명 '인간 체인'(la chaîne humaine)을 형성하며 성유물을 구해낸 용감한 소방관들의 공로가 있었다는 것입니다.

현시점에서 우리에게 주어진 중대한 과제는 노트르담을 원형 그대로 복원할 것인지(1980년대 대화재를 겪은 낭트Nantes 대성당) 아니면 현존하는 모습을 기초로 하여 현대적인 모습으로 재탄생시키는 것이 최선일지를 정하는 것입니다.

이에 마크롱 대통령이 말했다.

"우리는 성당 건설자들의 후손이다. 우리는 다시 일어나 아름다운 대성당을 우뚝 세울 것이다. 나 마크롱은 5년 안에 이 약속을 지킬 것을 약속한다."

나는 프랑스인의 현명한 위기 대처 능력과 실질적인 해결방안에 대해 고민하는 고무적인 사고방식에 다시 놀랐다. 어차피 불타버린 것은 돌이킬 수 없는 일, 이 상황에서 누군가에게 책임추궁을 하며 희생양을 만드는 것이 대책 마련에 무슨 도움이 되겠는가. 비건설적이고 부수적인 일로 논쟁하는 것이 아니라 사건의 본질에 집중하는 프랑스인들의 모습이 참으로 훌륭하고 부럽다.

이는 과거 진실규명, 부정부패 청산, 정의구현, 국민을 위한 민주주의 등의 이름으로 결국 한 발짝도 앞으로 나가지 못하는 한국사회의 모습과 대비된다. 우리는 세계화된 시대에 살고 있다고 하지만, 진정한 세계화는 우선 우리 민족에 대한 자긍심으로 단결하는 것이 최우선이고 그 다음 세계를 향해 열릴 수 있다고 생각한다. 잦은 해외여행이 세계화를 의미하지 않는다. 진정한 의식의 열림, '세계화'가 이루어져야 할 것이다.

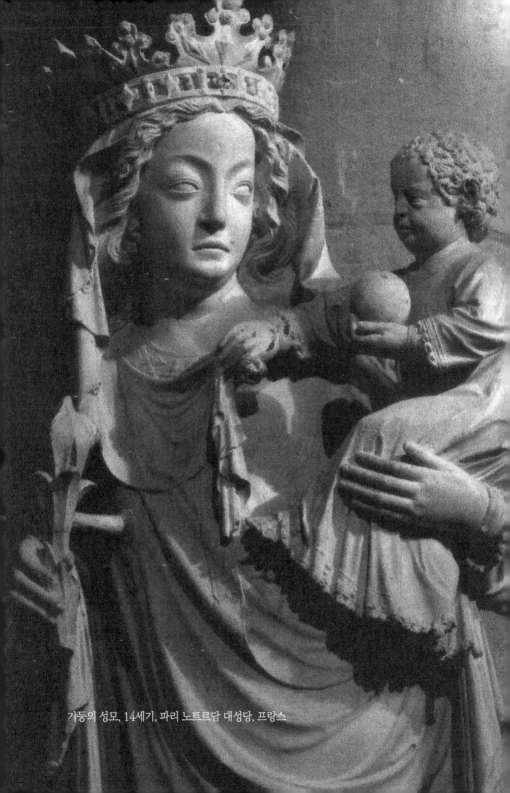

가둥의 성모, 14세기, 파리 노트르담 대성당, 프랑스

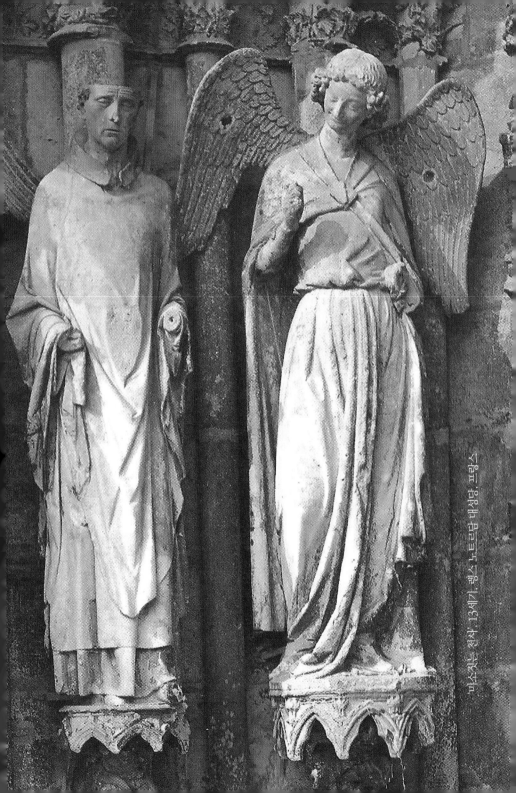

프랑스는 이 비극적인 대참사를 통해 프랑스인으로서의 자긍심을 높이고, '프랑스의 혼'을 확인하고 온 국민이 단합하는 절호의 기회로 삼았다.

물론 프랑스 역시 극심한 사회 양극화 문제로 뿌리 깊은 사회 갈등을 겪고 있고, '질레 존느'(Gilets jaunes, 노란 조끼)의 과격한 시위와 폭동은 심각한 사회 문제로 대두되고 있다.

하지만 프랑스의 정신이자 상징인 문화재의 비극 앞에서는 온 국민이 하나 되어 '노트르담 대성당의 재건' 문제에 의기투합하는 모습을 보며 역시 프랑스는 문화선진국이며 18세기 말 프랑스 대혁명 이후 겪은 수많은 시행착오 끝에 이르게 된 민주주의 국가에 걸맞은 성숙한 모습임을 확인할 수 있었다.

결국에는 '대성당의 원형 그대로의 복원'이 거의 확실시되는 듯한데 실제 '노트르담'이 어떤 모습으로 재탄생할지 벌써부터 기대가 된다. 이들은 노트르담의 정신을 살리는 데 있어, 건축 본래의 정신을 훼손하지 않을 것임을 확신하기 때문이다.

샤르트르에 '성모의 베일'을 비롯하여 '아름다운 창의 노트르담'과 '기둥의 성모'가 있듯이, 파리의 노트르담 대성당(Cathédrale Notre Dame de Paris, 1163~1345)에도 14세기에 조각된 '기둥의 성모'(Notre Dame du Pilier)가 있다. 이는 샤르트르에서와 같이 기둥 위가 아니라 성당을 떠받는 기둥 앞에 서 있어서 붙여진 이름이다. 샤르트르의 넉넉하니 인간미 넘치는 성모의 모습과 완전히 다른 모습이다.

14세기 프랑스 중세고딕의 절제된 우아미가 돋보이는 성모는 손에 지구를 들고 있는 아기 예수를 애틋하고 수심 가득한 표정으로 바라보고 있다. 사랑하는 아들의 가혹한 운명을 알고 있는 엄마가 어찌 해맑게 웃을 수 있겠는가. 파리 노트르담의 상징과 같은 조각이 바로 이 성모, 불길 속에서 구

출된 성모상이다.

그리스도교 신자들에게 성모는 편안하게 의지할 수 있는 따뜻한 어머니, 아들 예수에게로 중재해주는 다리와 같은 존재이자 모든 지친 자들에게는 마음의 고향이다. 사실 가톨릭은 성모를 믿는 종교라는 오해를 받을 정도로 성모에 대한 사랑이 대단한 것이 사실이다. 이 세상에 가장 만만하고 편안한 존재가 어머니이니 당연하리라 생각한다.

무시무시한 화염도 피해간 성모자와 그녀에게 봉헌된 파리 노트르담 대성당은 이 성당이 그저 돌로 만든 조형물 덩어리가 아니라 혼이 깃든 불멸의 생명성을 갖고 있음을 전 세계에 보여주었다.

렌스의 미소짓는 천사여!

샤르트르 대성당, 아미엥 대성당과 함께 '프랑스 고딕성당의 3대 파르테논'이라 불리는 렌스 대성당의 외부 벽에는 13세기에 조각된 아름다운 '미소 짓는 천사'가 서 있다. 1429년 백년전쟁 당시 잔다르크가 프랑스 황태자 샤를 7세가 이곳에서 대관식을 거행토록 한 역사적으로도 중요한 의미를 갖는 이 성당은 아름다운 장미창, 마르크 샤갈의 스테인드글라스, 그리고 '미소 짓는 천사'로 유명하다.

누가 쓴 것인지 모르겠지만, 렌스의 노트르담에서 산 미소 짓는 천사 얼굴이 있는 엽서에 적힌 기도문을 떠올린다.

하느님의 메신저인 미소 짓는 천사여,
중세의 석공들은 너의 아름다운 얼굴에

아름다운 미소의 천사(부분)

하느님의 미소를 훌륭하게 표현해내었구나.

너를 바라보는 모든 이가

하느님이 우리를 얼마나 사랑하시는지

그리고 얼마나 가까이 계신지 알려주기 위해서.

미소 짓는 천사여,

너는 우리 안에서 희망과 인내

그 기나긴 고난과 역경의 시간을 이겨냈구나!

'우리의 귀부인'은 영원히 그 자리에 있다. 전 세계인을 놀라게 한 이 사건이 이 놀라운 희망의 기적, 그 불멸의 기적을 증거하고 있다.

로카미 두르에서

로카마두르로 향하는 길

왠지 마법을 푸는 주문인 듯 신비롭게 다가오는 이름, 로카마두르 (Rocamadour). 프랑스어로 '바위'인 로크(roc)와 성인의 이름 아마두르 (Amadour)가 합쳐져 만들어진 이름이다.

프랑스의 루르드(Lourdes), 포르투갈의 파티마(Fatima), 벨기에의 반뇌 (Banneux) 등의 성지는 대표적인 성모발현지로 한국에도 많이 알려져 있는 반면, '로카마두르'는 프랑스뿐만 아니라 전 세계 순례객이 찾아오는 성지임에도 불구하고 아직 우리에겐 조금 생소한 곳이다. 이곳은 성모가 발현하여 특별해진 곳이 아니라 간절한 기도에 대한 응답으로 수많은 기적이 일어나 수백 년째 많은 이들의 발길이 이어지고 있는 명소이다

프랑스의 대표적인 순례지 중 하나로 프랑스 남서부 로트(Lot) 지역의 아름다운 알주(Alzou) 골짜기가 있는 거대한 석회암 절벽에 자리 잡고 있다. 이 지형이 뿜어내는 독특한 아름다움은 고유의 신비로운 분위기를 지닌다. 중세시대 속세를 벗어난 은둔 수도사들이 이곳에 머물며 기도하였다고 한다.

중세시대부터 이곳은 스페인의 산티아고 데 콤포스텔라(Santiago de

Compostella)와 이탈리아 로마로 가던 중 들렀던 중요한 순례지였고 그 자체가 중요한 최종 목적지로 이는 줄곧 다사다난한 프랑스 역사와 함께한 곳이다.

2019년 4월 나는 한 달간 프랑스에 머물렀다. 그중 8일을 프랑스 남부 툴루즈(Toulouse)에 머무르며 인근 명소들을 둘러봤다.

날씨가 아주 쾌청한 4월 말 이른 아침, 툴루즈에서 기차를 타고 브리브 라가이아드(Brive La Gaillarde)역에 도착, 여기서 버스를 타고 로카마두르에 도착했다. 일반적으로 유럽 여행할 때 기차역에 내리면 도보로 시내 중심가에 바로 이르든지 아니면 대중교통을 이용하면 된다. 로카마두르에 도착했을 때 역시 그런 상황을 기대했다.

그런데 그야말로 썰렁하니 아무도 없는 작은 시골 역에 내려주는 게 아닌가. 영화 '바그다드 카페'의 첫 장면에 정장 차림의 독일 부인이 트렁크를 들고 도착하는 사막 휴게소가 연상되는 그야말로 아무도 없이 황량한 작은 시골 역이다. 휑하니 텅 빈 광장에 나 혼자 덩그러니, 개미 한 마리 보이질 않고 옆의 큰 길은 차들이 쌩쌩 달리는 대로변이다. 주위로 집들이 있지만 너무 고요하고 그야말로 초현실적인 황당한 상황이다.

아주 한적한 시골마을인데 표지판 하나 없고 바로 앞에 작은 호텔이 있는

산티아고 데 콤포스텔라로 향하는 옛 순례길

데 현재 영업하지 않고 셔터가 내려져 있었다. 어느 방향으로 걸어야 할지
감도 못 잡겠어서 주위를 기웃거리고 있는데, 한 십여 분 지나니 한 프랑스
가족이 이 역으로 걸어오는데 얼마나 반가운지.

십대 청소년 두 명과 부모가 각자 큰 트렁크를 하나씩 끌고 역으로 다가온다. 나는 '로카마두르의 검은 성모'를 보러 왔는데, 역을 잘못 내린 거 같다니까 이 그룹의 가장인 아버지가 걱정스러워하며 일러준다. 자기네 역시 길을 잘못 들어 한참 걸어왔다는 것이다. 순례지로 가는 길 초입까지 같이 가주겠다며 한 시간 넘게 한적한 숲길을 걸어야 한다고 한다. 그러면서 내가 시야에서 사라질 때까지 걱정스럽게 바라보며 손을 흔들어 준다. 그 친절이 너무 고마우면서도 대체 얼마나 멀길래 저렇게 걱정할까 은근히 걱정이 앞섰다.

나는 걷는 걸 아주 좋아하고 누구보다 걷는 건 자신 있다. 그래도 전혀 예상치 못한 상황이라 너무 당혹스러웠다.

알고 보니 예전에 이곳은 스페인 산티아고 데 콤포스텔라로 향하는 순례길이었는데 요즘은 더 이상 이 길을 이용하는 사람이 없어 이 지역 주민들만 다니고 있었다. 나는 인터넷 사이트에서 표를 구매했으니 현지상황을 모르고 이 작은 마을에 사는 주민들을 위해 운영되고 있는 버스를 탄 것이다.

걷다 보니 정말 중간 중간 '산티아고'와 '로카마두르'라 써 있는 길표지판이 나타나 반갑고 안심이 됐지만 솔직히 얼떨결에 걷는 순례길이라 전혀 즐길 마음의 여유가 없었다.

이곳에 오기 불과 3일 전, 나는 프랑스 중부에 있는 콩크(Conques)성당을 방문했다. 산티아고 데 콤포스텔라로 향하는 순례길, '비아 포디엔시스'(Via Podiensis, 일명 '프랑스길') 중 들러야 하는 대표적인 순례 성당이다. 그때는 기차역에서 콩크까지 5km 거리를 걸으려고 단단히 마음의 준비를 하고 갔는데, 하필 이른 아침부터 천둥 번개에 폭우가 쏟아진데다 도보길이 아닌 엉뚱한 곳에 내려 콩크까지 택시로 이동해야 했다. '산티아고'는 아니라도 5km라도 순례길을 걸어보고 싶었는데 보란 듯이 내 멋진 계획을 대폭 수정해야

만 했다.

그런데 전혀 예상치 않은 로카마두르에서 순례길이라니!

정말 인생은 내 계획대로 되는 게 아니구나. 휴우, 전혀 마음의 준비가 되어 있지 않지만 "콩크에서 못 걸은 걸 대신해야지" 하고 흐트러진 마음을 다잡고 열심히 걸었다.

로카마두르의 들판에서 양을 만나다

하지만 불안감과 당혹스러움도 잠시, 눈부시게 화창한 봄날 따스한 햇살을 가득 받으며 걷는 숲길은 믿기지 않는 아름다운 모습을 드러내며 굽이굽이 펼쳐졌다. 나는 그저 와아! 하는 감탄사를 연달아 내뱉으며 싱글벙글 실성한 사람 마냥 황홀해하며 걷고 있었다. 어느덧 나는 고요한 자연의 일부가 되어 형언할 수 없는 행복감과 평화로움에 젖어들었다.

그러다 좌측의 우거진 덤불이 끝나고 널따란 푸른 들판이 눈 앞에 펼쳐지는데, 거대한 양 떼가 잔디에 앉아 휴식을 취하다가 인기척에 놀라 후다닥 일어섰다. 나 역시 이 갑작스러운 대면에 소스라치게 놀랐다. 그리고 무엇보다 이 양들이 무서워 할까봐 조용히 미소 지으며 속삭였다.

"미안해, 나 나쁜 사람 아니야. 미안해, 미안해."

나는 양들의 의심 가득한 눈을 바라보며 불안한 양들을 안심시키려 최선을 다했다. 그러자 잠시 후 대부분의 양은 의심을 거두고 다시 평화로운 일상으로 돌아가 고개 숙여 풀을 뜯어먹거나 잔디에 다시 앉았는데 그중 몇 마리는 내가 그곳에서 사라질 때까지 꼿꼿하게 서서 나를 뚫어지게 쳐다봤다. 이 양 떼의 안위를 책임지는 우두머리 양일까 아니면 자존감이 남다른

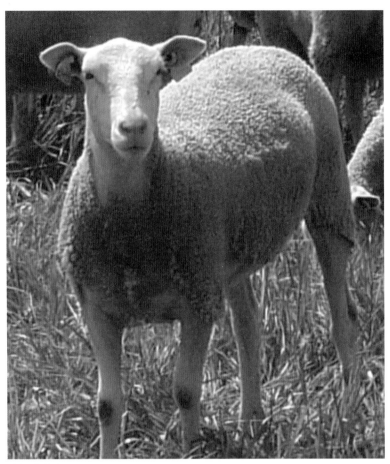

양을 만나다

'의식 있는 양'이었을까.

나는 여태껏 이렇게 많은 양을 한 자리에서, 그리고 불과 5m 거리에서 본
적이 없다. 다행히 나와 양들 사이에 철조망이 있었다. 만약 철조망이 없었
다면 나는 엄청난 공포를 느꼈을 것이다. 나는 이 많은 양들이 뿜어내는 엄
청난 자연의 기(氣), 생명의 기운을 느꼈다. 인간이 함부로 범접할 수 없는 원

천적 자연의 에너지를.

동양에서 한자 '양'(羊)은 '살찐 양이 아름답다(美)'고, 즉 제물로 바치거나 먹음직스러워 보여 보기 좋은 것이 '아름답다'는 의미로 이해했다. 그런데 이같이 포동포동한 양이 실제 무리지어 있으니 실제로 아름다운 풍경을 연출하고 있었다. 한자 '미'(美)에는 양 떼의 모습이 아름답다는 의미도 있었나 보다고 생각했다.

동·서양문화를 막론하고 양, 염소, 나귀, 개, 말, 소와 같은 동물들은 인간과 가장 가까웠다. 그중에서도 양은 고대시대부터 인간을 대신해 신에게 제물로 바쳐진 대표적인 희생 동물이다. 양은 목동들에 이끌려 자연의 드넓은 들판 또는 산에 올라 여유로이 풀을 뜯다가 인간에게 양젖을 제공해주고, 양털을 주었으며 끝으로 양고기가 되어 모두 내준다.

인류를 위해 십자가에 못 박힌 그리스도가 '천주의 어린양'(아뉴스 데이, agnus dei)이라 불리는 것도 모두 죄 없이 인간에게 주기만 한 '희생양'이기 때문일 것이다.

나는 나를 뚫어져라 바라보는 양을 계속 응시하며 부끄러운 나 자신을 보았다. 너는 수천 년간 무자비한 인간에게 자신을 내주기만 하면서 인간에 대한 억한 감정도 없이 어쩜 그리 깨끗하고 고귀한 얼굴을 하고 있는가.

그렇다. 나는 이들에게 침입자였다. 어찌 내가 이들 앞에서 그리도 뻔뻔스럽게 악한 이가 아니라고 장담할 수 있단 말인가.

나는 이 짧은 순례길에서 인간이 지구의 지배자로 아니 무법자로 군림하기 전, 그 옛날 거대한 평화가 지구를 감싸고 있을 때의 평화로움, 꿈속에서 그리는 '에덴의 평화'를 보았다. 양 떼가 자아내는 거대한 평화, 그 무거운 침묵을 보았다.

스위스의 사상가 막스 피카르트(Max Picard, 1888~1965)의 「침묵의 세계」

(1948년)에서 그 '침묵'에 대해 아래와 같이 설명하고 있다.

"동물들은 침묵의 구체적인 모습이다. 그들은 동물이기보다는 동물의 모습을 취한 침묵인 것이다. 마치 하늘의 성좌가 하늘의 침묵을 읊고 있듯이, 땅 위 동물의 모습은 대지의 침묵을 낭독하고 있다.

동물의 침묵은 무겁다. 동물의 내부에 있는 침묵은 돌덩어리처럼 굳어져 있다. 동물은 이 침묵의 덩어리를 누르고 소리친다. 동물은 그 야생성을 통해서 이 덩어리를 털어버리려고 한다. 그러나 그것은 이 침묵의 덩어리에 결박되어 있다.

동물 내부의 침묵은 고립되어 있다. 동물이 고독한 것은 이 때문이다."

나는 바로 로카마두르 들판에서 "대지의 침묵을 낭독하고 있는" 양을 보았다. 자연의 이치에 순응하며 주어진 매순간을 본능에 따라 열심히 살다가 때가 되면 아무 조건 없이 자신을 묵묵히 내어주는 양의 고귀하고 죄 없는 삶, 그 희생에 대해 생각한다.

길고 곧은 얼굴에 충직하고 믿음직스러운 작은 눈, 조용히 꼭 다문 입에서 기품이 느껴진다. 너는 수천 년간 인간을 대신해 희생당하고 고통을 당한 만큼 하느님의 축복을 듬뿍 받고 있는 존재임을 알고 있어서인 걸까. 대지를 품고 있는 너의 침묵 앞에서 경건해진다. 그리고 이 세상과 자신에 대해 늘 불만투성이인 나 자신을 돌아보니 부끄럽지 그지없다.

나는 영국의 신비주의 시인이자 화가인 윌리엄 블레이크(William Blake, 1757~1827)의 「천진의 노래, 양(羊)」을 조용히 읊어본다. 그의 양을 향한 따뜻한 시선과 깊은 통찰이 깊은 울림을 준다.

　　작은 양아, 누가 너를 만들었니?
　　누가 너를 만드셨는지 너는 아니?

너에게 생명을 주시고

시냇가에서, 들에서 너를 먹이시고

반짝이는 가장 보드라운 옷을 입히시고

모든 골짜기를 기쁘게 하는

그리도 연하고 고운 목소리를 너에게

주신 분이 누구신지 너는 아니?

작은 양아, 누가 너를 만드셨니?

누가 너를 만드셨는지 너는 아니?

작은 양아, 내가 알려 주마

작은 양아. 내가 알려 주마

그분은 네 이름과 같으시다

그분은 자신을 양이라고 부르신다

그분은 유순하고 온화하시다

그분은 작은 아기였다

나는 아가 그리고 너는 양

우리는 그분의 이름으로 불린다.

작은 양아, 하느님의 축복을!

작은 양아, 하느님의 축복을!

블레이크의 따뜻하면서 본질을 꿰뚫는 예리한 시상이 잔잔한 감동을 준다. 바로 양은 우리 자신인 길 잃은 한 마리 양이자 그 양을 찾아 헤메는 목

영적으로 빛나는 겸손한 세례자요한의 얼굴(부분)
'세례자 요한과 천주의 어린양(부분), 13세기, 샤르트르 노트르담 대성당(Cathédrale
Notre Dame de Chartres) 북쪽문 조각, 프랑스

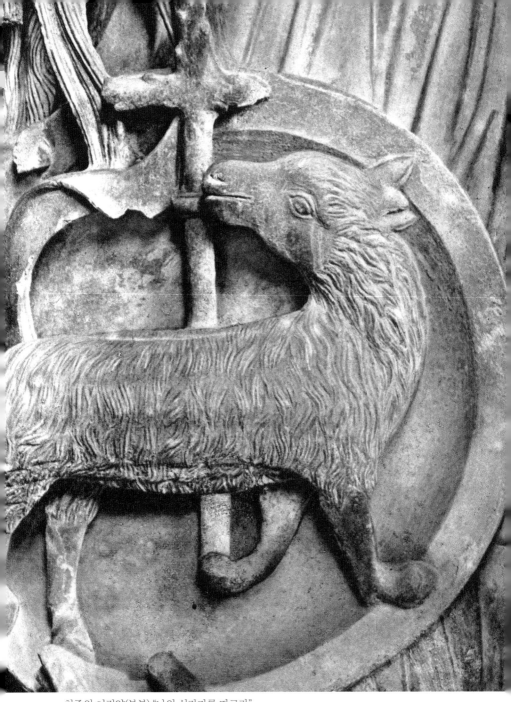

천주의 어린양(부분) "나의 십자가를 따르라"

자, 인간을 위해 죄 없이 십자가에 못 박힌 그분인 것이다!

내가 너를 보며 그리 친근하면서도 경이롭게 느낀 이유였구나.

또한 포르투갈의 시인 페르난도 페소아(Fernando Pessoa, 1888~1935)는 「양 떼를 지키는 사람」(1914년)에서 자신을 양 떼를 지키는 목동으로 등장시킨다.

> 나는 한 번도 양을 본 적 없지만,
> 본 것이나 다름없다.
> 내 영혼은 목동과 같아서,
> 바람과 태양을 알고
> 계절들과 손잡고 다닌다
> 따라가고 또 바라보러.
> 인적 없는 자연의 모든 평온함이
> 내 곁에 다가와 앉는다.

평화로운 자연과 혼연일체 되어 자연을 만끽하는 가난한 목동의 영혼은 자유롭다. 예기치 않은 순례길을 걷는 나 역시 이 순간 목동의 영혼을 가졌다.

페소아는 자연의 위대함과 신비에 대한 억지스러운 해답을 찾는 인간에게 말한다. 자연의 위대함은 그저 '스스로 그러함'(自然)에 있다고. 이는 인간이 미쳐 헤아릴 수 없는 신비의 경지에 있는 것임을 말해준다.

또한 이는 한국 불교를 대표하는 선승 성철 스님(性徹, 1912~1993)이 말씀하신 "산은 산이요, 물은 물이로다"와 일맥상통하지 않는가. 동서를 막론하고

자연의 이치는 공통된 것이니 본질적으로 같은 이야기를 하고 있다. 다음은 성철스님의 유명한 말이다.

> 꽃과 돌과 강의 감성에 대해 얘기하려면
> 그것들에 대해 모를 필요가 있다
> 돌, 꽃, 강의 영혼에 대해 말하는 것은,
> 스스로에 대해 그리고 자기의 가짜 생각들에 대해 말하는 것뿐.
> 천만다행이구나 돌이 그저 돌이라서,
> 강이 오로지 강이라서,
> 꽃이 단지 꽃이라서

그리고 '양이 그저 양이라서'.

양에 대한 사색

샤르트르의 세례자 요한과 천주의 어린양

서양미술에서 양이 등장하는 그림은 무수히 많다. 그리스도교 미술에서 뿐 아니라 평화로운 전원 풍경화에도 자주 등장한다. 그중 내게 남다른 감동을 주며 다가오는 작품 속 '양'들이 있다.

프랑스 샤르트르 노트르담 대성당은 프랑스 중세 고딕 성당 중 가장 아름답기로 손꼽히는 곳으로 12세기 초에서 13세기 중반에 걸쳐 건설되었다. 성모영보 때 성모가 두른 베일이 귀한 성유물로 모셔져 있는 이 대성당은 그 내부를 가득 메우는 아름다운 스테인드글라스와 내, 외부를 장식하는 조각들로 유명하다.

성당 북쪽문에는 '이사야, 예레미아, 시메온과 아기예수, 세례자 요한과 천주의 어린양, 천국의 열쇠와 성배를 든 베드로'의 모습이 조각되어 있다.

13세기 중세 조각의 정수를 보여주는 이 조각들은 하나같이 빼어난 걸작이다. 우아하게 길쭉하게 표현된 인물들의 시선은 모두 하늘에 계신 하느님을 향하고 있다. 마치 파라만장한 역사 속에서 신앙의 증인인 이들은 온갖 세상풍파에 불구하고 곧게 서 있는 돌기둥으로 영원히 그 자리에 서 있을

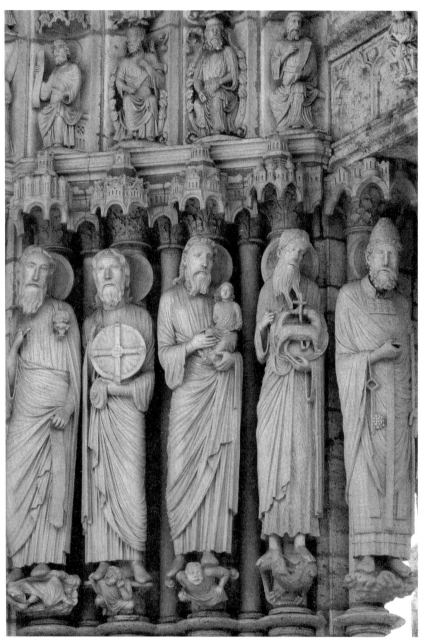

'이사야, 예레미아, 시메온과 아기예수, 세례자 요한과 천주의 어린양, 천국의 열쇠와 성배를
든 베드로', 13세기, 샤르트르 노트르담 대성당(Cathédrale Notre Dame de Chartres) 북
쪽문 조각, 프랑스

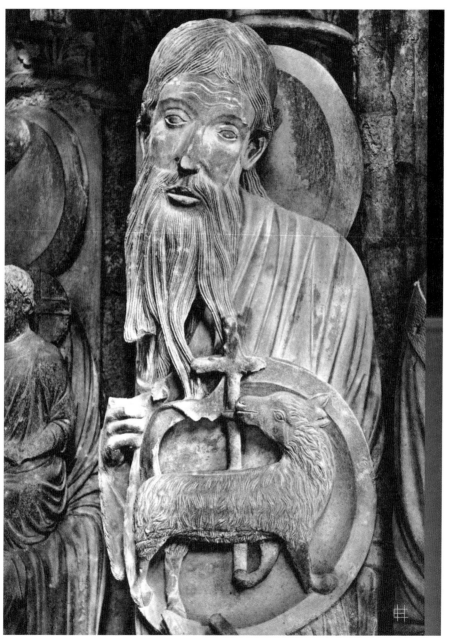

'세례자 요한과 천주의 어린양(부분), 13세기, 샤르트르 노트르담 대성당(Cathédrale Notre Dame de Chartres) 북쪽문 조각, 프랑스

것이다.

　그중 네 번째 인물인 '세례자 요한'을 살펴본다. 나머지 인물 중에서도 유독 호리호리 앙상한 몸에 핼쑥한 얼굴을 한 그는 고개를 약간 좌측으로 기울이고 있다. 사막에서의 길고 고된 생활로 뼈만 앙상하게 남은 그는 이 세상에서의 욕심을 모두 버리고 오로지 하느님에 대한 사랑 그리고 그에게 주어진 막대한 사명 완수에 대한 결의로 가득 찬 모습이다. 그래서인지 그는 청년이라는 것이 도무지 믿기지 않는 깊이 새겨진 이마 주름에 수척한 모습이다. 꿈을 꾸고 있는 듯 순수한 눈으로 하늘을 바라보는 맑게 정제된 그는 자신을 하느님께 온전히 봉헌한 모습이다. 그의 수척하고 겸손한 모습은 스위스 가톨릭 저술가인 모리스 젱델(Maurice Zundel, 1897~1975)이 일컫는 "사랑 안에서 사라진" 모습을 연상시킨다.

　　우리가 포기 상태가 되지 않으면 사명을 수행할 수 없습니다. 그리스도적 인간성이란 본질적으로 사랑 안에서 사라지는 것을 의미합니다. 자기 자신을 부풀리면 사랑할 수 없습니다. 사랑하는 대상이 숨 쉴 수 있는 공간이 되고자 자신을 비울 때 사랑할 수 있습니다.

　그의 손에는 우주를 상징하는 원반이 들려 있고 그 안에는 순수한 어린양이 고개를 돌려 십자가를 바라본다. 그는 바로 자신이 이 세상을 구원하는 십자가임을, 인류를 위해 죄 없이 희생당한 양임을 보여주고 있다. 세례자 요한 역시 조심스레 오른손으로 어린양을 가리키며 우리 시선이 양에게로 향하도록 인도하고 있다. 자신은 그저 구세주가 이 세상에 오기 전 길을 닦는 역할을 하는 자에 불과함을 겸손되이 자백하고 있다. 곱슬거리는 부드러운 털로 뒤덮인 어린양은 작고 순수한 눈으로 자신의 운명인 십자가를 끌어

안는다. 어린양의 여리면서도 꼿꼿한 자태에는 성스러운 기품이 배어 있고 그의 입가에 머금은 은은한 미소는 그가 바로 천상의 복락을 약속해주는 자라고 조용히 속삭여주고 있다.

신전에서 쫓겨나는 요야킴과 제물을 바치는 요아킴

이탈리아 북부 베네트주에 위치한 도시 파도바(Padova)의 부유한 은행가이자 고리대금업자인 엔리코 스크로베니(E. Scrovegni)는 작은 가족예배당을 지었고 내부는 당대 최고의 화가인 지오토(Giotto di Bondone, 1266~1337)에게 의뢰하여 경당 내부 전체를 그리게 하였다. 한쪽 벽면에는 '예수의 생애'가 그리고 다른 벽면은 외경(Apocrypha)인 「야고보 복음서」와 「황금전설」에 등장하는 성모의 부모, '요아킴과 안나' 이야기가 그려져 있다. 외경은 정경(正經)인 '성경'에서 제외된 문서들을 일컫는데, 이에 의하면 나사렛에서 무려 20년 넘게 결혼생활을 한 노부부 요아킴과 안나에게는 그때까지 아이가 없었다고 한다. 당시 유대교에서는 하느님께서 어여삐 굽어본 축복을 받은 자들에게만 자녀가 허락되었다고 믿었으니 이들은 하느님으로부터 버림받은 자들로 여겨졌던 것이다. 죄인으로 치부된 자임에 불구하고 하느님께 양을 봉헌하고 싶었던 요아킴은 신전에 어린양 한 마리를 바치기 위해 들어가려하나 유대 사제인 랍비가 가로막자 낙심하며 발길을 돌린다.

특이하게도 건축물의 상단부가 떨어져 나간 모습으로 표현된 것은 중세시대에 널리 사용된 표현 방법으로 건물 내부의 모습을 보여주기 위해 고안되었다. 또한 여기에 서양미술사 속 획기적인 변화가 있었으니 이는 천상의 고귀한 공간을 표현하기 위해 처음으로 추상적이고 화려한 황금색이 아

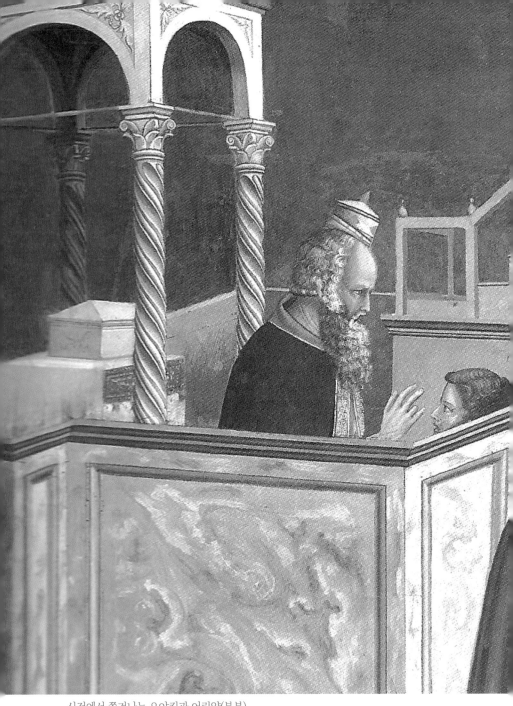

신전에서 쫓겨나는 요야킴과 어린양(부분)
'신전에서 쫓겨나는 요야킴', 1302~1306년, 지오토 디 본도네(Giotto di Bondone, 1266~1337),
프레스코화, 파도바 스크로베니 경당, 이탈리아

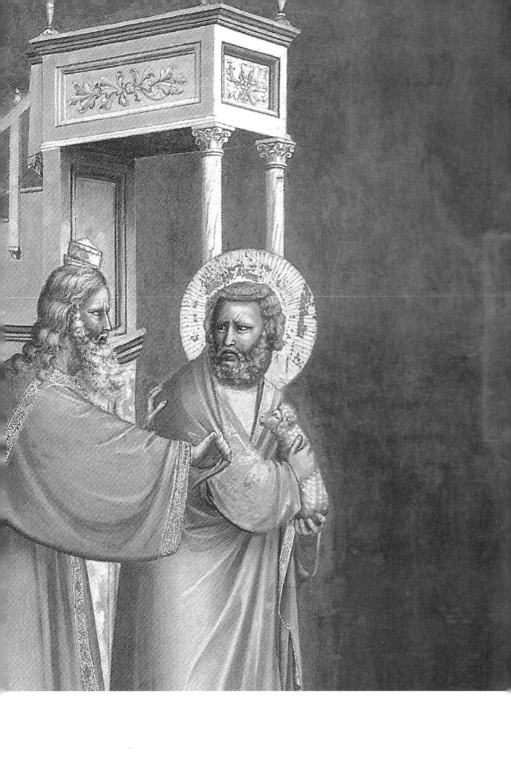

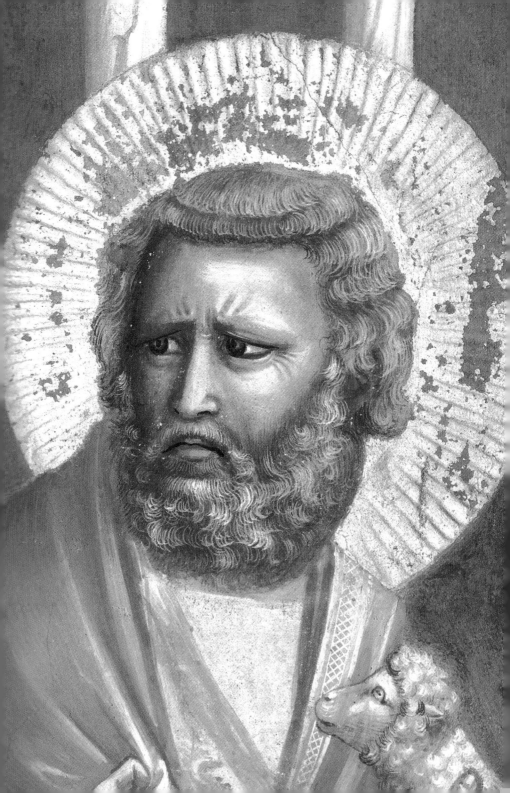

니라 코발트빛 푸른 하늘이 등장한 것이다. 이제 인간은 있는 그대로
의 자연을 관찰하여 화폭에 담아내기 시작한 것이다. 지오토가 그린
푸른 하늘은 과학적인 사고를 기반으로 발달한 이탈리아 르네상스가
꽃피기 무려 백여 년 전이나 앞선 표현이었다.

　뿐만 아니라 미간을 잔뜩 찌푸리고 있는 요야킴은 세상으로부터
버림받은 그의 난처한 상황과 자신의 처지가 실망스러우면서 분노가
치밀어오름과 동시에 아쉽고 절망스러운 표정으로 뒤를 돌아보고 있
는데 이 복잡미묘한 심정을 어찌도 이리 섬세하게 포착하게 표현해
내었는지 그저 놀라울 뿐이다.

　이같이 시대를 앞선 지오토의 '휴머니즘'은 다가올 르네상스 시대
를 예견하고 있다. 더 감동적인 것은 인간에만 국한된 것이 아니라 동
물을 포함한 자연의 모든 생명체를 향한 시선에서도 느껴진다는 사
실이다.

　팔에 안겨 있는 작은 양은 마치 이 곤혹스러운 상황을 모두 알고 있
는 듯 심기불편한 요아킴을 조심스레 올려다보며 위로하는 듯 느껴
진다. 요아킴과 어린양 간의 은근한 유대감이 느껴져 잔잔한 감동을
준다.

　그리고 더욱 감동적이고 놀라운 장면은 바로 '제물을 바치는 요아
킴'에 등장한다. 결국 유대공동체에서 버림받은 요아킴은 잠시 자연
속에서 양과 염소 떼를 돌보는 양치기들과 함께 지내게 된다. 그리고
신전이 아닌 산 위 정성스레 만든 제단에 양을 제물로 바친다. 그의
뒤에는 목동 한 명이 서서 이 광경을 지켜보고 있고 그 앞에는 하느님
의 천사가 이 작은 제사에 함께 하고 있다. 산 아래에는 양과 염소들
이 여유롭게 풀을 뜯거나 휴식을 취하고 있다. 구약시대 신에게 제물

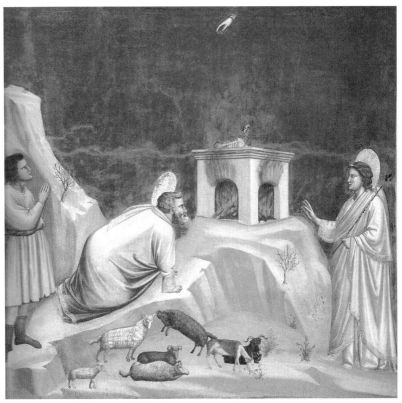

'제물을 바치는 요아킴'. 1302~1306년, 지오토 디 본도네(Giotto di Bondone, 1266~ 1337), 프레스코화, 파도바 스크로베니 경당, 이탈리아

을 바치는 것은 그에 대한 신심과 경배의 표현으로 마땅한 것으로 여겨졌다. 하늘에는 하느님의 손이 등장하는데 이는 하느님이 요아킴의 갸륵한 마음 의 표현인 제물을 흡족해하시고 어여삐 굽어보심을 보여주고 있다.

그런데 여기 정말 놀라운 장면이 숨겨져 있다. 온몸이 불태워져 뼈만 앙 상하게 남아 있는 양의 머리는 올곧게 하느님을 향하고 있고, 그의 육신에서 나온 어린양의 순수한 영혼은 대기 중에 부유하며 하느님을 올려다보고 있 는 것이다. 흐릿하게 표현된 날개를 활짝 편 양의 영혼은 하느님이 계신 빛 의 세계를 향해 수줍은 날갯짓을 한다. 양의 영혼이 인간의 얼굴을 하고 있

하늘로 오르는 양의 영혼(부분)

다니 지오토의 맑은 상상력이 마음을 훈훈하게 한다. 하느님을 기쁘게 해드리기 위해 선택된 희생양의 운명을 기꺼이 받아들이며 자신을 내놓는 어린 양의 고귀한 영혼을 이리 감동적이고 섬세하게 표현하다니. 지오토를 진정한 휴머니스트라고 부르는 이유를 단적으로 보여주는 아름다운 디테일이다. 지오토의 자연과 생명체에 대한 따뜻한 시선이 깊은 울림을 준다.

프랑스 신학자 자크 마리탱(Jacques Maritain, 1882~1973)이 이야기하듯이, 서양미술 속 지오토를 비롯한 거장들에 의해 "복음의 은총 안에서 인간과 화해한 대자연의 시대"(『시와 미와 창조적 직관』, 1954), 그 대망의 막이 활짝 열렸다.

시온산 위의 어린양

높다란 푸른 언덕 최정상에 위엄 있는 모습으로 서 있는 순백의 어린양이 있다. 오른 앞발로 붉은 십자가가 그려진 깃발을 휘날리는 기다란 십자가를 잡고 있고 머리에는 붉은 십자가가 있는 황금색 후광이 빛난다.

이는 회화 작품이 아닌 타피스트리(tapistery)로 만들어진 직조작품이어서 따뜻한 느낌을 준다. 유럽에서 14세기는 직조예술인 타피스트리 제작의 전성기인데, 파리 클뤼니 미술관에 소장된 '귀부인과 유니콘', '바이외 타피스트리'와 함께 '앙제의 타피스트리'는 프랑스 타피스트리의 대표적인 문화유산으로 손꼽히는 걸작이다.

1세기 말에 기록되었다고 전해지는 '요한묵시록'(Apocalypse)의 저자는, 만약 살아 있었다면 90대 노인이었을 예수의 제자 요한(복음사가)이 아니라 파트모스섬(Patmos)에서 그를 따르던 제자 중 한 명이었을 것으로 추정된다고 한다.

'아포칼립스'(Apocalypse)의 일반적 의미는 '재난', '세기말', '계시'인데, 이는 선과 악의 처절한 투쟁, 즉 하느님과 사탄 간의 갈등을 주제로 다루고 있다. 그 결말은 천상의 예루살렘에 있는 그리스도의 승리로 마무리된다.

프랑스 르와르 강변 인근 맨(Loire, Maine)강 연안에 있는 도시 앙제(Angers)의 앙제성(Château d'Angers)에 있는 이 걸작은 바로 이 성의 주인인 앙주의 루이 II세(Louis II d'Anjou, 1377~1417)가 주문하여 제작되었다. 이 장면은 요한묵시록 14장 1~5절을 형상화한 것이다.

"내가 또 보니 어린양이 시온 산 위에 서 계셨습니다. 그와 함께 십사만 사천 명이 서 있는데, '그들의 이마에는 어린양의 이름과 그 아버지의 이름이 적혀 있었습니다'. 그리고 큰 물소리 같기도 하고 요란한 천둥소리 같기

'시온산 위의 어린양'(부분), 1380-1382년, 장 봉돌(Jean Bondol) 도안, 파리 로베르 뿌아쏭(Robert Poisson)공방에서 제작, 타피스트리, '앙제의 요한묵시록 타피스트리' 중 네 번째 이야기 중, 1.54 x 2.41m, 앙제 성(Château d'Angers), 프랑스

도 한 목소리가 하늘에서 울려오는 것을 들었습니다. 내가 들은 그 목소리는 또 수금을 타며 노래하는 이들의 목소리 같았습니다. 그들은 어좌와 '네 생물과 원로들' 앞에서 새 노래를 부르고 있었습니다. (─) 또한 그들은 어린 양이 가는 곳이면 어디든지 따라다니는 이들입니다. 그들은 하느님과 어린 양을 위한 맏물로 사람들 가운데에서 속량되었습니다. 그들의 입에서는 거 짓을 찾아볼 수가 없었습니다. 그들은 흠 없는 사람들입니다."

앙제성의 어두운 전시실에서 만난 '요한묵시록 타피스트리'의 깊은 감동은 지금도 너무나 생생하게 간직하고 있다. 사실 감동이라는 표현이 맞지 않는 신비로운 성스러움이 가득한 작품이어서 단숨에 그 깊은 의미를 깨달

을 수 없는 작품이었다. 전체 길이가 무려 140m에 달하는 이 어마어마한 대작이자 걸작(현존 상태: 전체 2/3) 중 유독 나의 시선을 사로잡는 이미지들 중 '산 위의 어린양'이 있다. 언덕 위 곧게 서 있는 어린양은 그 누구도 범접할 수 없는 기품과 고고함이 넘치는 모습으로 서 있다. 마치 레이스처럼 펼쳐진 구름 위에는 '네 생물' 즉, 복음사가들을 나타내는 동물들이 있는데, 좌측에는 황소(루카)와 천사(마태오)가 그리고 우측에는 독수리(요한)와 사자(마르코)가 그를 경배하고 있다. 그 아래 양편에는 이마에 '하느님의 인장이 찍힌 흠 없는 사람들'이 그를 올려다보며 흠숭하고 있고, 또 그 아래에는 머리에 황금 왕관을 쓴 24명의 원로들이 고개를 들어 천주의 어린양을 경배한다. 하느님의 축복을 듬뿍 받은 녹음이 우거진 시온산 정상의 양은 구원의 깃발을 휘날린다. 구원의 희망은 성령의 바람을 타고 날아와 잠든 나의 마음을 깨운다.

양에 대한 경배

서양미술사 속 최고의 걸작으로 손꼽히는 '양에 대한 경배'(Adoration of the Lamb) 또는 '신비의 양'(Mystic Lamb)이라 불리는 작품이다. 이는 15세기 북유럽 미술의 거장, 반 에이크 형제(Hubert, ?-1426, & Jan, 1385(90)~1441) Van Eyck)의 공동작품으로, 놀라운 정교함으로 표현된 이 다폭제단화(polyptych)는 총 18개의 패널로 이루어져 있다. 그 화려하고 생기 넘치는 색채와 섬세한 세부 묘사가 아름다움의 극치에 이른다.

오늘날 벨기에 겐트(Gent) 성 바보 대성당(Saint Bavo Cathedral) 내 경당에 단독으로 모셔져 있는 이 걸작은 반드시 실물을 감상해야 작품의 위대함을

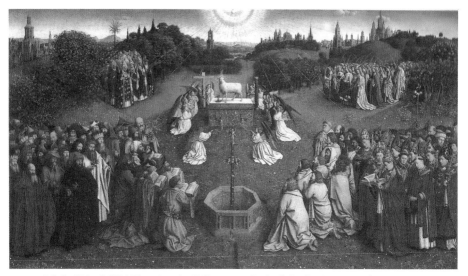

'양에 대한 경배'(부분), 1432년, 휘베르트 & 얀 반 에이크(Hubert, ?~1426, & Jan, 1385(90)~1441) Van Eyck), 다폭 제단화 중 하단 중앙패널, 목판에 템페라와 유채, 3.35 x 4.57cm, 겐트 성 바보 성당, 벨기에

어렴풋이나마 느낄 수 있다. 작품에서 뿜어져 나오는 놀랍도록 성스러운 기운과 눈앞에 보면서도 믿기지 않는 섬세한 필체에 그저 넋을 놓고 감탄사만 연발하게 된다. 나는 그 감동을 다시 느끼기 위해 여러 차례 방문했는데 이곳을 찾을 때마다 새롭고 놀라운 감동의 물결에 휩싸인다.

　이 제단화는 크게 상단부의 천상계와 하단의 지상계로 구분된다. 절정은 바로 지상계 중앙패널 한가운데 있는 주인공인 어린양이다. 전 세계 방방곡곡에서 밀려드는 거대한 인파는 중앙의 제대 위에 서 있는 어린양에게 경배를 드리기 위한 것이다. 그림 전경 중앙에는 에덴동산의 '영원히 목마르지 않는 샘'을 연상시키는 팔각형의 분수대가 있고, 이를 중심으로 왼편에는 구약의 족장과 예언자들이, 오른편에는 역대 교황들과 열두 사도가 있다. 좌측 후경 숲에는 푸른 옷을 입은 고해신부들, 그리고 맞은편에는 종려나무 가지

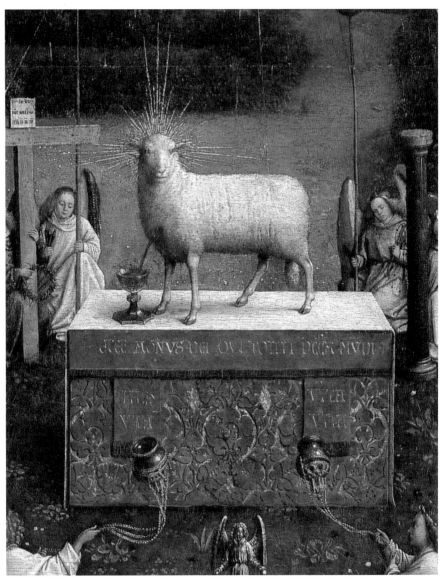

제단 위의 아뉴스 데이(부분)

를 든 순결한 처녀들의 행렬이 이어진다. 이 다양하고 거대한 인파의 행렬은 모두 중앙 제대 위에 서 있는 순백의 양에게로 향하고 있고, 양 위에 날개를 활짝 펼치고 있는 비둘기 형상의 성령은 가늘고 신비로운 금색 빛줄기를 쏟으며 온 세상을 고루고루 비추어준다.

이는 요한묵시록 7장 9절의 광경을 그린 것이다.

"그 뒤 나는 아무도 그 수를 셀 수 없을 만큼 많은 군중을 보았습니다. 그들은 모든 나라와 민족과 백성과 언어에서 나온 자들로써 옥좌와 어린양 앞에 서 있었습니다…… 그들은 큰 소리로 "구원을 주시는 분은 옥좌에 앉아 계신 우리 하느님과 어린양이십니다" 하고 외쳤습니다."

십자가, 기둥을 비롯한 그리스도의 수난 도구를 들고 있고 천사들 가운데 놓여 있는 제대 위는 화려한 붉은 천으로 감싸여 있고 그 위로 순백의 제대보가 덮여 있다. 바로 그 위에 천주의 어린양이 기품 넘치는 고귀한 자태로 곧게 서서 정면의 신자들을 바라보고 있고, 그의 옆구리에 난 상처로부터 흘러나오는 성혈은 황금 성배에 담기고 있다. 순백의 양은 "너희를 위하여 희생된 자"임을 조용하고 강렬하게 일러주고 있다. 비둘기 형상의 성령으로부터 내려오는 빛줄기는 그의 머리 위에 더욱 강렬한 스파클을 뿜어내며 빛난다.

또한 반 에이크 형제는 섬세하고 정교한 표현이 가능한 '유화 기법'(oil painting)을 개발함으로써 회화사에 기여한 바가 매우 큰데, 이는 극사실적인 표현을 통해 현실세계를 초월한 신비의 영역을 화폭에 포착하려 한 의지에서 비롯된 결과이다. 인류구원의 대의를 위해 온갖 고통을 기꺼이 감수하는 예수 그리스도, 천주의 어린양의 고귀한 자태가 온통 나의 눈과 마음을 사로잡는다.

세례자 요한과 복음사가 요한 제단화

일반적인 제단화 형태인 중앙패널과 양편에 날개가 달린 '세폭 제단화'(triptych)인 이 작품은 15세기 플랑드르 화가 한스 멤링(Hans Memling, 1440(?)~1494)의 걸작으로 벨기에 브뤼헤(Brugges)의 옛 성 요한병원 건물인 멤링 미술관에 소장되어 있다.

당시 반에이크 형제의 명성에 뒤지지 않는 대가로 인정받았던 멤링은 본래 독일 남부 셀리겐스타트(Seligenstadt) 태생으로 1465년부터 북유럽 상업과 문화의 중심지로 번성한 도시, 브뤼헤에 정착하여 이곳을 중심으로 활발한 작품 활동을 하였다.

15세기 북유럽 르네상스의 중심지 역할을 한 운하도시 브뤼헤는 당시 15세기의 건물들이 그대로 남아 있어 특유의 운치와 매력을 고스란히 느낄 수 있는 아름다운 도시이다. 벨기에에 살면서 그리고 한국에 돌아온 후에도 계속 이곳을 찾을 때마다 새롭게 다가오는 매력에 흠뻑 빠지곤 한다. '지붕 없는 미술관'이라 불리는 것이 결코 과장이 아닌 아름다운 곳이다.

'세례자 요한과 복음사가 요한 제단화'는 멤링 미술관의 대표적인 소장품이기도 하지만 내가 예전부터 남다른 애정을 갖고 있는 작품이기도 하다. 바로 이 성 요한 병원 성당을 위해 제작된 이 아름다운 제단화는 멤링 특유의 균형 잡힌 차분한 구도와 화려하면서도 차분한 색감이 정밀하고 절제되어 표현되었다. 중앙패널 중앙 옥좌에 앉은 성모자를 중심으로 이들 앞에는 알렉산드리아의 성녀 카타리나가 자신이 고문당한 기구인 수레바퀴와 칼과 함께 묘사되어 있고 그 맞은편 녹색 드레스를 입은 성녀 바르바라 뒤에는 그녀가 탈출한 석탑이 묘사되어 있다.

성모자 뒤로는 이 제단화가 헌정된 두 명의 요한이 서 있는데 좌측 날개

'세례자 요한과 복음사가 요한 제단화', 1474~1479년경, 한스 멤링(Hans Memling, 1440(?)~1494), 세폭 제단화, 중앙패널: 174 x 174cm, 날개 each 176 x 79cm, 브뤼헤 멤링 미술관, 벨기에

전체에는 참수 당한 세례자 요한의 이야기가, 그리고 우측에는 파트모스 섬에서 요한묵시록을 기록한 복음사가 요한(실제로 요한의 제자라고 알려짐)의 모습이 환상적으로 묘사되어 있다.

성모 뒤 우측에는 붉은 옷차림의 복음사가 요한이 황금 성배를 들고 있고, 여기서 뱀이 기어 나오는데, 이는 에페소의 한 사제가 요한에게 독이 든 물을 주자 요한이 이를 뱀 혹은 작은 용으로 둔갑시켰다는 일화를 담고 있는 것이다. 좌측에는 낙타털옷을 입은 세례자 요한이 있고 그 뒤로 작은 양이 따르고 있다.

내가 이 제단화에서 가장 매료된 부분은 환상적인 서정성이 녹아 있는 우측 날개인 '파트모스 섬의 복음사가 요한'과 바로 중앙패널의 세례자 요한 뒤에 있는 '순백의 어린양'이다. 세례자 요한 뒤에 있어서 자칫 목자를 따르

세례자 요한 뒤 순백의 양(부분)

는 온순한 양으로 보이는 그는 조용히 그 존재감을 드러내려는 '천주의 어린양'이다. 왼쪽 앞발을 살짝 들어 올려 앞으로 걸어 나올 듯한 절제된 움직임은 정적인 화면에 은은한 역동성을 불어넣어 줌과 동시에 그 뒤로 푸르게 펼쳐지는 천상의 풀밭으로 우리를 초대한다. 화려한 제단화의 크게 표현된 인물들에 비해 작은 몸집의 양이라 자칫 소소한 디테일로 지나칠 수 있는데도 불구하고 이 양의 존재감은 강렬하다. 나는 이 그림을 처음 보는 순간이 작은 양의 고귀한 모습에 사로잡혔고 어느덧 내가 마음속에 그리는 그리스도의 모습으로 자리잡게 되었다. 요란하지 않고 조용히 자신의 때를 기다리는 그의 겸손과 진지함이 드러난다.

자주 잊고 살며 길을 잃고 방황하곤 하지만, 지금 이 순간 조용히 내 뒤에서 지지를 보내고 있는 순백의 양. 그 고귀한 분의 존재를 느끼고 마음의 위안을 얻는다. 세상이

170

어지러울수록 더욱 돋보이는 것은 침묵의 무게이다.

명상하는 세례자 요한

이 작품은 15세기 후반에서 16세기 초 활동한 북유럽 플랑드르미술의 거장, 히에로니무스 보쉬(Hieronymus Bosch, 1450(?)~1516)의 작품이다. 기발하고 독창적인 상상력에 환상적인 화풍을 구사하는 보쉬는, 20세기 초 등장한 초현실주의 화가들에게는 물론 우리 현대인에게 끝없이 영감을 불어 넣어준다. 희한하게도 그가 탄생시킨 기괴한 조합의 괴물들은 혐오스럽지 않고 오히려 친근하면서 아름답게 느껴진다.

이 작품은 네덜란드 스헤르토헨보쉬('s-Hertogenbosch) 태생인 보쉬가 이 도시의 '축복받은 성모 형제회'(Brotherhood of Our Blessed Lady)를 위해 그린 대형 제단화 중 좌측 날개 부분이다. 불과 40여 cm의 작은 그림임에 불구하고 그의 독특하면서 매력적인 회화 세계의 매력을 보여주는 데 부족함이 없다.

푸른 하늘 아래 녹음이 우거진 평화로운 전원풍경을 배경으로 펼쳐지는 장면이다. 연녹색 이끼로 뒤덮인 바위에 한 손으로 턱을 괴고 바닥에 비스듬히 누워 있는 세례자 요한이 있다. 그리스도의 수난을 예고하는 붉은 옷차림의 요한은 두 눈을 지그시 감고 깊은 명상에 잠긴 듯 보인다. 그는 바위 아래에 조용히 앉아 있는 양을 가리키고 있는데 이는 요한 1장 29~30절을 연상시켜준다. "보라, 세상의 죄를 없애시는 하느님의 어린양이시다. 저분은 '내 뒤에 한 분이 오시는데, 내가 나기 전부터 계셨기에 나보다 앞서신 분이시다.' 하고 내가 전에 말한 분이시다."

구세주가 이 세상에 오기 전 등장한 마지막 예언자로 그리스도의 길을 닦

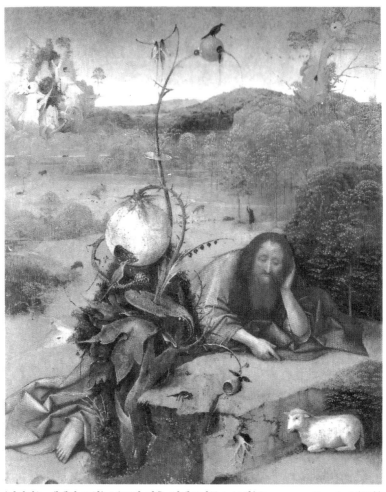

'명상하는 세례자 요한', 1488년 이후, 히에로니무스 보쉬(Hieronymus Bosch, 1450(?)~1516), 목판에 유채, 49 x 40,5cm, 마드리드 라자로 갈디아노 미술관, 스페인

는 막중한 임무를 맡은 세례자 요한이 깊은 우울에 잠긴 듯 보이는 것은, 십자가에 못 박히게 될 예수의 운명. 그리고 깨우치지 못하는 인간의 어리석음이 안타까워서일 것이다. 하지만 그는 이 모두 인류구원을 위한 하느님의 위

172

대한 계획 안에 있는 것임을 알고 있다.

화면 중앙에는 환상적인 모습의 거대한 식물이 서 있다. 모두 3개의 둥근 열매를 달고 있고 이 식물 앞에는 작은 새가 한 마리씩 있는데 이는 14세기 플랑드르 벨기에의 신비주의자인 얀 반 뤼스브뢰크(Jan Van Ruysbroeck, 1293~1381)의 '영혼의 상징'에 대한 은유를 형상화한 것이다. 풍요, 영원성 그리고 영적 축복을 의미하는 '석

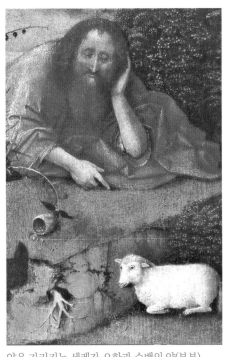

양을 가리키는 세례자 요한과 순백의 양(부분)

류'(pomegranate) 또는 약물 식물로 마법의 힘이 있다고 여겨지는 '만드라고라'(mandragora)를 닮은 둥근 열매가 달린 식물은 아라베스크의 곡선을 만들며 하늘로 뻗어 자란다. 식물 맨 하단의 작은 열매 앞에는 뻣뻣하게 굳어버린 죽은 새 한 마리가 있고, 중앙의 커다란 열매 앞에는 씨앗이 가득 들어있는 구멍에 뾰족한 부리로 씨를 쪼아먹는 새 한 마리가, 그리고 줄기 꼭대기의 작은 열매 위에는 검은 새 한 마리가 앉아 있다. 하단의 죽은 새는 죄 속에 빠져 있다가 결국 죽음에 이른 영혼을, 중앙의 새는 악의 유혹에 빠져 세속적 쾌락에 탐닉하는 영혼을 그리고 나무 꼭대기의 새는 하느님 가까이 있는 영혼으로 세상의 온갖 유혹을 극복하고 빛의 은총을 받은 영혼을 상징한다. 줄기 옆 가지에는 메뚜기가 두 마리 매달려 있는데 이는 바로 세례자 요

한이 광야에서 먹은 양식으로 이곳이 바로 광야임을 말해준다.

보다 높은 차원의 영적 삶을 지향하는 우리는 저 식물 꼭대기에 앉아 있는 새가 되기 위해 그리고 우리 영혼을 고양시키기 위해 끊임없이 꿈꾸고 노력할 뿐이다.

'창조의 어두운 이면'을 상징하는 식물의 뿌리는 견고한 바위 덩어리를 뚫고 나왔다. 생명의 원천의 놀라운 힘임과 동시에 그의 무서운 위력을 암시해준다. 하지만 그 앞에는 온 천지 삼라만상의 이치에 초연한 듯 묵묵히 자신의 때를 기다리고 있는 '어린양'이 있다. 요란하게 자신을 드러내지 않고 조용히 지상에서 자신의 임무를 완수할 때를 기다리고 있다.

세상의 본질, 뿌리의 힘을 굴복시키는 자, 또는 뿌리 그 자체인 '아뉴스 데이'는 항상 그 자리에 있었고, 지금도 있으며 앞으로도 계속 있을 것이다.

천주의 어린양

"내가 진실로 진실로 너희에게 말한다. 너희가 사람의 아들의 살을 먹지 않고 그의 피를 마시지 않으면, 너희는 생명을 얻지 못한다. 그러나 내 살을 먹고 내 피를 마시는 사람은 영원한 생명을 얻고 나도 마지막 날에 그를 다시 살릴 것이다. 내 살은 참된 양식이고 내 피는 참된 음료이다. 내 살을 먹고 내 피를 마시는 사람은 내 안에 머무르고, 나도 그 사람 안에 머무른다. 살아계신 아버지께서 나를 보내셨고 내가 아버지로 말미암아 사는 것과 같이, 나를 먹는 사람도 나로 말미암아 살 것이다."

이는 요한복음 6장 53~57절로, 미사 중 거행되는 영성체 의식은 바로 그리스도의 살과 피인 면병과 포도주를 먹으며 그리스도의 희생을 기억하고

'천주의 어린양'(Agnus Dei), 1635~1640년, 프란체스코 데 수르바란(Francisco de Zurbaran, 1598~1664), 캔버스에 유채, 36 x 62cm, 마드리드 프라도 국립박물관, 스페인

그 의미를 마음에 되새기는 시간이다.

또한 미사 중 신자들은 이같이 읊는다.

"천주의 어린양, 세상의 죄를 없애시는 주여, 자비를 베푸소서./천주의 어린양, 세상의 죄를 없애시는 주여, 평화를 주소서."

내가 이 그림을 만난 것은 스페인 마드리드 프라도 국립박물관에서이다. 고등학생이던 당시 처음 프라도를 찾은 나는 수르바란(Francisco de Zurbaran, 1598~1664)이라는 작가에 대해 전혀 알지 못했고 그저 설레는 마음으로 박물관의 멋진 그림들을 둘러보았다. 풋풋한 십대시절, 그림에 대한 아무런 선입견과 사전지식 없이 맞닥뜨리게 된 '천주의 어린양'(Agnus Dei)과의 놀라운 대면이어서 더욱 강렬했던 것일까. 그때의 감동이 지금도 생생하다.

네 발이 꽁꽁 묶여 꼼짝 못하는 백색의 숫양이 탁자 위에 놓여 있다. 인간을 구원하기 위해 스스로 제물이 되어 하느님께 봉헌된 구세주 예수 그리스

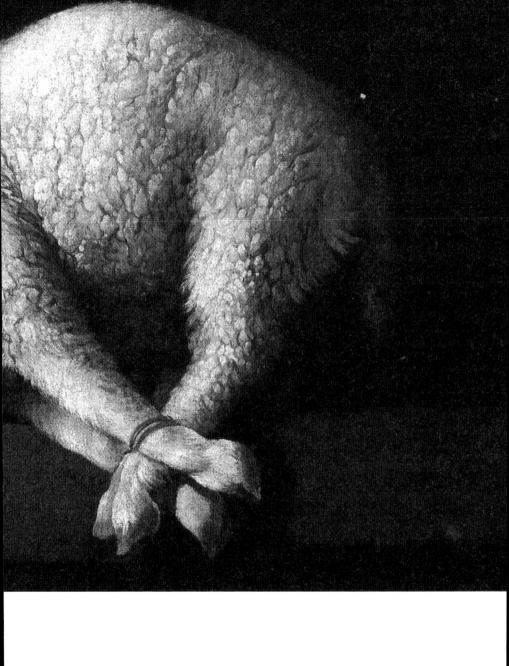

도의 상징이다. 극사실적인 섬세함으로 그려진 양은 칠흑 같이 어두운 배경 속에서 눈부신 빛을 받고 있는데, 암흑을 뚫고 구원의 빛으로 이 세상에 온 그리스도의 모습이다. 암흑 속 빛 그 자체이다. 17세기 스페인의 심오한 종교성이 느껴지는 사실주의적 작품을 그린 수르바란은 스페인 남부도시 세비야(Sevilla)의 공식 화가였고 후에는 합스부르크 왕가의 펠리페 4세(Felippe IV, 재위 1621~1665)의 궁정화가로도 활동하였다. 특히 명상하거나 기도하는 프란체스코 성인을 비롯한 성인과 정물을 즐겨 그렸다. 그의 뛰어난 묘사력이 돋보이는 이 작품에서는 양의 폭신폭신한 털의 질감이 생생하게 표현되어 그 폭신한 감촉이 생생하게 느껴지고, 때가 묻어 꼬질꼬질 거무튀튀하고 군데군데 뭉쳐 있는 털의 뭉친 표현까지 놓치지 않고 표현하여 더욱 생생하게 다가온다. 연약하고 결백한 양은 자신에게 처해진 피할 수 없는 가혹한 운명을 감지했는지 반쯤 감긴 눈에서는 지친 기색이 역력하다. 영적인 충만과 숭고함이 느껴지는 양은 절망의 암흑 속 환한 빛이 비치는 드라마틱한 연출을 통해 천상의 오묘한 신비를 은근히 드러내고 있다. 그리고 깊은 침묵 속에서 속삭인다. 이 희생이 결코 부질없는 것이 아니라고.

목자들의 경배

어두운 마구간 안이 연상되는 공간에 따뜻한 기운이 감싸인 매력적인 그림이다. 프랑스 북동부 알자스-로렌(Alsace-Lorraine)지방 출신인 조지 드라 투르(Georges de La Tour, 1594~1652)의 작품이다. 1593년 제빵사의 아들로 태어난 그는 1617년 귀족 신분인 여인과 결혼하고 아내 고향인 뤼네빌(Lunéville)에 공방을 설립하고 번창하다가 계속되는 전쟁과 페스트를 피해

'목자들의 경배', 1644년, 조지 드 라 투르(Georges de La Tour, 1594~1652), 캔버스에 유채, 107 x 137cm, 파리 루브르 박물관, 프랑스

1639년 파리로 건너가 루이 13세의 궁정화가로 활동하였다. 명성 있는 화가로 비교적 평탄한 삶을 산 그는 이탈리아 로마에서 미켈란젤로 카라바죠(Michelangelo Merisi da Caravaggio, 1573~1610)의 혁신적인 명암법(chiaroscuro)을 배우고 이를 바탕으로 자신만의 은은하면서 강렬하고, 성스러우면서도 인간미 넘치는 화풍을 고안해내기에 이르렀다. 줄곧 고향 알자스-로렌 지방에서 활동하다가 1652년 유행성 출혈열로 숨을 거두었다. 탄생, 고통, 악의 덫에 걸린 어리석은 인간, 그리고 죽음 등의 인류 보편적 주제를 다루는 그의 그림의 가장 큰 특징이자 매력은 바로 거룩한 '침묵의 대화'의 장으로 우리를 초대하고 있다는 것이다.

아기예수에게 경배하는 어린양

중앙에 작은 구유가 있고, 포근하게 꾸민 짚더미 위에 갓 태어난 아기가 새록새록 잠들어 있다. 유대 풍습에 따라 신생아를 천으로 꼭 감쌌는데, 이는 동시에 수의를 연상시키며 그의 십자가 위의 희생을 예고하고 있다. 좌측에는 따뜻한 주홍색 옷을 입은 마리아가 그를 향해 두 손 모아 경건하게 기도드리고 있고 그 맞은편에는 나이가 지긋한 요셉이 조심스레 초를 밝혀 이들 모자를 비추어준다. 왼손으로 불빛을 살짝 감싸고 있는 그는 우리 시선이 중앙에 있는 아기 예수에게 집중하도록 인도한다. 중앙에는 별을 보고 따라온 세 명의 목동들이 아기 예수에게 경배를 올리고 있다. 맨 우측의 여인은 신선하게 짠 우유를 선물하고, 중앙의 목동은 모자를 벗어 경의를 표하며 아기를 경배하고 있다. 가난한 그는 자신이 가장 아끼는 피리를 아기에게 선물하려 하고, 그 옆의 목동은 양을 지키는데 꼭 필요한 지팡이를 선뜻 선물하려 한다. 가난한 자들의 진심어린 선물이니 그 어떤 황금보화보다 값진 것이다.

그리고 여기서 놓칠 수 없는 어여쁜 어린양 한 마리도 아기 예수에게 인사를 한다. 천진난만하게 두 눈을 꼭 감고 잠들어 있는 아가에게 인사드리는

어린양의 순수하고 사랑스러운 모습에 어찌 매료되지 않을 수 있을까. 이 어린양은 다름 아닌 구유 위의 아기 예수이기도 하다. 파리 루브르 박물관에서 처음 만나고 반한 이 어린양은 점차 상실해가는 진정한 순수를 그리고 그의 순수한 희생을 기억하라고 일깨워준다.

속죄염소

사전적 뜻풀이를 보면, '집단의 결속을 위해 부당한 방식으로 희생당하는 자'를 일컬어 '희생양'이라 한다. 영어 '스케이프고트'(scapegoat)에서 'goat'는 염소인데 여기서 양과 같은 의미로 쓰이는 이유는 크게 두 가지로 볼 수 있다. 첫째, 고대시대부터 양을 칠 때, 염소와 양을 함께 길러 염소가 풀을 뜯어 솎아놓으면 양들이 풀을 뜯어 먹는 시스템으로 관리되었다고 한다. 예로부터 인간이 신에게 제물로 양을 바친 기록은 기원전 3,000년경의 메소포타미아 문명에서도 찾을 수 있고 이는 계속해서 유대 전통으로 이어진다. 둘째, '희생양'이라는 표현은 성경의 그리스어를 라틴어로 번역한 것으로, 히브리어 원전의 의미를 문자 그대로 하면 '떠나가는 양'의 뜻을 갖고 있는 데에서 유래되었다고 한다.

이 그림은 1848년에서 1853년까지 영국에서 발달한 '라파엘전파'(The Pre-Raphaelites)의 대표 작가 중 한 명인 윌리엄 홀먼 헌트(William Holman Hunt, 1827~1910)의 '속죄염소'다. 이탈리아 르네상스 전성기를 대표하는 화가 라파엘로(Sanzio Raffaello, 1483~1520) 전인 르네상스 전기 및 중세시대에서 '이상'(Ideal)을 찾은 미술운동, '라파엘전파'는 중세 특유의 깊은 종교성과 서정성, 그리고 진지한 진실성이 배어 있는 장인정신을 모범으로 삼았다.

'속죄염소', 1854년, 윌리엄 홀먼 헌트(William Holman Hunt, 1827~1910), 캔버스에 유채, 85.7 x 138.4cm, 리버풀 레이디 리버갤러리, 영국

헌트는 1854년 이후 이집트와 팔레스타인을 여행하며 '성경' 주제의 정경과 장면들을 포착하는 데 몰두했는데 마치 현미경으로 관찰한 듯한 정확성이 두드러지는 묘사력, 강렬하고 선명한 색채, 명확한 명암효과를 주어 표현하는 것이 그의 화풍의 특징이다.

이는 구약의 레위기 16장에 나오는 유대인의 속죄의식을 주제로 하고 있다. 해마다 한 번씩 대제사장이 염소 두 마리를 선택해서 그 중 한 염소 머리에 두 손을 얹고 부족이 저지른 모든 죄를 그 짐승에게 전가시켜 홀로 낯선 광야로 떠나보내는 의식을 거행했다.

속죄염소의 뿔은 탈무드에 나오는 붉은 모직 끈으로 장식하는데 이는 후에 그리스도가 쓰게 될 가시관을 예고하는 것이다. 만약 이 짐승이 산채로

발견되고 붉은 끈이 흰색으로 변하면 신이 그 속죄를 받아주셨음을 의미하였다. 하지만 대부분의 경우 염소가 걸어야 하는 황량한 땅은 소금 침전지로 이 지역은 끈적끈적한 검은 아스팔트 찌꺼기로 가득하여 여기서 식량을 찾는 것은 고사하고 걷는 것 자체가 고통 그 자체였을 것이다. 인간의 죄사함을 위해 이 끔찍한 고통을 겪으며 죽어간 수많은 말 못하는 짐승들을 상상하니 마음이 너무 아프다.

집요하게 '진실된 표현'을 찾은 헌트는 현장감 넘치는 표현을 화폭에 담기 위해 하느님이 타락한 소돔과 고모라를 벌했다고 전해지는 사해의 유스담 (Usdam) 지역을 직접 찾아가 이곳에 이젤을 세워놓고 그렸다고 한다. 이 혹독한 자연환경 속 사방에 흩어져 있는 동물 뼈는 이 죄 없는 동물이 당할 운명, 즉 그리스도의 운명을 예견하고 있는 것이다.

벌써 지칠 대로 지쳐 눈에 초점을 잃은 염소의 처참한 모습은 그가 더이상 버티기 힘든 지경에 이르렀음을 보여준다. 이 세상에 얼마나 많은 '희생양'들이 오늘도 소리 없이 죽어가고 있는가.

인류 역사 속 정의의 이름으로 또는 권력에 대한 욕망으로 무고한 목숨을 앗아간 인간의 잔인함을 생각하니 한없이 부끄러운 마음이 밀려온다. 구원의 기약 없이 오로지 죽음을 향해 힘겹게 발을 떼는 염소의 모습을 보니 가슴이 먹먹해진다.

구약의 이사야서 53장 4~5절을 읽으며 역사 속 죽어간 수많은 '희생양'들, 속죄염소 및 희생제물로 바쳐진 동물들을 기억한다. 이는 죄없이 십자가에 매달린 그리스도의 모습이다.

그는 우리의 병고를 메고 갔으며 우리의 고통을 짊어졌다. 그런데 우리는 그를 벌받은 자, 하느님께 매맞은 자, 천대받은 자로 여겼다. 그러나 그가 찔린 것

은 우리의 악행 때문이고 그가 으스러진 것은 우리의 죄악 때문이다. 우리의 평화를 위하여 그가 징벌을 받았고 그의 상처로 우리는 나았다.

양치기 소녀

내가 대학생 시절 파리 오르세미술관을 방문하고 첫눈에 반한 그림, 바로 장-프랑수아 밀레(Jean-François Millet, 1814~1875)의 '양치기 소녀'이다. 누군들 이 그림을 보고 사랑에 빠지지 않을 수 있을까. 그림을 바라보면 여기서 뿜어나오는 은은한 축복의 빛에 물들고 마음의 평화를 얻게 된다.

19세기 중반 프랑스에서 발달한 다양한 미술경향 중 '자연으로의 회귀'를 주장한 자연주의(Naturalism)가 추구한 자연에 대한 동경은 18세기 스위스 사상가인 장-자크 루소가 주장한 '인간의 선한 본성으로의 회귀', 즉 '자연상태'로 돌아가는데 있다는 믿음에 근거한 것이다. 일찍이 화려한 대도시를 떠나 파리 근교 바르비종(Barbizon)의 평화로운 전원에서 이와 같은 예술철학을 공유한 예술가들이 모여 살았는데 이들을 '바르비종파'(Barbizon school)라고 한다.

노을 질 무렵 수평선 너머 끝없이 펼쳐지는 들판을 배경으로, 머리에 붉은 두건을 쓴 앳된 소녀가 양 떼를 뒤로하고 서 있다. 포동포동 살찐 양들은 모두 풀을 뜯는데 몰두해 있고, 멀리 우측에 있는 충실한 개 한 마리가 양 떼를 지키는 모습이 대견하고 믿음직스럽다. 본인에게 주어진 임무에 최선을 다하는 개의 순수함과 충직함이 그대로 전해진다. 일상 속 성경과 함께 생활한 밀레가 양치기 모습을 즐겨 그린 것은 그저 시골에서 친근하게 마주치는 풍경이어서만은 아닐 것이다. 구약에 나오는 욥은 그의 재산을 헤아릴 때도 양 떼들로부터 시작하였고, 이스라엘의 조상인 롯, 이사악, 아브라함, 그리고

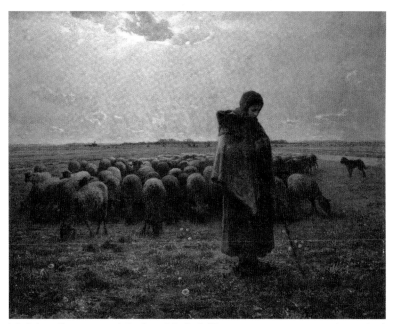

'양치기 소녀', 1862~1864년, 장-프랑수아 밀레(Jean-François Millet, 1814~1875), 캔버스에 유채, 81 x 101cm, 파리 오르세 미술관, 프랑스

야곱 모두 목자들이었다. 이들은 별들을 잘 알고 예견하는 능력을 지니는 등 대자연 속 하느님과 가장 가까이 사는 자들이었다.

밀레의 작품 중 널리 알려진 '만종'(Angelus)에서와 같이 이 소녀도 양들이 풀을 뜯는 여유로운 틈을 타서 지팡이에 기대고 있다. 기도를 드리고 있는 것인지, 행복한 몽상에 잠겨 있는 것인지 아니면 그저 딴청을 피우고 있는지 고개를 숙이고 있다. 무한대로 펼쳐진 드넓은 들판 한가운데 서 있는 이 순박한 소녀에게서 대자연 속 겸허하고 나약한 모습으로 서 있는 인간이자 고결하고 강직한 인간을 발견한다. 이같이 밀레는 위대한 대자연의 위용이 느껴지는 풍경 속 가난하고 성실하게 사는 인간의 모습을 그렸는데, 묘하게도 종교적인 감흥과 위엄이 느껴지는 것은, 그가 시골에 살며 일상에서 느끼는

거룩함이 작품 속에 고스란히 배었기 때문일 것이다. 구름 너머로 잠시 모습을 감춘 태양은 그 사이로 눈부신 햇살을 보이며 자연의 모든 사물을 고루 비추고 있는데, 이는 바로 하느님의 축복, 그 뜨거운 사랑의 표현이다.

고요하고 평온한 침묵이 뒤덮인 전원에서는 신의 끝없는 사랑과 자비 그리고 자연 속 조화를 이루며 힘겹지만 꿋꿋하고 고고하게 살아가는 인간의 모습을 발견하게 된다. 오스트리아의 낭만주의 시인인 릴케가 이 그림을 보고 노래하듯, "한 그루의 나무처럼 목자가 서 있다. 바르비종의 광야 속에서 단 혼자 서 있는 것이다."

성경에 나오는 '에덴동산'은 바로 이런 모습이 아닐까. '에덴동산'에서도 인간의 숙명인 고독을 피할 수는 없다. 여유로이 풀을 뜯는 양 떼는 서로를 의지하며 주어진 순간에 충실할 뿐이다.

다시 로카마두르로 향하다

영원한 성지, 로카마두르

무려 이천 년이 넘는 그리스도교 역사를 가진 유럽에서 '교회의 어머니'인 '성모'의 존재는 줄곧 신자들의 삶 속 깊이 함께했다. 기쁠 때나, 슬플 때나, 전쟁과 같은 위기의 상황일 때나 항상 성모를 찾아 간곡한 기도를 드린 신자들은 절망의 순간, 성모에게서 위안을 받았고 기도에 대한 응답을 받고는 감사기도를 바쳤다.

프랑스 중남부 미디 피레네(Midi-Pyrénées) 쿠엘시(Quercy) 지방의 알주(Alzou) 골짜기에 높이 110~364m의 석회암 절벽이 있는 곳에 '로카마두르의 검은 성모'(Notre Dame de Rocamadour)가 있다. 매년 150만 명 이상의 관광객이 찾는 프랑스의 대표적인 순례지이다. 교황청에서 인정한 세계 4대 성지 중 하나인데, 예루살렘, 로마, 산티아고 데 콤포스텔라 그리고 여기 소개하는 로카마두르(Rocamadour)이다.

중세시대인 12세기 초부터 수많은 순례객들의 행렬이 이어졌고 14세기에 절정에 이르렀다고 한다. 12세기 초 '로카마두르의 성모'에 대한 기록이 처음 등장하는데, 이곳에서는 줄곧 놀라운 치유의 기적들이 일어났다고 전

해진다. 특히 영국의 플랜태저넷 왕조의 헨리 2세가 1159년과 1170년 두 차례 이곳을 방문, 치유의 기적을 경험하고 그 후 수많은 왕들, 귀족, 고위성 직자들이 이곳을 찾았다.

1166년에는 죽음을 앞둔 한 지역민이 하느님의 계시를 받고, 그의 가족에게 시신을 이 성지 입구에 매장해달라고 지시한다. 그가 일러준 땅을 조금 파자, 놀랍게도 수 세기전에 세상을 뜬 '성 아마두르'(St. Amadour)의 시신이 몸에 약간의 상처만 나 있고 전혀 부패되지 않은 상태로 발견되었다고 한다.

초기 그리스도교 시대 인물인 성 아마두르의 정체에 대해서는 여러 설이 있다. 그가 성모의 하인으로 프랑스 갈리아인을 위해 이곳에서 은둔 생활을 했다고 전해지기도 하고 어떤 이들은 예수가 십자가를 지고 골고다 언덕을 오르던 중 피땀을 닦아주고 성모를 돌봤다고 전해지는 성녀 베로니카의 남편이자 세리인 자캐오(Zacchaeus)라는 설도 있다. 자캐오는 그리스도가 나귀를 타고 예루살렘에 입성하는 순간, 키가 작은 그가 예수의 모습을 보기 위해 나무에 올라간 자이기도 하다. 또한 프랑스 오세르(Auxerre)의 주교 성 아마토르(St. Amator, 9세기)라는 등 다양한 설이 전해지는 전설적인 인물이다.

이같이 로카마두르는 검은 성모에 성 아마두르의 기적까지 더해져 더욱 성스럽고 특별한 성지로 자리잡게 되었다.

성모는 병든 자들의 치유는 물론 옥에 갇힌 이들에게 자유를 주고, 전쟁터에 나간 이들을 보호해주었으며 항해하는 선원의 무사귀환을 허락해주었다고 전해진다.

그동안 이곳에서 일어난 수많은 기적 중 대표적인 사건으로 1212년 스페인 남부에서 벌어진 '라스 나바스 데 톨로사 전투'(Las Navas de Tolosa)에서의 승리를 들 수 있다. 스페인 카스티유, 나바라, 아라공의 왕들은 군대 규모가 무려 다섯 배나 많은 이슬람의 사라센에 맞서 싸우다 패배하던 중, 사방에서

'로카마두르의 성모'를 본 병사들이 일제히 무릎을 꿇고 성모에게 경의를 표한 뒤 힘을 내 싸워 사라센 병사 십만 명을 무찔렀다고 한다.

다른 중요한 사건은 영국과 프랑스 간의 기나긴 백년전쟁 중 일어났는데, 1369년 당시 로카마두르는 영국군에 점령되어 있었다. 1422년 모든 통치권을 영국에 빼앗긴 샤를 7세는 교황 마르티노 5세에게 기적의 성모인 '로카마두르의 성모'의 공식 인정을 요청하여 마침내 1428년 교황 칙서가 내려져 로카마두르로의 순례를 적극 격려했다. 그 후 매년 수만 명에 달하는 순례객들이 이곳을 찾게 되었다고 한다.

그리고 그 다음 해인 1429년 사순 시기에 '로카마두르의 성모'가 나타나 프랑스를 영국으로부터 보호해줄 것을 약속 받았고 이때 잔 다르크(Jeanne d'Arc, 1412~1431)라는 소녀가 나타난다. 잔은 마카엘 대천사로부터 "정당한

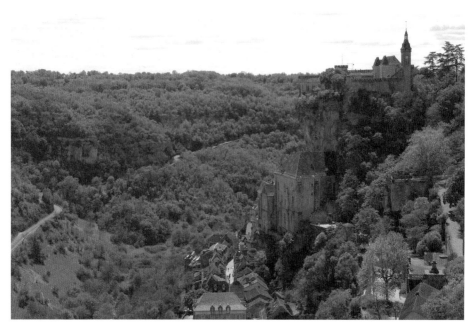

절벽 정상의 주교관과 그 아래의 로카마두르 성지

프랑스왕은 샤를 7세이며 렝스에서 축성식을 거행하라"는 메시지를 듣고 같은 해 7월 17일 바로 잔의 인도로 렝스 대성당에서 샤를 7세의 대관식을 거행하고 왕위에 오르게 된다.

　이같이 로카마두르는 하느님이 그리스도인과 함께 하심을 증명해주었을 뿐만 아니라 프랑스 역사의 결정적인 순간에 이들과 함께한 곳이어서 더욱 특별하다.

　나는 갑작스러운 양 떼와의 만남을 뒤로하고 오래전부터 고대하고 고대 하던 로카마두르의 검은 성모를 만나기 위해 다시 발길을 재촉한다. 한 시간 가량 걸어가니 마침내 로카마두르 성지의 초입에 도착했다. 이곳에는 13세 기에 지어진 '세례자 요한 경당과 숙소'가 있고 1km만 더 가면 최종 종착지 인 '검은 성모'에 이르게 된다. 나는 불과 한 시간만 걸어왔지만 몇 날 며칠을

맛있는 점심식사, 갈레트 브르톤느와 로제와인, 커피 한 잔

힘겹게 걸어온 순례객들이 이곳에 도착해 지친 몸을 쉬고 다시 마음의 정비를 하는 그들과 같이 잠시 쉬고 성모를 만나러 간다. 산티아고 데 콤포스텔라, 로마 등 순례길에 있는 순례성당들은 순례객들을 위한 숙소를 구비하고 지친 여행객을 맞이하는 경우가 대부분인데, 이를 라틴어로 '호스피탈리스 도무스'(Hospitalis Domus), 즉 '손님을 맞이하는 집'이라고 한다. '병원'(hospital)과 '호텔'(hotel)의 어원 모두 여기서 비롯된 것임을 눈치챌 수 있다.

그리스도교가 공인된 4세기부터 교인들과 더불어 도움의 손길이 필요한 나그네에게는 숙소와 먹을 것을 제공하고, 병들고 가난한 이를 보살펴야 하는 의무, 즉 자선과 나눔 실천 요구에서 비롯된 것이다. 또한 순례성당은 하느님께 봉헌된 하느님의 집이자 경제적 여력이 없는 신자들에게는 큰 성당 내부가 지친 몸을 쉴 수 있는 숙소 역할도 하였다. 경제적 여유가 있는 신자의 경우 그 동네에 돈을 지불하고 머무는 숙박시설에서 지친 몸을 쉴 수 있었다.

오늘날 로카마두르 입구에는 이곳을 찾는 수많은 순례객들을 위한 기념품 가게와 식당들이 즐비하다. 나는 점심때 도착한데다가 한참 걸어와 많이 허기진 상태여서 신중히 맛있는 식당을 찾았다. 동서양을 막론하고 손님이 바글바글한 곳이 맛집이니 무조건 손님이 가득찬 식당으로 들어갔다. 간

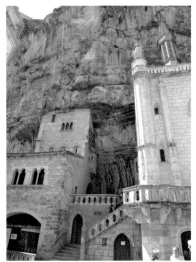
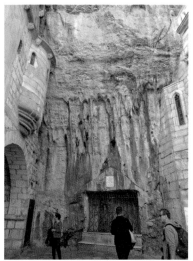

바위 절벽에 지어진 로카마두르 성지 절벽 아래 아마두르 성인의 유해가 발견된 곳

판을 보니 '갈레트 브르톤느'(galette bretonne)를 잘하는 집이었다. 프랑스 북서부 브르타뉴 지역에서 즐겨 먹는 음식으로, 프랑스인들이 그리 무겁지 않은 식사를 하고 싶을 때 즐겨 먹는 대중음식이다. 한국에 많이 알려진 '크레페'(원래 '크레프', crêpe)와 비슷한데 메밀을 넣고 만들어 색이 검고 더 두툼하니 구수하다. 안에 치즈, 햄, 계란 등 입맛에 따라 들어가는 재료가 제각각이라 메뉴 선택이 다양하다. 모든 요리가 그렇지만 간단해 보여도 반죽의 배합과 어떻게 적당히 촉촉하면서 바삭하게 굽느냐에 따라 맛이 천차만별이다.

　역시 너무 맛이 좋았다! 이 지역의 로제 와인을 함께 곁들여 아주 흡족한 점심식사를 하고 나니 세상 부러울 것이 없다. 지친 발도 쉬고 배도 부르고 갈증도 사라졌으니 다시 힘을 내어 여정을 계속한다.

　예쁜 가게들이 즐비한 작은 산골마을을 지나면 마침내 검은 성모와 아마두르 성인의 유해가 발견된 곳에 이르게 되는데 그전에 '대계단'(The Great

Stairway)을 올라야 한다. 총 216개의 계단으로 되어 있는데, 중세시대 순례객들은 무릎 꿇고 한 단을 오를 때마다 묵주신공을 바치며 성모에게 속죄하였다. 물론 오늘날에는 특별한 순례객들을 제외하고 계단을 그냥 오르지만, 그냥 오르기에도 만만치 않다. 절벽 정상에는 뾰족한 탑이 보이는데, 이는 19세기에 지어진 주교관 건물이자 교회미술관이고 약간 아래에 위치한 건물 단지가 바로 성지이다.

과연 멀리서 바라보기에도 장관인데 가까이 다가가 보니 거친 바위산 아래에 지어진 모습이 초현실적으로 느껴졌다. 그리고 규모는 훨씬 작지만 스페인의 몽세라트 수도원(Montserrat)이 연상되었다. 역시 성스러운 기운을 뿜어내는 바위지대에 녹아든 듯 자연과 일치된 건축물의 모습과 이곳에서 발산되는 신비로운 기운이 서로 닮았기 때문일 것이다. 바위산 아래 철문이 있는 곳은 바로 '성 아마두르'의 유해가 발견된 장소이고, 그 우측에 '검은 성모'가 있는 노트르담 경당이, 그리고 그의 유해는 아마두르 경당에 모셔져 있다.

검은 성모의 신비

'노트르담 경당'(Chapelle Notre Dame de Rocamadour), 즉 '성모 경당' 안으로 들어가기 위해 몇 개의 계단을 걸어 내려가면 매우 어두운 실내에 들어서게 된다. 마치 동굴에 들어간 듯 또는 성모의 자궁 안인 듯, 어둡고 신비로운 기운이 묘하고 아늑하게 감싸는 느낌을 준다. 그리고 고개를 돌려 올려다보면 높은 청동 제단 위에 검은 성모가 있다. 수세기의 파라만장한 역사를 겪으며 잦은 훼손과 복원을 거쳐 이른 모습이다. 1479년 산에서 커다란 바위가 떨

로카마두르의 검은 성모

어져 붕괴되었다가 다시 지어졌고, 1562년에는 프랑스의 프로테스탄트인 칼뱅주의 위그노족(Huguenot)들이 이곳을 훼손하고 불을 질렀으며 프랑스 혁명 때 역시 큰 타격을 입게 되어 19세기에 재건한 것이라고 한다. 검은 성모가 모셔진 청동제단 장식 역시 19세기에 만들어진 것이다.

'로카마두르의 검은 성모', 너무 작은데다가 너무 멀리 높은 곳에 있어서 그 모습이 명확히 보이지 않지만 이 작은 조각상이 뿜어내는 성스럽고 신비로운 기운에 압도되어 나도 모르게 그 앞에 앉아 한참을 멍하니 바라보았다. 가톨릭 전례력에 맞춰 매번 다른 드레스를 입는다. 이 강렬한 만남에서 느낀 전율이 지금도 생생하다. 그녀의 새까맣고 깡마른 모습은 고전적인 아름다움과는 거리가 먼, 감히 인간의 잣대로 평가할 수 없는 다른 차원의 것이었다. 성 아마두르와 같이 검은 성모에 얽힌 설도 다양하다. 성 아마두르가 어느 성지에서 가져왔다는 설, 또는 그가 직접 조각한 것이라고도 하고 9세기 작품이라는 설도 있는데, 실제로는 12세기에 제작된 것이라고 한다. 원래 이 성모상의 몸 전체는 은박으로 치장되어 눈부시게 반짝이는 모습이었다고 하는데 현재는 약간의 흔적만 남아 있을 뿐이다. 곧고 좁은 드레스를 입은 성모의 목과 손목에 금장식이 남아 있고 그녀의 왼쪽 무릎 위에 앉아 있는 아기 예수는 왕관을 쓰고 있는데 이는 최근에 복원된 것이다. 현재 조각상의 보존 상태가 좋지 않지만 성모의 입가에 퍼지는 은은한 미소와 두 인물에서 뿜어 나오는 신성한 위엄에 그저 압도 되고 만다.

그런데 이 검은 성모가 매우 생소하면서도 묘하고 친근하게 느껴지는 것은 왜일까. 한참 바라보던 나는 우리나라 삼국시대 6세기 후반에 제작된 '금동반가사유상'(金銅半跏思惟像, 국보78호)이 떠올랐다. 세상 속 인간의 운명인 생로병사(生老病死)에 깊은 회의를 느끼고 명상에 잠긴 싯다르타의 입가에는 은근한 미소가 어려 있다. 세속의 집착을 버리고 진정한 깨달음을 얻은 해탈의

현재 상태의 검은 성모자(화려한 의상
을 입지 않은 모습)

경지에 이른 불상의 미소는 '검은 성모'의 미소와 닮아 있었다. 또한 2001년 강원도 영월 창령사 터에서 발굴된 '오백나한상'(五百羅漢像)의 미소와도 닮았다. 불교에서 기독교의 '성인'(聖人)에 해당하는 자로 깨달음을 얻은 자이다. 과연 진정한 깨달음을 얻은 자가 '진리의 빛'을 본 행복한 표정은 이런 모습인걸까. '진리'에는 동서양의 구분이 없고 '깨달음'은 동서양의 시공간을 초월한다.

천정에는 9세기에 만들어졌다는 작은 청동종이 달려 있는데, 이는 '기적의 종'(La cloche miraculeuse)이다. 항해 중 위험에 처했을 때 청동종이 울려 로카마두르의 성모에게 위험을 알렸고 바로 그 순간 성모가 도와 바다에서 풍랑이 잦아드는 기적이 일어나 안전하게 집으로 돌아왔다고 한다. 중세시대의 항해란 목숨을 걸고 망망대해를 건너는 모험이었을 것이다. 바로 그 역경의 순간에 성모가 함께하였다.

또한 프랑스 최초 무훈시인 '롤랑의 노래'(La Chanson de Rolland)의 장본인인 롤랑은 800년 신성로마제국황제가 된 샤를마뉴 대제를 수행하는 열두 기사 중 가장 뛰어난 인물이다. 황제는 그에게 이슬람 사라센(Saracen)에 맞

경당 밖에 밝혀진 초

서 싸우며 성스러운 검인 '듀랑달'(Durandale)을 하사했는데 롤랑이 적군에
맞서 싸우던 중 목숨이 끊기는 최후의 순간, 검을 던지자 미카엘 대천사가
이를 받아 수천 킬로미터 떨어진 이곳 로카마두르의 바위에 꽂았다는 전설
이 전해진다. 역시 이곳에서는 바위틈에 꽂힌 성검(聖劍)을 볼 수 있는데, 사
실 이는 샤를대제의 조카가 이곳에 꽂아놓은 것이라고 한다. 이같이 로카다
두르에는 '뒤랑달'의 전설까지 더해져 그 신비로움을 배가시키고 있다.

한국에 널리 알려진 스페인의 몽세라트, 프랑스의 로카마두르를 비롯하
여 유럽 전역에서는 '검은 성모'에 대한 공경이 확산되었다. 왜 성모를 검은
지에 대한 다양한 설이 있을 뿐 명확한 하나의 정설은 없는데, 여기 몇 개의
설을 소개한다.

첫 번째는 수백 년간 신자들이 성모상 앞에서 초를 켜고 기도하여 '초에

십자가의 길

그을려 검게 되었다'고 한다. 실제 그럴수도 있겠지만 그보다는 신자들의 지극한 정성과 기도가 응축되어 만들어낸 결과물이라는 정신적인 의미를 내포하고 있는 것이라 생각한다.

두 번째 설은 구약의 아가서에서 찾을 수 있는데, 아가서 1장 5절에 다음 구절이 나온다. "나 비록 가뭇하지만 어여쁘답니다."

이에 대해 12세기 중세 프랑스의 수도자로 시토회(Cîteaux)를 창립한 클레르보의 베르나르도(Bernard de Clairvaux, 1090(91)~1153)는 이 구절에 대해, "마리아의 내면은 밝았지만, 결혼도 하지 않은 몸으로 아이를 가졌다는 흠이 있어서 주위에서 보기에 표면적으로는 '검었다', '결함이 있었다'"는 의미로 해석하고 있다. 이는 바로 예수 탄생의 신비인 성모의 무염시태를 일컫는 것이다.

세 번째는 중세 연금술에서 검정은 '변화의 색'이다. '검은 마돈나'(Black Madonna)란, 우리가 하느님의 맑은 눈으로 바라볼 수 있을 때까지 인간이 겪어야 하는 길고 고통스러운 과정을 의미한다고 한다. 검은 성모를 바라봄으로써 어둡게 혼탁해진 우리 영혼과 대면하고 심연의 어둠 너머에 있는 맑은 샘물을 찾으라고 일러주고 있다. 그 샘물에 자신을 비추어보는 것이 우리가 이르고자 하는 어려운 과제이다.

끝으로 네 번째로 '검정'색은 '어두운 대지'를 의미한다. 이 지상에서 난 마리아는 바로 어머니 대지를 대표하고 그녀에게서 난 인간 예수는 하느님의 성전이 되었다. '어두운 대지'는 모든 생명의 원천이자 우리가 지상에서의 시간을 다하고 돌아갈 곳이다.

16세기 스페인의 신비주의자 십자가의 성 요한(John of the Cross, 1542~1591)은 "하느님을 체험하기 위해 우리는 어두운 밤을 통과해야 한다"고 했는데, 이는 '검은 성모'가 품고 있는 깊은 신학적 의미를 상기시켜 준다.

왜 서구의 그리스도인들이 '검은 성모'에 그리 열광하는지 그 진정한 의미를 조금이나마 헤아리기 위해서는 물론 깊은 묵상이 요구될 것이다. 세속적인 아름다움의 기준을 초월하는 영역의 아름다움이기 때문이다.

나는 독일 성 베네딕드회 안젤름 그륀(Anselm Grün, 1945~) 신부의 설명이 가슴 깊이 와 닿는다.

> 검은 마돈나는 우리 안에 있는 검고 어두운 것들도 변화할 수 있다는 희망을 뜻하기도 한다. 우리는 '검은 마돈나'를 통해 자신에게 있는 검은 얼룩들, 결점들을 본다. 마리아는 우리 안에 있는 어두운 것들도 바라보라고 격려한다. 이런 것들까지 하느님은 받아주신다.
>
> 어둠에도 나름의 아름다움이 있다. 어둠은 나쁜 것이 아니다. 우리 삶이 제대로 성취되기 위해 필요한 바탕이다. 어둠은 억누르면 억누를수록 파괴적 힘을 행사한다. 하지만 받아들이면, 우리 삶을 더 깊고 풍요로워지게 돕는 형제이자 자매가 된다.

위의 설명 중 나는 "어둠은 우리 삶이 성취되기 위한 바탕이며 이를 받아들이면 우리 삶이 더 깊고 풍요로워진다"는 말에 주목하고 깊이 공감한다. 한국사회의 심각한 문제는 이분법적인 사고와 소통의 단절이라고 생각한다. 절대적이라 믿는 나만의 진리 외의 것에 대해서는 눈과 귀를 닫아버리는 것은 우리 사회가 안고 있는 뿌리 깊은 소통의 부재 문제와 그 희미한 열림의 가능성마저 차단해버린다고 생각한다.

선과 악, 흑과 백으로 구분하는 것도 문제지만 빛에는 그림자라는 '바탕'이 함께 있음을 망각하거나 거부해서는 안될 것이다. '진리'를 만나는 것은 바로 '어두운 대지'에서이다. 바로 그 대지의 심연에서 맑은 물이 샘솟는다.

'영원한 빛'을 발견하기 위해서는 잔인하게 고통스러운 '어둠의 터널'을 지나야만 한다.

묘하게 한국 반가사유상과 나한상을 닮은 '로카마두르의 성모'. 두 눈과 입을 꼭 감은 채 굳어버린 듯 보이는 성모는 마치 화석과 같이, 진리의 결정체와 같이 앙상하지만, 정신의 본질을 담은 굳건한 뼈대만 남겨진 가는 몸을 곧추세우고 있다. 무려 팔백 년이 넘는 시간 동안 인간의 온갖 생로병사와 희노애락의 시간을 함께하며 굳은 모습은 영원성을 품고 있다. 바라보면 볼수록 모든 비밀을 품은 무거운 침묵의 세계로 빠져든다. 더욱 깊이 침잠하여 그 안의 나, '미지의 나'를 만나게 된다.

내가 검은 성모 앞에서 온몸과 영혼이 얼어붙어 그 절대적인 침묵 안에 나를 내맡길 수밖에 없었듯이, 이곳을 찾는 수많은 이들의 지친 영혼은 형언할 수 없는 마음의 위안을 얻을 것이다. 신비로운 이끌림에 의해 이곳 로카마두르로의 끝없는 순례행렬이 이어지는 이유일 것이다.

나는 또한 이곳에서 아주 반가운 사실을 알게 되었다. 20세기 프랑스 현대음악계의 거장인 프란시스 풀랑(Francis Poulenc, 1899~1963)이 1936년 8월 22일 이곳 로카마두르에서 하느님을 만나 세례를 받게 되었다고 한다. 당시 그의 고백이다.

"순수한 성모 앞에 혼자 앉아 있던 나는 마치 내 심장에 은총의 검에 찔리는 하느님의 사인을 받았습니다." 그리고 바로 그 해에 검은 성모를 위해 〈검은 성모를 위한 찬가〉(1936년)를 작곡했는데 이는 그의 첫 종교곡이었다.

프랑스로 떠나오기 전 나는 풀랑의 현악사중주곡을 즐겨 들으며 그의 음악세계에 흠뻑 빠져있었는데 바로 "내가 이곳에서 풀랑을 만나기 위해 준비한 것이었구나" 하는 생각이 드니 더욱 신기하고 반가웠다. 풀랑의 음악은 아름다운 고전적인 멜로디에 기반한 현대적인 음악으로 특유의 영적인 깊

이가 느껴지는데, 역시 그가 이곳에서 특별한 영적 체험을 하였다는 사실을 알게 되니 비로소 그 음악이 품고 있는 신비로움이 납득되었다.

플랑은 〈검은 성모를 위한 찬가〉 외에도 프랑스 대혁명 이후 공포정치가 한창이던 1794년 단두대에서 처형당한 수녀들의 실화를 바탕으로 신앙과 인간적 내면의 갈등을 다루는 오페라로서 작곡가의 깊은 영성과 신앙심 없이는 탄생할 수 없었던 오페라, 〈카르멜회 수녀들과의 대화〉, 그리고 십자가에서 내려진 그리스도를 품에 안고 슬퍼하는 성모를 위로하는 〈스타바트 마테르〉(Stabat Mater) 등 아름답고 영적인 종교음악을 다수 작곡하였다.

다시 한 시간의 순례길을 걸어 나를 당황시킨 로카마두르역에 도착했다. 이번에는 한 할머니가 손주 셋을 데리고 버스를 기다리고 있었다. 할머니를 보니 프랑스 사람인데 아이들 얼굴이 까무잡잡해서 궁금했는데, 사연을 들어보니 딸이 아랍 아이 셋을 입양해 키우는 거였다.

한국에서는 같은 한국인도 입양을 꺼리는데 유럽인들은 피부색을 초월하여 기꺼이 버려진 아이들을 입양하여 키우는 것을 흔히 보게 된다. 어떤 부모는 일부러 장애아를 입양한다. 그리고 "정상적인 아이들은 선택받을 가능성이 많지만 이 아이는 그렇지 않을 테니 데리고 왔다"고 말한다. 나는 국적을 초월하여 사랑을 몸소 실천하는 서양인의 열린 사고방식의 뿌리는 서구의 기나긴 그리스도교 신앙의 박애정신에서 비롯된 것이라고 생각한다. 유럽에서 매우 흔한 풍경이지만 볼 때마다 감탄하고 우리가 배워야 할 점이 참으로 많다는 생각을 한다.

세 아이 모두 너무 사랑스럽고 귀여웠지만 말도 못하는 장난꾸러기들이었다. 정말 잠시도 가만히 있질 못했다. 딸이 바빠서 오늘 하루 할머니가 맡아서 이 철딱서니들을 데리고 동물원에 갔다가 집으로 돌아가는 길이라 한다. 그런데 얘네들 중 제일 어린 5살 된 남자 아이가 자꾸 꽃을 따서 내게 주

로카마두르에서 내려다본 마을 풍경, 붉은 양귀비가 만발하고 멀리 보이는 세례자 요한 경당

 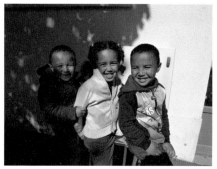

푸른 하늘 아래 작은 로카마두르 역　　역에서 만난 장난꾸러기 삼형제, 소녀 뒤 꼬
　　　　　　　　　　　　　　　　　　마에게 작은 꽃다발을 받다

는 것이었다. 너무 귀여워서 웃으며 고맙다고 하니까 자꾸자꾸 갖다 준다.
이에 질세라 누나랑 형도 합세해서 경쟁하듯 꽃과 풀을 따다 줬다. 행복하
게 꽃다발 선물을 받으며 웃고 있노라니 내 버스가 먼저 도착했다. 5살난 아
이가 버스까지 따라 올라와 내 뺨에 입맞추고 버스에서 내리는걸 보고 기사
아저씨가 웃는다.

　이제 다시 혼자가 된 버스 안에서 이 귀한 꽃다발을 보니, 모두 꿈이 아니
었구나. 너는 로카마두르의 성모가 내게 보내준 아기 천사였을까.

　누가 쓴 기도문인지 모르겠지만 '검은 성모' 상본 뒷면에 적힌 '로카마두
르의 성모에게 바치는 기도'를 바치며 로카마두르를 떠난다. 사실 나는 정말
로 이곳을 떠난 것은 아니지만.

　나는 매일 다이어리 앞장에 붙여놓은 작은 상본의 '검은 성모'를 만난다.

　검지만 금빛으로 눈부시게 빛나는.

　로카마두르의 성모여, 제가 당신 앞에 있습니다.

　항상 당신에게 구원을 요청하는 자를 내치지 않으시고

기도에 응답해주시는 성모여,

제가 하느님께 그리고 형제들에게 헌신하기 위한

제 육신의 건강을 허락해주소서.

그리고 이 귀한 것을 제가 이 세상에서 사랑하는 모든 이에게도 허락해주소서.

저는 저에게 소중한 모든 이들의 삶을 당신에게 의탁합니다.

모든 인간의 어머니이신 성모여,

육신과 영혼이 병들어있는 모든 이를 불쌍히 여기시어,

육신의 건강과 함께 영혼의 건강도 허락해주소서.

우리가 세상 속 온갖 역경과 걱정 안에서도

당신을 지키고 있는 이 거대한 바위와 같이

굳은 신앙을 지킬 수 있게 해주소서.

당신의 수많은 아이들을 사랑으로 맞아주시는 성모여.

로카마두르의 성모여 우리를 지켜주소서, 우리를 구해 주소서.

소레즈에서 다시 양을 만나다

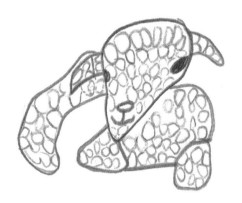

돔 로베르 미술관에 가다

2019년 봄, 프랑스 남서부에 위치한 대도시 툴루즈(Toulouse)를 처음 방문하고 이 지역의 매력에 흠뻑 빠져 있었다. 프랑스 남부에 여러 번 왔지만, 니스(Nice)를 중심으로 한 남동부에서 주로 시간을 보내고 이 지역은 처음이다.

툴루즈에서 꿈같은 시간을 보낸 지 어느덧 일주일째, 이곳에서 마지막 하루인 다음 날은 인근에 있는 아름다운 성채도시 카르카손(Carcassone)을 방문하기로 아껴두고 여유롭게 툴루즈 시내를 둘러보던 중, 한 작은 미술관 뮤지엄숍에서 내 마음을 사로잡는 그림엽서를 발견했다. 타피스트리 작품으로 아주 세밀하게 표현된 들판의 모습이었다. 미술관 직원에게 물어보니 이 작품은 툴루즈에서 카르카손으로 가는 길, 작은 시골 마을 소레즈(Sorèze)에 있는 돔 로베르 미술관(Musée Dom Robert)에 가면 볼 수 있다는 것이었다.

사실 돔 로베르(Dom Robert, 1907~1997)의 작품은 예전, 프랑스 중부 루아르 강변에 위치한 도시 앙제(Angers)에서 본 적이 있다. 타피스트리의 대가 장 뤼르사(Jean Lurçat, 1892~1966)의 작품을 보기 위해 찾은 '장 뤼르사 타피스트리 미술관'(Musée de Jean Lurçat)에서 그의 작품을 보고 감동받은 기억이 있

지만 그의 미술관이 있는 줄 몰랐다. 그것도 이 작은 시골마을에.

내일 하루 카르카손에 가기로 기대만발인 상황에 돔 로베르의 타피스트리와 사랑에 빠졌으니 어쩌면 좋지. 그래. 카르카손은 다음 툴루즈에 올 때 방문하기로 마음먹고 이번에는 내 마음 이끌리는 곳으로 향하기로 했다. 이같이 '사랑'은 예측없이 다가왔다.

다음날, 기차로 인근 마을인 카스텔노다리(Castelnaudary)에 가서 택시로 가기로 하였다. 카스텔노다리에 도착, 매표소 직원에게 택시를 불러달라 부탁하니까 그곳까지 택시비가 50유로는 나올 텐데, 자기가 20분 후에 근무가 끝나니 조금 기다리면 데려다 준다는 것이다.

여행 중 처음 보는 사람의 차를 잘 타지는 않지만, 인상이 좋아서 이 친절을 기꺼이 받아들여도 좋겠다고 생각했다. 덕분에 아주 즐거운 대화를 나누며 소레즈까지 갔다. 이 지역에서 꼭 방문해야 한다는 덩칼카트 수도원(Abbaye d'En Calcat)에 대해서도 알게 되었다. 다음번 툴루즈에 오면 꼭 들러야 할 곳 리스트에 이 수도원 이름을 올린다.

즐겁게 이야기를 나누며 소레즈에 도착하니 점심시간이다. 미술관도 휴식시간으로 오후 2시가 되야 다시 여니 천천히 마을을 둘러보고 점심식사를 하기로 했다.

가장 먼저 내 시선을 사로잡는 것은 이 마을에서 가장 높게 우뚝 서 있는 성당 종탑이다. 15세기 말, 16세기 초에 지어진 이 성당은 신교와 구교간의 치열한 종교전쟁 중인 1573년에 파괴되고 종탑만 남게 되었다고 한다. 프랑스를 다니며 항상 감탄하는 것이지만 이들은 옛것의 가치를 알고 귀하게 여긴다. 역사의 혼을 품고 있는 돌멩이 하나 함부로 하지 않는 그들의 역사, 예술에 대한 문화의식을 보며 한국의 현실을 떠올리지 않을 수 없다. 종탑 아래에 '예루살렘의 십자가'가 달려 있고, 그 뒤에 나 있는 고딕양식의 창, 유

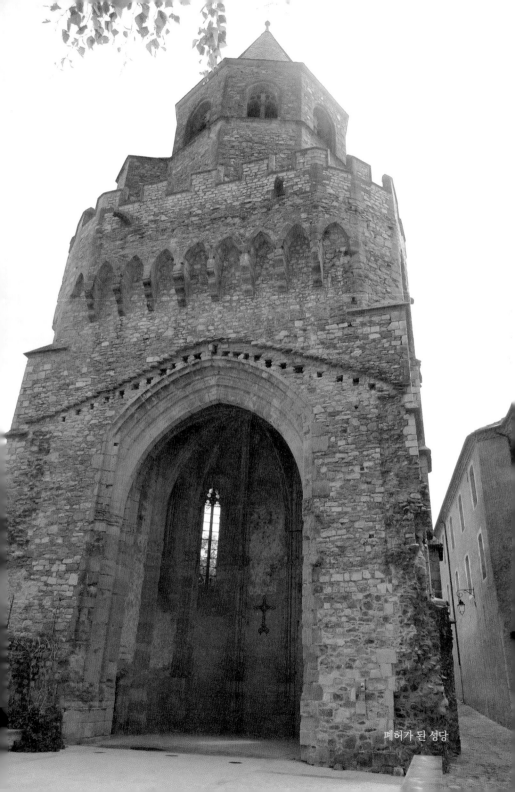

폐허가 된 성당

리창 없이 골조만 남아있는 창 너머로 바람, 빛, 나뭇잎이 살랑인다. 이같이 사방으로 열려 있는 성당에서 마음의 위안을 얻고 아름다운 자연의 찬가에 귀를 기울인다.

미술관 바로 앞에 영업 중인 유일한 식당에 들어가 점심을 먹었다. 아주 훌륭하진 않았지만 먹을 만했다. 식당 주인집 고양이가 내 식탁 밑에서 동행해주어 더욱 즐거운 점심시간이었다. 멀리 동양에서 온 손님한테 특별히 환대를 해주는 것일까. 점심식사를 하고 드디어 나의 마음을 온통 흔들어 내 여행플랜까지 수정하게 한 미술관으로 들어간다.

이곳은 수도원-학교, 돔 로베르 미술관(Abbaye-école de Sorèze, Musée Dom Robert)이라는 독특한 이름을 갖고 있었다. 중세시대 수도원이었던 이 건물은 1776년 루이 16세가 세운 12개의 왕립군사학교 중 하나로 프랑스 각지의 최고 엘리트를 양성한 학교로 개조, 운영되었던 것이다. 그래서 그런지 남다른 중후한 멋과 엘리트의 자긍심이 배어나오는 근사한 자태를 뽐내고 있었다. 대강당, 경당 등 18세기 당시 학교 모습을 볼 수 있도록 꾸며놓은 전시실도 볼만 한데, 무엇보다 이곳을 찾는 것은 환상적인 돔 로베르의 타피스트리를 보기 위해서이다. 7월에는 '빛의 음악'(Musiques des Lumières)이라는 음악축제가 열리고, 기획전시를 하는 등 다채로운 문화활동을 진행하고 있었다.

그럼 한국에는 거의 알려져있지 않지만 프랑스인들이 사랑하는 작가 돔 로베르(Dom Robert, 1907~1997)에 대해 살펴보고자 한다.

그의 아버지는 군인으로 일찍이 인도차이나로 떠났고, 그는 화가인 고모(이모?) 밑에서 성장했다. 첫 영성체 때 아버지가 작은 스케치북을 선물하며 여기 마음에 드는 것을 그리라고 했는데, 그 후 그는 그림그리기를 멈추지 않았고 군복무 중에도 계속 그림에 몰두했다고 한다. 프랑스 푸아티

공중에 달린 십자가, 자연, 빛, 바람…… 모두 하나가 되어 숨쉬다

에(Poitiers) 예수회 고등학교를 수학한 그는 파리국립장식미술학교(Ecole nationale des Arts décoratifs de Paris)를 졸업하고 파리에 있는 '뒤샤른 비단 직물의 집'(Maison de Soieries Ducharne)에서 도안 드로잉 일을 하였다.

그러다 그의 인생에 있어서 결정적인 만남을 갖게 되는데, 바로 프랑스를 대표하는 신학자로 종교미술의 대가 조지 루오(George Rouault, 1871~1958)와도 깊은 인연이 있었던 자크 마리탱(Jacques Maritain, 1882~1973)과 덩칼카트 수도원 수사이자 작곡가인 막심 자콥(Maxime Jacob, 1906~1977)과의 만남이다. 이 만남은 그가 깊은 가톨릭 영성에 매료되는 결정적 계기가 되었고 결국 1930년 프랑스 남부에 위치한 베네딕드 수도회인 '덩칼카트 수도원'에 입회하게 되었다. 이 수도원은 바로 소레즈까지 태워준 친절한 역무원이 꼭 가보라고 알려준 곳이다.

군복무를 마친 돔 로베르는 착복식에 참석하려는 친구를 따라 이 수도원에 방문했는데, 그는 저녁기도(Vêpres)를 마치고 나오며 "'나는 여기 머물거야'(Je reste) 하고는 다시는 수도원을 떠나지 않았다"고 전시장 벽면에 적혀 있다. 이 위트 넘치는 입회 에피소드가 미소를 자아내게 한다.

어린 시절부터 가톨릭적이고 예술적인 분위기에서 성장한 그는 이같이 수도자의 길을 걷기 위해 조금씩 준비되었다. 이 수도원에서 그 무언가가 그의 영혼을 일깨워 주어 최종 결단을 내린 것이리라.

입회 후 계속 그림을 그리던 그는 1941년 바로 아시성당의 타피스트리를 제작한 프랑스 타피스트리의 대가 장 뤼르사(Jean Lurçat)를 만나게 되었고, 이는 그의 예술적 삶에 있어 중대한 전환점이 되었다. 아시성당은 바로 다음 장에서 상세히 소개하는 명소이다.

돔 로베르 특유의 섬세한 감수성과 묘사력을 감지한 뤼르사는 이같은 특성이 십분 발휘될 수 있는 타피스트리의 세계로 이끌어 주었고, 프랑스 중부에 있는 타피스트리의 메카 오뷔쏭(Aubusson)의 타바르 공방(Atelier Tabard)을 소개시켜 준다. 타피스트리는 독립적으로 작업할 수 있는 회화와 달리 화가가 도안을 그리면 이를 타피스트리 직조 장인들이 제작해야 하는 협업을 요구하는 작업이다. 이러한 점에서 유리장인과 협업해야 하는 스테인드글라스 작업과도 닮아 있다.

아직 한국에는 많이 소개되지 않았지만 타피스트리는 유럽 중세시대부터 널리 제작되었다. 밀실과 씨실이 교차하며 촘촘하게 직조되어 놀라운 밀도감을 빚어내고, 이미지에 고유의 힘을 부여해준다. 또한 양모와 면(또는 실크)으로 짠 것이라 특유의 따뜻한 느낌을 주는 것 역시 빼놓을 없는 중요한 매력이자 특징이다.

1948년에는 영국 벅페스트(Buckfast) 수도원에서 십 년간 살다가 1958년

다시 '덩칼카트 수도원'으로 돌아와 활발한 작품 활동을 이어갔다. 1987년에는 계단에서의 추락사고로 병원 신세를 져야 하는 힘든 시간도 있었다. 그리고 마침내 1997년 5월 10일 그가 첫눈에 반한 이곳, 덩칼카트에서 눈을 감고 대자연의 품에 안긴다.

자연에서 만난 '사랑'

"나의 본분은 수사이고, 실질적으로는 타피스트리 작가이다."

"가장 견고한 것, 영원한 것은 바로 자연이다. 나는 오직 자연만을 믿어왔고, 자연에서 위안을 얻었다."

내가 돔 로베르 작품을 더욱 매력적으로 느낀 것은 자신이 수사화가임에 불구하고 정작 종교 주제의 작품이 극소량이고 그저 시골 들판에 펼쳐진 '자연' 그 자체를 주제로 다루고 있다는 점이다. 종교 주제에 제한된 시점이 아니라 활짝 열린 눈과 마음으로 세상을 바라보는 그의 '열려 있음', '자유로움'이 내 마음을 움직인다. 이는 물론 나만이 아니라 '열린 교회'를 외치는 현대인의 감성과 일맥상통하는 것이라고 생각한다. 하느님 안에서 진정 자유로운 그의 작품은 종교의 틀을 넘어 모두에게 깊은 감동을 준다.

그에게는 하느님의 신비로운 창조물인 자연의 미세한 아름다움의 털끝 하나도 놓치지 않으려는 강박적인 집요함이 있다. 그래서 그의 그림 속 작은 들풀, 꽃, 그 주위를 나는 나비 그리고 풀을 뜯는 말에 이르기까지 모두 똑같은 섬세함으로 묘사되었다. 하지만 어떤 평론가들은 장인과 같이 집요한 그의 작업 방식과 표현이 '나이브'(naive)하다며 평가절하하기도 한다. 그에게 자연은 '지나간 것', 즉 뒤에 있는 것이 아니라 눈 '앞'에 있는 것, 즉 단순한

소레즈 수도원 학교, 돔 로베르 미술관

재현의 대상이 아니라 '실질적으로 살아있는 것'을 표현한 것인데, '혹평'은 그만의 깊고 섬세한 감성과 영성에 대한 몰이해에서 비롯된 것이다.

자연의 모든 창조물이 고유의 고귀한 존재감을 갖고 있어 그 어느 디테일도 놓치지 않으려는 시선의 바탕에는 바로 '사랑'이 있다. 이런 면은 북유럽 플랑드르의 섬세한 시선과 닮아 있다. 이는 시각적인 황홀함을 선사해주는 그의 작품이 더욱 특별하고 따뜻하게 느껴지는 이유이다.

그에게 자연은 인간의 인식을 초월해있고 황홀한 모습으로 빛나는 '넘을 수 없는 수평선'이다. 그가 꿈속 어릴 적 뛰놀던 언덕, 바로 에덴동산이다. 또한 그는 표면적으로는 구상, 즉 사실적이지만 근본적으로는 추상적인 미지의 신비를 포착하고자 했음을 아래의 고백에서 엿볼 수 있다.

"내 표현은 구상에 머물고 있지만, 나는 요즘 유행하는 사실적 표현에 매

력을 느끼지 못하고 폴 클레(Paul Klée, 1879~1940), 바실리 칸딘스키(Wassily Kandinsky, 1866~1944), 마크 토비(Mark Tobey, 1890~1976), 호안 미로(Joan Miró, 1893~1983)와 같은 추상화가들에 매료된다. 탈출을 꿈꾸며 새장에 갇힌 존재로 느껴지는 나는 내 형제인 새들이 자유로이 나는 모습을 지켜본다."

이같이 어쩔 수 없는 사고 틀의 굴레에서 벗어나기 위해 몸부림치는 것은 진지한 예술가가 품고 있는 영원한 딜레마이자 염원이다.

또한 그는 손에 심각한 장애를 갖고 있었는데, 마치 올리브나무 가지같이 뒤틀린 모습을 한 그의 굳은 손은 오히려 섬세한 표현에 더욱 집중하고 그만의 밀도감 있는 표현을 찾는데 기여했을 것이다.

돔 로베르 작품 감상, '인간의 창조'

평균 사이즈가 3~4m에 달하는 대형 타피스트리 작품들은 하나같이 특별한 아름다움을 선사하는데 그중 그의 순수함과 위트가 넘치는 작품이자 드물게 종교적 주제를 다룬 '인간의 창조'(1946년)를 소개하고자 한다.

화려하면서도 톤다운된 노란 겨자색 화면 한가운데에는 환상적인 에덴동산이 있다. 사방에 아름다운 식물, 동물 그리고 새들이 에워싸고 있는 에덴의 하느님은 방금 흙을 빚어 최초의 인간 아담을 창조하였다. 긴 회색 머리와 턱수염 모습의 하느님은 프랑스 장인들이 작업할 때 입는 긴 푸른색 앞치마를 두르고 있다.

현대 서구에서 하느님은 감히 우리 손이 미칠 수 없는 드높은 곳에 머무는 것이 아니라 훨씬 친근한 존재로 여긴다. 프랑스에서 '하느님'을 존칭격인 '부(vous)', '당신'이라고 하지 않고, '뛰(tu)'라고 부르는데, 이는 반드시 반말

'인간의 창조', 1946년, 돔 로베르, 타피스트리 양모, 면, 제작: 오뷔쏭 라보즈 공방 (Aubusson La Beauze), 400 x 340cm, 소레즈 돔 로베르 미술관, 프랑스

의 '너'의 의미보다 친근한 관계일 때 이리 부른다. 언어표현의 영향을 무시할 수 없을 것이다. 한국에서 미사 때 느끼는 하느님이 더 어렵게 느껴지는 반면, 프랑스어로 하는 미사에서 하느님이 더 가깝게 느껴진다.

이는 동서양의 사고방식의 차이도 있겠지만, 무엇보다 매일 그리고 매 순간 자연 속 하느님의 놀라운 신비를 발견하고 감탄하며 바로 하느님 안에서 살고 있기 때문에 가능한 표현일 것이다. 하느님과 나 사이 두꺼운 벽이 없는 정겨운 표현이 매우 신선하고 미소를 자아내게 한다.

그리스도교의 대교부 성 아우구스티누스는 "풀의 새순, 구석구석에 하느님은 자신의 모습을 드러내신다"고 하였고, 프랑스의 영화감독인 로베르 브레송(Robert Bresson, 1901~1999) 역시 "초자연적인 것은 미세한 자연으로 표현된다"고 하였는데 이들 모두 돔 로베르의 예술철학과 만나고 있다.

두 번째 작품 역시 대형 작품이자 그의 대표작 중 하나인 '만발한 들판'(Plein champ, 1970년)으로, 그가 10년간 영국에서 지내고 다시 '덩칼카트 수도원'에 돌아와 제작한 것이다.

"나는 스케치북을 들고 뚜렷한 목표 없이 들에 나가 산책 중에 마주치는 것들을 그린다. 전원의 양, 염소, 말, 닭, 양귀비, 민들레 등. 그리고 작업실에 돌아와 다음 산책 때 놓친 것을 보충한다."

어느 한순간 그에게 말을 걸어오는 자연의 단면을 포착하여 그린 다음 계속 보충하며 소중한 디테일 하나 놓치지 않으려는 그의 진지한 자세가 깊은 인상을 준다. 계속해서 말한다.

"내가 절대 고수하는 규칙은 결코 대충하지 않고 끝까지 가는 것이다. 물론 필요에 따라 부분을 누락할 수 있지만 승리자가 되려 한다면 머리를 맑고 투명하게 유지해야 한다. 우리 안에는 늘 패배자가 숨어있음을 망각해서는 안 된다. 우리 모두 달란트를 갖고 있지만, 테니스 코트에서 날아오는 공을 칠 생각을 않고 구경만 하는 것은 매우 어리석은 것이다."(1970년)

나 자신을 끊임없이 성찰하며 "머리를 맑고 투명하게 유지하려는" 그의 굳은 의지는 그의 작품에서 전해지는 어린아이와 같은 순수함과 진실성을

인간 아담을 빚은 장인 모습의 하느님(부분)

설명해준다.

"진실된 작업은 삶 속에서도 진실하다. 나는 길고 투명한 인내를 요구하는 작업을 하며 다듬어진다. 우리가 지향하는 길 끝에서 '천재'의 손길을 기다린다면 참으로 다행스럽겠지만, 이는 작업의 핵심이 아니다. 작업의 핵심은 작업 자체가 '살아가는 행위'라는 것이다. 영원을 믿는 우리 신앙인에게는 우리의 삶 그 자체가 바로 핵심이다."(1970년)

그의 작품이 깊은 울림을 주는 것은 그가 천재 예술가로 위장하여 자신을 멋스럽게 연출하여 보여주려는 것이 아니라 '살아가는 행위'에 다름 아닌 작업에 충실하려는 그의 겸손된 자세와 진지함이 있기 때문이라 생각된다. 아름다움(美)을 추구하는 예술은 어느 지점에서 진실됨과 진정성(眞) 그리고 선함(善)과 만나기 때문이다.

만발한 들판, 그레고리안 찬가

'만발한 들판'(Plein champ, 1970년)이라는 제목을 가진 이 작품은 나의 마음을 완전히 사로잡은 작품인데, 제목 역시 특별한 이중적 의미를 품고 있었다. 프랑스어로 '쁠렝, plein'은 '가득', '만발한'이란 뜻이고, '샹, champ'은 '들판'이니, 꽃과 풀을 비롯하여 드넓은 들판에 수탉, 칠면조, 염소, 양 그리고 나비들이 나는, 지상의 온갖 생명체가 만발한 들판을 담고 있는 것이다. 또한 이는 영어로 'plain chant'(플레인 챈트)를 연상시키는데, 바로 이곳 베네딕드회 덩칼카트 수도원에서 부르는 '그레고리안 찬가'(Gregorian chant)를 일컫는 말이기도 하다.

하느님의 축복으로 생기 넘치는 아름다운 자연이 하느님에게 바치는 색

'만발한 들판'(Plein champ)(부분), 1970년, 돔 로베르

'만발한 들판'(Plein champ), 1970년, 돔 로베르, 타피스트리 양모, 면, 제작:오뷔쏭 구벨리-라보 즈 공방(Aubusson Goubely, La Beauze), 260 x 470cm, 소레즈 돔 로베르 미술관, 프랑스

채의 찬가, 한평생 천상의 축복을 가득 머금은 태양, 빛, 온기를 쫓은 돔 로베르의 진심 어린 기도이다.

중세시대에 꽃이 만발한 꽃밭을 표현한 밀-플뢰르(milles-fleurs)는 '천개의 꽃'이란 뜻으로 작은 꽃들이 만발한 지상낙원을 표현한 것인데, 이는 '인간의 창조'(1946년)와 '만발한 들판'(1970년) 두 작품 모두에 나타난다. 매우 섬세하게 표현되었는데도 산만하지 않고 화려하고 아름다운 화면을 연출하는 것은 리듬감 넘치게 배치된 색과 형태의 조화로움이 훌륭하기 때문이다.

작품 어느 부분을 떼어 보아도 하나같이 완벽하게 아름다운 자연의 단면을 보여주고 있어 끝없이 감탄하며 화면 안으로 빠져든다. 수풀 뒤에 숨어있는 수탉, 잠시 앉아서 쉬는 염소, 붉은 양귀비 위를 나는 호랑나비…….

앗! 그런데 이게 웬일인가. 타피스트리 좌측 상단에 바로 내가 로카마두르 들판에서 만난 양이 있다! 갑작스러운 침입자의 등장에 깜짝 놀라 쳐다보던

호랑나비(부분)　　나를 바라보는 양(부분)

바로 그 양이다! 내 마음을 온통 뒤흔들어놓은 그 당돌한 양이 이 작은 시골 마을 소레즈에서 나를 기다리고 있었다.

그는 여전히 순수하고 맑은 눈으로 나를 바라봤다.

그리고 나는 그의 눈 안에서 나 자신을 보았다.

로카마두르로 향하는 길에서 짧은 순례 도보와 양과의 만남……

언젠가 산티아고 데 콤포스텔라 순례길을 걸으리라 다짐하며 이는 먼 훗날 꿈으로 남겨둔다. 한국에서는 산티아고 순례열풍이 불어 벌써 많은 이들이 이 길을 걷고 있다. 간접 경험이라고 하고픈 마음에 순례 기행문을 여러 권 읽어봤다.

그중 독일 유명 엔터테이너인 하페 케르켈링이 2001년 6월 9일부터 7월 20일까지(42일간) 순례길을 걷고 쓴 책, 『그 길에서 나를 만나다』(2007년)에서 인상 깊었던 구절이 떠오른다. 2006년 독일에서 출간, '나의 산티아고'(2015

년)라는 제목으로 영화화되기도 하였다.

"완전한 행복은 우리가 알다시피 그리 길지 않다. 끝없는 의식적인 확장의 경험은 단 한 번만 일어나는 일이기 때문에 그 빛은 죽는다. 그 빛은 마지막 순간에 의식적인 행복의 희열을 만끽하고 모든 고통을 잊는다. '그 빛'은 스스로를 발견하고 완전한 행복을 얻는다. 그러고 나서 언젠가 스스로의 힘으로 새롭게 깨기 위해 잠이 든다. (…)

이 길은 힘들지만 놀라운 길이다. 그것은 하나의 도전이며 초대이다. 이 길은 당신을 무너뜨리는 동시에 비워버린다. 그리고 다시 당신을 세운다. 기초부터 단단하게.

이 길은 당신으로부터 모든 힘을 가져가고 그 힘을 세 배로 돌려준다. 당신은 이 길을 홀로 가야만 한다. 그렇지 않으면 길은 그 비밀을 보여주지 않는다."

가려진 양

꿈만 같은 유럽에서의 시간을 뒤로하고 한국에 돌아온 나는 다시 바쁜 일상에 쫓기며 지내고 있었다.

나에게는 유치원 다니는 남자 조카애가 있다. 우리 집안의 유일한 손주녀석이어서 더없이 많은 사랑을 독차지하고 있는 아이 숭우. 사랑을 듬뿍 받아서일까? 참 밝고 당당하다. 숭우의 예쁘고 순수한 모습은 나를 행복하게 해주고 그 순수함은 내게 많은 깨우침을 준다.

어느 날 숭우가 스케치북에 여러 동물을 그려났는데, 다른 동물들은 몸 전체를 그려났는데, 스케치북 끄트머리에 그린 양은 상반신만 그린 것이다.

"이 양은 왜 몸 반쪽이 없어?" 하고 묻자 승우가 답한다.

"아니야. 가려진 거야."

바로 그거였다! 나는 겉으로 드러나는 것만 보고 '없다'고 한 것을, 승우는 '보이지 않는다고 없는 것이 아니다'는 진실을 다시 일깨워주었다. '어린왕자'의 상자 속 양, 모자 속 코끼리가 떠오른다.

한국 교회미술계의 어른

'가려진 양', 홍승우(2013년~), 저자의 조카, 종이에 색연필, 수성펜

이신 조각가 최종태(崔鍾泰, 1932년~)선생의 미술에세이 『최종태, 그리며 살았다』(2020년)의 아래 구절이 와 닿는다.

"좋은 그림을 보면 깨끗하고 천진한 마음을 하고 있습니다. 나는 역사상 수많은 그림 중에서도 정결한 그림을 좋아합니다. 진실로 정결한 이슬방울 같은 그림을 좋아합니다. (…) 진정으로 때 묻지 않은 마음이 있다면 그런 것이 아닐까 싶은 것입니다. 그것은 어린아이의 마음과 같은 것입니다. 어른들이 때 묻은 마음을 씻고 닦고 하여 어린이의 마음으로 돌아갈 때, 하늘나라는 그런 사람이 갈 수 있다 했습니다. 좋은 그림도 그런 사람만이 그릴 수 있다 했습니다. 근세의 예술가들이 하나같이 똑같은 말을 했습니다. "어린이와 같이 되지 않으면 그림이 안 된다."한 말이 있습니다. 성서의 천당 가는 이야기와 같습니다."

샤르트르 대성당 벽면 세례자 요한에게 안겨 있는 작은 양, 요아킴의 제물로 하늘에 올려지는 순수한 양의 영혼, 시온 산 정상에 우뚝 서 있는 양, 제대 위에 서서 만인의 경배를 받는 아뉴스 데이, 세례자 요한 뒤 조용히 등장하는 양, 역시 세례자 요한 가까이 숨어서 때를 기다리는 양, 네 다리가 꽁꽁 묶인 체 자신을 온전히 내주는 양, 아기 예수에게 조심스레 다가가 경배하는 어린양, 인간의 죄를 짊어지고 죽음의 행진을 하는 염소, 평화로운 바르비종 들판의 양 떼, 돔 로베르의 깜짝 놀란 양, 그리고 승우가 그린 양에 이르기까지 맑은 눈을 가진 예술가와 아이는 쉽사리 그 모습을 드러내지 않고 가려진 것을 보게 해준다.

돔 로베르가 말하듯, 온갖 탁해진 장막에 가려져 "맑고 투명하게" 보지 못하는 우리에게 과감히 장막을 걷어내고 '그 너머의 것'을 바라보라고 일러주고 있다.



# 7장

아시를 향해 떠나다

아시를 향해 떠나다 – '우리를 지켜주시는 고통의 성모님 감사합니다'

2020년 희망찬 새해 아침이 밝았다. 아침잠이 많은 나는 새해 아침 해돋이를 보기 위해 새벽에 일어난 적이 한 번도 없다.

그런데 신기하게도 절로 눈이 떠진 새해 아침! 천천히 밝아오는 하늘이 어찌 이리 신비롭고 황홀하게 느껴지는 걸까. 경건하고 설레는 마음으로 새해 아침을 맞는다.

아침이면 어김없이 떠올라 온 세상을 고루 비추어주는 태양의 한결같음, 새삼 그 너그러운 빛을 바라보고 있자니 2016년 9월, 홀로 프랑스로 훌쩍 떠나 알프스 산자락 시골 마을에서 마주친, 햇살 아래 눈부시게 빛나던 순백의 '작은 경당'이 내 앞에 나타난다.

2016년 8월, 서울가톨릭미술가회 하계 학술세미나에 참석했다. 이때 일찍이 1970년대 프랑스와 독일에서 그림공부를 하신 권녕숙(權寧淑, 1938~)선생께서 현대교회미술의 훌륭한 사례로 프랑스의 '아시'(Assy), '롱샹'(Ronchamp), '방스'(Vence) 성당 등을 간략하게 소개해주신 시간이 있었다.

1930~50년대 20세기 성미술 발전에 있어 중요한 가이드라인을 제시한 성당들로, 당시 보수적인 교회에 젊은 현대미술가들이 대거 참여하여 이루어낸 대표적인 명소들이다.

그런데 예전부터 그저 막연히 언젠가 가보리라고 생각하고 있었던 명소들의 이미지를 보는데 이상하게도 너무 강렬하게 이끌렸다. 마치 무언가에 홀린 듯 빨리 현장을 찾아 그 감동을 직접 느끼고 내 두 눈으로 확인하고픈 간절한 욕망에 사로잡혔다.

특히 나는 여행을 떠날 때, 준비성이 투철한 성향인데, 집에 돌아오자마자 왕복표를 구입, 프랑스에 머무르며 둘러보고 싶은 현대 성당을 비롯하여 미술관들 등 계획을 세우기 시작했다.

나는 '아시', '롱샹' 그리고 '방스' 중 방스성당만 방문한 상태였고, 롱샹과 아시를 비롯한 현대 성당들과 프랑스 성당 순례의 출발은 이렇게 충동적으로 아니, 운명적으로 시작되었다.

그리고 내 마음속 기나긴 건축 순례의 종착역은 바로 아시 평원에 있는 '아시성당'(Assy, Notre Dame de Toute Grâce)이었다.

2016년 9월 중순 어느 날, 오전 7시 48분, 파리 리옹(Lyon)역에서 출발하여 프랑스 중동부 프랑스와 스위스 국경 사부아(Savoie)지역에 위치한 알프스산 자락의 작은 마을을 향해 떠난다. 가는 길에 이 지역 가장 큰 도시로, 아름답기로 유명한 도시 앙시(Annecy) 역에 내려 이곳에서 한 2시간의 귀한 시간에 보내고 다시 생제르베레뱅-르파예(St. Gervais Les Bains-Le Fayet)라는 정말 이름도 길고 어려운 프랑스의 작은 시골역에 도착한 시간이 오후 2시 56분이었다.

프랑스와 스위스 국경 지점으로 전 세계 스키족들이 열광하며 찾는 몽블

랑(Mont Blanc)과 샤모니(Chamonix)에 인접한 알프스 산자락에 있다.

이곳이 얼마나 작은 마을인지 이 지역에 있는 호텔은 딱 두 군데인데 그 중, 역에서 한 5km 떨어진 곳에 있는 작은 호텔 방을 예약했다. 프랑스 시골 구석에 있는 한 성당을 보기 위해 이 긴 기차 여행을 한 것이다. 서울에서 출발한 여행이니 정말 긴 길을 찾아 온 것이다.

잔뜩 들뜬 마음으로 작은 기차역에 도착, 역을 나오니 내 눈앞에 펼쳐지는 풍경은 그야말로 믿기지 않을 정도로 아름다운 광경이었다! 눈은 휘둥그레 '우와!' 하는 감탄사와 웃음이 절로 나왔다. 정말 스위스의 알프스 소녀 하이디가 해맑게 뛰어다닐 것 같은 아름다운 풍경! 내가 찾은 이곳은 프랑스와 스위스 국경 지역 산골짜기의 작은 시골마을이니 하이디가 연상된 것은 억지가 아니었다.

뿐만 아니라 역에 도착한 시간은 오후 3시경, 쾌청한 가을 하늘과 따뜻한 축복의 가을 햇살이 찬란하게 눈부신 순간이었으니 그 아름다움은 도저히 말로 표현할 수 없는 것이었다!

역에서 호텔까지 5km 거리니 운동 겸, 산책 겸 룰루랄라 걸어갈 생각을 한 것은 그야말로 큰 착오였다. 호텔사이트에서 말한 5km는 평지가 아니라 산 위에 있는 호텔이었다! 호텔 위치를 물으러 들어간 카페 주인에게 들은 청천벽력과 같은 소식이다. 어이없어 하고 있는데, 카페 바에서 술 한 잔을 하던 사람이 나를 놀린다. "휴우, 강한 위스키 스트레이트로 한잔하고 올라가야겠네요!"

이건 위스키 한잔으로 해결될 문제가 아니었다. 택시를 부를까 고민하는 중인데, 카페 손님인 동네 아저씨가 나를 불쌍해하며 내가 곧 그 동네를 지나가니 태워주겠다고 한다!

"야호! 살았다!" 행여나 이 아저씨가 나를 버리고 가버릴까 봐 서둘러 벨

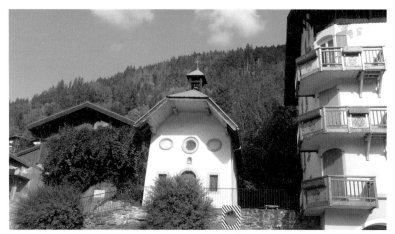
햇살 아래 눈부시게 빛나는 언덕위의 작은 경당

기에 생맥주 그림버겐(Grimbergen)을 너무 달게 마시고 구세주처럼 나타난 뚱뚱하고 친절한 아저씨를 따라나섰다. 알고 보니 이 시골 마을에 혼자 온 내가 안쓰러웠는지 내가 묵는 호텔이 자기 집과 상당히 떨어져 있었는데 일부러 데려다 준 것이었다!

이곳에 무슨 연유로 왔는지 물어서 아시성당을 보러왔다고 신나게 대답했다. 호텔 앞에 내려주고 웃으며 차를 돌려 자기 집으로 향하는 아저씨가 너무 고마워 진심으로 감사한 마음 가득 담아 팔이 아프도록 열심히 그리고 환히 웃으며 흔들었다.

내가 하루 묵을 호텔은 정말 작지만 아주 정갈한, 호텔이라기보다는 여인숙이었고, 주인집 개로 보이는 잘생긴 라브라도르가 내게 다가와 얼굴을 비비며 반겨준다!

이곳은 차를 태워준 아저씨도 개도 이 아름다운 자연의 너그러움을 닮아서 이리 친절하구나! 개를 쓰다듬으며 고개를 든 순간이다.

이때 내 눈앞에는 너무나 작은, 겨우 5평 남짓 해 보이는 그림책 속에 나

경당 좌측 석판 글 "고통의 성모님 우리를 보호해주셔서 감사드립니다. 프라츠 주민들이, 1944년 8월 4일"

올 법한 작은 성당이 서 있었다! 알프스의 평화롭고 아름다운 산자락 언덕 위에 서 있는 예쁜 성당! 그 작고 여린 몸집을 가진 성당은 가을의 따스하고 아름다운 햇살을 가득 받아 눈부시게 빛나고 있었다! 그런데 그 모습을 바라보는 순간 갑자기 눈물이 왈칵 쏟아졌다! 이는 슬픔의 눈물이 아닌 이해할 수 없는 축복의 빛에 감싸인 감동의 눈물이었다. 대체 이 작은 성당에서 뿜어 나오는 묘한 기운의 정체는 무엇일까? 나는 주체할 수 없이 쏟아지는 눈물을 훔치며 성당으로 다가갔다. 나를 보는 사람이 아무도 없으니 정말 다행이라고 생각했다.

성당 옆 대리석판에는 한 글귀가 새겨져 있었다.

"고통의 성모님 우리를 보호해주셔서 감사드립니다. 감사드리는 프라츠(Pratz) 주민들이, 1944년 8월 4일"

이곳에서 무슨 일이 있었던 것일까? 궁금해하며 혹시나 하고 성당 문고리를 돌려보니 잠겨 있었다. 아쉬운 마음에 작은 창으로 성당 내부를 열심히

어느 샬레 창가의 제라니움

들여다보았다. 한 열 개의 신자석만 놓여있는 소박한 모습이다. 이때 갑자기 어디서 나타났는지 이 동네 할아버지 한 분이 다가와 내게 엄청난 이야기를 들려주는 것이었다. "제2차 세계대전 당시 나치들이 이 마을을 점령했을 때 신부님께서 레지스탕스들을 숨겨주고 있었어요. 나치들은 이들을 숨기고 있는 곳을 불지 않으면 마을 전체를 불태워버리겠다고 협박했지요. 하지만 신부님은 이에 굴하지 않으셨고, 기적적으로 나치군은 그 어떤 해도 입히지 않고 이 마을을 떠났어요. 그래서 우리를 보호해주신 성모님의 은총에 감사하며 이 작은 경당을 지어 봉헌하게 된 것이지요. 저도 바로 그 현장에 있던 증인입니다!"

매우 자랑스럽고 감격스러워하며 그 순간의 감동과 추억에 젖은 할아버지의 눈가가 촉촉해져 반짝이는 것을 보았다.

그 순간, 나는 갑자기 쏟아진 내 눈물의 의미를 깨달았다. 1944년 프랑스 프라츠라는 이 작은 시골마을에서 성모가 베푼 놀라운 기적은 지나간 역사가 아니라 오늘날 그 작고 겸손한 모습으로 마을을 굽어살피고 있었던 것이

다! 이곳 주민들에게 이 성당은 언덕 위에 조용히 서서 이들을 보호해주고 사랑해주는 거룩한 어머니였다!

2020년 새해 이른 아침……. 앞으로 펼쳐질 한해를 감사하는 마음으로 시작하며 가장 먼저 떠오른 언덕 위의 작은 성당.

그 놀라운 기적을 떠올리며 내 마음에 성모를 위한 작은 성당을 짓는다.

아시성당의 유래와 재료 선택 - 건축가, 모리스 노바리나

19세기 말에서 20세기 초까지 폐결핵은 유럽 전역을 휩쓴 무서운 병이었다. 중세시대 서구에서 페스트의 공포에 시달렸듯이 이때 결핵으로 생명에 위협받는 이들이 많았다. 이는 물론 많은 예술가들의 목숨을 앗아가 드라마틱한 작품 소재로도 많이 등장하게 되었다.

이탈리아 오페라의 거장 자코모 푸치니(G. Puccini)의 오페라 '라보엠'에서 여주인공 미미가 연인인 가난한 예술가 로돌포의 품에 안겨 죽어가는데 역시 폐결핵으로 숨진 것이다.

또한 문학에서는 독일 현대문학의 거장, 토마스 만(Thomas Mann, 1875~1955)의 대표작, 『마의 산』(1924년)에서는 스위스의 한 요양원에서 만난 환자들(주로 결핵 환자들)간의 대화를 엮은 교양소설을 발표하기도 했는데, 당시 결핵 치료를 위해서는 고지에 위치해있는 맑은 공기의 환경이 필수 여건으로 여겨져서 알프스 산지의 스위스를 비롯한 프랑스 산 위에 결핵요양원들이 들어서게 되었다고 한다.

바로 청정지역이자 아름다운 자연을 자랑하는 아시 평원(Plateau d'Assy)에 '프라츠-쿠탕(Praz Coutant)'이라는 요양원이 처음으로 개관하였고 그 외에 이

'아시성당'(모든 은혜의 성모 성당, Eglise Notre Dame de Toute Grâce du Plateau d'Assy), 1937~1946년, 프랑스

지역에 '몽블랑 호텔'과 상셀레모 요양원 등이 있었다. 당시 성황리에 운영되던 이 결핵요양원들은 유럽 전역에서 몰려드는 결핵 환자들을 수용, 치료하였는데 오늘날 이 시설들은 폐쇄되거나 호텔로 사용되는 등 더이상 요양원으로 운영되고 있지 않는다.

이런 상황에서 당시 릴르 교구(Lille, 프랑스 북부) 소속이었던 장 데베미(Jean Devémy, 1896~1981) 신부는 프랑스 중동부 아시 평원의 환자들과 신자들의 영성생활을 맡아달라는 요청을 받게 되었고, 파시(Passy)구 소속인 앙시의 빌라벨의 플로렁(Mgr. Florent de la Villerabelle) 주교의 신임으로 아시성당 건립 담당 신부직을 맡게 되었다.

1937년에서 1946년에 이르기까지 무려 10년간 건설되고 꾸며진 아시성당은 1950년 앙시의 주교, 오귀스트 세브롱(Auguste Cesbron)에 의해 축성되었다.

우선 이 성당 건축을 위한 부지 확보와 건축가 선정이 문제였다. 일단 이 작은 구에서 선택의 폭은 제한되었는데, 당시 몽블랑 요양원의 고해신부였던 도미니코회 소속 봉뒤엘(Père Bonduelle) 신부가 부지를 선택하고 앙시 교구에서 구입하였다.

아시성당 건립을 맡은 데베미 신부는 아시성당 지하예배실 제대 벽화를 그린 화가 라디라스 케노(Ladislas Kijno, 1921~2012)와의 대담에서 아래와 같이 설명하고 있다.

"사실상 고백하건데 나는 이 같은 작업을 담당하기에 건축에 대한 일가견이 없는 사람입니다. 1914년 이전의 미술 교육을 받은 저는 '거짓된 로마네스크', '거짓된 고딕시대'에 살고 있었습니다. 하지만 제1차 세계대전 이후 발표된 현대건축 선언문들, 특히 페레 형제(Frères Perret)가 주장하는 바에 대해서는 익히 알고 있었습니다. 아시성당에 대한 나의 의도와 열정은 사부아

(Savoie) 지방의 넓은 경사진 지붕이 올려진 샬레(chalet)에서 영감을 받은 전통적인 성당 그리고 현장에서 구할 수 있는 기품 있는 재료인 돌과 나무에 향해 있었습니다."

데베미신부는 매우 겸손하게 말하고 있지만, 성당건축에 대한 명확한 철학과 소신 그리고 지식과 안목을 겸비한 자임을 명백히 해주는 발언이다.

19세기 말에서 20세기 초 유럽 건축은 신고딕 양식(neo-gothic) 또는 신로마네스크 양식(neo-romanesque)이 지배하고 있었는데, 엄밀히 말해 유럽 성당건축사에서 19세기는 이전의 중세, 르네상스, 바로크, 로코코 시대의 영화를 재현하는 것에 그치는 일명 성당건축의 쇠퇴기로 평가되고 있었다. 물론 19세기 말에는 안토니 가우디(Antoni Gaudi, 1852~1926)를 비롯한 아르누보(Art nouveau)의 파격적인 건축양식이 꽃피기도 했지만, 이는 이례적인 사례였고, 교회건축은 매우 보수적이었다.

데베미 신부가 이를 일컬어 '거짓 고딕시대'라 지칭하는 이유이다. 그러다 제1차 세계 대전의 발발은 역사의 중대한 전환점이 되었고, 새로운 현대건축양식의 필요성을 인식한 건축가 군단이 등장하기 시작하였다.

이들은 현대 모더니즘 건축의 토대를 닦았는데, 당시 프랑스를 대표하는 인물이 바로 페레 형제(Frères Perret: Auguste, Claude, Gustave)이다. 1905년부터 오귀스트 페레(Auguste Perret, 1874-1954)가 그의 형제인 클로드와 귀스타브와 함께 운영한 '페레 형제 건축사무소'는 고전적인 전통의 명맥을 유지하면서, 20세기의 신소재인 철근 콘크리트를 건축 자재로 사용하는 혁신적인 모더니즘 양식을 발달시켰다. 프랑스 북서부 항구 도시, 르 아브르(Le Havre)에 지어진 '성 요셉 성당'(Eglise St. Joseph, 1951~1961년)이 그의 대표적인 현대 성당이다.

또한 위에서 일컫는 '사부아 양식의 샬레'(chalet)는 양편으로 넓고 평평하

성당 입구에서 제대를 바라본 모습

게 떨어지는 삼격형꼴의 지붕 형태를 하고 있는데, 폭설 시 무거운 눈의 하중을 완화하여 아래로 떨어지도록 하는 기후의 지역적 특성을 고려한 것이다. 정작 데베미 신부 자신은 아름다운 건축양식이 꽃핀 시대에 살지 않았으며 건축에 대한 무지하다고 말하고 있지만 사실상 그는 거짓된, 동시대의 케케묵은 정신을 수용하지 않고 오로지 옛것을 재현하는데 그치는 시대착오적이고 시대에 뒤쳐진 발상이 잘못된 것임을 확실히 인지하고 있었다. 성당이 세워지는 이 사부아 지방의 특색을 고려하여 그 환경과 자연스럽게 어우러지는 건축의 필요성에 대해 잘 알고 있었다.

뿐만 아니라 당시 시대를 앞서는 페레형제와 같은 현대건축선언에 대해서도 숙지하고 있었다는 점에서 매우 합리적이고 열려있는 놀라운 안목의 소유자임을 확인할 수 있다. 그렇다고 해서 앞선 시대와 호흡하는 성당형태이기 위해 무조건 신소재(콘크리트, 유리, 철근) 선택이 우선시 된다고 고집하지도 않았다. 그는 성당이 들어서게 될 지역 자연환경과 훌륭하게 조화를 이루어야 한다는 것이 문제의 본질임을 알고 있었다. 그래서 그가 '콘크리트'가 아니라 이 지역의 나무와 돌을 선택한 것은 가장 자연스럽고 합리적인 길을 선택했음을 보여준다. 동시에 열려있으면서도 현실을 반영한 자연순응적

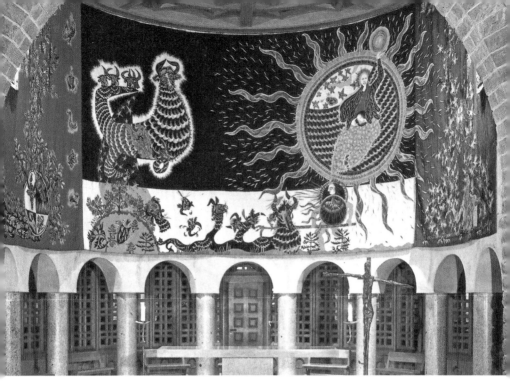

뤼르사의 타피스트리 '요한묵시록, 여인과 용'

입장을 고수했다는 점은 주목해야 할 대목이라고 생각된다.

다음으로는 데베미 신부의 생각을 실질적으로 구현시키는 건축가를 선정하는 중요한 과제가 남아있었다. 그는 이 프로젝트에 적합한 건축가를 찾기 위해 대도시를 중심으로 활동하는 화려한 건축가를 찾지 않았고, 이 지역과 가장 잘 어우러질 수 있는 건축가 선정이 요구된다 생각하여 이 지역 일대의 성당들을 유심히 살펴보았고, 그중 부지(Vougy)와 파예(Fayet)에 있는 작은 성당들을 눈여겨보았다. 이 성당들을 설계한 건축가인 모리스 노바리나(Maurice Novarina, 1907~2002)가 아시성당 건축의 적임자라고 느낀 그는 노바리나를 의뢰하였고, 관할인 앙시 교구에서도 이를 수락, 노바리나가 적임자로 결정되었다.

다음은 성당 건축을 위해 사용될 재료 선택 문제가 남았다. 데베미 신부는 이 성당작업에 참여한 건설사인 빅토르 올리베와 함께 건축 주재료로 이 지역에서 채석되는 돌을 사용하는데 뜻을 모았다.

첫 번째 안은 회색 톤의 텁텁하고 중후한 느낌을 주는 석회석을 사용하자는 것이었다. 하지만 올리베가 이 회색 석회석이 있는 베르 호숫가(Lac Vert)의 숲으로 현장답사를 다녀와 처음 구상했던 회색 석회석보다 훨씬 아름다운 얼룩얼룩한 무늬의 석회석층이 다량으로 있다는 것을 알게 되었다. 그리고 현실적으로 채석 및 돌을 다듬기에 더욱 까다롭고 고충이 따르는 재료임에 불구하고 결국 얼룩얼룩한 석회석을 선택하였다. 이 지역에서 쉽게 공급받을 수 있는 아름다운 돌을 찾아낸 것이다.

데베미 신부가 바란 대로 지역 환경과 잘 어우러지는 좋은 재료로 건축된 정직하고 진실되며 기능성이 좋은 성당이 올려지게 된 것이다.

건축가 노바리나가 말한다. 그가 이 건축물에 품은 깊은 애정과 자부심이 전해지는 발언이다.

"1938년 시작되어 1948년에 완공된 아시성당은 프랑스 전역에서 오는 병든 이들을 위해 세워졌습니다. 수십 년이 지난 오늘날, 아시성당도 나이를 먹었고 이는 건축 작품으로도 역시 충분한 가치가 있다고 생각합니다."

성당의 중요한 조언자, 쿠튀리에 신부

20세기를 대표하는 프랑스 현대 성당을 손꼽을 때 프랑스의 대가 앙리 마티스(Henri Matisse, 1869~1954)가 노년에 온 열정을 쏟아내 탄생시킨 방스경당(Chapelle du Rosaire de Vence, 1946~1951년), 20세기 모더니즘 건축의 거장으로

스위스 태생의 프랑스 건축가인 르 코르뷔지에(Le Corbusier, 1887~1965)의 롱샹성당(Chapelle du Ronchamp) 그리고 여러 현대 미술가들의 작품들이 한 공간에 모여 놀라운 조화를 이루어내는 현대교회건축과 교회미술의 대표적인 모범 사례로 평가되는 아시성당이 있다.

아시성당은 당대 가장 뛰어난 현대 미술가들의 걸작이 모여 있는 성당임에도 불구하고 작품들이 주인공인 '미술관'과 달리 기도하는 공간인 '성당'으로의 본분을 잃지 않음은 물론 이 공간에 들어온 신자들의 정신과 영혼이 고양되는 진정한 '성당'으로써 수십 년이 지나 백년을 바라보는 오늘날까지 전 세계적으로 회자되는 전무후무한 명소이다.

물론 오늘날 파격적인 현대미술이 성당 안으로 들어오는 것은 더 이상 낯설지 않다. 하지만 많은 현대 성당들이 안고 있는 문제점은 성당 공간 안에서 조용히 관조하고 묵상하는데 적합하지 않은 경우가 많다. 나를 돌아보며 하느님을 만나도록 해주는 성당 본연의 역할을 망각하고 작가의 작품성이 너무 강렬하게 두드러지거나 오히려 기도에 방해가 되는 경우이다. 작가가 성당 공간의 본질적 기능 및 전례의 의미에 깊은 이해 없이 작업에 임했을 때 오히려 전통적 보수주의를 따르느니 못한 괴로운 결과를 초래하는 경우가 많다.

1938년 아시성당 착공 당시(1950년 축성) 프랑스에서는 현대 미술가들이 성당 내부를 장식한다는 것은 상상할 수 없는 보수적 전통주의가 지배하고 있던 상황이었다. 당시 파리 생 쉴피스(St. Sulpice)성당이 있는 광장(파리 6구)을 중심으로 일명 '생 쉴피스(St. Sulpice)라 하는 가톨릭현대작가 그룹이 있었다. 프랑스 화가이자 스테인드글라스 작가인 조지 데발리에르(George Desvallières, 1861~1950)와 후기 인상주의 '나비파'(Nabis)화가인 모리스 드니(Maurice Denis, 1870~1943)는 기존의 아카데믹한 교회미술을 거부한

루오의 창, '작은 화병, 그는 학대 받고 천대받았다' 중 탁자 위(부분)

선구자로 1919년 파리에 '성미술 공방'(아틀리에 다르 사크레, Ateliers d'Art Sacré, 1919~1947)을 개설하고 활발하게 교회미술운동을 하고 있었다.

이들은 보수적이면서도 매우 아름다운 작업을 하였는데, 데베미 신부는 그리 달가워하지 않았고, 이들이 만들어내는 것은 진정한 '성미술'이 아니라 '신전 앞의 상인', '장사꾼'이라 하였다. 이처럼 유럽에서 문화 예술의 중심지이자 아방가르드 미술의 본산지인 프랑스 역시 교회미술의 주류는 전통을 고수하는 보수주의가 지배하고 있었다. 이때 뛰어난 선견지명으로 현대미술과 교회미술 간의 높고 두꺼운 벽을 허물어 사회, 신자와 교회 간의 진정한 소통의 중요성을 깨닫고 시대를 앞서가는 열린 사고와 이를 실천한 성직자 군단이 등장한다.

그 대표적인 인물이 바로 마리-알랭 쿠튀리에(Père Marie-Alain Couturier,

1897~1954) 신부로 그는 프랑스 현대 교회미술의 선구자로 평가된다.

특히 성미술 뿐만 아니라 성당 건축에 역시 일가견이 있는 쿠튀리에는 아시, 방스. 오뎅쿠르(Audincourt), 롱샹 등을 다니며 당대 최고의 현대 예술가와 건축가를 선정하고 섭외하는데 직접 관여했다.

뿐만 아니라 쿠튀리에는 전쟁 후 프랑스 정부에서의 '현대미술품 구입 프로젝트'에 참여하는 등, 현대미술과 보수적인 교회 간의 다리 역할을 한 중요한 인물로 평가된다.

물론 한 나라의 교회미술이 발전하기 위해서는 단 한 사람의 의식 있는 사람의 힘으로는 부족할 것이다. 예로부터 문화예술에 대한 뛰어난 안목과 그 중요성을 깊이 인지하고 있는 프랑스에는 상당히 두터운 층의 열린 사고를 하는 성직자 층이 있었다. 하나의 대담하고 진보적인 프로젝트가 실현되기 위해서는 주류를 이루는 기존의 보수 교회와의 거센 충돌에 불구하고 서로 협력하여 새롭고 획기적인 일들을 강행했기 때문에 시대를 앞서는 아시 성당을 비롯한 아름다운 성당건축이 세상에 빛을 볼 수 있었다.

"모든 진정한 예술가는 영감은 받은 자이다. 예술가는 그의 속성과 기질적으로 그러한 성향을 갖고 있을 뿐 아니라 영적인 직감에 준비되어 있다. 그렇다면 그가 원하는 곳으로부터 불어오는 성령의 부름에 준비되어 있지 않다고 누가 말할 수 있겠는가?"

위의 글은 아시성당의 중요한 조언자 역할을 한, 쿠튀리에 신부의 발언으로, 진정성 있는 작품 속 본질적 접근을 하는 작가의 작품 안에서는 작가의 신앙과 무관하게 진(眞), 선(善), 미(美)가 필연적으로 만날 수밖에 없음을 말해 주고 있다.

그런데 여기서 더 나아가 더욱 충격적인 발언을 하였다.

"재능 없는 신자 작가보다 신자가 아닌 천재작가가 낫다"는 것이다.

기존의 일반 상식을 깨는 이 대담한 발언은 진지하고 우수한 작품성을 가진 작품의 '아름다움', '진리' 그리고 '선함'이 신앙심에 불타는 의도와 감성이 앞선 작품보다 우위에 있음을 말해준다.

그는 '작품성'을 '신앙'의 우위에 둔 것이다. 열렬한 신앙심을 가진 작가의 작품만이 '성스러움'을 드러내며 교회미술 작품 제작을 위한 전제조건이라는 선입견을 깨는 그의 냉철하고 대담한 통찰력 덕분에 레제, 루오, 마티스와 같은 당대 현대 대가들의 작품이 이 성당에 들어올 수 있었다.

뿌리깊은 편견을 깨는 진실, 본질에 충실한 시선은 기존의 정체된 교회미술의 판도를 바꾸는 중대한 전환점이 되었다.

아시성당의 설립자, 데베미 신부

아시성당 프로젝트 구현을 위해 프랑스 교회미술 그리고 현대미술계에 막대한 영향력을 행사한 쿠튀리에 신부의 주옥같은 조언에 힘입은 것이 사실이지만, 실제 이 성당 작업에서 작가 선정, 섭외, 작품 컨셉트 결정 등의 핵심 역할을 한 인물은 바로 장 데베미 신부였다.

안타깝게도 실질적인 아시성당의 기획자이자 성당작업 의뢰 담당자는 데베미 신부인데 불구하고 쿠튀리에 신부의 명성에 가려지게 되었다.

결정적으로 막대한 영향력이 있는 화보잡지인 《라이프지》(LIFE)에 '아시성당'에 대한 기사가 대대적으로 소개되었을 때 그 유일한 공로자로 쿠튀리에 신부가 소개되었고, 사람들의 뇌리 속에는 '쿠튀리에 신부'만 기억하게 되었지만 실질적인 공로자는 데베미 신부였다는 사실을 명확히 하고자 한다.

당시 아시 평원의 상셀레모(Sancellemoz) 요양원과 뒤르톨(Durtol) 요양원의

고해신부였던 장 데베미 신부는 1928년에서 1957년까지 아시 평원에 머물렀고, 1938년에서 아시성당이 축성된 1950년까지 성당 건립 및 성당꾸미기에 헌신하였다.

그 후에는 교회미술과 무관하게 조용히 사목활동을 이어나간 그는 1981년 12월 15일 파리에서 눈을 감았고, 다음 해인 1982년 그가 온 열정을 쏟은 아시성당 안뜰에 영면하게 되었다. 현대미술과 교회미술의 다리 역할을 하며 활발한 활동을 한 쿠튀리에 신부와 달리 아시성당에 몰두한 후에 조용히 신부로의 본분에 충실한 겸손한 삶을 산 이어서 그의 가치가 주목되는 진정한 성직자였다.

아시성당 프로젝트는 당시 교회 분위기로는 매우 이례적인 사건이었다. 왜냐하면 18세기 중반 베네치아를 중심으로 활발히 활동한 티에폴로(Giovanni Battista Tiepolo, 1696~1770) 이후, 교회가 작가들에게 직접 의뢰하는 경우는 거의 전무했다고 한다. 물론 19세기에 들어와 낭만주의 화가인 외젠 들라크루아(Eugène Delacroix, 1798~1863)나 드라마틱한 낭만주의 화가인 테오도르 샤세리오(Théodore Chassériau, 1819~1956) 등의 작가들에게 성당 작품 의뢰를 한 경우도 있었지만 이는 정부 차원에서 진행된 것이었다.

데베미신부는 다음과 같이 말했다.

"프랑스의 교구 및 주교회의에서 진작부터 풍자화가인 오노레 도미에(Honoré Daumier, 1808~1879), 표현주의의 문을 연 빈센트 반 고흐(Vincent Van Gogh, 1853~1890), 순수를 찾아 타히티로 떠난 폴 고갱(Paul Gauguin, 1848~1903), '현대회화의 아버지'로 불리는 폴 세잔느(Paul Cézanne, 1839~1906), 점묘법으로 표현한 조지 쇠라(Georges Seurat, 1859~1891), 무희들의 화가 에드가 드가(Edgar Degas, 1834~1917), '올랭피아'의 에두아르 마네(Edouard Manet, 1832~1883), 낭만주의 조각의 거장 오귀스트 로댕(Auguste

Rodin, 1840~1917) 또는 후기 인상주의 조각가 아리스티드 마이욜(Aristide Maillol, 1861~1944) 등의 작가들에게 성당 장식을 맡도록 부탁했었더라면, 작가들이 진작부터 현대미술에 대한 인식이 없는 프랑스의 신부, 주교들을 찾아가 그들과 신뢰와 우정의 관계를 쌓고 설득하였더라면, 교회가 뛰어난 예술가들의 불굴의 모험에 대한 선견지명과 경의를 갖고 그의 '천재성을 믿고 내기를 걸 수 있었더라면' 과연 오늘의 프랑스 성당은 어떤 모습이었을지 상상해보십시오. 분명 이같이 최악의 상업성을 띤 공식교회미술의 불명예스럽고 불편하며 저속한 성당 모습이 아니었을 것입니다."

이에 대해 쿠튀리에 신부와 함께 성미술 잡지 '아르 사크레' 편집일을 한 같은 도미니코회 소속 성직자, 레가메 신부(Fr. P. Régamey)가 이어간다.

"이 모두 비현실적인 꿈같은 이야기이지요. 성당은 물론 사회도 그 반대 방향으로 돌아갔으니까요. 정부와 지자체가 세력을 잃고 문화예술에 대해 신경을 쓸 여유는 고사하고 인식도 할 수 없는 당시 상황에서 무엇을 기대할 수 있었겠습니까?

이같이 혼란스러운 때일수록 더욱 더 정신을 바짝 차리고 '우리 정체성을 재점검하고 우리의 영적 세계에서 무엇을 해야 하는지 지각해야 합니다'. 제가 이 부분을 힘주어 강조하는 것은 바로 이 점이 아시성당이 지닌 깊은 의미이기 때문입니다. 아시성당의 다방면으로 열려있는 영적 범위와 능력은 진정 놀라운 것입니다."

위와 같은 날카로운 통찰력을 갖고 교회의 문제점을 솔직하게 지적하는 문제의식과 이를 개선하려는 실질적이고 구체적인 움직임이 1930년대부터 일기 시작했다는 사실이 놀랍고 그 뜻을 함께한 이들이 여럿이었음을 확인할 수 있다.

앞에서 소개했듯이, 자신을 일컬어 "건축에 일가견이 없는 사람"이라는

겸손하고 신중한 자세로 임한 데베미 신부의 발언은 자신의 소신과 철학을 꿋꿋하게 지키면서도 우월감에 빠지지 않았다. 당대 교회미술의 권위자이자 전문가로 평가되는 쿠튀리에 신부에게 조언을 구하며 성당 작업에 임한 그의 자세는 모두에게 귀감이 된다.

자신이 맡은 성당을 아름다운 공간으로 만들기 위해 무려 12년의 긴 시간을 헌신하고도, 그 공로와 찬사가 쿠튀리에 신부에게 돌아

루오의 '채찍질 당하는 그리스도' 중 그리스도 얼굴 (부분)

갔음에도 그저 자신에게 주어진 일에 최선을 다한 것에 만족하는 그의 진지하고 겸손된 열정이 배어 있는 곳이어서일까. 성당 내부에 들어서면 어디에서도 느낄 수 없는 깊은 평화에 휘감기게 된다.

아시, 작은 마구간의 기적

이른 아침, 나를 따뜻하게 반겨주는 호텔 주인아주머니, 개 그리고 바로 앞에 성모에게 봉헌된 작은 경당을 뒤로하고 호텔을 나서 마침내 여행의 최

루오의 '큰 화병, 그는 자기 입을 열지 않았다' 중 화병 (부분)

종 목적지인 아시성당으로 향한다.

기차역에 가서 아시성당 앞에 가는 버스를 탈 계획이었다. 나는 아름다운 알프스 산골마을도 구경할 겸 천천히 걸어 내려오는 것은 할 만하겠다고 생각해서 서둘러 출발했다. 빈속으로는 절대 하루 시작을 못하는 내가 숙박비에 포함된 아침식사도 포기하고 설레는 마음으로 발길을 재촉했다.

아침 6시 반경인데 아직 어둑어둑한 하늘……. 알프스 산 중턱의 마을을 지나자니 희망찬 하루 시작으로 분주한 마을의 역동성이 기분을 더욱 상쾌하게 해준다.

산을 내려가는 길에서 역시 개, 고양이를 여러 마리 만난다. 하나 같이 이이른 시간 조용한 산골에 낯선 동양 여자가 왠일일까 하며 궁금해 하는 표정이었다. 얘네들 모두 겁 없이 다가와 다정히 인사를 건넨다. 이 세상에 동물학대라는 폭력이 존재하는지 전혀 모르는 듯 느껴지는 동물들. 이방인에 대한 경계심이라고는 없는 편안한 표정은 이 동네가 얼마나 평화로운 곳인지 여실히 전해주었다. 이 동네의 따뜻한 인심과 여유, 그 평화로움이 나에

게도 전해져 나도 모르게 내 입가에 미소가 번진다.

등교하려고 스쿨버스를 향해 달려가는 아이들과 배웅해주는 엄마들, 갓 구운 신선한 빵을 사려고 빵집으로 향하는 사람들, 출근하려고 집에서 나오는 사람들의 분주한 모습……

이렇게 이곳에서는 축복된 하루가 시작되고 있다.

즐겁게 노닐며 내려와서일까? 기웃거리며 구경하느라 많이 돌아왔는데도 지루한 줄 몰랐다.

나는 유럽 여행이 익숙해서 시골에 버스가 많지 않을 것은 익히 알고 있었다. 그래도 이건 해도 해도 너무 했다. 버스정거장에 도착하니 시간이 오전 8시인데 네 시간 후인 12시에 첫 운행이라니! 아침 시간에 아시평원 방면으로 가는 사람이 없어서 그런 모양인데, 초행길인 나는 그런 사정을 알 리가 없었다.

다행히 그 옆에 택시 정거장이 있어 다가가 보니 한 열 명의 택시기사 이름과 전화번호가 적힌 팻말이 있었다. 사실 프랑스 시골 어디를 가도 콜택시를 이용할 수 있기 때문에 오지에서의 모험 정도는 아니다. 전화를 걸려는 순간, 한 택시가 다가왔고 차에서 한 여기사가 내렸다. "아시성당에 가려고 하는데요" 하니까, "나는 지금 장 보러 가야 해서 안 되고 내가 아는 기사에게 전화해볼게요"라고 하며 친절하게 직접 전화를 걸어줬다. 이곳 사람들은 한 손님이라도 더 태우려는 것이 아니라 내 시간, 사생활이 우선이다. 요즘 한국도 많이 여유로워졌지만 역시 인생을 즐기는 것이 최우선인 프랑스인다운 말이다. 이들의 여유를 부러워하며 한 10분 기다리니, 약속한 택시가 도착했다.

나이 지긋한 기사님 택시에 올라타니 너무나 밝은 얼굴로, "좀 전 전화한 사람이 나의 며느리예요! 내 아들도 택시를 몰지요!" 하는 것이다.

"당신은 정말 행복한 분이시군요. 매일 이렇게 아름다운 곳의 경치를 만끽하며 드라이브를 하는 것이 당신 일이니까요! 자연의 너그러움을 닮아서인지 이곳 사람도 동물도 모두 사랑이 넘치고 평화롭네요!"라고 하자, 매우 흡족한 얼굴로 답한다.

"그렇습니다. 대도시에 사는 사람들은 절대 알지 못하는 여유지요. 우리 집 마당 의자에 앉아 한가로이 책을 읽으며 개들과 함께 즐기는 햇살의 여유, 바로 이것이 행복이지요!"

이 할아버지 기사님이 내린 행복의 정의에 깊이 공감하며 한 10분간 굽이굽이 산을 올라가며 이야기를 나누다 보니 마침내 그토록 가고 싶었던 아시성당 앞에 이르렀다. 기차역으로 돌아갈 때는 버스를 타면 된다며 버스 정류장과 시간표를 알려주고는 역시 상냥한 얼굴로 떠났다.

사진으로 많이 봤지만 실제 그 앞에 서서 바라보니 규모는 내가 상상했던 것보다 그리 크지 않았고, 이상하게 낯설지 않고 친근한 인상을 주었다.

1938년 착공되어 1950년 축성된 아시성당의 전체 명칭은 '아시 노트르담 드 투트 그라스'(Notre Dame de Toute Grâce du Plateau d'Assy)성당으로, '아시 평원의 모든 은혜의 성모 성당'으로 번역될 수 있다.

교구의 참사원인 데베미 신부의 예술에 대한 뛰어난 안목과 열정 그리고 당대 '프랑스 정부 예술품 구입 프로젝트'에 참여한 쿠튀리에 신부의 조언으로 탄생한 현대교회미술의 보석이 화려한 대도시가 아니라 알프스 산골에 자리잡고 있었다!

아시성당의 건축은 모리스 노바리나(M. Novarina)의 작품인데 특히 성당 내, 외부를 장식하기 위해 당대 최고의 예술가들이 대거 참여하여 성당을 장식했음에 불구하고 서로 충돌하지 않고 놀라운 조화를 이룬다.

루오, 샤갈, 마티스, 레제, 브라크 등의 기라성 같은 동시대 대가들의 작품

들이 모두 프랑스 중동부 알프스 산에 위치한 작은 시골 성당에 모인 것이다.

성당 내부 입장은 잠시 아껴두고 먼저 성당 주위를 둘러보았다.

전체적으로 짙은 회색의 얼룩 반점이 있는 석회석은 역시 이 지역에서 채석한 것이어서 재료 자체에서 무게감과 소박함이 느껴졌고, 타지에서 갖고 온 이질적인 재료가 아니라 인근 지역의 돌이다 보니 성당 주위의 푸른 자연과 한 몸이듯 자연스럽게 어우러졌다. 그야말로 놀라운 조화로움이다!

건축물이 들어서는 환경과 지역 정서를 무시하고 오로지 작품성과 존재감을 드러내려는 과시욕과 억지스러움이 전혀 느껴지지 않았다.

그리고 이 친근함의 원인은 재료 말고 또 있었다. 우측에 높이 서 있는 종탑과 성당 지붕은 안정감 있게 올려진 삼각꼴을 한 것이 꼭 마구간같이 생긴 것이었다. 하느님의 말씀을 멀리멀리 울려 퍼지도록 하기 위해 높이 서 있는 종탑.

그리고 그 옆에는 가장 낮은 모습으로 이 세상에 온 예수 그리스도의 집, 가장 가난한 집 한 채가 서 있다!

아시 – 데비미 신부와 예술가들

루오를 만나다, 아시의 기적

그럼 실제 데베미 신부와 작가들 간의 만남이 어떻게 이루어졌는지 이들 간의 대화와 에피소드를 통해 살펴보고자 한다.

데베미 신부는 세계대전이 발발하기 조금 전인 1939년, 파리 쁘띠-팔레 전시관(Petit Palais)에서 개최된 중요한 성미술전인 〈스테인드글라스와 현대 타피스트리〉전에 초대받았다.

루오와 긴밀히 작업하는 스테인드글라스 장인인 장 에베르-스티븐스(Jean Hébert- Stevens, 1888~1943)가 기획한 이 전시장을 찾은 데베미는 쿠튀리에 신부를 동행하였다. 전시장에는 루오가 다자인 하고 스테인드글라스 장인인 폴 보니(Paul Bony)가 제작한 세 개의 창을 전시하고 있었는데 이 중 두 점은 '십자가에 달린 예수'와 '수난당하는 그리스도(Ecce Homo)'였다.

특히 이 마지막 작품에 깊은 감동을 받은 데베미 신부는 쿠튀리에에게 이 작품을 아시성당에 설치하는 것이 가능할지 물었고, 루오를 소개받은 그는 '수난당하는 그리스도(Christ aux outrages, Ecce Homo)'를 선택하였다.

이렇게 아시성당에 설치될 최초의 작품이 선정되었고 이를 시작으로 루오의 다른 작품들은 물론 본격적으로 훌륭한 현대작가들의 작품들이 처음으로 보수적인 교회 안에 들어오게 되었다.

프랑스 작가인 조지 루오(Georges Rouault, 1871~1958)는 1905년, 파리 에콜 데 보자르(Ecole des Beaux Arts de Paris)의 동창인 앙리 마티스와 함께 강렬하고 순수한 색채와 선으로 진실된 표현을 추구하는 '야수파'(fauvisme)로 미술계에 강렬한 주목을 받으며 등단한다. 평생 일반적 주제로 작업한 마티스와 달리 독실한 가톨릭 신자인 루오는 수도자와 같이 생활한 내향적 성향의 인물로, 오늘날 그는 20세기를 대표하는 성미술 작가로 평가되는 인물이다.

당시 아시성당은 벌써 기초공사 작업이 끝나갈 무렵이어서 건물 뼈대가 만들어진 상황이었다.

때마침 건설현장을 찾은 데베미 신부는 그가 선택한 루오의 '수난당하는 그리스도' 작품이 설치될 창틀 사이즈를 측정했는데, 놀랍게도 루오창과 정확히 일치했다고 한다! 마치 루오의 창이 아시성당에 설치되는 것이 처음부터 계획되었듯이 어떻게 이렇게 맞아떨어질 수 있었는지—— 데베미 신부는 이것이 바로 '아시의 기적'이라고 말한다.

루오의 작품은 마치 반지에 보석을 박아 넣은 듯, 정교하고 정성스럽게 건물에 설치되었는데 창이 아치형이고 스테인드글라스는 직사각형이어서 작품 이미지에는 전혀 지장 없는 선에서 작품 상부의 가장자리 부분을 조금만 잘라내면 되었다고 한다.

이같이 루오와의 접촉은 가속이 붙어 추가로 네 점의 작품이 선정되었고, 역시 스테인드글라스 장인 폴 보니(Paul Bony)가 제작하였다.

이는 '수난당하는 그리스도'(Christ aux outrages, Ecce Homo)를 비롯하여, '채찍질 당하는 그리스도'(Flagellation), '꽃다발, 그는 자기 입을 열지 않았

다'(Bouquet, et il n'a pas ouvert la bouche), '꽃다발, 그는 학대받고 살해당했다'(Il a été maltraité et opprimé) 그리고 '베로니카 성녀'(Ste. Véronique)해서 총 5점에 달한다.

첫 번째 창은 바로 아시성당의 운명을 결정지은 '수난당하는 그리스도'(Christ aux outrages, Ecce Homo)이다.

당시 로마에 정복되어 있던 유다인들은 그들을 자유로이 해줄 진정한 '구세주'를 애타게 기다리고 있었다. 그들의 염원은 바로 예수에 대한 과도한 기대감으로 표출되었는데, 실질적인 구원자가 아닌 '사랑'의 메시지를 전하는 예수의 모습은 그들이 기대한 강인한 지도자상이 아니었다. 절대적인 기대만큼 깊은 실망을 하게 된 유다인들의 감정은 마침내 증오로 변하게 되었다. 예루살렘에서는 로마인들의 편에 선 사두가이파의 대사제 가야파를 중심으로 예수의 반대자들이 결집되었고, 반(反)로마의 민족 감정을 부추기는 그를 불편한 존재로 느끼게 되었다.

예수 제자 유다의 배신으로 체포된 그는 먼저 대사제 가야파 관저에 끌려갔다가 로마 총독인 빌라도의 저택으로 온다. 그리고는 유다인의 영주인 헤로데왕에게 가지만 여기서 그의 심문에 아무 대답도 하지 않자 다시 빌라도 총독에게 끌려와 재판받게 된 것이다. 예수에게 아무런 죄도 찾지 못한 빌라도는 묘안을 생각해낸다. 과월절의 관례로 죄인 한 명을 풀어주었던 것이다. 빌라도는 그 결정권을 군중에게 넘겼는데, 예수를 눈엣가시로 여겨오던 수석 사제들과 원로들은 군중을 구슬려 바라바를 풀어주고 예수를 없애기로 작당한 것이다.

"내가 누구를 풀어주기를 원하오? 바라바요 아니면 메시아라고 하는 예수요?"

"바라바!"

첫 번째 창은 바로 아시성당의 운명을 결정지은 '수난당하는 그리스도'(Christ aux outrages, Ecce Homo)이다. '에체 오모'(Ecce Homo)란 빌라도총독이 예수의 십자가 책형을 요구하는 유다인들에게 한 말이다. "이 사람을 보라"

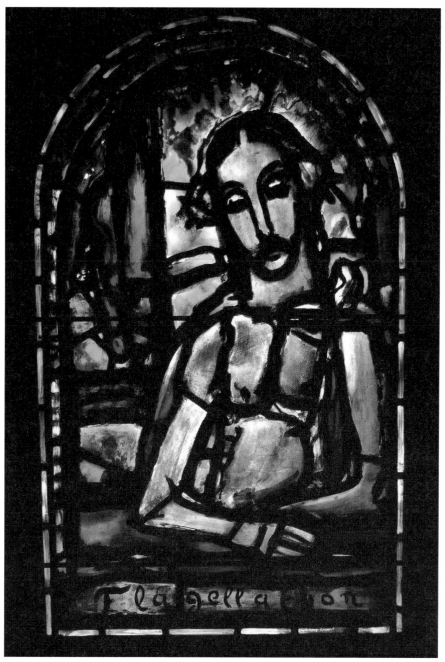

'채찍질 당하는 그리스도', 조지 루오 → 성당 입구 벽면
"그래서 빌라도는 바라바를 풀어 주고 예수님을 채찍질하게 한 다음 십자가에 못
박으라고 넘겨주었다." (마태27, 26)

'큰 화병, 그는 자기 입을 열지 않았다', 조지 루오 → 성당 입구 벽면

'작은 화병, 그는 학대 받고 천대받았다', 조지 루오 → 성당 입구 벽면
"학대받고 천대받았지만 그는 자기 입을 열지 않았다. 도살장에 끌려가는 어린양처럼 털 깎는 사람 앞에 잠자코 서 있는 어미 양처럼 그는 자기 입을 열지 않았다."(이사야 53, 7)

'성녀 베로니카', 조지 루오 → 성당 입구 좌측 경당

그리고 예수를 어찌할까 다시 물으니 돌아오는 것은 잔인한 요구였다.

"십자가에 못 박으시오"

예수의 옷을 벗기고 진홍색 외투를 입히고 가시나무로 만든 관을 머리에 씌우고 오른손에는 갈대를 들리고 조롱했다. 그리고 침을 뱉고 갈대를 빼앗아 그의 머리를 때리고 외쳤다.

"유다인의 왕 만세!"

내가 아시에 도착한 것은 흐릿한 늦은 오전 시간으로 하루종일 이곳에 머문 나는 아침시간의 은은한 자연광이 비추는 광경과 오후 밝은 빛에 비추이는 모습을 모두 볼 수 있었다. 스테인드글라스의 색유리 소재가 반투명이라 사시사철 시시각각 변하는 빛에 따라 특유의 아름다운 모습을 드러낼 것이다.

아시에 도착하자마자 성당 주위를 천천히 둘러보고는 성당 앞에 있는 작은 카페에서 조금 이른 점심과 커피를 마시고 오후에 다시 성당을 찾아 한참 머물렀다. 루오의 5개의 창들은 모두 성당 서쪽 파사드(정문) 벽면에 있었고, 눈높이에 맞춰 설치되어 감상하기에 안성맞춤이었다.

루오의 첫 번째 작품인 '수난당하는 그리스도'(Christ aux outrages, Ecce Homo). 파리 전시장에서 데베미가 한 눈에 반한 이 작품은 예수를 지키던 사람들이 그를 매질하고 조롱하며 온갖 수모와 고통을 당한 그리스도의 모습, '유다인의 왕'이라며 놀림받는 비참한 모습을 담고 있다. '에체 오모'(Ecce Homo)란 라틴어로 "이 사람을 보라!"라는 뜻으로 바로 빌라도 총독이 가시면류관을 쓴 그를 가리켜서 군중에게 외친 말이다.

단순하고 거친 표현이 돋보이는 화면 우측 상단에는 작은 창이 나 있는 듯 보이는데 마치 색유리창인 듯 표현이 반추상적이고, 힘없이 고개를 떨군

그리스도 모습에서 세부적 표정 묘사를 배제한 단순한 표현임에 불구하고 이 순간 그리스도가 느낄 슬픔과 절망의 감정이 절묘하게 전달되었다.

십대의 루오는 바로 스테인드글라스 공방 견습생으로 미술에 입문했는데, 이는 그의 작품세계 전체에 결정적인 영향을 주었다. 루오 그림의 특징으로, 형태를 과감하게 해체하여 가르는 검고 거친 윤곽선의 표현은 바로 스테인드글라스를 연상시킨다. 검은 납선 사이에 작은 색유리 조각을 끼워 넣고 이를 용접하는 특수한 기술과 예술적 감각을 요구하는 스테인드글라스는 그의 평면 작업에서도 인상적인데, 실제 스테인드글라스로 제작되었을 때 그 진가가 드러나는 것은 참으로 당연하다. 누구보다 색유리 특유의 특성을 잘 알고 있으니 이에 꼭 들어맞는 표현을 찾을 수 있었을 것이다.

두 번째 창인 '채찍질 당하는 그리스도'(Christ de Flagellation) 하단에는 그의 글씨체로 'Flagellation'(채찍질)이라 써 있는데 이는 마치 그림의 일부인 양 전체와 잘 어우러진다. 화면 하단의 창가 또는 탁자에 팔을 기대고 있는 예수는 두 눈을 꼭 감고 기꺼이 그의 가혹한 운명을 받아들이는 듯 보인다. 체념한 듯 슬퍼 보이는 그리스도의 얼굴에서 신비로운 빛이 은은하게 뿜어 나오고 이도 모자라 그의 머리 주위로 강렬한 후광이 빛나고 있다. 루오의 인간적인 면모와 함께 성스러움이 느껴지는 놀라운 표현이다.

세 번째는 '큰 화병, 그리고 그는 자기 입을 열지 않았다'(Bouquet, et il n'a pas ouvert la bouche)이고 네 번째 역시 유사한 '작은 화병, 그는 학대받고 살해당했다'(Bouquet, Il a été maltraité et opprimé)이다. 이 두 개의 창 모두 아래의 이사야서 53장 7절을 표현하고 있다.

"학대받고 천대받았지만 그는 자기 입을 열지 않았다. 도살장에 끌려가는 어린양처럼 털 깎는 사람 앞에 잠자코 서 있는 어미 양처럼 그는 자기 입을 열지 않았다."

'큰 화병' 맨 하단 중앙에는 예수를 괴롭히는 악의 세력을 표현하는 듯 보이는 얼굴이 있고 그 위로 역시 루오의 글씨체로 "et il n'a pas ouvert la bouche"(그리고 그는 자기 입을 열지 않았다)는 글귀가 있다. 마치 보랏빛 피, 성혈로 물든 듯 느껴지는 탁자 중앙에는 푸른 화병에 꽃이 만발한 꽃다발이 우리 시선을 사로잡는다. 우선 은은하면서도 화려하게 빛나는 꽃다발을 보고 나면 우리 눈은 자연스럽게 천상의 깊고 푸른 화병 그리고 중앙에 그려진 그리스도의 얼굴에 이르게 된다. 골고다 언덕을 오르던 중, 피땀 흘리는 얼굴을 닦은 '베로니카의 수건'을 예고하는 듯 느껴지기도 한다. 인류를 위해 희생한 예수에게 헌정하고 위로하며 경의를 표하는 듯 보이는 꽃다발이 더욱 아름답게 느껴지는 이유이다.

작품, '작은 화병'은 앞의 화병보다 홀쭉하고 꽃다발이 작아 그리 불리는 것으로 추정되고 배경 역시 단순해졌다. 역시 화면 하단에는 루오 글씨체로, "Il a été maltraité et opprimé", 즉 "그는 학대받고 천대받았다"고 적혀 있다. 녹색 탁자 위 화병 양편에는 완벽한 균형을 이루는 저울인 듯 노란색 그리고 오렌지색 과일이 놓여있는 모습이 조화롭고 보기 좋다. 나는 이 디테일에서 삶에 요구되는 균형감각, '중용'을 배운다.

두 개의 창 모두 이 세상에서 가장 높은 자가 가장 낮아져 스스로를 희생물로 바치는 그 고귀한 희생을 애도하고 있고 또한 그 영생을 기뻐하며 꽃다발을 바친다.

끝으로 다섯 번째 창은 루오의 창들 중 가장 많은 사랑을 받는 아름다운 창으로, 바로 '베로니카 성녀'(Ste. Véronique)이다. 성당 좌측 끝에 일명 '성녀 베로니카 경당'(Chapelle Ste. Véronique)이라는 별도의 공간을 만들어 이 작고 아름다운 창을 모셔놓고 그 앞에 앉아 바라보고 묵상할 수 있도록 꾸며놨다.

창 하단에는 그녀의 이름 'Véronique'(프랑스식 이름, 베로니카)가 적혀 있어

오롯이 아름다운 성녀에게 집중하도록 이끈다. 온갖 수난을 당한 후 예수는 무려 70여 kg에 달하는 무게의 나무 십자가를 혼자 짊어지고 골고다 언덕을 오르고 있었다. 그때 그 모습이 애처로워 자신의 수건으로 그리스도 얼굴의 피땀을 닦아줬다고 전해지는 여인이다. 이때 수건에 그리스도의 얼굴이 그대로 찍히는 기적이 일어났다고 전해지는데, 이를 '아케이로포이에토스'(Acheiropoietos), 즉 '사람의 손으로 그려지지 않은' 그림이라고 하고 또는 '천위의 주님 이콘'(Mandylion)이라고도 한다. 다른 전승에 의하면 불치병에 걸린 에데사의 군주 아브가르가 자신의 병 치유를 예수에게 부탁하며 시종을 보내자 예수가 아마포에 자신의 얼굴을 찍어 보냈으며 치유의 기적이 일어났다는 이야기도 전해진다. 여기서는 십자가 길에서 만난 베로니카 이야기이다.

배경의 성스러운 푸르름에 물든 듯 연푸른 베일을 두르고 있는 베로니카는 울적한 듯 갸름하고 길쭉한 얼굴에 깨끗한 이목구비를 하고 있다. 아름다운 영혼의 소유자인 베로니카와 그리스도 사이의 특별한 인연을 암시해주는 또 다른 디테일은 바로 그녀의 두건에 새겨진 작은 십자가이다.

놀랍게도 베로니카는 침울한 모습이 아니라 입가에 은은한 미소를 지은 매력적인 모습이다. 그녀의 아름다움에 빠져들면서 저절로 천상의 아름다움에 물드는 신비로운 체험을 하게 된다. 마치 천상의 놀라운 비밀로 알고 있는 듯 보이는 깊은 행복과 평화가 내 마음에 고스란히 전해져 지친 영혼을 어루만진다.

이와 같이 예술고문 역할을 한 쿠튀리에 신부도 공감했듯이 이제 루오 작품과 함께 어우러질 작품 선정은 "아무거나"가 될 수 없었다. 그와 같은 기운, 힘과 아름다움에 상응하며 대화할 수 있는 수준의 작품들을 찾기 위해서는 당대 현대미술계 대가들을 섭외하지 않으면 안 되었다.

베로니카의 영적인 얼굴과 함께 색유리로 바친 꽃다발의 꽃향기는 높이 높이 번져 지상을 물들이고 천상까지 닿으리라.

보나르를 만나다

루오를 시작으로 데베미 신부가 두 번째로 찾은 화가는 감미롭고 정감어린 화풍을 구사하는 '앵티미즘'(Intimisme), 일명 '친밀주의' 화가로 불리는 프랑스의 피에르 보나르(Pierre Bonnard, 1867~1947)이다. 그는 실내에 있는 부인 마르트(Marthe)의 친밀하고 은밀한 모습을 화폭에 아름답게 담아냈다. 후기 인상주의자들 중에는 '나비파'(Nabis, 1888년), 즉 히브리어로 '예언자'의 이름으로 활동하는 그룹이 등장한다. '나비파'는 명칭이 암시하는 바와 같이 '빛'의 표현과 그 효과에만 몰두한 인상주의자들과 달리 회화가 이 시대의 예언자 역할을 하는 영적인 메신저이기를 자칭했다.

데베미 신부는 그와 친분이 있는 부인(Mme. Terrasse)이 있었는데, 보나르와의 인연이 운명이었는지 그녀는 바로 보나르의 조카였다. 그녀는 니스 근처 르 카네(Le Cannet)에 사는 삼촌 보나르에게 편지를 써서 데베미 신부를 만나달라고 요청했고, 신부는 그와의 인상적인 만남을 아래와 같이 회상하고 있다.

데베미가 보나르 집의 작은 철문 앞에서 초인종을 누르자 그가 친절하게 맞이하며 말했다.

"어서 들어오세요. 들어오세요. 저는 오늘 제 아내를 묻고 왔습니다."

데베미가 무슨 말을 해야 할지 당혹스러워 우물쭈물하자 이를 눈치채고 보나르가 말했다.

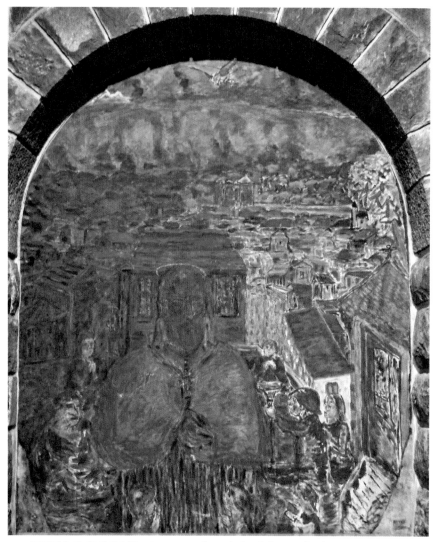

프란체스코 살레시오'(St. François de Sales), 피에르 보나르(Pierre Bonnard, 1867~1947), 캔버스에 유채 → 성당 우측 측면(익랑) 제대

"하루 종일 울기만 하며 살 수는 없지요. 들어오세요. 들어오세요."

매우 내성적이고 조용한 성격의 소유자인 보나르와 꼭 닮은 부인 마르트

역시 밝고 사교적이지 않았고 평생 만성 우울증에 시달렸다고 하니, 이들은 그 누구보다 서로 의지하며 이해하는 동반자 관계였을 것이다. 하지만 그가 이 순간 느낄 깊은 슬픔에도 불구하고 조용히 일상으로 돌아가는, 그 어떤 거친 동요도 없는 모습은 그의 온화하고 잔잔한 그림과 자연스럽게 맞아떨어진다.

보나르의 작업실에 들어간 데베미가 아시성당에 대해 설명하자 그는 정확히 작업에 참여하겠다는 말도 없이 그저 성당에 대한 구체적인 정보를 물었다고 한다.

데베미는 성당 양 측면 제대 중 우측 제대 뒤 벽면에 들어갈 회화가 필요하며 여기 그려질 주제로는 17세기 제네바(Geneva)와 아시성당 소속 교구인 앙시의 주교였던 성 프란체스코 살레시오(St. François de Sales, 1567~1622)의 모습을 친근하고 섬세하게 그려줬으면 한다고 전했다.

그러면서 "저는 프란체스코 살레시오라는 인물이 당신과 매우 닮았다고 생각합니다. 저는 그가 당대 가장 훌륭한 작가 중 한 명이라고 생각합니다. 당신이 20세기의 가장 뛰어난 화가 중 한 명이듯 말이지요. 당신과 그는 너무 잘 어울립니다. 일단 루오의 스테인드글라스를 구한 상태입니다."

표현하려는 대상과 가장 닮은 사람이 그 대상을 가장 잘 표현할 수 있다고 보는 것은 대상을 거울삼아 자신의 모습을 바라봄으로써 그 인물의 영혼을 포착해내는 것을 의미할 것이다. 데베미 신부의 진솔하고 통찰력있으며 감동적인 제안은 깊은 울림을 준다.

앙시의 주교였던 성 프란체스코 살레시오는 『신심생활 입문』, 『하느님을 찾는 이들에게』 등 영성기도와 영성 관련 책을 다수 남긴 인물로, 하느님에 대한 사랑의 모범으로 성모의 신심을 본받아야 한다고 믿었다. 그는 '성모 엘리자베스 방문 수녀회'를 설립한 것 뿐 아니라, 17세기 당시 최초의 가톨

살레지오 성인 뒤의 마을 풍경

릭 신문이라 할 수 있는 그의 글들을 출간, '기자들과 작가의 수호성인'으로 추앙받는 인물이기도 했다.

하지만 당시는 제2차 세계대전이 한창이라 물자공급이 어려운 상황이었다. 이 위험한 전쟁 통에 데베미 신부는 직접 발품을 팔아 보나르에게 미술재료를 직접 제공해주는 열정과 의욕을 보이기도 하였다. 그는 파리 시내 전체를 뒤져 물감상을 찾아내는데 성공하였고, 역시 롤로 되어 있는 캔버스 롤을 어렵게 구해 겨드랑이에 끼고 지하철을 타기도 했다고 한다.

데베미는 화가 케노와의 인터뷰에서 아래의 에피소드를 들려주었다.

"당시 저는 소고기 스테이크거리를 구해 보나르에게 보낸 기억도 있습니다. 당시 그는 명성 있는 화가임에 불구하고 그 전쟁통에 식량을 구하기에 매우 어려웠으니까요. 지금도 커다란 식탁과 벽에 걸린 두 점의 르누아르(Pierre-Auguste Renoir, 1841~1919) 작품이 있던 그의 넓은 식당이 눈에 선합니다. 우리는 거기 앉아 정원에서 딴 감을 같이 먹었습니다."

그저 작품 의뢰인과 작가 간의 사무적인 만남이 아니라 서로 소중한 인연으로 여기며 서로의 삶을 더욱 풍요롭게 하는 이들의 성숙한 모습이 인상적이고 멋있다. 더군다나 위험을 무릅쓰고 직접 발로 뛰며 재료는 물론 식량까지 제공하는 데베미 신부의 모습은 그저 아름다운 성당을 성공적으로 완성시키려는 열의를 넘어 진정 작가 보나르와의 인간적인 교감과 그에 대한 깊은 배려와 존중을 엿볼 수 있게 해준다.

노장의 걸작을 모시게 된 데에 대한 진심어린 감사의 마음과 '아름다움'의 진정한 가치를 알아보는 그의 식견 그리고 신부의 겸손한 마음이 있어서 가능했다.

지중해의 밝은 햇살이 눈부신 큰 식탁에 앉아 정원에서 딴 감을 같이 먹는 그들의 진지하고 다정한 모습이 눈앞에 보이는 듯 하다.

그러다 1947년, 81세가 된 보나르가 눈을 감기 2-3개월 전, 병세가 악화된 그는 침대에 누운 상태로 신부를 맞이해야 했다.

"저는 그 침실 모습에 깊은 인상을 받았습니다. 침대, 의자, 손목시계와 손수건이 전부인 이 침실의 소박한 모습은 기도실의 가난한 수도승을 연상시켰습니다. 그는 자신이 완성한 그림에 흡족해했습니다. 제가 보나르에게 "당신에게 어떻게 보답해야 할지, 어찌 감사드려야 할지 모르겠습니다."고 하자, "아니 그런 말씀 마십시요! 제가 제 조카와 신부님께 이런 귀한 기회를 주심에 감사드립니다. 이 작업은 저에게 매우 흥미로웠을 뿐만 아니라 많은 배움을 주었습니다."

아시성당에 들어서면 양쪽 좌우 중간에 작은 경당이 있는데, 좌측은 마티스(뒤에 소개) 그리고 우측에 보나르의 작품이 있다. 강렬한 노란색에 단순한 표현이어서 한눈에 눈을 사로잡는 마티스 작품과 달리 보나르의 그림은 약간 어둑한 곳에 있는데다 전체적으로 은은한 색조를 띄고 있어서 잘 보이지 않는다. 가까이 다가가 자세히 바라봐야 그 섬세하고 아름다운 화면이 마침내 그 모습을 드러낸다.

보나르의 그림에서 화면 속 성 프란체스코 살레지오 뒤에는 도시 앙시의 도시풍경이 펼쳐지고, 그는 짙은 핑크색의 주교 복장을 하고 있다. 후경에는 그의 고향과 그가 설립한 '성모 엘리자베스 방문 수녀회'의 모습도 그렸다. 그의 머리 위에는 흰색의 가늘지만 선명한 후광이 빛나고 있고, 머리 위로부터 쏟아지는 오색찬란한 눈부신 햇살은 성인은 물론 앙시 전체를 축복의 빛으로 물들인다. 보나르 특유의 폭신폭신 따뜻하면서 섬세한 붓 터치에는 미세한 떨림, 진동이 느껴져 마치 화면에 밀착되어 있는 것이 아니라 살짝 부유하며 움직이는 듯 느껴진다. 보나르의 세상에 대해 겸손된 자세를 갖는다.

이 세상에서 확신할 수 있는 유일한 것은 자신의 한없는 무지함을 인지하는 것밖에 없음을 알고 있다. 또한 이같은 세상에 대한 불확신성은 그의 영혼의 단순함과 순수함을 증명해준다.

물론 피카소 역시 단순함과 순수함을 갖고 있지만 그 표현은 보나르나 루오와 다른 양상으로 표출된다. 피카소와 같이 자신만만, 외향적인 자세를 취하는 작가 군단이 세상에서는 더욱 두드러지만, 내 영혼의 심연을 건드려 깊은 감동을 주는 자는 조심스럽고 수줍음이 많이 내향적 성향인 자들이다. 역설적이게도 그들의 겸손은 확고한 진리를 증명해주며 우리 안에 살며시 스며든다. 내가 보나르를 너무나 좋아하는 이유이다.

보나르는 성 프란체스코 살레시오의 글을 여러 편 읽어나가며 서서히 성인의 연민 가득한 부드러운 얼굴과 만났다. 이는 대자연의 넉넉함과 인간의 고통이 혼재된 내면의 선함을 음미하는 얼굴이다. 맑은 영혼의 소유자인 보나르가 성인의 보호를 체험한 에피소드가 전해진다. 전쟁 중, 폭격으로 자신의 작품들을 보관해놓은 지하실에 몸을 숨기고 있을 때, 이같이 고백했다. "저는 성 프란체스코님이 저를 보호해주시는 것을 느낄 수 있었습니다."

성인은 정 중앙 정면을 향하고 있는 것이 아니라 약간 좌측 뒤로 물러난 듯 자리 잡고 있고, 그의 시선 역시 살짝 우측으로 향하고 있어 조심스럽고 겸손한 모습이다.

하느님의 은총으로 빛나는 성인 모습을 그리며 물아일체(物我一體)가 되어 서인 걸까. 빛에 녹아든 듯 보이는 성인의 흐릿한 얼굴에서 죽음을 앞둔 81세의 보나르를 발견한다.

지상에서의 모든 집착, 미련을 뒤로하고 마침내 자연과 하나 되며 영원한 해방, 진정한 자유를 찾는 자연인을.

빛의 신비를 쫓아 한평생을 바친 "기도실의 가난한 수도승"을.

피카소와의 엇갈린 운명

이렇게 루오 작품으로 시작된 작가 섭외는 보나르로 이어졌고 이제는 그의 작품에 대응하는 맞은 편의 제단화를 그릴 작가를 찾아야 했다. 아시성당 관계자들이 도미니코회 신부들인 것을 감안하여 수도회 창립자인 성 도미니코(St. Dominicus, 1170?~1221)를 선택하는 것이 적합하다는 결론에 이르게 되었다. 성 도미니코는 본래 스페인 카스티아 지방 태생인데, 프랑스 남부 툴루즈(Toulouse)를 중심으로 이단인 '카타리파'(Les Cathares)가 기승을 부리자 교회가 위기에 처했음을 파악하고, 프랑스에 수도원을 창립하며 설교를 하는 등 적극적으로 대응하였고 점차적으로 프랑스의 중요한 수도회로 성장하였다. 1216년 교황 호노리오 3세로부터 '설교자들의 수도회'(Ordo Praedicatorum)의 이름으로 공식 인준을 받게 된다. 이들은 청빈하게 살며, 설교로 복음 전파를 실천하는 것을 주된 과제로 여기는 수도회이다. 그는 12~13세기 가톨릭 교회의 인물들 중, 아시시의 성 프란체스코와 더불어 가장 뛰어난 업적을 남긴 성인으로 기록되고 있다.

데베미 신부는 성 도미니코가 스페인 출신인 것을 감안하여 같은 정서를 가진 스페인 화가 파블로 피카소(Pablo Picasso, 1881~1973)를 떠올린다. 스페인 남부 말라가(Malaga) 태생으로 14세에 북부 대도시 바르셀로나(Barcelona)로 이주해서 미술공부를 하고 결국 20대 초반, 아방가르드 미술의 본고장인 프랑스 파리에 정착하였다. 그리고 1907년 프랑스 화가인 조지 브라크(Georges Braque)와 함께 20세기 회화의 대혁명을 일으킨 입체파(cubism)를 창시하고 발달시켰다. 당시 그는 파리 화단에서 활발한 활동을 하고 있었다.

데베미 신부는 파리행 첫 기차를 타고 도착 이틀째 되는 날 피카소를 찾아가 초인종을 누르고 자기소개를 하자 매우 따뜻하게 맞아주었다고 한다.

그리고 "성 도미니코가 당신과 같이 스페인 사람이니 이 프로젝트에 참여해 주실 용의가 있으신지요?"하고 묻자 그는 "저는 현재 매우 특별한 회화를 연구 중입니다. 새로운 형태와 볼륨을 찾고 있습니다."하고 답하였다.

그리곤 이런저런 이야기를 주고받다가 피카소는 그의 그림 한 점을 보여주었다.

"제가 이 여인의 얼굴과 아이 그림을 전시한다면 이를 성모자로 볼 수 있을까요?"

그림 속 여인의 눈 하나는 이마 아래에, 다른 하나는 입 옆에 그려진, 바로 입체주의적으로 그려진 여인, 즉 여러 각도에서 바라본 것을 동시다발적으로 한 화면에 표현한 것이었다.

이에 대해 데베미 신부는 많이 머뭇거리다가 "이건 좀 어렵겠습니다."고 하자 피카소는 "저는 그렇게 볼 수 있다고 생각합니다."고 답하고는 그 특징적 요소들을 공통되게 갖고 있는 여인의 흉상이 그려진 작은 그림 한 점을 보이며 "이 그림이 시에나의 성녀 카타리나(Catarina da Siena, 1347~1378?)의 모습이라고 할 수 있을까요?"하고 다시 신부에게 묻는다.

그녀는 이탈리아 성 도미니코 참회 수녀회의 수도자로 중세 말기의 신비주의 영성을 대표하는 인물이다.

피카소는 신부의 얼굴에 비치는 당혹스러움과 실망의 기색을 읽고는 말했다.

"샘물은 샘으로 다시 돌아가지 않는 법입니다."

줄곧 새로움을 추구하는 실험정신과 노력을 멈추지 않고 기존의 틀을 깨고 끝없이 앞으로 나아가기를 멈추지 않는 피카소에게 교회에 들어갈 작품을 요구하는 것은, 기획자인 데베미 신부가 현대적 표현에 깨어있는 자인지와 무관한 문제이다. 피카소는 교회공간이 요구하는 기본 조건, 즉 신자들의

영혼을 고취시키고 마음을 편안하게 해주어 기도할 수 있도록 해주는 성미술이어야 함이 기본 조건임을, 이 놀라운 통찰력과 판단력의 소유자인 피카소는 알고 있었다. "샘물은 샘으로 다시 돌아가지 않는 법"이라는 그의 답변은 그가 주어진 현실과 타협하여 기존의 전통적인 표현으로 돌아가는 것이 더이상 불가능함을 빗대어 설명하는 것이다. 참으로 멋진 발언이다.

그러던 중, 데베미는 방 한쪽 구석에 세워놓은 아름다운 정물화 한 점을 발견하고 누구의 작품인지 물었다.

"그건 마티스(Henri Matisse, 1869~1954)의 작품입니다. 제가 아는 한 그의 가장 아름다운 작품이지요. 어서 그를 찾아가십시오. 당신 성당을 위한 그림을 그릴 수 있는 자는 바로 마티스입니다."

피카소와 마티스는 20세기 현대미술에서 '세기의 라이벌' 관계로 회자되는 사이였다.

피카소는 앙리 마티스의 놀라운 작품세계를 인정하고 있었고, 그의 정물화 한 점을 소장하고 매일 감상할 정도였다. 소인들의 세계에서나 존재하는 구차하고 옹졸한 시기 질투 이야기. 선수는 선수를 알아보고 그를 있는 그대로 인정한다는 사실을 이 에피소드를 통해 다시 확인하게 된다. 피카소 작품에서 느껴지는 도전정신과 자유는 그가 대담한 진정성, 솔직담백한 대장부의 면모를 엿보게 해준다.

피카소 방문 후 데베미는 이같이 말했다. "그는 싫다고 하지 않았습니다. 제가 그에게 좋다고 할 수도 있었지요."

그렇다. 어느 한쪽에서 무리해서 진행했다면 아시성당에 피카소의 작품이 들어왔었을지도 모른다. 두 사람 다 모든 가능성에 열려있는 사람들이니 말이다. 하지만 둘 다 이는 좀 억지스러운 일이라는 걸 눈치챘고, 굳이 타협의 손을 내밀지 않았다.

이렇게 거장 피카소의 추천으로 아시와 마티스의 인연이 시작된다.

마티스의 성 도미니코

당대 파블로 피카소에 버금가는 최고의 화가로 명성을 날린 프랑스 화가, 앙리 마티스는 조지 루오와 함께 강렬한 화풍이 특징인 '야수파'로 화단에 등장했다. 진정한 색채화가인 그는 또한 뛰어난 데셍력을 가진 거장이다.

노년에는 십이지암 등의 병세 악화로 투병생활을 하게 되어, 더 이상 고된 육체 노동을 요구하는 그림 그리기가 힘들어지자, 이에 굴하지 않고 다른 표현방법을 찾아낸다. 그는 침상에서 '종이오리기'(gouaches découpées(프), cut-outs(영))작업을 하며 창작열을 불태웠는데 이는 이전의 작업과 확연히 차별되는 새로운 표현이었다. 그의 지시에 따라 그의 조수가 수채물감(구아쉬, gouache)으로 칠하면, 마티스가 직접 가위로 오렸다. 오려진 형태들을 재구성, 배치하여 화면을 구성하는 방식이다. 이같이 현실적으로 절망적인 상황에서 시작한 '종이오리기' 작업은 노장의 가장 아름다운 작품들을 탄생시키도록 이끌었다.

진정 드로잉을 잘 할 줄 아는 사람만이, 즉 형태의 윤곽에 대한 깊은 이해와 확신을 가진 자만이 '종이오리기' 작업을 할 수 있다. 마티스의 작품들을 보면 간단해 보이지만 직접 해보면 그와 같이 간결하면서 아름다운 형태를 만들어내는 것이 결코 간단치 않다는 사실을 알게 된다.

피카소를 방문하고 얼마의 시간이 지나, 데베미는 마티스에게 편지를 보냈는데, 2년 후에야 답장을 받았다. 당시 계속 침상에서 조수의 도움을 받아 작품 제작을 이어나가던 마티스는 그의 역작인 방스성당 작업에 전념하고

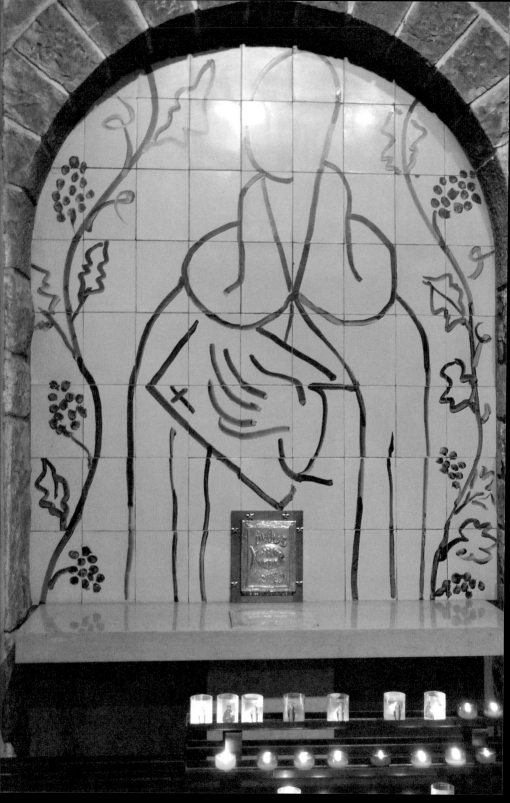

있었다.

마티스는 1947년부터 쿠튀리에 신부와 깊은 우정을 맺고 있었다. 쿠튀리에는 파리와 방스를 오가며 마티스와 왕래했고, 평생 세속적인 주제로만 작업하던 마티스에게 종교적 주제에 심취할 수 있도록 영감을 불어넣어 주었다.

프랑스 남부 니스에 인접한 작은 마을 방스(Vence)에 성 도미니코회 경당(chapelle), 일명 '방스의 로자리오 경당'이라 불리는 이곳의 내외부 전체를 마티스가 디자인한 보석과 같은 성당이 있다. 불과 20평 남짓한 작은 규모에도 불구하고 20세기를 대표하는 가장 아름다운 현대 성당 중 하나로 손꼽히는 곳이다.

데베미 신부에게 2년 후에야 돌아온 답장에서 마티스가 물었다.

"예전에 당신이 아시성당을 위한 성 도미니크 성인을 그려달라 하셨었지요? 그 프로젝트에 대해 다시 말씀해주실 수 있겠습니까?"

이렇게 해서 마티스는 아시성당 작업에 참여하게 되었고 당시 그는 병약한 상태여서 쉽게 작업할 수 있는 일만 맡을 수 있었다.

마티스에게 맡겨진 성당 좌측, 성 도미니코에게 헌정된 공간은 화면 전체에 자유로이 표현할 수 있는 우측의 보나르 벽면과 다른 조건이었다. 화면 하단에 성체가 보관될 감실(龕室, tabernacle)을 위한 자리를 비워두어야 했기 때문이다.

마티스는 방스성당을 위해 그려놓은 수백 장의 드로잉을 참고하여 구상에 들어갔다. 그는 방스성당 제대 뒤 그림으로, 쿠튀리에 신부를 모델로 하여 그린 성 도미니코를 그렸는데 이는 흰색 배경의 사각 타일을 이어붙여 만든 전신 드로잉이었다. 아시성당을 위해서는 노란색 타일 위에 상반신의 성 도미니코 모습을 그렸는데, 역시 검은색의 대담하고 굵은 선으로 표현하

였다. 이 단순하고 대범한 표현은 성인에 걸맞은 위엄과 평온한 권위를 부여해주는 모습이다.

또한 성인 양편에는 넘실거리는 포도나무 가지를 그려 넣었는데 이는 미사 중 거행되는 '성찬전례'의 핵심인 그리스도의 피, 성혈을 상징한다. 여기 성혈만을 표현한 것은 바로 화면 하단에 안치되는 감실, 즉 영성체가 모셔지는 공간과 자연스러운 연결성을 염두해둔 것이다. 감실은 바로 뒤에 소개하는 브라크가, 다른 재료인 청동으로 표현했음에도 불구하고 노란 타일 화면과 참 잘 어우러진다. 미사전례의 기본조건에서 벗어나지 않으면서 자유로이 자신만의 표현을 잃지 않는 대가다운 면모를 확인한다.

여기서 또 놀라운 사실이 있다. 사실 데베미 신부가 피카소 집에서 보고 반한 마티스의 정물화는 이같이 단순한 표현이 아니라, 훨씬 더 화려하고 장식적인 고전적 성향의 작품이었다. 하나의 표현방식에 안주하지 않고 끝없이 새로운 표현 탐구를 멈추지 않는 것은 모든 진지한 작가들의 특징이기 때문이다.

하지만 만약 데베미가 예술가의 작품에 대한 존중과 이해가 없는 사람이었다면, 그의 취향에 맞는 것, 즉 그가 이해할 수 있는 것만을 고집하고 요구했을테지만 그는 무조건 작가의 뜻을 존중했다. 그는 "샘물은 샘으로 다시 돌아가지 않음"을 이해하고 있었다. 다음의 발언은 그의 예술에 대한 깊은 안목과 이해를 여실히 증명해주고 있다.

"이는 그의 작품 시기 중 또 다른 시기의 작품이었습니다. 마티스의 건강상태 때문에 안락의자 앞에 작업 테이블을 설치해놓고 정신력이 응집된 순간에 절제된 선으로 빠르게 드로잉을 하였고, 대형 작업을 할 때는 바닥에 종이를 펼쳐 놓고 긴 붓을 이용하여 그렸습니다. 그는 드로잉을 할 줄 아는 사람이었지요."

브라크의 작은 물고기

바로 마티스 작품 하단의 감실을 맡을 사람으로는 조지 브라크가 결정되었는데 이는 쿠튀리에 신부의 아이디어였다.

조지 브라크(Georges Braque, 1882~1963)는 스페인 거장 파블로 피카소와 함께 '입체파'(cubism)운동을 주도한 프랑스 화가로, 회화는 물론 판화, 타피스트리, 도자기, 스테인드글라스, 조각 등 다양한 분야를 넘나들며 작품 활동을 하였다.

데베미 신부는 역시 파리에 있는 그의 작업실을 직접 찾아갔다. 그는 감실의 정확한 사이즈를 알려주고 '보석 같은 느낌을 주는 작품'이면 좋겠다고하며 작품 주제에 대해 논의했는데 이는 특수한 기능이 있는 감실이니 만큼, 작품 속에 고대 희랍어로 '물고기'를 뜻하는 그리스 단어 익스투스(IXTUS)를 넣어 달라고 요구했다. 이는 신자들에게는 명백한 상징으로, IXTUS의 첫글자는 '예수 그리스도 구세주 하느님의 아들'이라는 뜻을 갖고 있기 때문이다. 그리스도인의 몸과 영혼의 양식인 빵과 포도주를 상징으로 나타낼 때 IXTUS라고 쓰는데 이는 성체성사에서 축성 시 'IXTUS-그리스도'로 변모되기 때문이다.

이렇게 물고기 형상으로 표현되는 IXTUS는 313년 콘스탄티누스 대제가 그리스도교를 공인하기 이전, 즉 그리스도교인들이 박해받던 시절, 생명의 위협을 무릅쓰고 지하묘지인 카타콤바(catacomba)에 숨어 기도하고 미사 드리던 때 신자들을 알아보고 신앙을 고백하는 중요한 표식이 되었다.

시선을 사로잡는 마티스의 노란 화면 하단에 작게 자리잡고 있고 불과 20여cm의 작은 작품이라 이것이 대가 브라크의 작품인지 모르고 자칫 그냥지나칠 수 있다. 더군다나 신자들에게 잘 보이도록 사각형의 돌출된 형태가

아니라 구멍 난 벽면에 조심스레 들어가 있고 감실의 청동문만 보여 더욱 그렇다.

나무 테두리 밖에는 우주의 빛나는 별들이 반짝이고, 내부는 온통 황금빛으로 빛나는 직사각형이다. 위에는 희랍어로 '익스투스'라 적혀 있고, 중앙에는 통통하게 살이 오른 물고기 형상이, 그리고 아래에는 가는 밀이삭이 있다. 이 작은 문을 자세히 들여다보면, 물고기 눈에 작은 구멍이 나 있는데, 이는 바로 열쇠 구멍이다. 또한 물고기의 몸 전체에는 생선 가시를 연상시키는 거친 줄무늬가 나 있는데 이는 동시에 성체, 즉 '빵'이고, 아래의 밀이삭은 이를 떠받쳐준다. 바로 그리스도이자 빵. 식탁에 앉은 그리스도가 빵을 쪼개어 나누어 준 "내 살"이다.

또한 감실 앞, 제대 위에는 얇은 대리석 판이 있다.

예전 서울 명동성당 제대 위에도 있었다고 한다. 대략 A4 사이즈 가량의 작은 석판 네 모서리에는 각각 작은 십자가 그리고 중앙에 하나의 십자가가 있어 총 5개이다. 이는 십자가에 못 박혀 양손, 양발, 창에 찔린 옆구리 상처, 즉 오상(五傷)을 나타내고, 하단의 직사각형은 "순교자들의 유골함"을 상징한다.

네덜란드의 사제 헨리 나웬(Henri J.M. Nouwen, 1932~1996)은 그의 이콘 묵상집인 『주님의 아름다우심을 우러러』(1987년)에서도 다음과 같이 설명한다.

"그곳은 순교자들의 유골을 모시는 곳이요, 사랑의 집에 들어가려고 자기가 지닌 모든 것을 바친 이들의 유해를 모시는 곳이다. (—) 이 사각공간은 하느님 집을 가는 좁은 길, 바로 고통의 길이다"

그리스도와 같이 스스로 십자가에 못 박히기를 받아들인 자, 즉 모든 것을 바친 자의 거룩한 희생을 기억하고 이를 닮은 삶을 살도록 이끈다. 이 사랑의 집에 이르는 길은 안락하고 편안한 넓은 길이 아니라, 온갖 불편함과 고

'감실 문', 조지 브라크(Georges Braque, 1882~1963), 청동

290

통을 감수하고 끝없이 걸어나가야 하는 좁은 글, 진정한 영광의 길이다. 브라크의 빵과 마티스의 포도는 이렇게 조용히 사랑의 집에서 열리는 잔칫상으로 우리를 초대하고 있다.

수난, 리시에의 십자가

미술분야 전문가인 쿠튀리에 신부의 조언을 참작하는 등 매우 신중하게 작가 섭외를 하고 일을 진행했음에도 불구하고 아시성당에 참여한 작품 중, 유독 쓰라린 아픔을 겪은 작품이 있었다. 바로 프랑스 여류 조각가 제르멘 리시에(Germaine Richier, 1904~1959)가 심혈을 기울여 제작한 십자가, 십자고상(十字苦像)이다.

독일 작가 파트리크 쥐스킨트의 소설 『향수』의 배경으로도 등장해 더욱 유명해진 프랑스 남부, 조향의 도시 그라스(Grasse)에서 태어난 리시에는 20세기 프랑스 현대조각의 가장 뛰어난 조각가 중 한 사람이다. 초현실적이고 환상적인 분위기에 대담한 표현주의적 표현이 어우러지는데 여기 여성 특유의 섬세한 감성이 더해져 독특하고 놀라운 작품세계를 펼친다. 우리나라에서는 다소 덜 알려졌지만, 서구 미술계에서 그녀의 위상은, 스위스 조각가, 알베르토 자코메티(Alberto Giacometti, 1901~1966)와 견줄 수 있다.

원래 데베미 신부는 리시에에게 성당 지하 예배실(crypt)을 위한 십자고상 의뢰를 생각했다가 결국 본당의 제대 십자가를 맡기게 되었다고 한다.

성당 내 전례미술의 심장이라 할 수 있는 중요한 작품을 맡은 것이다.

리시에는 데베미 신부를 두 차례 찾아왔는데, 먼저 석고모형을 만들어 찾아갔고 그 다음에는 청동 주물을 뜨기 전 단계인 주형이 제조된 상태의 것

을 보이고 난 후에 작업을 진행하는 성의를 보였다.

리시에는 십자고상이 설치될 위치를 세밀히 검토하여 그 배경과 자연스럽게 어우러질 방법을 모색했다. 제대 뒤로 로마네스크 양식의 아치들이 줄지어 있는 애프스(apse, 제대 뒤 반원형 부분)의 오목하게 들어간 둥근 벽면 가득 뤼르사의 대형 타피스트리가 걸리고, 십자고상은 제대와 타피스트리 사이에 놓이도록 결정되었다. 또한 십자가 위치는 신자석에서 바라봤을 때 그리스도의 형상이, 제대에서 한 20cm 높이 올라와 보이는 것이 적합하다고 판단했다. 이같이 그녀는 뒤에 걸릴 타피스트리의 볼륨, 형태, 조명 등을 면밀히 검토, 이 모두를 감안하여 구상하고 제작하였다.

이번에도 데베미 신부는 십자고상 제작을 위한 묵상 주제를 주었는데, 이사야서 52장과 53장에 나오는 구절을 제시했다. 리시에는 이 주제에 대해 매우 겸손하고 진지한 자세로 묵상하고 구상하여 작업했다고 회상하고 있다.

"그의 모습이 사람 같지 않게 망가지고 그의 자태가 인간 같지 않게 망가져 많은 이들이 그를 보고 질겁하였다."(이사야 52,14)

"그에게는 우리가 우러러볼 만한 풍채도 위엄도 없었으며 우리가 바랄만한 모습도 없었다. 사람들에게 멸시받고 배척당한 그는 고통의 사람, 병고에 익숙한 이였다. 남들이 그를 보고 얼굴을 가릴 만큼 그는 멸시만 받았으며 우리도 그를 대수롭지 않게 여겼다."(이사야 53, 2b-3)

이에 리시에는 참으로 감동적으로 반응한다. 앞에 소개한 루오를 제외하고 성당 작업에 참여한 대부분의 작가들은 독실한 가톨릭신자들이 아니었고 리시에 역시 그랬지만, 분명 마음 깊이 굳은 신앙심이 잠재되어 있었다. 그리고 진지하게 작품에 임하면서 깊은 곳으로부터 신앙의 열정이 스멀스멀 피어났다. 그녀는 데베미 신부에게 보낸 편지에서 이렇게 고백했다.

"제 마음에 한 치의 망설임이 있었다면 저는 신부님께서 의뢰하신 작품을

맡지 않았을 것입니다. 저는 항상 그리스도교 신자였습니다."

하늘로 오를 듯, 가느다랗게 솟아있는 십자가 위에는 거친 표현주의적 터치로 표현된 그리스도가 매달려있다. 인간에게 온갖 조롱과 배신을 당하고, 기둥에 묶여 채찍질을 당해 살점이 뜯겨 나간 듯 느껴지는 거친 표면은 그가 겪은 극심한 정신적, 육체적 고통을 절절하게 표현하고 있다. 이제 지상에서 주어진 생명의 불씨가 꺼져가는 그의 몸은 서서히 뻣뻣하게 굳어가고, 그 불편한 몸을 필사적으로 꿈틀거리며 이 고통에서 벗어나려는 몸부림이 처절하다. 이제 하늘로 비상을 준비하는 듯, 좌측 팔은 약간 아래로 처진 모습이고, 측면에서 바라보면, 상반신은 약간 앞으로 떨구고 있고 하반신은 뻣뻣한 다리는 약간 앞으로 향하고 있다. 그리스도의 이목구비를 거의 알아볼 수 없는 추상표현주의적 모습이라 고통스럽게 일그러진 표정이 사실적으로 묘사되지 않았는데도 그의 고통과 슬픔이 고스란히 아니 더욱 처절하게 전해진다. 또한 자세히 살펴보면 예수의 앙상한 배 중앙이 살짝 갈라져 있는데, 이는 온전히 자신을 내놓아 십자가에 못 박힌 자, 바로 '빵이 되어 스스로를 쪼개어 나눠주는 그리스도'를 연상시킨다. 나는 리시에의 깊은 묵상에서 비롯된 이같은 섬세한 표현에 감탄하고 충격받지 않을 수 없다.

하지만 불행히도 이 십자고상의 운명은 결코 순탄치 않았다. 마치 그리스도가 지상에서 겪은 고난과도 같이.

1950년 8월 4일 세브롱(Cesbron) 주교가 아시성당 축성미사를 집전한지 수개월이 지난 부활 첫 주일에 데베미 신부를 찾아온 주교는 이 십자고상을 철거하라고 하였다. 후문에 의하면 그 뒤에는 극보수 성향의 잡지를 발행하는 르메르(Lemaire)의 음모가 있었다고 한다.

결국 이 십자고상은 철거되어 성당 창고에 수년간 방치되어 있다가 오늘 원래의 자리에 돌아오는 아픔을 겪게 되었다.

리시에의 십자가

리시에가 깊고 진지한 묵상 뒤에 만들어낸 작품이었음에도 불구하고 그 대담한 현대적 표현을 일반 신자와 교회가 용납하기에는 분명 너무 앞선 파격적이었을 것이다.

하지만 막상 작품 철거 논란이 불거졌을 때 본당신부는 물론 지역 신부들이 적극 나서서 신자들에게 작품의 진정한 가치와 의미에 대해 설명하고 일깨우는데 앞장섰다. 그래서 처음 작품을 이해하지 못했던 신자들도 결국에는 그들의 본당에 '훌륭한 예술적, 정신적 유산'을 소장하게 된 것에 대한 드높은 자부심을 갖게 되었다고 한다.

여기서 시대를 앞서는 예술품의 진가를 알아보고 적극적으로 옹호, 대변하는 성직자들의 솔선수범한 행동이 없었다면 그저 몰이해 속에 묻혀버릴 뻔한 리시에 그리고 대가들의 작품이었다. 훌륭한 작품의 생명이 존속되기 위해서는 역시 지도자들의 역할이 얼마나 중요한지 확인하게 되는 사건이다. 세브롱 주교가 리시에 십자가의 철거를 요구한 이유는 '너무 파격적'이어서가 아니었다. 그리스도의 신격이 드러나지 않고, 인간적 고통이 너무 처절하게 표현되었다는 이유에서였다.

'빵이 되어 스스로를 쪼개어 나눠주는 그리스도'는 시대를 초월한 '사랑'을 증거하며 오늘도 아시를 지키고 있다. 두 팔을 활짝 펴서 모두를 품기 위해. 극심한 '사랑'의 이름으로.

296

뤼르사의 타피스트리

논란의 중심에 선 리시에의 '십자고상' 뒤에 있는 뤼르사의 타피스트리에 얽힌 사연은 다음과 같다.

아시성당을 설계한 건축가 모리스 노바리나가 데베미 신부와 논의하던 중, 노바리나가 그를 추천했다. 원래 신부는 전통적인 성당벽화 형태인 프레스코화나 모자이크 또는 마티스의 성 도미니코의 타일같은 현대 재료로 된 작품 등 고민하던 중, 프랑스 남부 아비뇽(Avignon) 교황청에서 아름다운 타피스트리를 보게 되었다. 그리고 타피스트리 작품, 특히 이 분야의 최고 권위자로 평가되는 장 뤼르사의 작품에 대한 기사가 실린 잡지인《형태와 색채》여러 권을 검토, 연구하였다. 화가이자 타피스트리 작가인 뤼르사는 프랑스 중부 앙제 태생으로 환상적이고 초현실적인 양식의 화풍을 구사한다. 나는 예전에 그의 작품세계에 매료되어 앙제에 있는 '장 뤼르사 미술관'을 방문하고 깊은 감동을 받았었다.

이렇게 노바리나는 차가운 돌로 지은 성당 건축과 가장 훌륭하게 보조를 맞출 수 있는 매체가 바로 따뜻한 모직과 면으로 짠 타피스트리라는 결론에 이르게 되었다. 물론 이는 노바리나만의 획기적인 발견은 아니고 서양에서 중세시대부터 육중하고 차가운 석조 건축물 내부는 거대한 타피스트리로 가득 채워져, 건물의 냉기를 완화해줌과 동시에 아름답게 장식하는 역할을 해왔다.

결국 데베미 신부는 타피스트리 작품을 장 뤼르사에게 의뢰하자는 데 동의했고, 노바리나는 뤼르사를 잘 아는 건축 동료 무아나(Moynat)를 통해 뤼르사에게 연락했다.

무아나는 뤼르사에게 두 통의 편지를 보냈는데 첫 번째 편지에서 단호하

게 거절했다가 두 번째 편지에서는 다음과 같이 말했다.

　작가 입장에서 그렇게 큰 규모의 작업을 할 수 있는 것은 물론 매우 신나는 일입니다. 작품이 설치될 공간의 정확한 사이즈를 알려주시기 바랍니다. 그리고 성당에서 타피스트리 제작비를 부담하겠다는 공문을 보내주시면 기꺼이 참여하겠습니다. 이같이 비중 있는 타피스트리 제작을 위해서는 제 드로잉을 바탕으로 도안 옮기기, 직조 작업 등 여러 사람의 절대적인 협업으로 이루어지는 매우 많은 비용이 드는 작업입니다.

　제2차 세계대전 후, 쿠튀리에 신부는 프랑스 정부가 진행하는 '예술품 구입 프로젝트'에 참여하고 있었다. 당시 정부의 예술품 구입 예산이 100만 프랑으로 책정되어 있었다는 사실을 감안했을 때, 한 점의 타피스트리 제작비가 20만 프랑이었으니 그 금액이 정확히 어느 정도인지 알 수는 없지만 작품 한 점이 정부 예산의 1/5에 달했으니, 그야말로 엄청난 비용이 드는 작품인지는 상상할 수 있다. 결국 이 타피스트리 제작을 진행키로 결정되었다.

　타피스트리의 주제는 역시 데베미 신부가 제시해주었다. 그는 즉흥적으로 요한묵시록의 '여인과 용' 이미지를 떠올렸다고 한다. 이 성당은 바로 성모에게 봉헌될 성당이기 때문에 성모와 연관된 장면이어야 했다.

　그는 뤼르사를 만나 요한묵시록 12장 1~6절 장면을 타피스트리로 표현해주기를 요구한다.

　그리고 하늘에 큰 표징이 나타났습니다. 태양을 입고 발밑에 달을 두고 머리에 열두 개 별로 된 관을 쓴 여인이 나타난 것입니다. 그 여인은 아기를 배고 있었는데, 해산의 진통 과 괴로움으로 울부짖고 있었습니다. 또 다른 표징이 하

늘에 나타났습니다. 크고 붉은 용인데, 머리가 일곱이고 뿔이 열이었으며 일곱 머리에는 모두 작은 관을 쓰고 있었습니다. 용의 꼬리가 하늘의 별 삼 분의 일을 휩쓸어 땅으로 내던졌습니다. 그 용은 여인이 해산하기만 하면 아기를 삼켜 버리려고, 이제 막 해산하려는 그 여인 앞에 지켜 서 있었습니다. 이윽고 여인이 아들을 낳았습니다. 그 사내아이는 쇠 지팡이로 모든 민족들을 다스릴 분입니다. 그런데 그 여인의 아이가 하느님께로, 그분의 어좌로 들어 올려졌습니다. 여인은 광야로 달아났습니다. 거기에는 여인이 천이백육십 일 동안 보살핌을 받도록 하느님께서 마련해주신 처소가 있었습니다.

데베미 신부가 뤼르사에게 위의 구절을 읽어주자 눈을 휘둥그레 하고 듣던 그는, "정말 근사합니다! 저는 한 평생 이런 주제를 만나기를 기다려왔습니다!"라고 말했다.

그리고는 무려 52㎡(15.73평)에 달하는 규모의 작품을 세 폭 제단화(triptych)와 같이 잘라내어 설치할 수 없으니 화면 구획이 균형 잡히게 들어가는 서로 대응하는 이미지가 들어가면 좋겠다고 하자 뤼르사는 바로 동의했다.

그리고 화면 양편에 들어갈 주제로 '지상낙원의 나무'와 '이새의 나무'를 제안했는데, '지상낙원의 나무'는 하느님이 아담과 이브에게 따먹지 말라고 일러준 선악과나무, 즉 '죄악의 나무'이고, '이새의 나무'(Tree of Jesse)는 '예수의 족보'를 나타내는 도표와 같은 그림으로 '구원의 나무'라고 설명했다.

여기 데베미 신부와 뤼르사 간의 흥미로운 에피소드가 전해진다.

어느 날 데베미가 뤼르사와 함께 성당 신자석에 앉아 이야기를 나누고 있었다. 그는 얼마 전 한 후작부인의 거실을 위한 타피스트리를 제작했다고 하면서, "빛과 색의 조화를 타피스트리로 표현하는데 성공해 마치 황금실로

짠 듯 황홀해보인다"고 자랑하자, 신부는 힘주어 지적했다.

"아시성당을 위해 필요한 것은 그런 것이 아닙니다. 당신 작품이 분명 아름다우리라 믿어 의심치 않지만, 그런 작품이 성스러운 전례가 핵심인 성당 맨 중앙에 들어와서는 안될 것입니다. 저에게 이 타피스트리는 제대 뒤 배경, 벽걸이 천일 뿐입니다. 이에 동의하지 않으신다면 저는 대신 매우 아름다운 벨벳 천을 사서 매달 것입니다. 저는 당신에게 화려한 작품을 만들 것을 기대하는 것이 아니라 제대가 성당의 중심인 이 공간 전체와 잘 어우러지는 작품이길 기대합니다."

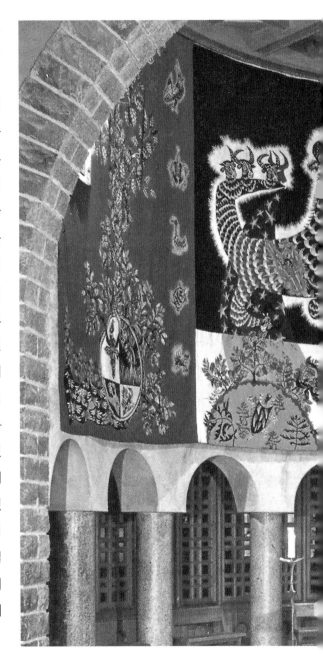

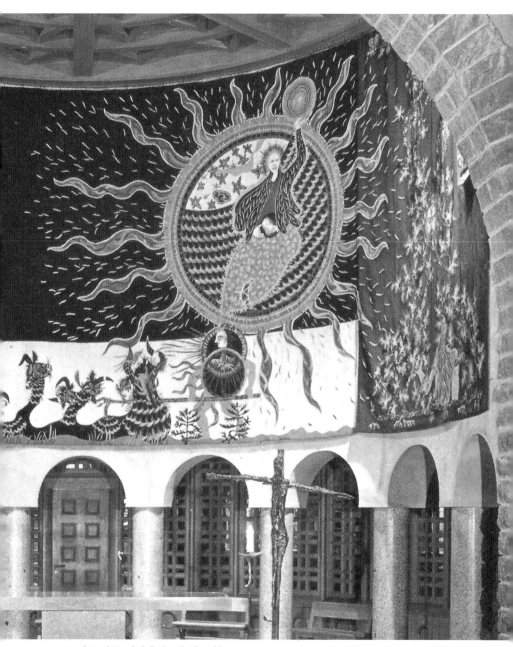

'요한 묵시록, 여인과 용', 장 뤼르사(Jean Lurçat, 1892~1966), 타피스트리, (요한묵시록
12, 1-6) 장면과 양편에 '지상낙원의 나무'와 '이새의 나무' 등장. → 제대 위

그야말로 대담하고 놀라운 발언이다. 미술관에 전시되는 작품과 달리, 교회의 전례공간, 바로 하느님에게 미사가 봉헌되는 제대가 핵심임을 명확히 밝히고 있다. 사실 이는 오늘날에도 많은 작가들이 저지르는 오류인데, 작품에 너무 힘을 주어 표현할 경우 전례의 핵심에 집중하는데 오히려 방해가 되는 경우가 많다. 교회 전례미술의 첫째 조건은 우선 그 공간에 들어와 마음의 안정을 찾고 조용히 자신을 성찰하며 그 안에서 하느님을 만나는 데 있다.

데베미 신부는 이 공간의 주인공은 작품이 아님을 강조하기 위해 뤼르사의 작품이 '벽걸이 천'에 불과하고, 이에 동의 않는다면 차라리 벨벳 천을 걸겠다는 극단적인 표현을 했는데, 뤼르사는 예술가의 자존심을 내세우며 언짢아하지 않고, 본 의미를 명확히 이해하고 수긍하는 성숙한 모습을 보인다. 부수적인 것에 힘을 빼는 것이 아니라 문제의 핵심에 초점을 맞춘다. 진솔한 대화를 통해 최선의 결과물을 만드는 목적에만 주력한다. 하물며 뤼르사는 신자도 아니었다.

"뤼르사는 저에게 보낸 편지에서 자신이 신자가 아님을 밝혔습니다만 저는 그에게 세례증명서를 요구한 것이 아닙니다. 물론 다른 작가들에게도 마찬가지입니다."

십자가를 조각한 리시에와 같이 뤼르사 역시 작품이 설치될 공간을 이해하기 위해 아직 아무런 장식도 되어있지 않은 성당을 방문하여 본당신부인 세피(Ceppi) 신부와 이야기를 나누었다. 그가 얼마나 진지한 자세로 이 작업에 임했는지, '진정 유일한 중심'인 제대만이 공간의 중심으로 보이게 하기 위해 얼마나 고민했는지 엿볼 수 있는 대목이다.

"데베미 신부님께서 저에게 요구하신 대로 제대 뒤를 장식하는 타피스트리를 구상하기 위해서는 '진정 유일한 중심'인 제대로 향해야 할 시선이 타

피스트리로 향하면 안 될 것입니다. 저는 교회 전체 공간의 중심인 제대를 중심으로 양쪽으로 나뉘어 표현되는 주제를 찾아야 합니다. 성당을 장식하는 일은 기차역의 대합실을 꾸미는 것과 완전히 다른 작업입니다. 그렇기 때문에 제가 주제에 대해 고민하고 공간에 친숙해지기 위해 성당을 찾아온 것입니다."

데베미 신부가 뤼르사를 회상하는 대화 중 드러나는 그의 순수한 면모는 마음을 훈훈하게 해준다.

"저와 뤼르사의 관계는 매우 좋았습니다. 그가 떠나면서 제게 수채화 한 점을 선물했는데, "매우 매우 다정한 마음을 담아, 데베미 신부님께"라고 연필로 적어 주었습니다. 그냥 "다정한 마음을 담아"라고 썼었더라도 기뻤을 텐데 "매우 매우"라고 써줬으니까요. 그 후로 저는 뤼르사와 계속 편지를 주고받고 있습니다."

데베미 신부는 뤼르사를 여러 차례 만났는데, 한번은 타피스트리 작품이 끝나갈 무렵, 프랑스 중부에 위치한 오뷔송(Aubusson) 직조공방을 직접 찾아갔다. 그리고 1944년경, 작품이 완성된 후에는 파리 쿠튀리에 신부가 있는 도미니코 수도원으로 곧바로 보내졌다고 한다. 마티스 경우와 같이 신부는 타피스트리 작품 완성 전, 그의 드로잉, 수채화도 보지 않고 모두 맡겼다.

처음 만남에서 작가가 고민해야 할 주제와 '제대'가 공간의 주인공임을 명백히 전달한 후에는 작가의 역량과 표현을 존중하고 믿는 것이 마땅하다고 생각했기 때문이다.

이같이 주어진 틀 안에서 충분히 자유로울 수 있었고, 의뢰인과 제작자간의 무한 신뢰를 바탕으로 하였기 때문에 오늘의 걸작, '요한묵시록, 여인과 용'이 탄생할 수 있었다.

이 거대한 타피스트리 좌측 붉은 화면 중앙에는 거대한 '지상낙원의 나무'

가 하늘로 치솟고 있고, 우측의 쑥색 화면 중앙에는 '이새의 나무'가 있다. 그리고 화면 중앙 배경색은 짙은 푸른색이고 하단의 수평 공간은 흰색으로 처리하여 건축물의 흰 벽면과의 자연스러운 연결성을 꾀하고 있다. 우측 상단에는 이글거리는 태양에 감싸인 출산을 앞둔 여인이 있고, 좌측에는 '크고 붉은 용'이 해산하면 아기를 삼키려 기다리고 있다.

하단에 다시 등장하는 용은 하늘의 별 삼 분의 일을 휩쓸어 땅으로 내던진다. 환상적으로 표현된 '악에 대한 성모의 승리'는 성당을 찾는 요양원의 환자들이 이겨내야 하는 병과의 고된 사투, 우리 모두 이 세상 속에 살아가면서 끊임없이 대결하며 극복해나가야 할 과제, 바로 '악에 대한 선의 승리'인 것이다.

장 뤼르사는 한국미술계에는 잘 소개되지 않은 작가라 많은 이에게 생소하게 느껴질 것이다. '타피스트리' 역시 한국에서는 조금 생소한 매체여서 더 그럴 것이다.

하지만 유럽에서는 그 유명한 피카소의 작품 '게르니카'(Guernica, 1937년) 역시 타피스트리 버전이 있을 정도로, 유명 작품이 타피스트리로 제작되는 경우를 흔히 볼 수 있다.

여기 초현실적으로 담아낸 뤼르사의 요한묵시록을 바라보노라면 환상적인 천상의 신비의 세계로 인도되어 무한한 상상의 나래를 펼칠 수 있으리라.

예로부터 성경의 내용을 충실하게 담아내어 신자들에게 읽어주는 접근은 중세시대, 글을 못 읽는 다수의 신자들에게 요구되는 복음전파 방식이었다. 근대 그리고 현대미술은 '단순한 읽어주기'를 넘어, 우리 내면을 향하도록 이끌어주는 '길잡이'(pathfinder) 역할을 해준다.

실제 이 작품 앞에 서게 되면 놀라운 신비에 빠져들게 된다. 내가 뤼르사의 작품을 너무나 좋아하는 이유이다. 하지만 뤼르사의 작품의 호불호를 떠

나 우리를 '교육'시키고 옥죄는 것이 아니라, 영혼을 자유로이 해줄 수 있는 작품이야말로 이 시대가 요구하는, 특히 내면으로의 관조로 이끌어주어야 하는 교회미술의 주된 역할이 아닐까.

립시츠의 세례반

성당에 들어서면 바로 우측 끝에 작은 순백의 작은 공간이 있는데 이곳 바로 세례당이다. 몇 개의 계단을 내려가도록 되어 있는데 여기에는 깊은 상징이 담겨 있다. 계단을 내려간다는 것은 세상의 악마, 권세, 영화를 포기한다는 의미이고, 다시 올라가는 것은 성부, 성자, 성신의 삼위일체 신앙으로 다시 태어남을 뜻한다. 이것이 바로 세례의 진정한 의미이다.

데베미 신부는 세례당의 핵심인 세례반을 어느 작가에게 의뢰할지 고민하였고, 쿠튜리에 신부는 미국에서 만난 조각가, 립시츠를 추천하였다. 유대계 리투아니아 태생인 자크 립시츠(Jacques Lipchitz, 1891~1973)는 입체주의 조각가로 1909년 파리로 건너와 공부하고 활동하다가, 독일 나치 점령기인 1941년 미국으로 건너가 미국현대미술의 선구자 역할을 한 인물이다.

현장답사를 한 대부분의 작가들과 달리 미국에 사는 립시츠는 이 공간 상황에 대해 정확히 알 수 없었다. 결국 미국에서 제작한 그의 작품이 아시에 도착했는데 작품성은 훌륭했지만 결국 자그마한 세례당과 맞지 않았다. 그래서 세례당에는 이탈리아 추상주의 조각가로 유기적인 단순한 형태의 조각을 하는 카를로 시뇨리(Carlo Sergio Signori, 1906~1988)에게 재요청하게 되었다.

처음 루오의 창이 성당 창틀 사이즈와 정확히 일치하는 기적이 일어나기도 했지만 역시 사람이 하는 일이니 아시에서 계속 기적만 일어날 수는 없었다.

'환희의 성모상', 자크 립시츠(Jacques Lipchitz, 1891-1973), 청동 → 성당 입구 우측

다음은 데베미가 립시츠에게 요구한 세례반의 주제였다.

"암비둘기의 부리에서 별이 가득한 하늘로부터 내려오는 세 개의 물줄기가 흐른다. 거꾸로 된 심장 모양을 한 하늘에서 세상을 향해 두 팔을 활짝 벌리고 있는 성모가 솟아난다. 그리고 이 전체를 하늘을 나는 천사들이 들어 올리고 있다."

조금 생소하게 느껴지는 이 거대한 조형물은 데베미 신부가 요구한 내용을 그대로 담고 있다. 립시츠는 이 주제를 듣는 순간, 프랑스 북부 리에스 성당에 있는 '리에스의 성모'(Notre Dame de Liesse)가 떠올랐다고 한다. 신비로운 '검은 성모'상으로 그 유래는 아프리카 수단의 공주, 이스메리아가 세 명의 프랑스 십자군 기사들을 구해주고, 이들 꿈에 검은 성모 모습으로 나타난 대로 성모자상을 만들어 성당에 모셨다고 한다. 이스메리아 공주는 세례를 받고 프랑스 왕과 결혼하였다고 한다. 그 유래를 아프리카에서 찾는 '검은 성모', 이는 작품에서 뿜어나오는 강렬하고 원시적인 기운을 설명해준다.

꼭대기에는 암비둘기가 있고, 그의 부리로부터 성령의 물줄기가 흐르는데, 이는 거꾸로 된 심장 모양, 즉 하트 모양을 하고 있고 이는 생명의 원천인 중앙의 성모로 연결된다. 두 팔을 활짝 펼치고 있는 성모는 전통적으로 표현되는 고전적인 모습이 아닌 그야말로 '원초적인' 모습이라 과연 두 팔을 활짝 펼

친 그 품에 안기고 싶은지 조금 머뭇거려 진다. 그 밑에는 사람 같기도 동물 같기도 한 천사들이 이를 떠받고 있다.

립시츠에게 헌정된 글에서 다음과 같이 기록하고 있다.

"유대인 화가, 야콥 립시츠, 유대인 조상에 깊이 뿌리박고 있는 그는 성령이 지배하는 지상의 모든 인간과 성모 간의 화합을 위해 이 성모상을 만들었다"

순수미술로써 이 작품은 매우 훌륭하지만 과연 전례미술에 걸맞는 작품인가 하는 질문에는 자신이 없다.

오늘날 이 작품은 원래 설치 예정이던 세례당에서 내쫓겨 세례당 앞에 서 있다. 뒤에 있는 루오의 스테인드글라스와 썩 어울리지 않아 처음에는 의아해했지만 작가 선정에 심혈을 기울인 소중한 역사의 기록을 그대로 남겨 보이는 이들의 신중함에 감탄한다.

성당 뒤 어두운 곳에 서 있는 이 조각은 성당이 품고 있는 신앙의 원천이 되어 생명의 물줄기를 끝없이 샘솟게 한다. 이렇게 '세례를 받음으로써 비로소 진정한 생명을 주는' 세례반의 기능에 충실히 임하고 있다.

샤갈의 출애굽과 천사들

세계적으로 사랑받는 유대계 러시아 화가, 마르크 샤갈(Marc Chagall, 1887~1985)의 작품을 세례당에서 만날 수 있다. 러시아 비테브스크(Vitebsk) 태생으로 1910년, 자유로운 예술 표현을 찾아 프랑스로 건너와 활발한 활동을 하였다. 그는 회화, 판화, 스테인드글라스 등 다양한 매체를 넘나들었는데, 아시에는 대형 타일 작품 한 점, 두 점의 대리석 부조와 스테인드글라스 두 점이 있다. 시편을 주제로 한 대리석 부조도 아름답지만, 너무 섬세한

저부조 작품이라 실물을 보지 않고서는 진가가 제대로 전달되지 않아서 여기서는 설명을 생략한다.

데베미 신부는 샤갈에게 세례당의 도자기 타일 작품을 의뢰했는데, 작품 주제에 대해 이야기를 꺼내자 마자 바로 교감했다고 회상한다.

그에게 "'여정'(passage)에 대해……"라고 말을 꺼내자마자 더 설명을 듣기도 전에, "갈대바다를 건너는 여정 말씀이신가요?"하고 바로 알아들었다고 한다.

미국영화의 고전, '십계'(1956년)에서 모세를 연기한 찰톤 헤스턴이 이집트에서 온갖 핍박을 받고 노예생활을 하던 히브리인들을 이끌고 홍해, 히브리어로는 '갈대바다'라는 뜻을 가진 곳에 이르렀고 그 뒤를 이집트 기병들이 뒤쫓았다. 이때 하느님의 지시에 따라 모세가 지팡이를 바다 위로 뻗자, 바다가 양쪽으로 갈라져 이스라엘 자손은 안전하게 바다를 건널 수 있었다고 한다. 이는 구약의 탈출기에 나오는 놀라운 기적으로 특히 유대민족에게는 그들이 하느님의 선택을 받은 민족이라는 특별한 자긍심을 갖게 해준 중대한 사건이었다.

이같이 마르크 샤갈은 이스라엘 민족 해방의 중대 사건인, '갈대바다를 건너는' 장면을 도자기 타일작품으로 표현했다. 온 열정을 쏟아내 탄생한 이 작품은 구상에서 제작에 이르기까지 하느님을 향한 찬양의 마음을 쏟아냈다고 하며, "유대민족의 자랑스러운 아들로서 진리와 신앙의 횃불을 밝히는 임무를 맡게 되었다"는 남다른 감회를 밝혔다.

이같이 구약의 탈출기 14장의 '에탐에서 갈대바다로'를 주제로 한 이 작품은 성당 우측의 온통 흰색의 세례당 안에 들어서 정면 벽면에 걸려있다.

온통 신비로운 천상의 축복에 감싸인 듯 느껴지는 푸른 배경 하단에는 어지럽게 뒤엉켜있는 무리가 있는데, 이들은 바로 히브리인들이 뒤쫓던 이집

'시편 주제 대리석 부조', 마르크 샤갈(Marc Chagall, 1887-1985), → 세례당
"암사슴이 시냇물을 그리워하듯 하느님, 제 영혼이 당신을 이토록 그리워합니다. 제 영혼이 하느님을. 제 생명의 하느님을 목말라합니다." (시편 42, 2-3)

트 병사들이 바다에 빠져 허덕이는 혼돈상태의 모습이고, 그 위에 성령의 흰 구름에 감싸여 보호받는 듯 느껴지는 히브리인들은 양쪽으로 갈라진 바다에 나 있는 길로 안전히 건넌다. 그리고 하단 좌측의 모세가 이끄는 대로 젖과 꿀이 흐르는 땅으로 들어간다. 화면 상단에는 온통 백색의 천사가 이들을 인도하고 있고, 그 배경에는 신약의 '십자가에 달린 예수' 모습을 암시하며 그 구원의 역사가 바로 그리스도에게로 이어지고 있는 것임을 보여준다. 구약에서 신약에 이르기까지의 대장정인 '여정'(passage)은 바로 하느님의 자식

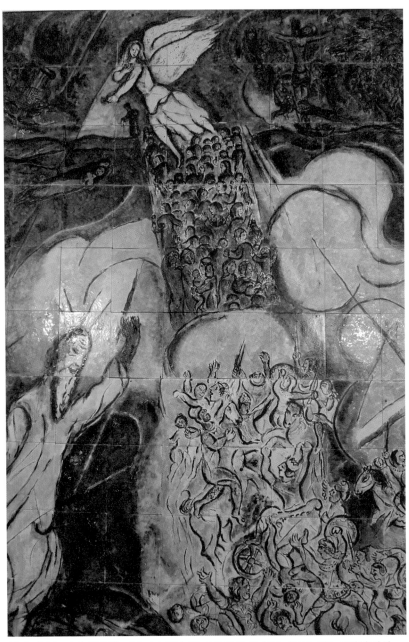

'갈대 바다를 건너다'(부분), 탈출기 14장 '에탐에서 갈대 바다로', 마르크 샤갈, 도자기 타일

이 되는 의식인 '세례'로 시작된다.

이 작은 순백의 세례당 서쪽 벽면에는 흰색이 주를 이루는 2개의 작은 샤갈 창이 있다. 좌측에는 '등잔대를 든 천사'창이 있는데, 마치 순백의 공간과 하나인 듯 조화롭다. 흰 공간에는 하늘에서 내려온 아름다운 천사가 긴 머리를 휘날리며 손을 뻗는데 그 앞에는 마치 꽃다발로 보이는 보름달을 연상시킨다. 그리고 하단의 물결치는 바닥 위에는 마치 태양이 떠오르려는 듯 느껴진다.

천사의 어여쁜 얼굴과 함께 우리 시선을 사로잡는 것은 일곱 개의 줄기가 있는 등잔대의 환히 빛나는 모습이다. 가운데 줄기를 중심으로 좌우에 세 개씩 여섯 줄기가 있는데 이는 중앙의 그리스도를 중심으로 퍼져있는 세계의 교회를 상징한다. 생명의 말씀, 빛의 말씀이 어두운 세상을 밝힌다는 의미를 담고 있다고 한다.

두 번째 창은 '기름병을 든 천사'이다. 여기서는 왼손에 기름병을 든 천사가 등잔대의 기름을 붓기 위해 내려오고 있다. 황금으로 만들어진 등잔대도 '기름'이 없으면 불을 밝힐 수 없는데 이는 다름 아닌 '성령'을 상징한다.

성령이 임한 이 아름다운 순백의 공간은 우리 영혼이 물로 세례 받고, 하느님의 보호 아래 영원한 빛의 세계로 인도받음을 약속받는 신성한 장소임을 일러주고 있다.

중앙에 카를로 시뇨리가 제작한 흰 대리석의 '세례대'(세례반, baptisterium)는 샤갈이 꾸민 이 성스럽고 아름다운 공간을 부드럽게 받아준다.

원래 데베미는 세례당 전체를 샤갈에게 외뢰할 계획이었다고 하는데, 실제 그리 되지 않은 이유에 대해 데베미 신부는 설명한다.

"샤갈이 내심 그리 기대했었을 것으로 생각하고 저 역시 개인적으로 그렇게 되기를 바랬으나 저는 그의 너그러움을 남용하고 싶지 않았습니다. 샤갈

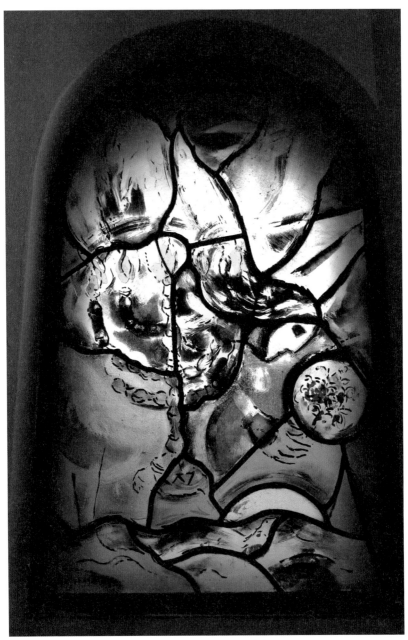

'등잔대를 든 천사', 마르크 샤갈, 스테인드글라스 → 세례당

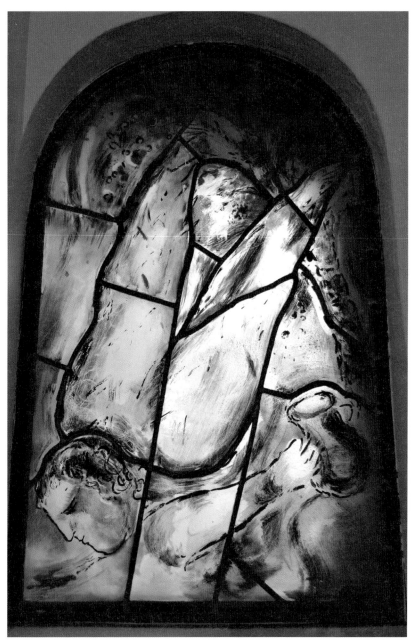

'성유를 든 천사', 마르크 샤갈, 스테인드글라스 → 세례당

역시 그리 했으면 좋겠다고 의사 표현을 한 적이 없었으니까요."

어찌 보면 의뢰자나 샤갈이나 명확한 의사표현을 하지 않고 소극적이었다고 볼 수 있을 것이다. 하지만 나는 이들이 자신의 욕심이 앞서 강행한 것이 아니라 물 흐르듯 자연스러운 분위기에서 진행했기 때문에, 즉 힘을 빼고 임했기 때문에 이같이 아름다운 결과물을 만들어낼 수 있었다고 믿는다.

지상의 중력 법칙을 초월한 환상적인 화풍으로 사랑을 노래하는 화가 샤갈이 우리에게 선사해주는 이 특별한 순백의 공간은 그 어디서도 볼 수 없는 작은 '사랑의 성전'을 선사해주고 있다.

장 바젠느, 음악에 헌정

데베미 신부는 미술 뿐 아니라 음악에 대한 남다른 조예와 애정을 갖고 있었다. 그래서 서쪽 파사드 2층에 설치될 파이프오르간 선택과 스테인드글라스를 어느 작가에게 의뢰할지가 중대한 과제로 남았다. 미사 중 음악은 우리의 영혼을 고양시켜 하느님의 신비와 만나도록 이끌어주는 중요한 다리 역할을 한다.

결국 1950년 프랑스 중부 리옹의 유명한 오르간 제작자인 뤼쉬(Ruche)에 의해 제작된 파이프오르간이 아시에 설치되었는데 이는 매우 훌륭한 오르간이라고 하는데, 내가 이곳을 찾았을 때는 주중이었고 연주자가 오르간을 연습하는 시간에 방문하는 행운이 없어서 그 멋진 소리를 듣지 못했다.

이 공간은 성당 음악의 중추적인 역할을 하는 공간이므로 성 그레고리우스, 다윗왕 그리고 성녀 세실리아 모습이 주제로 결정되었다.

다윗왕은 고대 이스라엘 제2대 왕으로 용기와 지혜를 겸비한 그는 구약

시편의 저자이기도 한 시인이자 비파를 훌륭하게 연주하는 음악가로도 알려져 있다. 성 그레고리우스 1세는 로마 교황으로, 로마 교회의 규범을 정하고 미사의 개량을 실시한 서구 교회전통의 실질적 창시자로 여겨지는 인물이다. 특히 그는 9~10세기 유럽에서 구전되던 노래들을 집대성하여 채보하는 등의 작업을 실행했으며, 직접 작곡도 했다고 전해진다. 특히 수도원은 물론 미사 중에도 널리 불리는 그레고리안 성가는 바로 그로부터 유래된 것이다. 세 번째 인물인 성녀 세실리아는 3세기 초 로마시대의 성녀로 음악의 수호 성녀이다.

이제 파이프오르간 뒤의 스테인드글라스 작가로 1층에 있는 거장 루오 작품과 같은 밀도감과 아름다움을 표현해낼 수 있는 역량있는 자를 찾아야 했다. 바로 제대에서 바라보면 1층 루오의 창들과 함께 보였기 때문에 더더욱 예민했다.

데베미 신부는 "루오와 같은 서정성과 감수성을 지니고 있으면서도 엄격한 틀 안에서 심사숙고하는 장 바젠느(Jean Bazaine, 1904~2001)의 작품이 루오에 대응할 수 있을 것이다"고 판단하며, 모리스 모렐(Maurice Morel, 1908~1991) 신부의 표현을 인용한다.

"현재의 초월, 가슴에 전해지는 형언할 수 없는 감동, 신비로의 열림, 성스러움과 본질에 대한 취향, 전염성이 있는 환희와 정화시키는 묵상으로의 초대……."

모렐 신부는 프랑스 동부 두브(Doubs) 지역 출신으로 화가이기도 한 그는 추상미술을 성미술에 들여오는데 큰 기여를 한 인물이다. 루오와 마네시에의 친구이기도 한 그는 또한 1973년 바티칸 현대미술관에 추상적인 스테인드글라스가 처음으로 설치되는데 앞장선 인물로 알려져 있다. 결국 세 개의 음악 주제 창을 맡게 될 후보 작가로 장 바젠느와 알프레드 마네시에(Alfred

'성 그레고리우스'(St. Gregorius the Great), 장 바젠느(Jean Bazaine, 1904~2001),
스테인드글라스 → 음악의 공간, 이층석

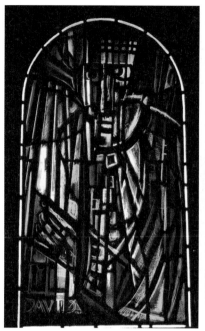

'다윗왕'(David), 장 바젠느, 스테인드글라 '성녀 체칠리아'(St. Cecilia), 장 베젠느, 스테인드
스 → 이충석　　　　　　　　　　　　글라스 → 이충석

Manessier, 1911~1993)가 거론되었다.

장 바젠느는 구조적이면서도 서정적이고 영적인 추상 표현을 하는 프랑
스 작가로 특히 그의 스테인드글라스 작품에서 그 진가가 드러난다. 마네시
에 역시 프랑스 화가로 종교화의 새로운 경지를 연 '추상회화의 구도자'로도
불리는데, 회화는 물론 특히 그의 환상적인 스테인드글라스가 빼어나게 아
름다워 널리 사랑받는다.

데베미 신부가 쿠튀리에에게 이 둘 중 누구를 선정할지 의논했을 때 쿠튀
리에 신부는 조금 망설였다고 한다. 1949년 두브 지역의 브레죄(Bréseux)라
는 작은 마을에 있는 성당에 두 점의 마네시에 스테인드글라스가 설치되었

'제대에서 입구를 바라본 모습,
1층에 루오 그리고 2층에 두 쌍의 파이프오르간과 바젠느의 스테인드글라스가 보인다.

고, 자신이 직접 축성해준 상황이었는
데, 그는 마네시에의 작품을 높이 평가
하면서도 그의 창이 아시성당에 맞을지
는 확신이 서지 않았기 때문이었다. 당
시 마네시에의 화풍은 엄격함보다 섬세
함이 두드러지는 양식을 발달시켰던 반
면, 바젠느 작품은, 강렬한 루오 작품에
대응할 수 있는 밀도감은 물론 형태의
구조적인 힘이 있다고 판단한 것이다.

이렇게 바젠느가 작가로 선정되었는
데 당시 '비구상'작업에 심취해 있던 그
는 구조적이면서도 구상적인 요소가 오
묘한 조화를 이루는, 매우 강렬하면서도
부드러움이 느껴지는 창을 만들어 내기
에 이르렀다.

그는 맨 중앙에 다윗왕 창을 그리고
양 옆에 성 그레고리우스와 성녀 세실
리아의 모습을 넣었는데 중앙의 다윗왕
이 가장 추상적이다. 좌측에는 화면 가
득 표현된 '성 그레고리우스' 가 있는데,
왕관을 쓰고 있는 교황은 오른손에 성
경을 펼치고 있는데, 여기 '평화'(PAX)라
는 글씨가 보이고, 화면 하단에는 'St.
Gregorius'라 적혀 있다. 전체적으로 붉

'성모 호칭기도', 페르낭 레제(Fernand Léger, 1881-1955), 모자이크 → 성당 입구

은색과 오렌지색이 주를 이루는 화면에서는 하느님의 지상 사업 완수를 위해 고군분투하는 교황의 열정이 느껴진다.

중앙의 '다윗왕'창은 푸른색이 지배하고 있다. 역시 화면 하단 좌측에 'David'라 적혀 있는데, 그는 천상의 구조적이고 견고한 공간에 녹아든 듯 강렬하면서도 신비로운 기운을 자아내고 있다. 세 번째 창은 '성녀 세실리아'의 모습을 담고 있고, 역시 창 하단에 그녀가 바로 'Cecilia'라고 알려주고 있다. 앞의 두 개의 창에 비해 곡선이 주를 이루고 핑크와 노란색이 지배하는 부드러움이 돋보이는 것은 여성이기 때문일 것이다. 사랑스러운 곱슬머리를 한 성녀는 두 팔을 활짝 펼치고, 고대부터 기도하는 '오란스'(orans) 자세를 취하고 있는 듯 보이고 또한 지휘하며 음악의 아름다운 '하모니'를 만들어내는 신비로운 모습이다. 그녀 앞에는 마치 성령의 바람에 휘감긴 듯 움직이는 무지갯빛 원은 인간의 인지 영역을 초월하는 미지의 신비, 우리가 지향해나가야 하는 '내면의 조화'를 제시해준다.

레제의 모자이크

아시성당에 이르러 처음 만나게 되는 작품은 바로 성당 정면인 서쪽 파사드의 빨강, 노랑, 파랑 등의 화려하고 강렬한 모자이크 타일작품이다. 이는 바로 20세기 프랑스 현대미술계의 대가, 페르낭 레제(Fernand Léger, 1881~1955)의 작품이다. 그는 근대회화의 아버지로 불리는 폴 세잔느(Paul Cézanne, 1839~1906)의 주장에 근거하여 자연의 본질적 형태를 '원추, 원통, 구'에서 찾았다.

인간과 기계와의 관계에 심취한 그는 현대 기계문명 발달의 역동성과 철

'계약의 궤'(부분), 페르낭 레제, 모자이크

파이프의 견고함이 어우러진 독특한 양식, 일명 '다이내믹 입체주의'(cubisme dynamique)를 발달시킨다. 그는 회화는 물론 스테인드글라스, 모자이크, 타피스트리 등 다양한 매체로 표현했다.

일단 아시성당 정면의 얼굴이자 첫 인상인 파사드에 모자이크 작품이 들어가기로 결정되었는데, 이는 6세기 이탈리아 라베나(Ravenna)성당에서와 같이 성당건축사의 오랜 전통에서 비롯된 자연스러운 선택이었다.

데베미 신부가 작가 선정을 고민할 당시 쿠튀리에 신부는 미국에 있는 상황이어서 타피스트리 작가인 뤼르사와 의논하자 그는 곧바로 '페르낭 레제'가 적임자라고 외쳤다.

사실상 쿠튀리에 신부가 미국에 머물 당시 그와 인연을 맺은 두 명의 작가는 앞에서 소개한 유대계 리투아니아 조각가인 립시츠 그리고 페르낭 레

제였다.

쿠튀리에는 레제가 성당 입구 상단부 전체에 매우 강렬하고 순수한 목소리로 호소하는 성모의 얼굴을 눈부신 모자이크로 표현할 적임자라 확신했다.

중세시대, 성당 서쪽 파사드인 정문 위의 반원형 공간, 일명 '팀파늄'에 '최후의 심판날의 그리스도', 또는 '복음사가와 있는 그리스도'의 모습이 조각, 회화나 모자이크로 표현하는 이는 전통의 현대적 해석이다.

레제는 피카소와 같은 동시대의 많은 예술가들과 같이 마르크시즘, 즉 공산주의 사상에 심취했는데, 놀랍게도 데베미와 쿠튀리에 신부는 예술가의 이념을 문제 삼지 않았다. 오히려 레제가 갖고 있는 순수한 이상주의적 성향이 "정의에 대한 폭력적인 목마름의 일탈에 다름 아닌 것"으로 알아보는 놀라운 통찰력, 포용 그리고 거시적 안목을 갖고 있었다.

물론 서양의 경우 한국처럼 남북으로 분단되어 직접적으로 위험에 노출되어 있는 것은 아니었지만, 당시 러시아에서 서구에 유입된 사회주의와 공산주의 사상에 위협을 느끼고 경계심을 갖고 있던 사회 분위기를 감안할 때 참으로 용기 있고 앞선 판단이었다.

레제가 쿠튀리에 신부에게 보낸 감동적인 편지는 신부와 쌓은 깊은 우정을 통해 마침내 그리스도교 정신의 진정한 가치에 눈을 뜨게 되었음을 보여준다.

"저는 아시시의 성 프란체스코, 자코폰네 다 토디(Jacopone da Todi, 1230~1306) 등의 놀라운 성인, 예술가들의 글을 읽으며 당신을 떠올리게 됩니다. 저는 모두의 근본은 '가난'에 대한 예찬에 있다고 생각합니다. 이는 삶의 진정성을 추구하는 모든 이에게 해당할 것입니다. 이같이 세속적인 초연의 경지에 이르는 자는 매우 '강하고', 그 '힘'은 모든 가치가 붕괴된 삶과 대조를 이룹니다. 비로소 새로운 가능성이 열려 있기 때문입니다.

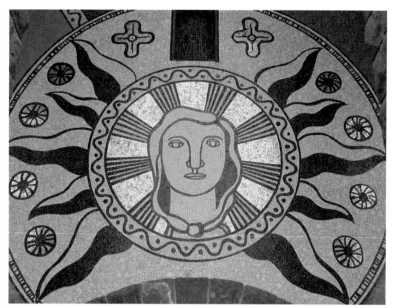

'모든 은혜의 성모'(부분), 페르낭 레제, 모자이크

　제가 방금 읽은 아르스의 본당신부(Curé d'Ars, St. Jean-Marie Vianney, 1786~1859)의 글은 정말 근사했습니다. 제가 얼마나 심취했는지 단숨에 읽었습니다. 다시 말하지만 이 성스러운 인물들의 삶에는 그가 처해 있는 환경과 놀라운 대조를 이루는 힘이 있습니다. 이 작은 책자에는 극단적 공화주의자이자 반성직자 성향의 완전 고독 속에 사는 나이 많은 석공이 아르스의 신부를 만나 성령의 불꽃이 일어나는 일화를 전해줍니다. 그는 바로 영혼, 바로 하느님 안에서 만나 그 앞에 무릎 꿇은 것입니다."

　아시시의 성 프란체스코는 이탈리아 중부 아시시(Assisi) 태생으로 가톨릭 교회에서 가장 많은 사랑을 받는 성인이다. 그가 실천한 '가난'을 본받아 프란치스코회가 세워졌다. 자코포 다 토디는 13세기 이탈리아 움브리아 지방

출신의 가톨릭 신비주의 시인으로 하느님을 찬양하는 '찬과'(The Lauds)의 저자로, 14세기 「신곡」을 쓴 알리기에리 단테(Dante Alighieri) 등장 전 최고의 이탈리아 시인으로 칭송된 인물이다.

또한 그가 감명받은 '아르스의 본당신부'는 18세기 프랑스 리옹의 지식인 집안 태생으로 프랑스 대혁명 후 생긴 반(反)가톨릭 분위기 속 비밀리 사목활동을 한 인물이다. 작은 시골마을 아르스(Ars)에서 가난한 이들을 보살피며 사랑과 희망의 전도사로 산 그는 널리 사랑받아 1905년 시복되었고, 오늘날에는 '프랑스 신부들의 수호성인'으로 추앙받고 있다.

레제는 가톨릭신자는 아니었지만, 열린 사고를 하는 진정한 예술가인 그는 신앙의 근본은 바로 '가난에 대한 예찬'임을 정확히 이해하고 있었다. 레제는 당시 많은 앞선 진보 성향의 지식인들이 가톨릭교회에 대해 갖고 있던 편견, 즉 시대에 발맞추어 신자들과 함께 하는 것이 아니라 전통과 규율에 얽매어 정체된, 세상과의 소통이 단절된 집단이라는 생각에 갇혀있지 않았음을 보여준다.

나는 레제와 쿠튀리에 신부의 우정을 바라보면서 신앙과 이념을 별개의 문제, 즉 절대 상호간의 소통이 불가능한 이분법적으로 구분하는 우리나라를 떠올린다.

문제의 본질을 바라보고 의견을 조율해나가며 최선의 방법을 모색하는 것이 아니라 궁극적으로는 같은 목적을 갖고 있음에도 불구하고 결국 합의점을 찾지 못하는 것은 문제의 본질, 그 핵심을 투명하게 바라보는데 총력을 기울일 의지가 진심으로는 없는 것이라고 생각한다. 자신만의 이익이 아니라 진심으로 문제를 해결하려는 뜻을 가진 사람이 여럿이 모였을 때 크고 작은 소통 그리고 진정한 변화가 있을 것이다.

레제와 쿠튀리에의 소통이 더욱 소중하게 느껴지는 이유이다.

성당 정면의 모자이크 작품에도 역시 주제가 주었는데, 이에 레제가 매우 흡족해했다고 한다.

"당신은 물질적인 것, 사물 등을 표현하는 것을 좋아하시는군요. 그래서 저는 모자이크 주제로 '성모호칭기도'를 생각했습니다." 그리고는 기도문들에 등장하는 이름들을 읽어 주었습니다. '계약의 궤(Arche d'alliance), 하늘의 문(Porte du ciel), 신비로운 장미(Rose mystique), 샛별(Etoile du matin)……"

빨강, 노랑, 파랑, 녹색 그리고 오렌지의 기하학적인 색 덩어리들이 벽면 가득 리듬감있게 펼쳐지고, 그 안에는 '성모호칭기도' 중, 레제 마음에 와닿는 구절들을 적고, 이를 단순화한 이미지를 같이 표현하였다.

그리고 모자이크 중앙의 출입문 위에는 이 성당이 봉헌된 성모의 강인하면서 아름다운 얼굴이 빛난다. 여기 표현된 기도문의 구절은 정의의 거울(Miroir de Justice), 상지의 옥좌(Trône de sagesse), 즐거움의 샘(Fontaine scellée), 존경하올 그릇(Vase d'honneur), 신비로운 장미(Rose mystique), 다윗의 망대(Tour de David), 계약의 궤(Arche d'alliance) 그리고 샛별(Etoile du matin)이다. 단순명료하게 검은 대문자로 적은 구절과 어우러지는 이미지는 하나같이 단순하면서 아름다운 모습인데, 이 단순한 이미지들에서는 레제 특유의 철 파이프의 견고함 보다 서정적이고 고전적이다.

그리고 이 역동적으로 분할되어 움직이는 색공간들을 힘 있게 잡아주는 것은 바로 중앙의 성모인데, 이는 전형적인 레제의 여인 모습을 하고 있다. 정면을 향하고 있는 성모는 흑백의 단순하면서 강렬한 대비로 표현하였고, 머리 주위에 금빛 후광이 눈부시다. 그 강렬한 금빛의 움직임은 꿈틀거리는 성령의 움직임으로 이어져 사방으로 번지고 있다.

얼핏 보기에 매우 단순해 보이는 성모를 자세히 보면 매우 작은 타일 조각을 일일이 이어붙여 만든 놀라운 공이 들어간 작품으로 이는 전체 화면에

단순하면서도 놀라운 밀도감을 부여해주고 있다. 이는 쿠튜리에 신부가 그에게 기대한, "매우 강렬하고 순수한, 큰소리로 외치며 호소하는 성모의 얼굴"이다. 가장 가난한 자들을 위해 대변하는 여인, 그녀를 찾는 모든 이를 따뜻한 품에 감싸 안는 여인, 불의를 보고 분노하는 자들 그리고 병든 자들과 함께 하는 모든 어머니의 얼굴이다.

쿠튜리에의 리지외의 소화데레사

앞에서 소개한 작가들을 포함하여 무려 23명의 현대 예술가들이 대거 참여하여 만들어낸 아시성당 프로젝트는 교회 참사원인 데베미 신부가 직접 발로 뛰고 기획하는 실질적인 노력에 더해 쿠튜리에 신부의 조언을 바탕으로 이루어낸 결과물이다.

아시성당 양쪽 측랑의 스테인드글라스 작업에 역시 여러 작가들이 참여했는데 여기에는 자신이 화가이기도 하며 스테인드글라스에 남다른 애정을 가진 쿠튜리에 신부 역시 이 프로젝트에 참여했다. 그는 '어린 예수의 소화 데레사와 성안'(Ste. Thérèse de l'Enfant Jésus et la Sainte Face)와 '라파엘 대천사(Archangel Raphael)'를 주제로 두 개의 창을 맡았다.

나는 아시성당에서 미술사 속 여러 대가들의 작품들과 이름은 덜 알려졌지만 그에 못지 않은 깊은 감동을 주는 훌륭한 작품들이 이 작은 시골성당에 모여 있다는 사실이 놀라웠다. 그런데 정말 기대하지 않은 또 다른 발견은 바로 작품 선정에 핵심적인 조언을 한 쿠튜리에 신부의 스테인드글라스 작품이 너무나 훌륭하다는 것이었다. 역시 대단한 예술적 안목과 감각이 있는 자였기 때문에 그리 자신있게 큰 일들을 추진했던 것이다. 그가 디자인한

'성녀 테레즈 드 리지외(Ste. Thérèse de Lisieux)', 마리-알렝 쿠튀리에 신부(Marie-Alain Couturier, 1897~1954), 스테인드글라스 → 성당 좌측 벽면

두 개의 창 모두 아름답지만 유독 돋보인 '리지외의 소화데레사'를 소개하고자 한다.

먼저 테레즈 드 리지외(Thérèse de Lisieux, 1888~1897), 즉 '리지외의 소화테레사' 또는 '어린 예수의 소화 테레사'로도 불리는 성녀는 프랑스 북부 노르망디의 작은 마을 리지외(Lisieux)에서 태어났다. 그녀는 1888년 수녀원에 입회한 두 언니를 따라 불과 15살 나이에 리지외의 가르멜 수녀원에 입회하였다. 그녀는 십자가에 달린 그리스도를 바라보며 어린아이의 순수함과 영웅적 희생으로 불타오르는 신심을 담은 '자서전'을 썼는데 그 깊고 순수한 영

성은 영성 서적의 고전으로 널리 읽히고 있다.

그런데 이곳 아시성당에 리지외의 소화테레사의 모습을 담은 이유는 물론 프랑스에서 가장 사랑받는 성녀 중 한 명이기도 하지만, 바로 자신이 1897년 폐결핵으로 세상을 떴기 때문이다. 이 성당을 찾는 수많은 결핵 환자들이 그들과 같은 고통을 받은 그녀에게서 분명 큰 위안을 받았을 것이다. 콜마르 '이젠하임 제단화' 앞에서 기도하던 병자들과 같이.

쿠튀리에의 창은 브라크의 감실과 함께 마티스의 '성 도미니코' 작품 옆에 있었다. 나는 제대 앞에 초를 밝히고 앉았다. 우측 벽면에 붉게 켜진 등은 바로 이 안에 성체가 모셔져 있음을 알려준다.

불과 24세의 짧은 생을 산 테레즈는 눈을 감는 마지막 순간까지 '사랑'을 외쳤다.

"나의 하느님, 당신을 사랑합니다. 저는 당신을 사랑합니다! 저의 소명, 마침내 저는 그것을 찾았습니다. 제 소명은 바로 사랑입니다. 그렇습니다. 저는 교회의 품 안에서 제 자리를 찾았습니다. 저의 어머니이신 교회의 심장 안에서 저는 '사랑'이 될 것입니다"

"교회의 심장 안에서 '사랑'이 될 것"이라는 테레사의 지독하게 열정적이고 순수한 고백은 세상의 온갖 때가 묻은 내가 이해하기에는 너무 고귀한 차원의 것이지만, 그녀의 어린아이 같은 순수함을 떠올리며 그 정제된 순수의 정체를 어렴풋이나마 가늠할 뿐이다.

리지외의 소화테레사가 정면을 향하고 있고, 그녀의 손에는 '베로니카의 수건'이 들려 있다. 창 하단에는 'Ste. Thérèse de l'Enfant Jésus et la Sainte Face'(어린 예수의 소화 테레사와 성안)라고 적혀있는데, 이는 그녀의 시, '당신의 얼굴은 나의 유일한 고향'의 내용을 표현한 것이다. 자세히 보면, 창 우측 하단, 그녀가 들고 있는 베일 아래의 깊은 푸른 공간에 "Ta Face est

'성녀 테레즈 드 리지외(부분)

ma seule patrie"(당신의 얼굴은 나의 유일한 고향)라고 적어놓았다. 겸손한 소화 데레사 답게 조심스레 수건을 앞으로 내밀어 보이는 '성안'(聖顔, la Sainte Face) 이 시선을 사로잡는다. 베로니카가 건넨 베일에 찍힌 그리스도의 얼굴은 온통 피땀으로 얼룩진 모습인데, 푸르스름 신비로운 베일에는 그의 얼굴이 고스란히 찍혀 있다.

나는 초를 밝히고 아주 한참 앉아 멍하니 바라봤다. 그리고 거룩한 신비, 그 고통을 묵상했다. 역시 세속인과는 다른 수도자의 깊은 묵상에서 비롯된 작품이어서 그런 걸까. 이 신비로운 창 앞에서의 전율은 다른 작가들의 작품 앞에서 느껴지는 것과 다른 차원의 것이었다.

그밖에도 아시성당은 병든 자들을 위해 건립된 성당이므로 흑사병으로 세상을 뜬 성 루이(St. Louis), 프랑스의 영웅이자 성녀로 병든 자들에게 연민이 넘친 잔다르크, 나병환자에게 입을 맞추는 등 가난한 자와 함께한 아시시의 성 프란체스코, 17세기 소외된 자들을 보살핀 성 뱅셍드폴(St. Vincent de Paul) 그리고 그의 그림자만으로 불구자를 치유한 성 베드로(St. Peter)의 모습을 여러 작가의 다양한 해석으로 표현된 스테인드글라스로 만날 수 있다.

분명 마리 알랭 쿠튜리에 신부는 프랑스 현대미술을 성당 안으로 들여오는데 있어 일등공신이었다. 나는 "재능 없는 신자 작가보다 신자가 아닌 천재작가가 낫다"는 그의 파격적인 발언에 깊이 공감하고 또한 통쾌하다. 하지만 나는 깊이 공감하면서도 이는 서구사회에 제한된 발언이 아닐까 하는 생각을 한다. 서양의 경우 의식적으로 교회를 거부하고 교회에 나가지 않는 자들이 많은 것이 사실이지만, 서구문화 속 그리스도교는 이천 년 넘게 발달한 문화 속에 뿌리 깊이 배어 있다. 그러니 교회를 멀리 하다가도 종교적 정서를 조금도 건드려주면 잠재되어 있는 바탕이 드러나게 될 것이다. 한국에서 무속을 가까이 하고 멀리 하고와 무관하게 모든 한국인에게 '샤머니즘'의

정서, 그 문화가 깊이 배어 있는 것과 같은 이야기이다.

두 차례의 처참한 세계대전을 겪은 유럽, 정신적으로 피폐할 대로 피폐한 유럽은 분명 신선한 공기를 필요로 했다. 이는 다름 아닌 그 시대의 언어, 새로운 표현에 열리는 것을 의미했다. 그리고 그 선두에 쿠튀리에 신부와 같은 용기 있고 뛰어난 자들이 있었다. 덕분에 프랑스는 더 이상 과거에 머무르지 않고, 툭툭 털고 일어나 그 시대의 언어를 받아들였다. 이는 물론 교회만의 이야기가 아니다. 세상을 대하는 진취적이고 열린 자세에 관한 이야기이다.

"예술가도 인간이므로 당연히 죄인이다. 그들의 죄가 보통 사람들보다 더 두드러진다면 그것은 남들보다 훨씬 충만한 상상력을 갖고 있기 때문일 것이다. 예술은 문화이며 종교의 연결선상에 있다. 어떤 예술가가 공산당원을 자처한다면 그는 가난한 이들을 사랑 하는 공산예술가일 것이다. 그들이 교회를 위해 자유롭게 일하고, 교회의 벽화를 그리도록 해야 한다. 예술가들은 그들의 창작을 통해 한 번도 들어본 적 없는 놀라운 이야기를 우리에게 들려줄 수 있다. 심한 배척을 받는 추상 예술가들에게도, 바흐의 오르간 음악처럼 교회에 그들의 작품이 들어올 곳을 마련해 주어야 한다."

역량 있는 현대 예술가들이 자유로이 나래를 펼쳐 표현할 수 있는 무대가 바로 성당이 되어야 한다는 것은 벌써 1930년대의 발언이다. 아직 이때만 해도 교회 안에 추상미술이 들어오는 것에 대한 거부감이 많았다. 그리고 예술가에게는 다음의 자질을 요구하고 있다.

"모든 예술가에게는 완전한 수동적 순응이 필요하지만 한편으로는 무쇠로 된 도구의 강인함 또한 요구됩니다."

기본적으로 교회미술에 임하는 예술가는 교회 전례와 그 정신에 순응해야 하지만, 작가만의 개성과 신념, 그 굳건한 정신을 잃어서는 안 된다고 주

장한다. 신자들의 눈높이에 지나치게 친절하고 신경쓰다 보면 자신을 잃게 되어, 정작 마음을 건드리는 울림을 줄 수 없다.

다음은 쿠튀리에 신부가 '아시성당의 교훈'에 대해 피력하는 글의 전문이다.

이 작은 성당 작업이 마침내 마무리되었습니다. 이 성당은 벌써 완성되기 전부터 세계적인 화제의 중심에 서게 되었습니다. 백여 년 전부터 문화예술이 발달한 대도시에 건설된 큰 성당들도 이 작은 시골에 있는 성당과 같은 세간의 이목을 끌지 못했습니다.

대체 산 속에 있는 작은 성당에 관심이 집중되는 이유가 무얼까요? 단지 걸작들이 한 자리에 모여 있어서일까요? 그렇지 않습니다. 이는 하나의 '바른 생각'에서 시작되었기 때문이라 생각합니다. 바로 이러한 점이 프랑스는 물론 전 세계인에게 감동을 준 것입니다.

그 바른 생각이란 바로 교회미술의 생명력을 위해서는 동시대에 활발하게 활동하는 대가들에게 작품을 의뢰해야 한다는 사실입니다.

대체적으로 예술가가 살아온 삶을 보면 그리스도교적이지 않은 경우가 많지만, 그렇다고 감히 그 누가 어떤 작품이 진정 성스럽다고 정의 내릴 수 있을까요?

그래서 우리는 예술가의 '천재성을 믿고 이에 도전'해보기로 한 것입니다.

모든 진정한 예술가는 영감은 받은 자입니다. 예술가는 그의 속성과 기질적으로 그러한 성향을 갖고 있을 뿐 아니라 영적인 직감에 준비되어 있습니다. 그렇다면 과연 그가 원하는 곳으로부터 불어오는 성령의 부름에 준비되어 있지 않다고 그 누가 단정 지을 수 있겠습니까? 당신은 성령의 목소리를 듣지만 그가 어디로 가고 오는지를 알 수 없습니다.

아시성당은 분명 최고의 걸작이 아닙니다. 이 성당은 많은 단점을 안고 있습니다. 건축 자체도 그렇고 스테인드글라스를 비롯한 내부 장식도 그렇습니다. 이 성당을 대표하는 뛰어난 작품들이 기적같이 한 곳에 모여 있지만, 모든 일이 그렇듯 항상 아쉬운 점을 남깁니다.

하지만 그렇다고 해서 작가 선정 기준을 더 엄격히 해서 다시 이 일을 진행했더라도 아쉬움이 남기는 마찬가지였을 것입니다.

이곳에는 레제, 뤼르사의 작품이 있고 가장 처음 구입한 루오의 작품이 있습니다. 어두운 공간에는 보나르도 있습니다. 그리고 항시 성체를 모시고 있는 감실이 있는 제대에는 브라크와 마티스 이 두 대가들이 그리스도에게 고요하게 찬미를 드리고 있습니다.

하느님에게 드리는 이보다 더 근사한 헌정이 있을까요? 세상의 모든 불확실성과 결함에도 불구하고 풍요롭고 자비로우며 멋진 삶은 계속됩니다. 데베미 신부님은 자신에게 주어진 일을 아주 훌륭히 하였습니다.

"교회미술의 생명력을 위해서는 동시대에 활발하게 활동하는 대가들에게 작품을 의뢰해야 한다는" 획기적인 발상을 한 쿠튀리에는 실제 보수적인 교회를 변화시키는데 앞장섰다.

그는 "영적인 직감에 준비되어 있는" 예술가들에 대해 무한 신뢰를 하였고, 진정한 예술 작품 안에 영감의 성령이 임함을 알고 있었다.

아시의 진정한 기적과 그 의미

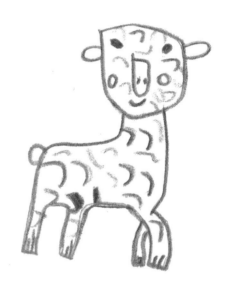

아시의 교훈을 생각하다

"저는 단지 산 위에 서 있는 소박한 성당을 짓고자 한 것뿐입니다."

분명 데베미 신부는 병든 자들에게 위로와 마음의 위안을 주는 소박하고 순수한 취지에서 아시성당에 몰두했다. 그리고 쿠튀리에 신부의 안내로 루오의 창과 같은 수준 높은 작품을 첫 작품으로 들이게 되며 '자연스럽게' 같이 어우러지는 작품들을 찾다 보니 근사한 작품들이 모이게 되었다. 이러한 움직임은 벌써 제2차 세계대전 전에 시작되었고, 전쟁 후에 박차를 가했다.

이렇게 아시성당은 '현대 성미술 운동'의 이정표와 같은 역할을 하며 교회 미술 발전에 막대한 영향을 주었다. 아시를 시작으로 오뎅쿠르(Audincourt), 방스성당(Vence), 롱샹성당(Ronchamp) 등 라 투레트 수도원(La Tourette, 1956~1957년)에 이르기까지 아름다운 현대 성당들과 교회건축물들이 등장하였다.

제2차 세계대전을 겪은 프랑스는 정치, 사회적으로는 물론 문화예술에 대해 고민할 여유가 없는 혼란스러운 상황이었지만 깨어있는 자들이 있었다. 물질, 정신적으로 피폐해진 순간이 영적 개혁운동을 가장 필요로 할 때였다.

쿠튀리에 신부 그리고 역시 도메니코회 소속 신부로 그와 함께 《아르 사크레》(Art sacré, 성미술) 잡지를 편찬한 레가메(Fr. P. Régamey, 1900~1995) 신부는 아시성당의 의미에 대해 설명한다.

"우리 정체성을 재점검하고 영적인 세계에서 무엇을 해야 하는지에 대해 지각하는 것이 바로 아시성당이 선사해주는 진정한 의미"라고 하면서, 성당 완공 전부터 세상의 주목을 받은 이유에 대해서는, "그리스도교 미술이 살아 숨쉬기 위해서는 동시대를 대표하는 대가들의 작품을 찾아야 한다는 매우 단순하고 바른 생각" 때문이라 힘주어 말한다.

"바로 생명으로부터만 탄생하고 부활한다"는 것이다. 동시대에 만들어지는 작품이야 말로 진정 살아있다는 것은 바로 그 시대의 감성과 코드로 '소통'이 가능하기 때문이다.

아시성당 작가 선정 기준은 활짝 열려 있었다. 작가 섭외는 통상적인 외부 조건인 명문대 출신 또는 영예로운 로마대상 수상 경력자 등의 조건이 기준이 되는 것이 아니라 독립적이고 자유롭게 활동하는 작가들, 가장 가장 앞서고 뛰어난 재능을 가진 작가들이 중심이 되었다.

물론 '현대미술이 교회 안으로 들어오는 이 파격적인 개혁'은 여러 문제를 야기할 수밖에 없었고, 기존 프랑스 성당을 지배하던 보수적인 성향의 성미술품 판매업체들과 작가군단의 저항을 감수해야 했다. 또한 부정적인 효과로는 '영적인 아름다움'으로 신자들에게 깊은 울림을 주는 작품이 아닌 현대 작품들이 무분별하게 들어오는 문제였다.

'교회미술의 예술적 부활'을 꿈꾼 쿠튀리에 신부는 교회개혁의 '씨앗'이 되기를 희망했지만, 아시와 비견되는 수준의 성당이 다시 만들어지는 것은 결코 쉬운 일이 아니었다.

작가이자 미술평론가인 앙드레 와르노(André Warnod, 1885~1960)는 '현대

성미술'에 대해 아래와 같이 주장하고 있다.

"저는 현대 성미술의 존재 및 가능성을 믿지 않습니다. 거의 세속화된 물질주의에서 교회미술의 가능성 즉, 완전히 성스러운 표징을 내포하고 있는 성미술을 기대하는 것은 불가능하다고 생각합니다. 성미술은 철저히 공통된 감수성과 상상력의 형태로써 공동체 질서의 근본적인 요소를 내포합니다. 이는 '종교가 공동체 삶 전체를 형성하고 지배하는' 형태로 현대 서양사회와는 근본적으로 다른 사회에서만 가능한 것입니다."

와르노의 지적대로 오늘과 같이 세속화되고 다양한 구조의 복합체인 사회, 즉 공통된 상징을 공유하지 않는 사회에서는 더 이상 전통적 의미의 '성미술'을 기대하지 어려울 것이다.

물론 사이비종교와 같이 사회의 통념과 단절된 단체이거나 사상을 강요당하는 공산주의와 같이 그들이 공유하는 이상과 상징이 있는 경우는 예외일 것이다.

나는 근본적으로 와르노의 의견에 공감하지만, 자유, 평등, 정의, 평화 그리고 사랑과 같은 가장 보편적인 가치는 변치 않는다고 생각한다.

역사 속 훌륭한 리더는 항상 '혼돈의 시대'에 등장했다고 하는데, 정작 마냥 평화롭기만 한 시대는 없다고 생각한다. 그저 주어진 환경과 상황에서 최선의 방법을 찾는 것이 인간이 일구어낸 '기적'일 것이다.

이 시대의 언어인 현대미술이 교회 안에 들어와야 진정한 소통을 기대할 수 있듯이 현대미술은 어느 특정 종교의 테두리를 초월하는 범우주적이고 보편적인 아름다움, 가치를 추구하는 모습이어야 할 것이다.

현대사회의 문제는 복잡한 다양성과 분열성에 있다고 할 수 있다. 또한 한편으로는 지구 끝에서 일어난 일을 동시다발적으로 알 수 있는 초고속 인터넷 문화는 이전에는 상상할 수 없는 소통의 가능성을 열었다.

하지만 과연 이것이 서로 간의 진정한 소통을 가져왔는지는 또 다른 문제이다. 역설적이게도 이는 자신만의 세계에 갇힌 '개인주의', '가족 이기주의' 또는 하나의 단체 안에 고립되어 외부와의 소통이 없는 '소통 단절의 시대'를 초래한 것은 아닐까.

요즘 한국에서 '소통'이라는 단어가 남발한다는 것은 바로 '소통의 부재'를 의미할 것이다. 확실한 것은 '소통'을 수만 번 외친들 이 세상은 굳게 닫은 마음을 열지 않을 것이다.

바로 이 순간 감성에 호소하는 '예술'의 역할이 요구된다. 예술은 우리의 경직된 마음을 유연하게 해주어 세상을 향해 열리도록 도와준다.

나는 지금 이 순간, 이 시대가 요구하는 '현대 성미술'의 시대가 왔다고 확신한다. 그 어느 때보다 '진정한 소통'이 절실해졌기 때문이다.

아시성당은 훌륭하고 살아있는 현대미술이 교회 안에 들어온 첫 사례로, 시사하는 바가 매우 크고 그 결과물 역시 근사하지만 결점 또한 안고 있다.

레가메 신부는 그 성공 사례로 마티스가 디자인한 방스성당을 꼽는다.

"오늘날 진정한 의미의 성미술의 부활이 부재한, 특히 프랑스와 같이 전혀 기대하지 않았던 곳에서 극히 개인적이며 즉흥적인, 매우 높은 수준의 '종교적' 영감을 받은 작품들이 나타나게 되었다고 생각합니다. 제 말인즉 저는 '기적'을 믿습니다.

저는 그 훌륭한 본보기가 바로 방스성당이라고 생각합니다.

이천여 년이 넘도록 교회 삶의 본질은 기적의 연속이라는 사실입니다."

그리고 예술가들의 영감의 원천은 그리스도교적 신앙이 아님에도 그 안에서 '성스러움'을 발견할 수 있는 이유에 대해 큐튀리에 신부는 이같이 말했다.

"모든 진정한 예술가는 영감을 받은 자"이기 때문"이다. 미(美)에 대한 진지한 고민과 깊은 탐색의 길에서 진(眞), 선(善)의 길에서 만나게 되는 이유이다.

아시성당의 사례는 프랑스 전역 성당으로 퍼져 나갔다.

브장송(Besançon) 교구 르되르 신부(Lucien Ledeur, 1911~19750)는 '브장송 성미술 운동'에 앞장섰고, 프랑스 동부 알사스-로렌 지방의 스트라스부르크에서는 참사원이자 성미술위원회 회원으로 활약한 렝그 신부(Jean Ringue, 1922~2009)가 활약했다. 1947년 사제서품을 받은 그는 스트라스부르크 대성당을 비롯하여 성미술 운동에 큰 역할을 하였다. 이들 외에도 교회의 현대화에 앞장선 이들이 무수히 많다. 그 어떤 개혁도 한 사람의 의지로만 이루어지지 않는다.

역시 '아르 사크레' 편집장인 레가메 신부가 들려주는 '아시의 교훈'(La leçon d"Assy)은 깊은 감명을 준다.

"분명 아시, 방스, 오뎅쿠르 성당은 높은 성벽에 작은 틈새를 열어주는 역할을 하였고 기존의 인맥을 통한 작가 선정 또는 익숙한 이들만이 혜택을 받는 방식이 아니라, 높은 성벽의 매우 높은 곳에 나있는 틈까지 힘들게 등반하고자 하는 이들에게만 기회가 주어졌습니다. 물론 이곳에 이르기까지 수많은 난관이 있었습니다.

저는 좋은 작가들과 뛰어난 대가들을 알아보는 기준이 단지 뛰어난 재능이나 천재성에만 있다고 생각하지 않습니다. 무엇보다 모든 모험을 감수하리라는 '완전한 순응의 자세'와 동시에 작업에 대한 고집스러운 불만족스러움으로 '힘차게 전진하는 영웅적 사고'에 있다고 생각합니다. (一)

모든 종교 작품은, 어떤 수준의 작품이든 간에, 스스로 정화되고 새로워지고, 자유로운 불안감에 휩싸인 '불만의 불꽃'에 타오릅니다. 이러한 '불만의

불꽃'이 없다면, 그저 기존의 편안하고 손쉽게 제작하는 장인들에 의해 끝없이 반복되는 것만 만들어질 것입니다.

바로 이러한 새로운 시도의 본보기로 아시, 방스, 그리고 오뎅쿠르 성당을 떠올리고, 이는 국경을 초월하여 '모두에게 열려있는 초대'입니다.

우리가 이 성당 문을 열고 나가면 이 걸작들이 담고 있는 메시지에 푹 빠져 치유되지 못할 상처를 받거나 그 상처에 눈을 뜨게 될 것입니다.

이는 우리 영혼이 어떤 모습이어야 하는지 또는 어떤 모습으로 변화되어야 하는지 눈을 뜨게 되는 '예감의 상처'입니다."

나는 "모험을 감수하리라는 '완전한 순응의 자세'와 동시에 작업에 대한 고집스러운 불만족스러움으로 '힘차게 전진하는 영웅적 사고'"를 배우고 싶다. 그리고 나의 눈을 뜨게 해주는 "예감의 상처"를, 그 깊은 상처를 받고 싶다. 사랑의 상처를.

아시의 유산

아시성당의 대표적 공헌자는 데베미 참사원 신부와 쿠튜리에 신부의 두 인물이다. 하지만 본당담당인 세피 신부를 비롯하여 지역 성당의 신부들 그리고 반드시 현대작품이 성당에 들어와야 한다는데 뜻을 함께 한 주교회의 문화예술위원회 및 성미술위원회의 적극적인 지지는 물론 이를 기쁜 마음으로 받아들인 지역 신자들의 '열린 마음'이 없었다면 모두 불가능했을 것이다.

데베미 신부는 전쟁 통의 어려운 상황임에 불구하고 프랑스 전역의 성당

을 다니며 '아픈 자들을 위한 아시성당 건립기금'을 모았는데, 한 성당에서 그의 강론 후 다가온 한 늙은 과부의 에피소드를 소개한다.

"저는 제 가족을 모두 잃고 혼자 남은 가난한 노인입니다. 저는 이제 제 유산을 물려줄 사람이 없으니, 부디 병든 자들을 위한 성당 건립을 위해 제게 남은 전 재산을 봉헌하고 싶습니다. 이를 받아 주시면 저에게 매우 큰 기쁨일 것입니다."

그리고는 불편한 손으로 목에 걸고 있던 금목걸이와 손가락에 낀 결혼반지를 빼서 아시성당 건립 모금함에 넣었다고 한다. 이 여인의 금목걸이와 결혼반지가 액수로는 그리 크지 않았을지 모르지만, 가난한 그녀는 자신에게 가장 소중한 모든 것을 기부했다. 아시성당은 훌륭한 작품들과 더불어 이 여인과 같은 간절하고 진심어린 정성, 기도가 모여 탄생하였다. 아시는 바로 감동적인 기적의 산물이다.

그런데 무엇보다 '아시의 진정한 기적'은 바로 동시대의 목소리, 시대적 요구에 문을 활짝 연데 있다고 생각한다.

동시대의 언어, 즉 그 요구를 받아들이고 생기 넘치는 감동을 교회 안으로 끌어들인 '열림'은 바로 하느님의 무한한 사랑을 구체적으로 증거한다.

진정 열리기 위해서는 '의식의 전환'과 '소통에의 간절한 의지'가 있어야 할 것이다. 이천 년이 넘는 서구 그리스도교 교회사 속에서는 권력남용, 부패, 타락의 수치스러운 과거가 있었고 이는 권력을 쟁취했을 때 빠지게 되는 권력의 속성일 것이다.

중세시대에는 시대를 지탱케 해주는 굳은 신앙이 있었다. 르네상스 시대에는 안전하게 보호받는 '신' 안에 머물기를 거부한 '개인'은 홀로 우뚝 서며 '자유'를 선언했다. 그리고 그 대가로 '우주 속 홀로 서 있는 고독'의 운명을 받아들여야 했다.

오늘날 물질만능주의가 팽배한 21세기는 순간적 쾌락만을 쫓는 삶이 잘 사는 것이라는 착각을 하는 사회 분위기가 지배하고 있다. 물론 우리나라와 같은 젊은 민주주의 국가 경우 더욱 심하게 나타난다.

이같이 사회의 골조를 이루며 버팀목이 되는 굳은 '정신', '인문학'의 정신적 가치가 뒷전으로 밀리게 된 오늘, 무려 칠십여 년 전 프랑스의 한 산골마을에 세워진 성당에 주목하고 열광하는 것은 진정 '열린 소통의 기적'을 염원하고 있기 때문일 것이다.

물론 이는 특정 종교에 국한된 이야기가 아니다.

프랑스에 비하면 매우 짧은 그리스도교 역사를 가진 대한민국이지만 어느 민족보다 뜨거운 신앙을 자랑하는 열정과 열의는 한국 교회의 귀한 유산이자 자산이다. 실제 가톨릭 신앙은 우리 선조가 능동적으로 받아들인 것이라 더욱 특별하다.

부디 뜨겁게 타오르고 스스로 불살라지는 소모적인 불꽃이 아니라 '마구간'의 가난하고 고요한 '사랑'의 기적이 이 땅에서도 일어나길.

'작은 마구간의 기적'의 불씨가 한국교회, 더 나아가 한국사회에 뿌리내려 무성하게 자라나길 소망한다.

2020년, 벌써 수개월째 전 세계는 코로나19로 고통받고 있고, 그 속에서 생명을 구하는 데 열성을 다하는 의료진과 봉사자들의 모습에서 진정한 '사랑의 기적'을 보았다.

아시는 주어진 상황에서 최선의 것을 끌어내는 데 주력했고 그 진정성은 놀라운 결과물을 만들어냈다.

그저 허황되고 허영에 찬 '기적'이 아니라 현재 우리 자리에서 '진정성'을 갖고 조금씩 변화시켜 나가면 우리에게도 '진정한 기적'이 일어날 것이다.

이 세상은 '기적'을 믿는 자들, '꿈꾸는 자들'이 움직이고 만들어간다.

'진정한 아름다움'이 전국, 전 세계로 퍼져 나가길……
이는 다름 아닌 '사랑'의 증거이다.

에필로그

아일랜드 작가 오스카 와일드(Oscar Wilde, 1854~1900) 버전의 '나르키소스'(Narcissus) 이야기가 뇌리에 남는다.

나르키소스가 죽었을 때 숲의 요정 오레이아스들이 호숫가에 왔고, 그들은 호수가 쓰디쓴 눈물을 흘리고 있는 것을 보았다.

"그대는 왜 울고 있나요?" 오레이아스들이 물었다.

"나르키소스를 애도하고 있어요." 호수가 대답했다.

"하긴 그렇겠네요. 우리는 나르키소스의 아름다움에 반해 숲에서 그를 쫓아다녔지만, 사실 그대야말로 그의 아름다움을 가장 가까이서 바라볼 수 있었을 테니까요." 숲의 요정들이 말했다.

"나르키소스가 그렇게 아름다웠나요?" 호수가 물었다.

"그대만큼 잘 아는 사람이 어디 있겠어요? 나르키소스는 날마다 그대의 물결 위로 몸을 구부리고 자신의 얼굴을 들여다보았잖아요!" 놀란 요정들이 반문했다.

호수는 한동안 아무 말도 하지 않고 가만히 있다가, 조심스럽게 입을 뗐다.

"저는 나르키소스를 애도하고 있지만, 그가 그토록 아름답다는 건 전혀 몰랐

어요. 저는 그가 제 물결 위로 얼굴을 구부릴 때마다 그의 눈 속 깊은 곳에 비친 나 자신의 아름다운 영상을 볼 수 있었어요. 그런데 그가 죽었으니 아, 이젠 그럴 수 없잖아요."

이 세상에는 수많은 나르키소스와 숲의 요정들이 있다.

자신의 아름다운 모습에 도취하여 그 모습을 비추어보다가 죽음에 이른 나르키소스. 그리고 꿈에 그리던 나르키소스를 쫓으며 그리워하는 요정들은 스타를 쫓는 군중일 것이다.

그런데 호수는 나르키소스를 능가하는 한 수 위다.

매일 호수를 찾아온 나르키소스가 아름다운 줄 몰랐다니. 여태껏 그의 눈속에 비친 자신의 아름다운 얼굴을 보았다니.

얼핏 보면 그저 만만치 않은 캐릭터, '나르키소스를 능가하는 진정한 나르키소스'로 이해하고 지나칠지 모른다. 하지만 나는 이 이야기를 되새기며, 정작 내 눈앞을 가로막고 있는 혼탁한 막을 모두 거두어내고 본연의 나를 바라보기, 진정 타인의 눈을 거울삼아 그 안에 비친 나의 모습을 바라보는 것이 얼마나 어려운 일인지 생각한다.

"자아를 이해하고자 한다면, 우리 마음 깊은 곳에서 자아를 재창조하고자 노력해야만 가능하다"는 프랑스의 문인 마르셀 프루스트(Marcel Proust, 1871~1922)의 말이 깊이 와닿는다. 그 길기로 유명한, 『잃어버린 시간을 찾아서』(1913~1927년)는 모두 '잃어버린 시간', 즉 '나'를 찾아가는 여정에 다름 아니었다.

세상은 예술가들을 가리켜 별난 눈으로 세상을 바라보는 자들이라고 한다. 하지만 현실의 굴레에 갇혀 피상적인 시선으로만 세상을 바라보면, 현실

너머에 숨은 '진정한 현실'을 볼 수 없다. 이는 있는 그대로 바라보는 것, '진정한 나'를 발견하는 것을 의미한다. 내면에 충실하여 그 안의 '진정한 나'를 본 호수와 같이.

어린아이는 세속의 시선을 초월한 맑고 순수한 눈을 가졌다. 모든 진지한 예술가들이 궁극적으로 '아이의 눈'을 갖기를 꿈꾸는 이유이다. 천상계가 어린아이에게 활짝 열려 있듯이.

아이는 호수와 같이 투명한 눈을 가졌다.

호수의 눈을 닮고 싶다.

우리 모두 나만의 잃어버린 양을 찾아 헤맨다. 어쩌면 그 양은 바로 내 안에 있을지 모른다. 로카마두르 오솔길에서 만난 양은 나의 행복한 인생의 여정을 함께한다. 하지만 이 세상에 휩쓸려 조금이라도 관심을 기울여주지 않으면 금세 달아나버리곤 하는 나의 양.

나는 끊임없이 길 잃은 양을 찾아 떠난다.

영국 여류시인 엘리사벳 배럿 브라우닝(Elisabeth Barrett Browning, 1806~1861)이 후에 남편이 된 연인, 로버트 브라우닝을 생각하며 쓴 시, 「그대가 나를 사랑해야 한다면」(If thou must love me, 1845년)에서 노래한다.

그대가 나를 사랑해야 한다면, 다른 아무것도 아닌

오직 사랑을 위해서만 사랑해 주세요. (―)

사랑의 영원함 속에서, 언제까지나 그대가 나를 사랑하도록.

이 지상에 이같이 절대적이고 순수한 사랑이 존재할 수 있을까.

과연 수많은 명화 속 각양각색의 모습으로 등장한 양들은 그 진실을 알고

있을까.

　원고를 마감하려는 순간, 운명처럼 나의 마음을 사로잡은 노래, '그냥 지금 봄이라고 해야 할 듯해요'(It might as well be spring)가 들려온다.

　무심코 흘려들었던 노래 가사가 어쩜 이리 깊이 와닿는지, 1945년 미국 영화 〈스테이트 페어〉(State Fair)에서 여주인공이 부른 노래로 작곡은 리차드 로저스, 작사는 오스카 헤머스타인이 맡았다. 그 후 여러 뮤지션의 다양한 버전이 있는데 나는 웨이즈 출신의 베이스 바리톤인 브린 터펠(Bryn Terfel, 1965~)이 부른 것이 제일 좋다. 그 육중한 체구에서 어찌 그런 묵직하면서도 섬세한 목소리가 나오는지 그저 놀랍기만 하다.

　봄기운에 취한 듯 나른하면서 설레고 왠지 쓸쓸한 나의 이 애매모호한 마음을 절묘하게 대변해준다. 가사 번역은 기존의 것이 아니라 나의 자유로운 버전이다.

　　그냥 지금 봄이라고 해야 할 듯해요

　　나는 거센 비바람 속 끝없이 흔들리는 버드나무처럼,
　　줄에 매달린 꼭두각시처럼 펄쩍펄쩍 뛰어오를 뿐이어요.
　　내게 봄 열병이 생겨서 이런 걸까요.
　　하지만 나는 지금 봄이 아닌 줄 알고 있어요.
　　나는 별처럼 반짝이는 눈을 가졌지만 어렴풋이 불만족스러워요,
　　마치 노래할 노래가 한 곡도 없는 나이팅게일처럼요.
　　오 왜 내가 봄 열병을 앓는 걸까요,
　　아직 봄도 아닌데.

난 내가 계속 어떤 다른 어딘가에 있기를 꿈꾸며,

새로운 낯선 거리를 거닐며

내가 만난 적 없는 어떤 소녀로부터,

내가 들은 적 없는 말을 들어요.

나는 몽상에 젖어 끝없이 거미줄을 짜내는,

거미만큼이나 분주하고

그네를 타는 어린아이처럼 들떠있어요.

난 크로커스나 장미 봉오리,

또는 날고 있는 울새를 본 적은 없지만.

마치 지금 봄이라고 해야 할 듯

우울한 듯하면서도 유쾌해요

그냥 지금을 봄이라고 해야 할 듯해요

"But I feel so gay in a melancholy way"

나 역시 항상 우울한 방식으로 유쾌하다. 도대체 이 우울한 듯하면서도 이상하게 행복한 기분이 드는 것은 왜일까.

나의 깊은 영혼 심연에서 알고 있기 때문일까. 내가 갈망하는 것은 이 세상에서는 결코 온전히 충족될 수 없는 아름다움과 사랑에 대한 그리움이라는 것을.

그래도 나는 꿈꾸기를 멈추지 않을 것이다. 조물주가 만들어놓은 수많은 기적들을 믿고 희망하기 때문이다.

앞으로 내가 걸어가야 할 길, 내 앞에 펼쳐질 길이 두려우면서도 막연히 설레는 이 마음.

나는 당신에게 조심스레 다가가 조용히 속삭인다.

혹시 나의 양을 보았나요.

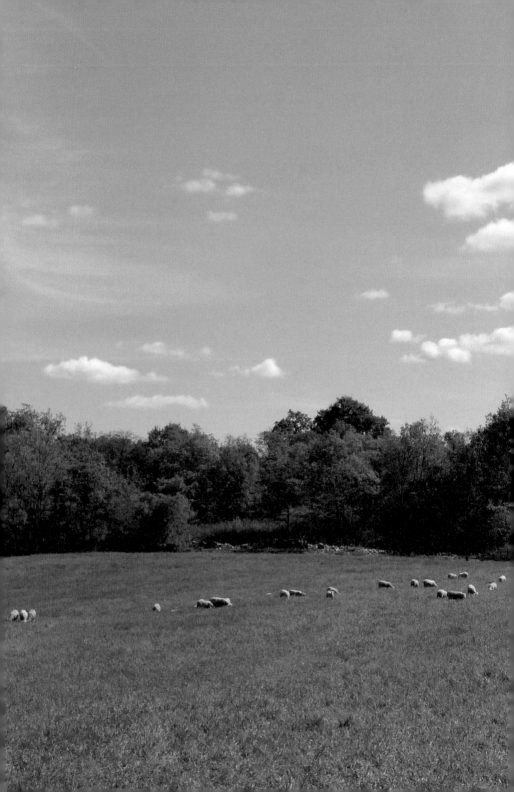

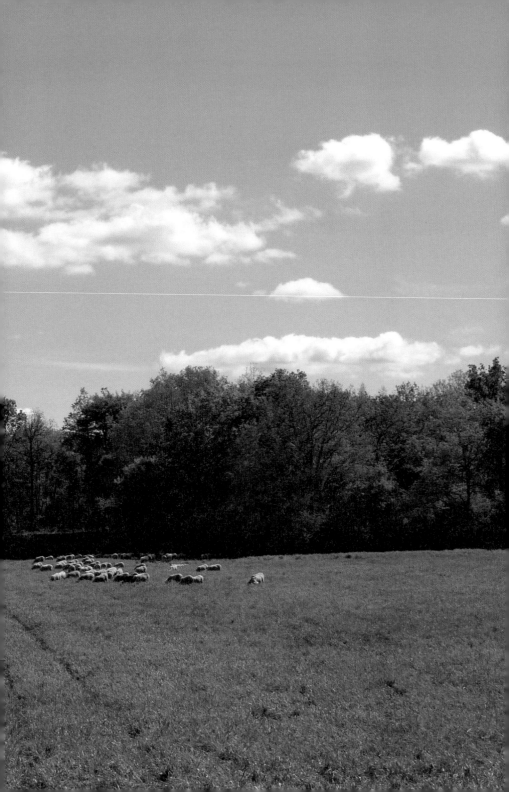

청색종이 예술선 1

혹시 나의 양을 보았나요

프랑스 예술기행

초판 1쇄 발행 2020년 10월 15일
 2쇄 발행 2020년 11월 16일

지은이	박혜원
삽화	홍승우(도비라, p.229)
펴낸이	김태형
펴낸곳	청색종이
등록	2015년 4월 23일 제374-2015-000043호
주소	서울시 영등포구 문래동2가 14-15
전화	010-4327-3810
팩스	02-6280-5813
이메일	theotherk@gmail.com

ⓒ 박혜원, 2020

ISBN 979-11-89176-55-6 03600

값 16,000원